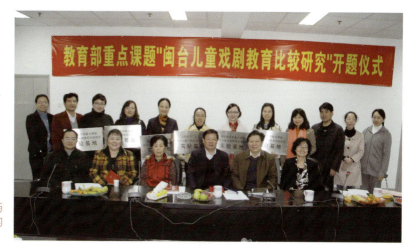

全体课题组核心成员与专家组成员在开题仪式上的合影

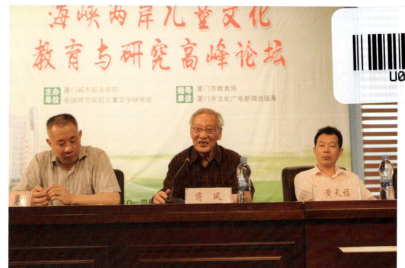

中国儿童文学研究中心主任、"国际格林奖"获得者蒋风先生在"海峡两岸儿童文化教育与研究高峰论坛"上,对本课题研究给予高度评价并提出积极的建议

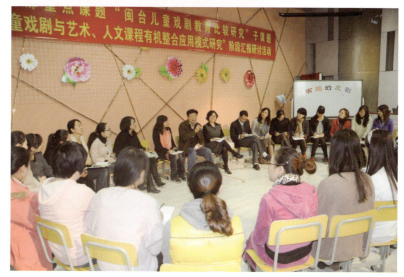

在课题中期汇报暨海峡两岸儿童戏剧教育经验交流会上,两岸专家与一线教师展开热烈的讨论

课题专家组成员、厦门台湾艺术研究院副院长吴慧颖对本课题研究给予充分的肯定。右二为课题专家组组长沈世豪教授

"闽台儿童戏剧教育比较研究"课题组成员赴台专访台湾戏剧教育界专家与学者

与台东大学儿童文学研究所所长杜明城交流儿童戏剧教育经验

在两岸儿童戏剧教育座谈会上,两岸学者就当代儿童戏剧教育问题展开热烈的讨论。本图为与会者的合影

陈世明教授在"东亚文化教育传统与学前教育国际学术研讨会"上做"木偶艺术文化与幼儿的发展"讲座,介绍本课题的研究成果,得到与会者的高度关注

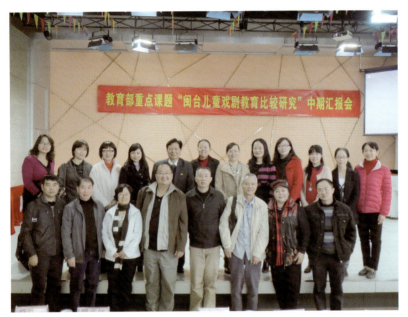

课题中期汇报会上专家组、课题组成员与台湾专家学者合影

两岸知名儿童文学专家、学者十分关心重视儿童戏剧教育研究。图左起为蒋风、桂文亚(台湾)、林文宝(台湾,本课题组成员)、梅子涵、杜明城(台湾)、方卫平、朱自强等在听取课题组负责人陈世明汇报研究工作情况

著名儿童文学理论家、诗人韦苇教授畅谈自己的儿童文化教育观点

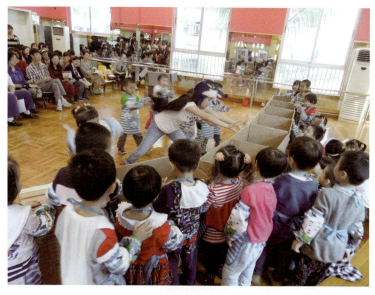

幼儿园教育戏剧课程现场观摩研讨活动

小学教育戏剧课程现场观摩研讨活动

亲子戏剧活动实验现场

社区儿童戏剧活动展示

台湾儿童戏剧教育家陈筠安博士在海峡两岸儿童戏剧教育观摩研讨会上,为厦门西林幼儿园的孩子们上《老鼠嫁女》的戏剧活动课(图为孩子们聚精会神地听故事的场面)

台湾儿童戏剧教育家钱康明博士为厦门梧村小学的孩子们上诗歌《乡愁》的戏剧活动课

厦门城市职业学院学前教育系探究人偶同台演出的新模式

师资是开展好儿童戏剧教育活动的关键。图为本课题组与福建省幼儿师范高等专科学校联合举办"福建省儿童戏剧教育师资培训班"学员在做冥想练习

本课题顾问台湾著名戏剧教育家张晓华教授给一线老师解惑答疑

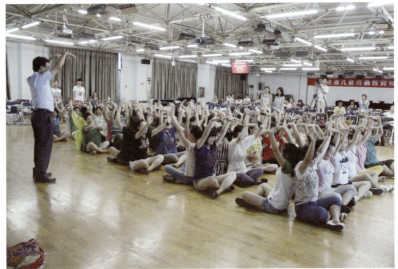

台湾戏剧教育博士李其昌为福建省中小学、幼儿园和高校教师做戏剧教育工作坊

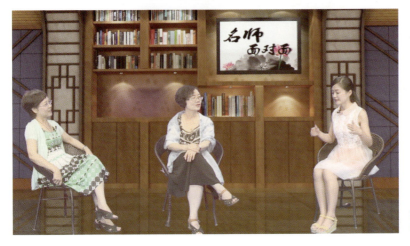

课题组负责人陈世明教授在"名师面对面"电视专访中,推介本课题的研究成果

全国教育科学"十一五"规划
教育部重点课题"闽台儿童戏剧教育比较研究"成果之一,课题批准号 GLA102047

儿童戏剧的多元透视

陈世明　彭怡玢
戴力芳　朱湘云　合著

复旦大学出版社

图书在版编目(CIP)数据

儿童戏剧的多元透视/陈世明等著. —上海:复旦大学出版社,2014.10(2021.7 重印)
ISBN 978-7-309-11083-8

Ⅰ. 儿… Ⅱ. 陈… Ⅲ. 儿童剧-戏剧教育-研究 Ⅳ. J8

中国版本图书馆 CIP 数据核字(2014)第 259956 号

儿童戏剧的多元透视
陈世明 彭怡玢 戴力芳 朱湘云 合著
责任编辑/谢少卿

复旦大学出版社有限公司出版发行
上海市国权路 579 号 邮编:200433
网址:fupnet@fudanpress.com http://www.fudanpress.com
门市零售:86-21-65102580 团体订购:86-21-65104505
出版部电话:86-21-65642845
浙江临安曙光印务有限公司

开本 787×1092 1/16 印张 18 字数 316 千
2021 年 7 月第 1 版第 4 次印刷

ISBN 978-7-309-11083-8/J·258
定价:59.00 元

如有印装质量问题,请向复旦大学出版社有限公司出版部调换。
版权所有 侵权必究

读这部书,努力改变我国艺术教育游离于人文与知识学科之外的格局(代序)

韦 苇

(著名诗人、儿童文学理论家,浙江师范大学教授)

20世纪80年代初期,从意识形态昏暗和社会动乱磨难中走出来的我们,在儿童文学教育和研究方面先走了一步,成立了浙江师范学院儿童文学研究所,并以此为依托于七十年代末开始招收儿童文学研究生。其时,全国各级各类师范学校不得不开设儿童文学教学讲堂,而大多数儿童文学教师尚混沌于儿童文学课程理义,初窥儿童文学堂奥或说是多少领略些儿童文学之奥妙者为数鲜少。身为儿童文学教师,却普遍未能深达儿童文学真谛,未能深刻理解儿童文学本体特质,对儿童文学作品辨析能力低弱,状况令人忧虑。面对这种合格儿童文学教师奇缺的情况,我们觉得我们这些在儿童文学研究上先走一步的人,有责任来为全国师范类学校提升儿童文学课程教学质量做点我们力所能及的事。这也是我们这所大学能为全国儿童文学课程奉献绵薄之力的一个天赐良机(我曾有过的说法是"机会来敲门了")。我们及时地把握住了送上门来的机会,办了一个全国儿童文学教师进修班。现在这个我国历史上少见的儿童戏剧教育研究课题的主持人陈世明教授,就是当年这个进修班里的一员。

陈世明出身于书香门第,天生具有一种感受、吸收和涵纳人类优异文明元素的灵秀资质,而若干年插队落户的经历又使她从中华民族的根脉处与我们国家的命运连系在一起。这两个因素都在一定程度上影响和决定着她的素质,影响和决定着后来她事业上的成功。现在,当陈世明当年的同学大都先后退出儿童文学教学现场的时候,陈世明却成立起"闽台儿童文学研究所",并在儿童文学的一个近亲领域大显身手,做出来一份非凡的业绩。我们的欣慰自非一般的"为其高兴"四字所能描述。

儿童戏剧教育理论及其应用的研究,陈世明和她的团队是在坚实的理论基础和丰富的儿童戏剧实践基础上展开的。展开伊始,她们以"闽台儿童戏剧教育比较研究"作为研究课题的契入点。这个契入点定得很准。天时、地理、人和是成事的

条件，此三者她们都占了。她们可以依托与台湾隔海相邻的区位地理优势，从借鉴现成的台湾儿童教育的理论与经验入手，来打开我国幼儿园、小学的儿童戏剧教育之门。从借势意义上、从文化交流意义上，她们找对了门径。

包含"戏剧"内涵在内的"艺术与人文"课程已正式进入台湾九年一贯制课程教学，具有和语文、数学等学科同等重要的教学地位。这门课程将儿童戏剧的元素渗透到艺术、人文和学科教学中去，从根本上改变了艺术教育游离于人文与知识学科之外的格局。如此，那里儿童戏剧的创作、表演已经与多元的儿童教育文化融为一体，让孩子们在戏剧课程教育的快乐活动中领受教益，获得人生体验、感知力和创造力。于是她们得到了这样的启示：应从美学、生态学、教育心理学、当代课程学的角度，来重新审视儿童戏剧的价值意义；集聚海峡两岸的儿童戏剧教育优势，探索一条更适合儿童戏剧教育发展的新路子。

可贵的是，她们在"闽南文化与儿童戏剧教育"方面的实践研究，对中华民族优秀传统文化的传承与发展，确实做出具有示范性和启发性的积极贡献。

1992年，我就开始接触台湾这方面的人士了，在来大陆参与儿童文学活动的作家中，几乎一开始就有儿童戏剧创作这方面的专门人才。今年又得知台湾在多年儿童戏剧教育中已经涌现了几位社会公认的以研究戏剧教育教学方法和民族文化传播方式为事业的专家。他们在儿童戏剧教育研究中的理论成果和应用成果，陈世明和她的团队可以凭闽台亲缘先"拿来"，作为整合和创新我国儿童戏剧教育的参照。

陈世明团队的努力，在有关方面的大力支持下，做到了"上接天气、下接地气"。"上接天气"是说，她们在加强儿童戏剧基础理论的研修、提高对课题重要意义认识的过程中，从西方各国的创作性戏剧教育文献中获得理论支持，也了解了西方这类理论及其实践对东亚国家教育思想所产生的影响，追赶国际儿童戏剧教育发展并争取与之同步。她们是在现代性、科学性、教育性、艺术性熔为一炉的教育理念上搭建她们的研究平台的。所以，她们的成果得到各路行家里手的首肯。"下接地气"是说，她们始终把实验活动和调查活动在幼儿园、小学做扎实、做深入，近年仅现场观摩研讨活动就举行了88场次，培养了一支具有一定执行能力的儿童戏剧教育师资队伍。

对于这份少有前人成果作铺垫的工作，她们一边探索、一边实践、一边研究、一边总结，其间已撰成的论文就有20多篇。这部专业性很强的著作就是在这些论文的基础上衍发而成就的。她们的吃力，想来一定也能讨好——因为这部书的价值、意义、作用是毋庸置疑的。

2014年10月15日

前 言

儿童戏剧是一种最容易与儿童精神世界契合的综合性艺术。它综合运用了文学、音乐、美术、舞蹈和表演等艺术手段,创造出适合儿童理解水平和欣赏趣味的戏剧作品。

戏剧文化对人的感染和影响作用十分直接。在儿童世界里,戏剧除了是艺术学科,也是一种工具学科,可以渗透于儿童的其他学习领域,为儿童营造一个开发式、互动式和引导式的学习环境。它不仅能发展儿童的社会交往能力、想象力和创造力,还可以延伸到儿童的自我发展、独立人格的培养,从而建构一种全面的人文素质教育;不仅能丰富儿童的精神生活,还能成为学校深化素质教育和文化传承的突破口,以及艺术教育特色创建和新型人才培养的重要推手。心理学家维果斯基认为,知觉的心智来源是人性高层次的认知过程,以及使用言语规范思想和行动的能力。具有想象、假装的游戏特质的表演,就像其他高层次心智功能一样,有其社会的本源,一旦开始产生,就会成为重要的最近发展区。可以说,符合儿童心智发展的戏剧活动,是儿童进入重要最近发展区的中介之一,而"中介学习体验是构成认知发展的最近的决定因素,机体和环境因素对认知发展的影响是通过中介学习体验而实现的"(《心理工具》第9页)。国际教育界都认可,戏剧活动是儿童最优越的教育活动;因为戏剧教育重要的学科教学价值对儿童人格培养和认知发展诸方面发挥着不可替代的作用。

因此,"教育戏剧""创作性戏剧""教育剧场""亲子戏剧""社区戏剧""戏剧治疗"等戏剧教育活动纷至沓来,成为现代教育界和戏剧界的理论

和实践研究者的重要话题，构成了图像时代多元文化中的另一幅美景。让我们为之兴奋的是，21世纪的大脑科学发展、现代教育理念和现代的多元文化，对儿童戏剧的发展影响很大，不仅促使儿童戏剧呈现出多元的状态，更促使人们重新审视传统理念下的"儿童戏剧文化"，探究当代儿童戏剧教育最具实质性的东西。其实，打开探究多元的儿童戏剧这扇门，也为我们自己打开了一扇探究现代儿童发展观和儿童教育观的大门，敦促我们去积极思考和勇于实践。比如：当今的儿童戏剧应以什么样的存在方式和传播方式与现代媒介共存共济？呈多元化的戏剧教育与传统的戏剧艺术教育比较而言，其优势在哪里？教育戏剧与戏剧教育两者有何区别？它对三十年来的课程改革有何冲击作用？创作性戏剧为何可以成为教育戏剧的主要手段？它与儿童游戏的关系如何？校园戏剧教育课程构建的立足点是什么？构建儿童的核心价值观、传承民族文化精华的抓手是什么？台湾丰富的儿童戏剧教育经验告诉了我们什么？我们的艺术教育怎么啦？儿童戏剧教育发展的新路子在何方？

儿童戏剧教育始于20世纪中叶西方英美等国家，兴于21世纪初。随着教育改革的不断深入，当今世界把儿童戏剧作为学校艺术教育的独立课程已经相当普遍。目前，台湾、香港等地区的儿童戏剧课程开发十分成功(尤其是创作性戏剧课程的构建)，甚至走在世界的前列。究其因，除了这些地区与现代先进的教育思想接轨，更重要的是都拥有灿烂的中华民族传统文化，包括生生不息的闽南戏剧文化。我们闽南地区作为闽南戏剧文化圈的核心地带(台湾属于第二核心地带)，如何以更为科学的戏剧教育方式让孩子们接触和了解博大精深的中国传统文化？如何提高孩子们的艺术鉴赏力、表现力和创造力？如何与国际先进的教育理念接轨，为孩子们创造更优越的成长环境，走出一条新的儿童戏剧教育发展之路？这些都成了我们课题组关注的焦点。

最值得我们关注的是，台湾"艺术与人文"课程已正式进入九年一贯制课程教学，具有和语文、数学等学科同等重要的教学地位。这一课程

的建设,已将广义的"戏剧"内涵渗透到艺术、人文和学科教学中去,从根本上改变了艺术教育游离于人文与知识学科之外的格局。当我们看到台湾儿童戏剧的创作、表演已经与多元的儿童教育文化融为一体,看到孩子们快乐地受益于戏剧课程教育时,我们得到了这样的启示:应该从美学、生态学、教育心理学、当代课程学的角度,重新审视儿童戏剧的价值意义;应集聚海峡两岸的儿童戏剧教育优势,探索一条更适合儿童戏剧教育发展的新路子。因此,我们认为积极关注和共同探讨闽台儿童戏剧与儿童戏剧教育问题,对融合两岸文化与教育,对促进我国儿童戏剧教育事业的进一步发展,都具有十分重要的意义。

本书是教育部重点课题"闽台儿童戏剧教育比较研究"的研究成果之一。四年来,我们致力于小学、幼儿园的儿童戏剧教育课程实践研究,以厦门市的梧村小学、何厝小学、槟榔小学、艺术幼儿园、西林幼儿园为实验研究基地,进行"闽台儿童戏剧教育发展背景比较研究""闽台儿童戏剧教育应用模式比较研究""闽南文化在儿童戏剧教育中的应用研究""创作性戏剧教育课程比较研究"等子课题的研究。研究期间,我们课题组与台湾儿童戏剧教育界的专家学者做积极的互动,先后成功地举办了"海峡两岸儿童戏剧教育活动现场研讨会""海峡两岸民间艺术节儿童戏剧教育座谈会""海峡两岸儿童文化教育与研究高峰论坛",力求通过海峡两岸合作性的比较研究,交流闽台儿童戏剧创作与儿童戏剧教育的经验,探讨"戏剧进校园"等应用模式,为当前教育改革提供一种创新思路和策略建议。为此,我们接触到了不少来自台湾戏剧教育界的专家朋友,其中有台东大学儿童文学研究所所长林文宝教授,台湾艺术大学戏剧系张晓华教授、助教李其昌博士,台北儿童基金会会长、剧团团长陈筠安博士,以及钱康明博士等。他们知道我们研究的课题是"闽台儿童戏剧教育比较研究",都兴奋不已,腾出许多时间帮我们购书邮寄、查阅资料、座谈解惑,还带我们观看台湾儿童戏剧专场、教育剧场的演出,到台湾幼儿园、小学、高校和社区剧社参观访谈。撰写本书时,我们对台湾专

家学者的鼎力相助深怀感激之情,感到课题研究中的一份重大意义,就是加深了两岸同胞之间的深情厚谊。

《儿童戏剧的多元透视》全书共有八章。

第一章,"图像时代儿童戏剧教育的发展",探究已全面进入多媒体时代后儿童戏剧发生的深刻变化。现代教育心理学、美学、生态学、当代课程学的新理念,切实推进了戏剧艺术在学校义务教育体系中的普及应用,给儿童戏剧注入无限的新能量,也促使儿童戏剧教育的多元性特点日臻突出。"儿童戏剧教育与儿童的发展",就是从心理工具学、艺术心理学、儿童教育心理学、美学的角度出发,探究戏剧教育与传统教育在儿童发展方面的不同功效。

第二章,"施展戏剧多元魅力,让'教育拥抱戏剧'",着重阐述当代戏剧教育与创作性戏剧之间的关系,通过对"戏剧教育""创作性戏剧"等概念的界定以及"戏剧治疗"、亲子戏剧活动、社区戏剧等戏剧教育活动理论与实践的探究,表现当代儿童戏剧教育的运用特征及其功效,提请人们对戏剧教育发展的关注与思考。

第三章,"闽台儿童戏剧教育发展背景比较研究",是本课题的研究重点之一,也是撰写最困难的一部分。这一篇的难,难在收集资料之多,访谈者之广,涉及面之大。区区数万字的写作,却用了二十个月时间才完成。我们力求通过海峡两岸在儿童戏剧发展背景的比较,提出当前戏剧教育改革的新方法、新思路,引起人们对艺术教育政策的贯彻落实、实施全人素质教育的有效性、加强社会各界支持儿童戏剧教育发展的力度等问题的积极关注。

第四章,"创造性戏剧的游戏性特征及其创造力的培养",阐明了儿童戏剧教学过程中"游戏"与"戏剧艺术"无法切割的理由,指出游戏是儿童戏剧教育审美教学过程的一种本质存在。充分发挥孩子们对游戏的固有理解力和获得的同理心,引导孩子们体会戏剧的节奏和情感强度的变化,能达到很好的教学效果甚至治疗效果。同时,通过闽台儿童教育

戏剧游戏性与创造力培养比较研究,以引起我们一线教师设计教育戏剧课程时对游戏精神的重视。

第五章"儿童戏剧艺术教育的应用模式"、第六章"幼儿园戏剧教育课程的构建"和第七章"小学教育戏剧活动的应用模式",是构建校园戏剧教育文化的一个重要部分;这是我们在与台湾戏剧教育课程作比较研究的同时,探索适应我国大陆教育教学的特点与需求的戏剧教育课程应用模式;也是本课题研究创新的亮点之一。它对如何解决校园传承和发展民族文化,提高孩子们的艺术鉴赏能力、表现能力和创新能力,如何运用戏剧手段为各科教育教学服务,提出了不少新方法和新思路,这对开展戏剧教育教学研究的一线的老师来说,有着很大的现实指导意义。

第八章,"闽南文化与儿童戏剧教育",对如何构建具有闽南文化特色的儿童戏剧教育课程进行阐述,对闽南文化元素(如闽南戏曲、民间故事、童谣、游戏、建筑、服装、饮食等)与学校戏剧教育课程的整合以及传承与发扬民族传统文化这一重大现实问题进行思考。其中,通过对儿童高甲戏、儿童歌仔戏、儿童木偶戏等传统闽南儿童戏剧教育课程模式的设计,以及与台湾儿童戏剧发展现状的比较研究,寻找一条我国儿童戏剧教育与创作的新路子,为我国各地区民族传统戏曲文化的传承及儿童戏曲文化的建设,提供很好的借鉴。

值得一提的是,书中关于创造性戏剧教育课程新模式的研究和"闽南文化在儿童戏剧教育课程中的应用研究",在中国大陆应为首创,值得进一步探究和在应用上推广。"闽台儿童戏剧教育发展背景比较研究"则能提醒我们整个社会进一步关注儿童戏剧文化和戏剧教育发展命运,敦促我们从政府有关部门艺术教育政策的制定、社会的支持力度、家长的参与度、课程的改革、师资的培养等方面重新做出思考并予以高度的重视。

此外,书中精选了几年来课题研究中儿童戏剧教育活动的优秀案例与教学活动现场照片,并运用行动教学法及创造性戏剧教育理论对这些

案例作出较为科学、独到的分析。各个案例都是各个子课题实践基地的老师,在学习台湾创造性戏剧教育经验的基础上,充分挖掘闽南本土文化的资源,发挥自己办园、办校的优势,以生动形象、风趣幽默、主动参与的形式,打破了沉闷、被动的传统教学模式,创造出与国际接轨的具有现代教育理念的有利于儿童健康成长的儿童戏剧教育课程模式。儿童戏剧教育课程的建立,对构建儿童的核心价值观和传承民族文化精华,增强民族文化认同感、民族凝聚力和创造力,将发挥重要的作用。因此,这些优秀案例既可以为一线教师的教育教学提供很好的参考,又能让人们感受到创造性戏剧教育的强大助学功能,以及儿童戏剧教育课程在感知与体验、合作与表现、反思与评鉴等方面的独特魅力。

三年多的课题研究已接近尾声,但我们仍然乐此不疲地继续学习与探索。我们把自己的理想、肩上的责任和对国家未来一代的期望,融汇在对儿童戏剧教育的学术思考和儿童戏剧文化建构的碰撞中,碰撞出的火花,均诠释在书中篇篇文章里。不少文章也许仍较粗糙,但文中表现出来的思想和理论依然蕴含着一定的学术启示,对儿童戏剧文化建设与儿童戏剧教育活动的开展,依然闪烁出智慧与热情的光芒。

感谢中国儿童文学研究中心主任、原浙江师范大学校长、国际格林童话理论贡献奖获得者蒋风教授,作为我院闽台儿童文学研究所名誉所长,对本课题研究的亲切关怀和多方指导。

感谢中国著名儿童文学理论家、浙江师范大学中文系教授韦苇先生为本书作序,以及他几年来对本课题研究的关心和支持。

感谢台湾著名的儿童文学理论家林文宝教授、戏剧教育专家张晓华教授、戏剧教育活动家陈筠安博士、钱康明博士等老师的热情支持!

感谢课题专家组组长沈世豪教授及其专家组成员(厦门台湾艺术研究院副院长吴慧颖博士,厦门高甲剧团团长、国家一级演员林英梨老师,华侨大学心理学研究中心刘建鸿博士等)不厌其烦地和我们一同深入教学一线,给予真诚的指导和热忱的帮助,也感谢福建省教科院林斯坦副

院长对本课题的热情指导与帮助。

感谢厦门城市职业学院、厦门市教育局对本课题研究给予人力、物力上的大力支持。感谢厦门城市职业学院闽台儿童文学研究所林彦老师在整个研究过程中所做的积极贡献。感谢泉州木偶剧团、厦门高甲剧团、歌仔戏剧团及闽南三地的教育局、文化局对本课题研究的大力支持!

最后要深深感谢承担子课题研究的厦门梧村小学、厦门何厝小学、厦门槟榔小学、厦门艺术幼儿园、厦门西林幼儿园等课题组老师们所做的努力。如果没有他们三年来的实践研究工作,没有88个场次的现场教学观摩研讨活动,没有他们积极、无私的付出,这本书将是不完整的。

本书的撰写分工如下:

陈世明(厦门城市职业学院教授,本课题组负责人)负责全书的构思与撰写的组织工作,并负责前言及第一、二、三、四章;

朱湘云(厦门城市职业学院副教授,子课题负责人)负责第五章;

戴力芳(厦门城市职业学院讲师,子课题负责人)负责第六、七章;

彭怡玢(厦门城市职业学院副教授,子课题负责人)负责第八章。

因一切都还在学习、实践与探索之中,更由于水平所限及编写时间仓促,本书不当之处在所难免,恳望各位专家与广大读者批评指正。

编 者

2014年9月

目 录

序
前言

第一章 图像时代儿童戏剧教育的发展 _1

第一节 图像时代儿童戏剧的发展方向 _2
　一、找回戏剧的游戏精神，拓展儿童成长的审美空间 _4
　二、让媒介走进戏剧舞台，给孩子更多遐想的魅力空间 _7
　三、儿童戏剧与儿童教育 _10

第二节 儿童戏剧教育与儿童的发展 _15
　一、让儿童了解自己生命个体，获得健康的情感情绪 _16
　二、培养儿童的社会意识，构建儿童的核心价值观 _19
　三、传承民族文化精华，提高艺术审美能力与表现力 _20
　四、戏剧艺术与其他学科整合有助于开启大脑，有效提高学习质量 _22
　五、获得学习能力和创造力 _24
　六、锻造勇敢热情、积极向上的人格精神 _25

第二章 施展戏剧多元魅力，让"教育拥抱戏剧" _27

第一节 戏剧教育与创作性戏剧 _28
　一、戏剧教育的范畴 _28
　二、关于"创作性戏剧" _29
　三、关于"教育戏剧" _33

第二节 "戏剧治疗"的应用 _40
　一、"戏剧治疗"的产生 _40

二、"戏剧治疗"的概念及意义 _41

三、戏剧治疗的应用及其技巧 _42

第三节 亲子戏剧教育活动 _44

一、亲子戏剧教育活动的意义 _44

二、亲子戏剧活动的应用方法 _46

三、亲子戏剧活动《三只蝴蝶》案例 _48

第四节 走进社区的戏剧教育 _50

一、在社区戏剧教育中发展儿童文化 _50

二、社区戏剧教育活动特征 _53

三、社区戏剧教育活动案例分析 _55

第三章 闽台儿童戏剧教育发展背景比较研究 _61

第一节 闽台艺术教育政策形成与发展上的比较 _63

一、台湾戏剧教育政策的有力支撑,使台湾儿童戏剧教育课程的建立成为可能 _63

二、21世纪以来中国大陆的一系列艺术教育政策,使儿童戏剧教育课程理念渐渐浮出水面 _64

三、闽台两地戏剧教育政策的比较与发展建议 _68

第二节 闽台文化政策、政府对儿童戏剧教育发展投资力度和企业赞助情况的比较 _73

一、台湾的文化政策与企业界赞助为儿童戏剧的生存与发展提供保证 _73

二、闽南地区的文化政策与企业等社会各界赞助、支持儿童戏剧的情况 _75

三、对闽南地区文化政策与企业赞助儿童戏剧的发展建议 _76

第三节 闽南文化资源开发和利用的比较 _77

第四节 闽台戏剧教育师资队伍建设和学术研讨情况的比较 _79

一、极具专业水准的戏剧教育师资队伍建设和学术研讨,是台湾戏剧教育发展强有力的后盾 _79

二、闽南地区儿童戏剧师资培训和理论研究现状堪忧 _81

三、对我国戏剧教育师资队伍建设和学术研讨的发展建议 _82

第四章 创造性戏剧的游戏性特征及其创造力的培养 _85

第一节 "游戏"与"游戏精神" _86
第二节 "创造性戏剧"与"游戏精神" _89
第三节 儿童在戏剧游戏中的动态性审美体验 _93
第四节 戏剧游戏活动与创造力的培养 _98
第五节 闽台儿童戏剧游戏与创造力培养的主要区别 _105
　　一、儿童艺术戏剧方面弘扬游戏与创造性精神之比较 _105
　　二、儿童教育戏剧活动中表现游戏精神方面之比较 _110

第五章 儿童戏剧艺术教育的应用模式 _115

第一节 构建具有地方特色的校园戏剧文化 _116
　　一、构建校园戏剧文化的意义 _116
　　二、闽南校园戏剧文化建设 _118
　　三、构建具有地方特色的校园戏剧文化模式的几点建议 _125
第二节 校园戏剧人才培养的有效方式 _130
　　一、设置校本（园本）课程，落实戏剧人才培养目标 _131
　　二、专家团队引导，确保戏剧人才培养质量 _133
　　三、组建兴趣社团，提供戏剧人才培养平台 _135
　　四、社会环境支持，予以校园戏剧人才展示机会 _137
第三节 "家、校、社"三位一体的戏剧教育应用模式 _138
　　一、以家庭教育为基础，提倡亲子戏剧 _139
　　二、以学校教育为主体，实施学科戏剧 _141
　　三、以社会教育为延伸，发展社区戏剧 _143
第四节 闽台儿童戏剧艺术教育应用之比较 _143
　　一、校园戏剧艺术教育课程的开发 _144
　　二、校园戏剧艺术社团的组建 _145
　　三、校园对传播戏剧艺术剧团的引进 _146
　　结语 _147

第六章　幼儿园戏剧教育课程的构建 _149

第一节　幼儿园戏剧教育课程构建的意义 _150

第二节　幼儿园戏剧教育课程构建的可行性 _152

　　一、幼儿与戏剧的关系是自然天成的 _153

　　二、创造性戏剧是适用于幼儿园教育的教学方式 _153

　　三、创造性戏剧与幼儿园五大领域活动教育目标一致 _156

第三节　创造性戏剧整合幼儿园五大领域课程实施方法 _158

　　一、策略生成 _159

　　二、暖身开动 _161

　　三、情境导入 _163

　　四、讨论交流 _167

　　五、多重演练 _169

　　六、回顾分享 _170

第四节　幼儿园戏剧教育整合课程活动案例 _171

　　一、《郯子鹿乳》戏剧教育整合课程活动 _171

　　二、《小小惠安女》戏剧教育整合课程活动 _175

第五节　闽台幼儿园创造性戏剧课程的主要区别 _179

　　一、闽南地区幼儿园率先进入"幼儿园戏剧教育整合课程"
　　　　的探究阶段 _179

　　二、闽台幼儿园创造性戏剧定位不同 _180

　　三、闽台幼儿园创造性戏剧运用上的主要差异 _181

第七章　小学教育戏剧活动的应用模式 _185

第一节　儿童戏剧与语文学科的整合 _187

　　一、灵活应用戏剧项目，玩转语文课堂教学 _188

　　二、创造性戏剧进语文课堂 _191

　　三、创设优质的校内外"戏剧"环境 _195

第二节　儿童戏剧与英语学科的整合 _196

第三节　儿童戏剧与数学学科的整合 _200

第四节　儿童戏剧与"品德与生活""品德与社会"学科的整合 _203

　　一、角色扮演 _203

二、以"品德与生活""品德与社会"为内容的创造性戏剧 _205

第五节 儿童戏剧与心理健康教育学科整合 _214

一、精心提炼戏剧元素,开发校园心理剧 _214

二、以心理健康教育为内容的创造性戏剧 _215

第六节 儿童戏剧与音乐学科整合 _219

第七节 儿童戏剧与美术学科整合 _222

一、以创造性戏剧方式导入美术活动 _222

二、在创造性戏剧表演中,展示学生自己的美工作品 _223

第八章 闽南文化与儿童戏剧教育 _227

第一节 闽南文化与闽南戏剧文化 _228

一、闽南文化 _228

二、闽南戏剧文化 _228

三、闽南文化对闽南戏剧文化的影响 _229

四、闽南戏剧文化的传承 _229

第二节 闽南文化与儿童戏剧教育 _230

一、闽南文化在儿童戏剧教育中的应用研究 _230

二、构建闽南文化特色的儿童创造性戏剧教育课程 _236

三、在儿童戏剧教育中传承与发扬闽南戏剧文化 _250

第三节 闽南文化背景下的闽台儿童戏剧教育之比较 _262

一、大陆(厦漳泉地区)闽南文化传承与儿童戏剧教育 _262

二、台湾地区闽南文化传承与儿童戏剧教育 _266

第四节 民族文化传承与发展前景的构想 _268

一、政府出台政策,戏曲专家介入,民间大力支持 _268

二、营造氛围,重在熏陶 _268

三、戏剧与课程整合,创新课堂教学 _269

四、传统戏曲需现代化与儿童化 _269

五、戏曲进课堂要充分考虑地域化特征 _269

六、多方发力,加强师资培训 _270

第一章 图像时代儿童戏剧教育的发展

核心提示

　　戏剧艺术历来以它的综合性和现场感见长。高速发展的现代高科技多媒体技术,给戏剧舞台带来无限的可能性和丰富的现场效果;而现代教育心理学、美学、生态学、当代课程学的新理念,切实推进了戏剧艺术在学校义务教育体系中的普及应用,又给儿童戏剧注入无限的新机。因此,图像时代儿童戏剧主要的发展方向应该是:第一,在多媒体空间积极观照儿童的生态成长,找回戏剧的游戏精神,以调动儿童的情感意识和戏剧天赋,让孩子在戏剧活动中获得更多的乐趣;第二,更新戏剧的传播方式,另辟多媒体介入儿童戏剧舞台的新天地,使儿童戏剧舞台获得更多的生机和发展空间;第三,让"教育拥抱戏剧",使之帮助孩子运用假想的游戏本能,去观察、想象、反省与体验人类生活,了解自己生命的个体;传承民族文化精华,增强民族文化认同感和民族凝聚力,同时获得审美能力和创新能力的发展。

第一节　图像时代儿童戏剧的发展方向

戏剧是人类社会生产活动与生活中一种重要的行为方式,也是一种古老而神秘的艺术形式。由于戏剧模拟生活、表现生活,加上儿童天性喜欢游戏而带来的创造欲,以及儿童思维具有情感的泛灵性和形象性,儿童戏剧的发展便有了极其丰厚的土壤。可以说,儿童戏剧是最容易与儿童的精神世界契合的一种综合性艺术,在对儿童进行教育方面具有其他艺术手段所无法替代的优势。

中国儿童戏剧发展到今天,经过几代人的努力,已经取得了一定的成就。我们忘不了20世纪30年代中国大文豪郭沫若先生亲自为儿童编创的童话剧《广寒宫》,把反封建意识的觉醒巧妙融入优美的童话意境;忘不了流行音乐先行者黎锦辉先生对中国儿童音乐剧的苦苦探索,"麻雀与小孩""葡萄仙子"的优美旋律至今还在我们心头回旋。

我们忘不了为中国儿童戏剧发展事业作出杰出贡献的宋庆龄先生,她说:"儿童是国家未来的主人,通过戏剧培育下一代,提高他们的素质,给予他们娱乐,点燃他们的想象力,是最有意义的事情。"(《1917—1949 上海儿童戏剧史略》,赵琼,《安徽文学》,2010年第12期"历史回廊")宋庆龄亲自指示黄佐临把儿童剧团试办起来。鲁迅先生翻译的苏联小说《表》,由董林肯改编成儿童剧,张石流任导演,任德耀任舞台设计并具体筹办。儿童剧团公演的第一个剧目《表》在社会上反响很大,成为中国第一次大规模的儿童公演。

我们忘不了中国福利基金会儿童剧团的话剧《报童》给中国儿童剧带来的生机,忘不了中国现代儿童剧里程碑《马兰花》创下的辉煌。我们更忘不了改革开放以来,中国新一代剧作家为争取儿童戏剧的生存与发展做的种种努力,《想飞的孩子》《迷宫》《一二三,起步走》《留守儿童》等等优秀剧作,给广大观众交上了一份份满意的答卷,那就是,让儿童戏剧行走在尊重儿童生命个体、重视人格健康发展以及创造美的神韵的行道上,在小小的舞台艺术空间创造出惊人的非凡。

然而,中国儿童戏剧的现状并不容乐观。它交织着历史与现实的多重原因,与西方其他发达国家以及中国香港、新加坡、中国台湾等地相比,显得落伍了。特别是在"闽台儿童戏剧教育比较研究"中,我们清楚地看到我国儿童戏剧发展滞后的几个方面:

一是新的文化传播媒介使小观众群逐渐流失。20世纪末以来,视觉文化的兴

盛,图像的无处不在,已经大大地影响到儿童的思维方式、行为方式和审美方式。他们对视觉媒介的依赖性更强,似乎更沉湎于由影视、网络带来的审美幻想。面对这些充满诱惑的音像制品,他们只会更加远离传统的戏剧艺术,很难自觉地进入过去人们所说的"戏剧迷"的境界,去享受返朴归真、生动有趣的舞台艺术。在厦门某小学 200 份的学生调查问卷中,有 180 份显示三年来没观赏过儿童戏剧;24 份显示三年内曾在家通过电视、电脑观赏儿童剧表演;170 份表现出对《超人》《蝙蝠侠》等造神的英雄主义电影的极大兴趣。调查问卷还普遍显示孩子们对儿童戏剧的概念模糊,表现出他们对儿童戏剧的极度陌生。① 显然,在新的儿童文化传播媒介、传播方式面前,儿童戏剧缺乏竞争力。

二是现在有的剧团排演儿童剧只是为了评个奖。耗资几百万元排一出戏,获奖后却很少为孩子演出,缺乏真正的为儿童服务意识。剧目的编排也较为成人化。在传统文化中成人本位思想的影响下,儿童戏剧仍然被视为小儿科。不管是从事戏剧艺术的人,还是文化教育管理部门,儿童戏剧多被视为短期效应的艺术,致使中国没有肥沃的文化土壤滋生和养育自己的儿童戏剧。中国以三亿多儿童的数据居于世界榜首,本该拥有庞大的儿童戏剧市场,但每年为孩子创作与演出的剧目却太少,不堪与隔海相望的台湾儿童戏剧发展情况相比。台湾儿童戏剧表演已经完全成为儿童生活中不可或缺的一部分,演出遍布台湾的村庄、山寨、社区、学校、社会、家庭,每周为孩子们表演的经典儿童剧目可以列出一个长长的目录,足以支撑起台湾人精神世界的半壁江山。

三是在国内现行的教育体制下,戏剧教育还没有得到足够的重视。儿童戏剧只是局限于剧院里的"阳春白雪",或者是"六·一"节装扮儿童生活的小点缀,未能适应学校艺术教育的需要。"儿童戏剧既与儿童生活相远,又与儿童观众脱离。儿童戏剧成了艺术和市场都不买账、儿童和成人都不认可的特殊产品。"② 因而几十年来,儿童戏剧一直在一个怪圈里打转而阻碍了发展的路:儿童戏剧进不了剧院的高墙,也进不了校园的舞台。于是,儿童这一活跃的文化消费群体便把视线投向国外大片,或在电视和电脑前面自娱自乐,囫囵吞枣地接受来自成人世界的信息,打发时光。中国本土的文化不被重视,儿童戏剧无疑也要承受当代消费者无情的冷眼和排挤,使原本应是全世界拥有最多小观众的儿童戏剧,渐渐失去自信,失去原有的风采。

四是戏剧理论研究和批评的缺席,致使儿童戏剧远离艺术和儿童。由于进入

① 闽台儿童戏剧教育比较研究.儿童戏剧、影视观赏情况调查表(一),2010,(05).
② 侯颖.函待发展的中国儿童戏剧[J].吉林省教育学院学报,2006,(09).

多媒体时代后外来文化的冲击,成人戏剧本身就很不景气,儿童戏剧作为戏剧的一部分,无论是创作还是理论研究都越来越萧条。"儿童戏剧理论和戏剧批评的退场,致使一些儿童戏剧的创作和演出没有很明确的科学的理论评说,从而出现了儿童戏剧远离戏剧,变成了成人教育孩子的工具。""儿童戏剧若不能从儿童兴趣出发,从儿童生命本来的欲求出发,就不能走进儿童的心灵。中国儿童戏剧理论批评的缺席,对儿童戏剧进一步向上攀升相当不利。"[①]

正如中国儿童艺术剧院院长周予援所说的"儿童戏剧是一种自觉的戏剧,是要培养批判性、反省性、自主性、团体意识、责任感、感受度以及参与的民主等精神,是迈向一种新式人文关怀的内在革命"。[②] 因此,进入图像时代的儿童戏剧应该走什么样的发展之路,是每个热心关注中国未来的政府官员、文艺工作者、教育工作者需要深刻反思的问题。

一、找回戏剧的游戏精神,拓展儿童成长的审美空间

严格地说,戏剧也是一种流动的"图像",甚至是一种经典的"图像"。问题是,舞台上呈现的图像是孩子们心仪的图像么?戏剧艺术能否叩响观众心灵的大门、拨动观众的心弦,取决于舞台表演能否在观众心中发生共鸣。因此,我们应该认真研究儿童观众审美心理的各种特征,充分调动儿童的感知、注意、情感、想象、理解诸心理因素,使儿童能在不同的剧目中获得各种不同的快感。儿童戏剧的审美感知,大部分是以其舞蹈化的动作和音乐化的语言直接刺激观众的视听感官,在观众头脑里留下完整印象,这种感官的、外部的感受就是感知。情由境生,要使小观众获得一种特殊的审美感受,必须提供一种特殊的欣赏环境。这是一种心理的"场",心理的磁力线便在其中运动。而促使儿童戏剧审美心理磁场形成的因素不是别的,是来自戏剧本身的游戏精神和儿童自身的游戏潜质。

戏剧起源于拟态和象征性表演,在很大程度上跟娱乐和游戏有关。在诸多的艺术起源的学说中,康德等人主张"游戏运动说",其见解最被认同的便是艺术和游戏均具有行为上的"无目的性"。对儿童戏剧而言,游戏精神更是不可或缺。有人以为,儿童剧中幻想的成分最多(比如童话剧),其中蕴含的游戏行为即游戏精神。其实这两者不可等同。儿童剧中游戏精神的运用可以教室的简单道具为例:黑板变墙壁,课桌变床铺,黑板擦变手机,教鞭变马鞭……着实地把孩子引进具有丰富

[①] 侯颖.函待发展的中国儿童戏剧[J].吉林省教育学院学报,2006,(09).
[②] 周予援.儿童戏剧创作的思考与演出市场的培育.新时期戏剧创作研究文集[C].2009,(7):1.

第一章　图像时代儿童戏剧教育的发展

闽戏脸谱游戏孩子们最喜欢（厦门艺术幼儿园供稿）

想象力的空间，进入共同游戏的感觉。这也就是为什么孩子更爱与掌中木偶对话的原因（思维仍处于"物我不分"阶段的学龄前儿童更是如此）。所以，用今天的眼光看，游戏是以模仿为特征的无深度娱乐模式，它的快乐原则符合人类生存和感官享受的自由本性。人们在休闲时候更倾向于选择让自己彻底放松、欲望直接得以满足的娱乐方式，何况对于天性就爱游戏的儿童。正处于游戏期的儿童，无论是在做"过家家"游戏扮演家庭成员的各种角色，或是模仿大灰狼、小白兔的表情动作，都是对生活的一种虚拟、一种假设，都包含着一种戏剧因素。正因为如此，戏剧这种借助于游戏特征，以积极调动儿童视觉与听觉感官，调动儿童情感意识和戏剧天赋的形象化艺术，能给儿童带来极大的乐趣。

我们强调儿童戏剧的游戏精神，除了为能更大地调动儿童来自于本能的游戏热情，还在于这样的儿童戏剧能创设一种儿童成长的优质环境，促使孩子健康成长。我们知道，现代儿童大多是在多媒体围筑起来的城墙中长大的，"一电脑，二洋餐，三分数，四红包……"，似乎成了他们生活的主要内容与期盼。别看孩子的年龄小，可他们所承受的紧张的学习生活节奏压力和竞争淘汰的心理压力并不亚于

成人。也许,孩子们被压抑的游戏欲望,只能在闲暇喘息的片刻露出可怜的脸庞。除此之外,大量复制的卡通图书等仿像充斥于他们的生活之中,无疑会使原来生活圈不大的他们,缺乏身临其境的现场感和逼真感,甚至会渐渐模糊了真与假的界限、现实与虚幻的界限,影响了对现实的判断理解。这是更令人担忧的。

 因此,无论是剧本内容,还是舞台设置、道具的选择,或是舞台表演的参与者,我们能不能改变一下儿童戏剧中那些传统的、专业化的、过于完美的操作规制,而多赋予一些戏剧的本真——游戏精神?有时候,太讲究戏剧的灯光、音响、服装、道具及其他,反而会束缚了舞台的游戏性;而且耗资巨大,使得本来产量就不多的儿童剧,背上了沉重的经济包袱。耗资多,门票就高,小观众问津的也就少,这种恶性循环,必将阻碍儿童剧的发展。堪称世界一流水平的丹麦儿童剧团,几十年来一直是以戏剧的游戏精神而博得孩子的欢心,特别是极具写意性、象征性的道具和艺术表演,给人留下极其深刻的印象。几年前上海少年宫编排的以环保教育为题材的童话剧《耳朵飞了》,并没有现代程式化的表演,而是以其生动的游戏性创意(如舞台中的角色可以让小观众临时充当,让小观众参与剧情的想象与角色替代的虚拟幻想),获得了2004年全国儿童短剧、小品曲艺精品展邀请赛最高奖——和平奖。

 该剧编导张忱婷谈到这出戏时说:"儿童戏剧本来就是一种游戏,我们要像游戏一般打破常规,设计障碍,不断摧毁。"[1]《耳朵飞了》启用的都是小学生演员。为了让小演员和小观众体会这一则关于净化自然环境、人与自然和谐完美的故事,不断地注入一种新的期待,导演用变换中的游戏节奏,让孩子不断地激发内在的体验和创作热情。特别是耳朵离开主人,离开了喧闹的城市这段戏,导演只给了孩子们一句简单的行动提示,舞台空间除了象征着8只耳朵的八块可以滚动的积木,一切都是空的,希望小演员用各种不同的方式观察、感觉它,与它说话,听它,紧接着拥抱它、抓住它、推它转圈……通过内心和肢体语言让这个空间满起来。因为调动了小演员的戏剧游戏性思维,所以8只耳朵的表演十分有趣且极富个性。又如2004年最卖座的儿童魔幻剧《迷宫》(孟京辉执导),利用孩子最喜欢的游戏——走迷宫,让主人公果冻和补丁的历险记更具游戏性而彰显魅力。"戏剧至今都是模仿人类行为艺术当中最原始、最直接、最现场的手段。它的直观感受是任何行为艺术都不可替代的。它是经过概括和剪辑的人类行为的'图像'。"[2]当这种戏剧图像拉近了孩子与生活的距离,便能释放孩子们的原始欲望和表演的冲动,使他们在遨游洋溢着游戏精神的戏剧舞台的同时,寻回适合他们精神生长的空间。

[1] 张忱婷.耳朵的声音[M].上海:上海少年儿童出版社,2006:27.
[2] 郭怡然.多媒体戏剧:戏剧本质力量的提升与削弱[J].四川戏剧,2006,(4).

二、让媒介走进戏剧舞台，给孩子更多遐想的魅力空间

图像时代的一个重要特征，就是图像的传播方式大大地改变了人们的"阅读"方式，人们现在足不出户就可以在电视机或电脑前观赏音乐晚会、高雅画展或戏剧演出。一位长年搞儿童戏剧的朋友曾沮丧地说过，网络电视对孩子审美的冲击太大了，再这样下去，恐怕戏票都卖不出去了！不过，媒介是由人主宰的，如果取现代媒介之优势为戏剧艺术所用，不就可以让观众在新媒介中得到戏剧欣赏的延伸？从 2008 年北京奥运会、2010 年上海世博会到 2014 年南京青运会的开幕式，最让人们惊叹的都是中国传统元素与现代元素的完美结合。从中国古代四大发明到中国传统戏曲、书画、太极拳等，都是通过光、电、声等现代多媒体手段完美地演绎着，由此造成魅力无限、震撼人心的强大气势。我们从中得到这样的启示：现代媒介手段与传统戏剧媒介也可以相互交融。

儿童纯真无瑕，想象张力比成人强得多，思维能够跨越时空，驰骋于现在和未来；因而若把现代与传统的舞台表演方式加以链接，对他们的接受能力来说恐怕只是"小菜一碟"。只要我们根据孩子的欣赏特点，对戏剧舞台加以科学的创新，就能让他们在现代媒介介入的舞台空间游刃有余。

（一）以现代多媒体介入舞台布景

孩子观看戏剧或表演戏剧的心理，是游戏心理的一种审美内化，也是一种满足精神扮演的审美倾向。可以这么说，儿童对戏剧的选择是神使天成的，不管是作为表演者还是观赏者，都是儿童审美心理的宣泄、释放、模仿与舞台幻想的"同构"关系。戏剧中由演员表演的故事内容具有现实真实感，但有时空限制的遗憾，会影响孩子的欣赏效果。如果舞台布景适时地加入集图像、文字、声音为一体的视频内容，更能调动小观众的感觉器官，同时增加了剧情容量，拉远了舞台空间。

曾获第五届中国戏剧节优秀剧目奖、文华大奖的儿童滑稽戏《一、二、三，起步走》，是一出关于青少年教育方面的"社会问题剧"，以同一院里的四户人家由于家长不同的教育观念导致教育问题上发生冲突来展开戏剧情节。剧中班主任王老师和山村女孩安小花以及家长们之间的故事，有的让人悲伤，有的令人发笑，大故事中套着小故事，情节起伏跌宕、引人入胜。不过，那些小故事，特别是人物讲述的城里趣事，可以通过大视屏在舞台布幕上展示。丰富有趣的画面将使舞台的审美信息倍增，也解决了小观众的某些疑惑。

21 世纪初福建话剧团公演的《在山那边》，讲的是一群山村孩子向往到城镇学

儿童剧《巧虎》巧妙融入了动漫的元素

校读书的故事,其中有一段16岁盲孩小菊不愿听父母和媒人之言,希望到城市盲人学校读书的情节。当小菊服过能引起人幻觉的草后,出现了幻觉:美丽的山脚下,一座特殊教育学校,孩子们自由自在、欢乐地学习和生活(如上舞蹈课等)。对此,单靠人物的台词是无法让小观众过瘾的,只有靠大视屏在舞台布幕上展示。而且,当小菊幻想自己突然眼睛能看得见东西时,屏幕上就可以呈现小菊眼睛的特写镜头——一双充满喜悦和幸福之感的眼睛!若能这样处理,我们可以想象出此时全场小观众的激动心情。

(二)以影视等手段创造魅力空间

多媒体运用既可以体现在剧本的制作上,也可以呈现在舞美和表演上。2001年美国纽约百老汇剧团上演儿童歌舞剧《狮子王》时,不仅运用了计算机绘图、虚拟现实、数字影音等多媒体手段来设计舞台布景和灯光,而且演出时在山洞的三维虚拟布景中,进一步以电影手法,结合去背景的技术,让演员从虚拟布景中间的山崖跳出。这台戏在戏剧制作、舞台呈现和传播方式三个方面,都体现了多媒体的特点,着实为观众营造出一个色彩斑斓的迷人的动物世界。

戏剧评论家郭怡然在看了著名舞蹈家杨丽萍执导的大型歌舞《云南映象》之后感慨道:"最后一场当美丽的'孔雀'缓缓俯倒在舞台中央时,所有的灯都熄灭了。舞台却并没有因此变得黑暗,'孔雀'在这时突然闪现出耀眼的银色光芒。当所有观众都被这一幕

所震惊时,一群洁白的天鹅翩翩从天上飞过,仿佛就是真正的天鹅来到舞台上。明眼人知道,这是巧用了紫外线灯而产生的艺术效果。这一处舞台技术的巧妙运用,将整个演出推向高潮。观众震惊了,沸腾了!掌声献给了当时那个黑暗且又无限光芒的舞台。"[1]可见,巧妙运用舞台技术,不仅对戏剧本质力量起到推波助澜的提升作用,而且还有了画龙点睛的效果。

这不由使我们想到儿童戏剧经典之作《马兰花》,如果大胆地运用一些影视手段,该剧肯定会取得"震撼"的效果。如马兰的爹上山采药所看到的"仙境",可在后幕上映出云雾缭绕、彩霞辉映中小动物们嬉戏的影视场景,马兰的爹则举目远眺,与之呼应,形成两个空间的交叉互动。既活跃舞台气氛,又让小观众深切地感受到童话的美。由于儿童剧多为童话体裁,可以介入多媒体手段的"契机"比成人戏剧还要多,如人物在不同的时空自由穿梭,小树顷刻间变成大树,被人随意丢弃的彩色铅笔头一跃飞入星空,宇宙空间站变幻莫测的玄妙……上面提到过的《耳朵飞了》如果也能运用多媒体手法,把8只耳朵受不了城市噪音的困扰,最后飞向森林、大海、草原、太空的情节,通过投影仪和电影在8块垂挂的布幕上完成,或者大胆地使用动漫的艺术效果,事先将角色演员的造型通过卡通软件加以变形与夸张,再配以变化中的幻想情节,在天幕上展示出来……如此将另一个空间与舞台空间结合起来,虚实相生,动静交替,小观众们更能感受到戏剧舞台的艺术魅力,由此而更加热爱儿童戏剧。

刚获全国"五个一"工程奖的北京儿童艺术剧院奇幻现实主义儿童剧《想飞的孩子》,用了多元的媒体手段,营造山里的孩子为成为一名宇航员的追梦气氛,为这部儿童戏剧的成功奠定坚实的基础。

总之,编剧和导演在多媒体运用上多花些心思,更能打造出戏剧的动感世界,孩子们更愿意走进剧场。儿童剧《迷宫》因巧妙运用了激光、动漫等声光影效果,所以很是迷人,孩子们看得津津有味,票

[1] 郭梅君. 小学戏剧教育两种模式的比较与思考[D]. 上海戏剧学院, 2008.

儿童剧《想飞的孩子》巧妙运用光和影为表现主题服务

房收入据悉超过了530万元。

审美情趣与审美能力需要培养。如果儿童戏剧有了人与多媒体同台登场的审美形式,更能引发孩子们对戏剧艺术的欣赏乐趣和参与其中的热情。给他们一个参与世界、探索世界的认知舞台,远比给他们一个枯燥乏味的啃书生涯和虚拟无我的电脑游戏强得多。我们应尽可能地为孩子们创造重新认识戏剧、认识生活、享受多媒体戏剧艺术魅力的机会,因为未来世界的美好全靠他们去创造。

三、儿童戏剧与儿童教育

由联合国教科文组织("UNESCO")倡导成立的"艺术教育世界联盟"于2007年7月在香港召开了"世界创意高峰会(World Creativity Summit)",对戏剧艺术教育之于人文素养、创造能力与知识性社会的贡献进行了多方位、跨文化的探讨。笔者在与会中深刻感悟到,艺术教育的核心价值在于培育人文素养和创新能力;儿童戏不应只局限在剧院表演,而应走进校园施展它的无穷魅力。

目前,多元智能理论的发现对全球教育界产生了强大冲击。它有力地证明,传统教育仅把语文和数学定为核心学科是不完全正确的;因为只侧重发展语言智能和数学逻辑智能,其余的六种智能就会被忽视。儿童戏剧是一种与儿童精神世界最容易契合的综合性艺术,除了是艺术学科,也是一种工具学科,可以整合其他学习领域。特别是能够与其他艺术形式融合运用,营造一个开放式、互动式和引导式的学习环境。不仅能发展学生的智力,还可以延伸到学生自我发展、独立人格的培养,建构一种全面的人文素质教育。

(一)以"课程内戏剧教学"为核心进行戏剧教育活动

"课程内戏剧教学"并不是传统概念上让学生参加表演或是戏剧欣赏,而是通过"戏剧教学法""创作性戏剧活动"等多种形式,"将戏剧作为整合核心进行的结构性、创造性的教学策略,进一步综合艺术各学科(音乐、舞蹈、美术等),并渗透到其

他学科(语文、数学、英语、社会、科学、音乐、美术等)的教学之中,是应用到'教学艺术化'实践中的'整合教学模式'。"①

"英国教育学家约翰·山默斯认为,'针对学校教育工作者而言,戏剧是可以用手段达到沟通方式的一门综合艺术的学科'。'当戏剧作为一种教学媒介时,教育目标通常为:传递知识,激发兴趣,解决问题和改变态度。'"②正因为戏剧对儿童教学渗透的特殊功能,所以俄罗斯、丹麦、法国、日本等国家在戏剧因素与课堂教学有机地整合方面做出许多成功的尝试。中国香港和台湾的"艺术与人文"课程历经多年的研究实验,也已正式进入九年一贯制课程教学,使之具有和语文、数学等学科同等重要的教学地位。这一课程的建设,已将广义的"戏剧"内涵渗透到艺术、人文和学科教学中去,从根本上改变了艺术教育游离于人文与知识学科之外的格局。我们从国外和中国香港、台湾地区的戏剧教育实践得到了这样的启示:应该从美学、生态学、教育心理学、当代课程学的角度,重新审视儿童戏剧的价值意义;应集聚国内外儿童戏剧教育优势,形成学校开展戏剧活动的操作体系,构建校本课程,探索有效进行戏剧活动的学科教学、主题活动、社团活动的策略和模式,为儿童戏剧教育开辟一条发展的新路子。

台湾中小学率先设置"艺术与人文"的戏剧教育课程(台湾艺术大学供稿)

① 郭梅君.小学戏剧教育两种模式的比较与思考[D].上海:上海戏剧学院,2008.
② 同上.

（二）让戏剧成为一种"过程中学习"的艺术教育活动

卢梭在名著《爱弥儿》中指出："孩子的学习不是透过文字，而是透过经历；不是透过书本，而是透过生活。"[①]戏剧为孩子提供了一次从"过程中学习"（learning by doing）的教育经历，他们可以通过戏剧途径，进入与自己不同的角色，在那些角色中进行想象、体验、创作和表演，将具体的生活经验和抽象的意念以戏剧化的形式加以表达。比如：让孩子学习利用肢体律动来表达童话《小蝌蚪找妈妈》的句子内容，使孩子的记忆能透过语言、声音、动作，立体地获得增长及稳固；通过表演《麻雀与小孩》，唤醒孩子们的动物保护意识；通过由图画书改编的《猜猜我有多爱你》的戏剧活动，使孩子深刻体会到爱的意义。总之，通过戏剧，孩子们在参与过程中学会思考和体验角色、社会行为与各类冲突的关联，懂得认识自己、他人，学会不同的价值观。不仅了解戏剧这门艺术形式，也会通过艺术体验和深化感悟，理解有关艺术、科技、文化等主题和内容，去探索历史、社会、政治经济和人性意义。而这正是多元时代人才培养所需要的重要素质。

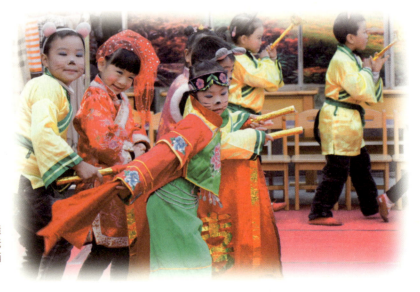

幼儿园创造性戏剧活动《老鼠嫁女》（厦门西林幼儿园供稿）

[①] 卢梭.世界教育名著译丛·爱弥儿[M].彭正梅译.上海：上海人民出版社 2007：51.

第一章 图像时代儿童戏剧教育的发展

自己做"服装"和"道具",表演起来更有劲!(厦门华侨幼儿园供稿)

(三)创设"心灵体验式"为主导的戏剧教育活动

"心灵体验式"的戏剧教育活动主要适应于7至16岁儿童。它往往是在孩子们熟悉戏剧故事情节且接受艺术表演的感染之后,让其自己选择角色表演,台词、动作表演及情节安排都带有一定的游戏性、随意性和创造性。"约翰·山默斯认为,当戏剧作为一种沟通方式而自然融入到集体艺术中时,戏剧教育是一种社会型的教学模式,教师和学生在合作的戏剧工作氛围中交往、碰撞和学习。"[1]心理学也告诉我们,个体在认识过程中开放的感知通道越多,个体对认识对象的体验就越细致、越丰富,理解也就越全面、越深刻。21世纪以来,儿童戏剧教育即利用这一原理,借用音乐剧的特殊氛围,将表演者置于特定的情景中,通过其本人对角色的思想、行为的模拟和积极的音乐中的冥想,建立合理的自我形象,获得乐观、积极、幽默和爱的情绪。即使有愤怒、消极的情绪,也可能通过参与戏剧表演活动而转移、升华。在排演中学习与他人友好合作、沟通的方法,并从角色身上找到战胜生活困境的勇气。上海少年宫儿童剧场,就经常吸收一些心理上需要帮助的少年儿童参

[1] 郭梅君. 小学戏剧教育两种模式的比较与思考[D]. 上海戏剧学院,2008.

加表演。《耳朵飞了》的编导张忱婷在排演日记中写道:"自由式的练习为表演者创设一个自由快乐的游戏环境,从最基本的肌肉放松到内外部的感觉创造,挖掘孩子应有的活力和信念感,此次远离恐惧、胆怯、紧张、压抑……"①在愉快的"游戏"中挖掘、体现天性,从容释放本能,从而形成具有活力、勇气、热情的良好性格,这也是创设"心灵体验式"的戏剧教育活动所追求的。

"一人一个故事"心灵体验式戏剧活动(上海浦东青少年宫供稿)

借用现代心理咨询学原理来设计的"心灵体验式"戏剧活动,是医治儿童心理疾病的良方。例如,让某个孩子在观看剧情表演的中途,上台替换某一角色进行即兴式的表演,自己创作对白,以此学习协调自我与他人的关系,学会自己解决问题,情感得到释放和宣泄。指导者可以随时为其做些提示或引导,并对孩子们的活动进行心理分析。尽管这种戏剧活动的自主性、游戏性更强,看起来不那么"正规",但却被教育家、心理学家看好。目前,这种应用体验式

"一人一个故事"戏剧活动中,心理辅导员指导下的讨论环节特别重要(上海浦东青少年宫供稿)

① 张忱婷.少儿学表演[M].上海:上海少年儿童出版社,2004:5.

的戏剧活动在中小学很受欢迎,它应该是今后学校教育戏剧活动的主要发展方向之一。

戏剧艺术历来以它的综合性和现场感见长,高速发展的现代高科技多媒体技术,给戏剧舞台带来无限的可能性和丰富的现场效果,而现代教育心理学、美学、生态学、当代课程学的新理念,切实推进了戏剧艺术在学校义务教育体系中的普及应用,又给儿童戏剧注入无限的新机。作为儿童戏剧的编创者、传播者和理论研究工作者,如果能跳出传统的戏剧观念,站在时代发展的高度来解读儿童戏剧,关注并推进儿童戏剧的发展,说不定将来的哪一天,儿童戏剧就可以成为最有前途、最吸引人的戏剧。

第二节 儿童戏剧教育与儿童的发展

进入多媒体时代的今天,一种有趣的教育现象引起教育界与艺术界的广泛关注,那就是儿童戏剧教育对儿童身心发展所产生的独特作用,竟是其他现代教育手段难以替代的。

儿童戏剧教育有两种含义,一是以正式表演为主的儿童剧场或以培养艺术人才为主的戏剧教育,二是以创作教学过程为主的创造性戏剧(也即教育戏剧)。前者是正式的呈现活动,由成人或儿童通过专业的训练,以舞台剧场的形式呈现给儿童观众,给孩子们带来快乐和情感熏陶,在培养儿童的艺术兴趣和艺术人才方面起着积极的作用。这类戏剧活动重在训练孩子的表演技能,重视戏剧艺术表演成果的呈现,因此对小演员的要求多,比如熟背台词、走台步、模仿成人设计好的动作、练习唱腔等,所以孩子们在排练、彩排和演出过程中感到压力大,唯恐没有达到成人的要求和演出的目的。

创造性戏剧教育活动是一种即兴的戏剧活动,是在成人的启发和参与之下,一种自发性的戏剧扮演活动的延伸,是孩子们围绕某一教学话题或主题,透过角色扮演(甚至扮演洗衣机的角色),把自己的经验世界重新构建在虚构的游戏性世界里的活动。在这一过程中,孩子们在乐观、率真、好奇等本性的驱动下,更可以随兴所至,自由联想,自由选择,自由发挥,因而不受外界的约束,只凭玩者之间彼此的默契,通过肢体律动、即席的对话等戏剧形式,运用假想的游戏本能,去观察、想象、反省与体验人类甚至动物类的生活内容与生存空间,进而了解自己是自由的创作个体、问题的解决者、经验的统合者和团队的参与者。他们在戏剧活动中观照自己的

内心感受,分享着伙伴间合作的快乐。所以创造性戏剧教育活动的本质,既与孩子们自发的表演游戏相似——一种即兴自发的、把发展重点放在参与者经验重建的过程,又突破表演游戏的固有模式和束缚,使孩子们享有真正的创造空间和自我发展的平台。正因为如此,创造性戏剧教育活动成了幼儿园、中小学领域学习的某种理想媒介,为整合教育理念的落实,为儿童的身心发展提供了宽广而优越的空间。

儿童戏剧教育对儿童发展的作用,主要体现在以下六个方面。

一、让儿童了解自己生命个体,获得健康的情感情绪

儿童总是以不同的方式成长着。他们刚刚来到这个世界,认识自我、感知世界是他们面临的第一课。而戏剧艺术则在其间搭建一座桥梁,帮助他们认识与了解到,自我是一个生物的个体,哪怕是一句简单的问候语,一个点头微笑的动作。当孩子把身体和声音当作表达和沟通的工具时,他便与外界建立了一定的联系,自信心也由此建立。重要的是,当孩子们将肢体动作、面部表情和语言声音加以整合,艺术地传递他们对世界的理解和体验时,其内心的感受和产生的爆发力,会犹如马圈里的野马被放归原野时酣畅淋漓地奔驰的感觉那样,自由而快乐,精力得以释放,情感得以抒发。他会突然感觉到个体的价值、世界的美好和生活的美妙所在。

创造性戏剧首先以参与者的肢体语言和声音的感受过程来展示它的魅力。且看创造性戏剧活动《借你一把伞》(以图画书为媒介的戏剧活动)前奏中,孩子们在老师引导下做的练习。

1. 身心放松练习。通过暖身调节动作,以消除紧张,稳定情绪,加强知觉。先让孩子们安静地躺在或坐在地上,聆听森林里的鸟叫声、潺潺流水声等的录音,以及宁静、舒缓的优美乐曲,后随之进入想象,做各种舒缓柔美的动作,感知森林的幽美与宁静的气氛。

2. 感知训练。学习调节自己的感官,学会聆听,学会通过观察和感知特定环境下不同人物的表情动作和声音,做正确的推断。如引导孩子们进入假想:下雨天来临时,天空会发出什么声音?(闷雷)雨水从淅淅沥沥地下着,到倾盆大雨,雨水落下来的声音有什么变化?雨的形态有什么变化?不同的小动物们在树林边奔跑的样子有什么不一样?(边想象边感受边做动作)

3. 肢体活动。在局部肢体感受的基础上,随着美妙的音乐自由地舒展肢体(包括跑、跳、转、爬),明确而有意义地表现出人物动作与举止,例如让孩子们自由选择扮演蚂蚁、青蛙、白兔、狸、熊、小狗、娜娜等角色,以身体的姿态表情和言语动作(可改编人物的对话),传达出思想、情绪与故事。也可以让孩子们用自己的肢体

组合成"萝卜叶""荷叶""芭蕉扇""小红伞"等,自由构想各种有趣的"伞"的不同形状,或自由构想和表现故事原创中没出现的人物和道具(如推想出猴子撑着桃树叶、大象掀开大鼻子,为娜娜提供避雨的"伞"),为续编故事活动做准备。

以上的戏剧活动是以肢体动作与大脑的思考相结合而完成的,对发展孩子的直接性洞察力、事物的想象力以及自我控制能力、调适能力发挥着积极的作用。

当然,对生命个体的理解还包括对世间万物各种生命个体的理解,他们还需要在与之互动的情感交流和对话过程中,去理解与感受生命的价值和意义。如《借你一把伞》,蚂蚁、青蛙、白兔、狸、熊等纷纷为雨中的娜娜送伞,虽然它们送来的"伞"都不适合娜娜,但在动物们热情友善的感召下,娜娜收获了比伞更珍贵的东西,那就是一份真情。在篇末,一种富含"人人为我,我为人人"哲学意味的声音呼之欲出:"还有谁没有伞?"当孩子们扮演各种动物,富有创意地表演这段故事情节时,一定也在内心找到了"爱"的真谛,于是满足、愉悦、幸福之感洋溢于孩子们的言表举止。作为参与者和指导者的蔡老师激动地说,那是孩子们最兴奋、最投入的一刻,因为他们对生命个体的认识伴随着积极情感,在表演情景中得到了升华——这正是我们活动中所追求的。

戏剧教育对儿童养成积极的情感情绪有以下功能:

(一)学习调节情绪

情绪调节能力包含两层意思:一是指根据场合对情绪的表达方式、情绪反应的状态进行调整和控制;二是指对蕴涵在个体内的情绪发生过程、表现在外的行为方式以及同社会的相互作用这三者进行调整和控制。孩子常常以真实而强烈的情绪支配自己的行为,一件成年人看起来微不足道的小事,有时会引起孩子十分强烈的情绪波动,并通过肢体动作、面部表情和言语声调表现出来。富有美感的创造性戏剧活动,由于孩子们始终处于积极参与的状态,在与他人互动过程中,需要学习不断地调整自己的情绪,来适应各种角色的需求。而且,学习按着双方表演的路线,不断"磨合",不断地调整,从而顺利地完成创造性戏剧活动。试想,如果经常给孩子戏剧情节背景,让他们学会相处与合作,他们必然渐渐获得同伴冲突的解决策略,从而提高情绪调节能力和解决问题的能力。

创造性戏剧教育的内容贴近孩子的生活,生动幽默、形象具体的故事情节中贯穿着人物情绪转换的过程,可以给孩子提供情绪调节的引领和勇于面对困难的心理力量。如童话故事《滴答雨》讲的是小老鼠、小乌龟和小鸭子在草地捉迷藏时,突然下起了大雨。游戏被中断让动物们感到十分沮丧,但他们从山洞里的"滴答雨"获得灵感,于是在地上挖坑接水建起了"游泳池",高兴地玩了起来,并为自己的创

孩子们学表演时自信心倍增（厦门何厝小学供稿）

造感到自豪。通过戏剧手段演绎该故事,实际上是让表演者经历了从沮丧到高兴的情绪变化过程,知道动脑筋解决问题在这一过程中发挥了关键作用,这对年幼的孩子有着很好的心理暗示作用。几年来的实践研究证明,经常参加创造性戏剧活动的孩子,情绪自我调节能力明显增强。具体表现为稳定情绪状态的持续时间延长,不良的冲动性情绪反应减少,受环境影响的程度降低,性格活泼开朗,交往的心态更开放。因此,创造性戏剧活动的心理抚慰和性格塑造的独特功能,值得教师和家长们珍视。

（二）养成同理心

同理心就是站在对方立场上设身处地面对问题的一种思考方式,也可以称为换位思考。养成同理心是促进婴幼儿情商发展的重要内容。创造性戏剧教育在提升孩子的情商素质,培养他们学会做人、学会学习、学会生存,发挥着十分独特的作用。如根据绘本《借你一把伞》演绎的创造性戏剧活动,参与者都被小动物为小女孩送伞所传递的温情与友谊而感动(尽管小动物送的伞都太小)。特别是演绎到图画书的最后一页:动物们一边打着伞一边问:"还有谁没有伞?"孩子们感到格外兴奋,尽管是一种表演性的假想,但孩子们仍然能感受到帮助别人的快乐。此时,为他人着想的同理心像一股甘甜的清泉,悄然地滋润了孩子们的心田。

创造性戏剧活动经常创设角色互换的环节,例如把大班的谈话活动《假如我是妈妈》延伸为创造性戏剧活动,设计为四个环节:1. 在《世上只有妈妈好》的音乐声中热身与冥想;2. 组织孩子们谈谈自己的妈妈,说一说或画一画"妈妈的故事";3. 让孩子们轮流扮演妈妈角色和宝宝角色,由孩子们根据自己的生活体验进行角色对话;4. 分享自己表演的感受。表演之前,老师先引导孩子们讨论:我是怎样出生的?妈妈分娩时痛苦吗?五年来,妈妈为了我每天都会做哪几件事?讨论环节是

创造性戏剧活动的重要部分,此时孩子们已经进入了角色的互换假想状态,并将此带进角色扮演阶段。在表演过程中,孩子们体验着平时妈妈付出的爱和宝宝的幸福感受,知道母爱都是在生活的点点滴滴中体现的。这对活在长辈的重重呵护下、物质生活条件十分优越但又缺乏感恩之心的现代都市儿童来说,是人之初的重要一课。

二、培养儿童的社会意识,构建儿童的核心价值观

"怎么做才对"的行为意识和行为选择,是儿童进入社会后学会做人做事的重要一环,对儿童身心成长有着重要的影响作用。戏剧教育活动既可帮助孩子勇于面对环境的压力,又可通过别人的行为观照自身,并在与环境的互动中建立起积极的自我形象,养成良好的行为准则。例如,《雷公公和啄木鸟》创造性戏剧活动中,孩子们可通过"雷公公"和"啄木鸟"因以不同敲门方式而获截然不同"待遇"的情境表演,以及表演后的"说说我的感受"环节,对敲门的文明行为有了直观的认知,其效果远远超过了生硬的说教。

古代学者荀子曾在《儒效篇》中说:"不闻不若闻之,闻之不若见之,见之不若知之,知之不若行之,学至于行之而止矣。"这说明了亲身实践远比说教要更让儿童容易理解为人处事的道理。而美国心理学家班杜拉著名的"社会学习理论"也认为:儿童社会行为的习得主要是通过观察、模仿现实生活中重要人物的行为来完成的。任何有机体观察学习的过程都是在个体、环境和行为三者相互作用下发生的,行为和环境是可以通过特定的组织而加以改变的,三者对于儿童行为塑造产生的影响取决于当时的环境和行为的性质。换句话说,儿童通过在社会情境中的观察和模仿,可以学会很多的行为。

人类自出生起就面临着行为选择,从远古的民间故事到当代戏剧,均以不同的文学艺术方式呈现着社会共同的道德准则,潜移默化地影响着人们的行为方式。A·柯祖林在《心理工具》中指出:"在有助于达到某一目的的行动中,人是从外界——通过心理工具来掌握自己的。"儿童经验的积累与记忆的内在发展和改善有很大的关系,"是依赖于、从属于以及定义为由外界——即人的社会环境引起变化的过程。"[1]创作性戏剧为孩子提供的,就是以真实的人与人之间的互动出现,然后内化为内在的心理功能。创造性戏剧活动总能让孩子看到自己的生活影子,通过角色扮演,借由不同的事件设身处地地假想自己为他人的情形下如何去面对困难

[1] 侯颖.函待发展的中国儿童戏剧[J].吉林省教育学院学报,2006,(09).

与情况,从而促进思想的成熟和自我概念的建立。不但角色的扮演者如是,在一旁当"观众"的儿童也因为得到了情境的参照,而产生榜样学习的动机。他们在"演"与"看"的过程中互相观察、内省并反应,获得应对环境的精神力量和自我评价的准则。孩子在人生路上若有此相伴,就能更好地学会如何善待他人与自我,善待自然与社会,了解自身,建立起良好的社会角色意识和积极向上的核心价值观,为幸福的一生奠定良好的人性基础。

现代社会是多元化的社会,教育戏剧虽然构建的是虚拟的文化背景、人物和故事,但玩的是真实的生活,尊重的是个体发展和多元文化价值。在教育戏剧活动中,孩子们亲身体验着人在生命中的某个过程,或者体验着某种哲学思想所反映的事实,不管是成功还是失败的体验,都为孩子们提供了人生发展的一项参考指标。

例如,在语文科的教学戏剧活动中,"陶罐"和"铁罐"对个人价值问题上的争议,引发了学习者的讨论甚至辩论。随后,根据他们自己的理解,以小组为单位创造性地编构了"厨房里的冬季""陶罐与银罐"等故事来表演。故事所涉及的人文、物理、化学等文化知识,都可以用讲述、表演、内心独白、讨论等不同的方式演绎(包括演绎人物之间冲突的解决办法),以此建立新的文化观念,提高认知水平。类似这样的戏剧教育活动,团体和小组的讨论与询问,往往是"赤裸裸"地对问题提出质疑,故学习者要在这个团队中学习调整自己的心态,学会倾听、质疑、判断、分享,以此渐渐养成自我制约、善于接纳、服从团体的雅量,这对孩子们的社会性发展和核心价值观的建立,极有好处。许多家长之所以全力支持班级开展教育戏剧活动,正是因为看到了自己的子女因此发生的可喜变化。

三、传承民族文化精华,提高艺术审美能力与表现力

戏剧是集语言、音乐、舞蹈、美术、建筑等艺术为一体的综合艺术,是一种民族文化艺术的缩影,五千年中华民族文化的传承,往往能通过戏剧教育来实施之。当今社会,信息因多元化而繁杂起来,儿童也因频繁接触多媒体文化而渐渐漠视本民族戏剧文化,即使是文化古城的学生,一年到头看过1次家乡戏的,还不到15%。这不由令人担忧。

校园戏剧文化的建设,不管是戏剧艺术教育,还是服务于各科教学的教育戏剧,它的主要任务是传承民族文化精华,让孩子们学会欣赏民族民间戏剧文化的同时,学习戏剧表现的技能技巧,如,古老且生命力很强的闽南文化,蕴含了祖祖辈辈劳动与智慧的精华,在乡土源远流长,生生不息。将闽南特色文化融合进校园戏剧文化建设中,构建具有地方特色的校园戏剧文化,坚持继承与发展的原则,精心设

计、主题鲜明、内容丰富、形式多样、特色明显,做到硬化、净化、美化、文化。让儿童获得真、善、美传统道德文化的滋养,不但能从小培养"原乡"意识,爱家乡,爱祖国,更可以增强民族的文化认同感和凝聚力。

我们也来演一演家乡木偶戏!(泉州市机关幼儿园供稿)

《木兰从军》(厦门西林幼儿园供稿)

在教育戏剧活动中,音乐中的冥想与想象、肢体动作的纾解、故事的构架、语言的表达、建筑空间的利用、服装道具的假设等,是集音乐、表演艺术、文学、视觉艺术为一体的创造性艺术。孩子们通过各种艺术媒介进行自我表达的过程,也就是接受艺术熏陶的过程。所以,虽然教育戏剧活动不以艺术表演技能为主要目标,但却能让学习者享受音乐、舞蹈、美术等带来的审美动力,对艺术(包括民族传统艺术文化)的认同感由此不知不觉地产生。强烈的认同感是以尊重和开放的态度看待多种文化表达形式的重要基础,学生在多元艺术形式的选用中,逐渐知道艺术对生活意味着什么。曾经有位初中一年级的学生参加儿童音乐剧《大老鼠和小老虎》的创作与排演全过程后,兴奋地告诉记者:"剧中的音乐舞蹈都是我们剧组小伙伴们共同选择与创作的。没想到音乐的力量这么大,我每次在排演中都为自己的歌唱所感动!"当记者问道:"你参加戏剧活动会不会影响学习成绩?"他激动地回答:"不会的。参加戏剧活动反而是提高了我的学习成绩,因为现在我知道我需要的是什么了。"(张忱婷,《〈大老鼠和小老虎〉演出后实录资料》)

四、戏剧艺术与其他学科整合有助于开启大脑,有效提高学习质量

美国亚利桑那州科贝特小学在长年的艺术教育实践研究中得出结论:通过整合艺术教育与学科教学,可提高学生学习成绩,亦即"艺术开启大脑",在为孩子打开通向另一个世界的大门的同时,也加强了儿童脑神经的连结。美国里昂小学的校长希拉·加文说:"艺术开启大脑"跟只是上上音乐课、美术课不同;它通过对艺术课程整合,促进学生对所学概念的理解,让学生通过音乐、美术或肢体动作来获得对所学概念的体验。事实上,教育戏剧的原理打通了各科学习的通道,如自然科学教育有"洗衣机转转转""报纸变变变""海底世界""几何故事集""瞧这蔬菜大家族""惯性——淘气的小陀螺""会飞的风筝""并联还是串联"等等,都可以让孩子们在观察、想象、思考以及创造性地发挥中增长见识,学习与巩固科学知识。可见,教育戏剧的优势不仅在于对艺术课

探究

程的整合,而且使艺术与其他学科完美地结合。课题研究中我们发现,三年来参与教育戏剧活动的实验班学生,阅读、数学、写作等科目考试成绩明显高于对比班的学生。其主要原因是,艺术通过它带来的愉悦情感刺激吸引着所有人,因而孩子们在戏剧艺术活动中,感情投入更专注,全身与大脑神经建立起联结,使学习获得了丰富性。心理学家布鲁纳的认知发现说强调学习的结构、直觉思维以及学习动机,成为布鲁纳这一时代的人强烈关注艺术教育心理学的逻辑依据,正如哈佛大学"零点项目"的主要研究者爱斯纳指出的,艺术能提供独特的视觉境界,增进美的感受,并具有传达、维系与开拓精神领域的功能。爱斯纳还认为,艺术活动所提供的教育价值,还在于学生能从事艺术创作,能学得以艺术的象征形式表现或接受"理念与情感"。这些不仅可作为创作的根源,更是学生精神生活的一部分。同时,创作活动能培养观照全局的视觉能力,涵养美感态度,以建立健康的人生观。试想,中国大陆如果能在学校推广教育戏剧,那么未来一代的培养事业将有超乎想象的光辉前景。

体验

切磋

分享(厦门何厝小学供稿)

五、获得学习能力和创造力

"学会学习"是现代社会向受教育者提出的新任务。

当"满堂灌""填鸭式"等词语渐渐被这个社会淘汰后,取而代之的应该是什么,才能真正实现让学生"学会学习"的理想?笔者认为,"学会学习"能力的获得并不是孤立的,必须为学生提供一系列"做中学"的条件,经过群体意识的影响,经过意志的磨练与体验,以及思维、想象、逻辑概念等能力的获得,才有可能让"学会学习"达到一定的境界。教育戏剧之所以能够帮助孩子们学会学习,是因为:它是以学生为主体有目的、有计划、讲究策略的一项活动,其预设目标和可持续性发展目标之间可灵动掌握。它以"活泼愉快有学习意义的教学;增进沟通与表达的技能;培养想象能力建立自我概念;建立社会认知养成合群的美德;提供独立思考判断与自我制约的学习;促进逻辑概念的发展能力学习;舒缓情绪促进心理健康;积极的关键性的学习认知"(张晓华,《教育戏剧理论与发展》,P26-30)为课程目标,若能实现,学生自然能在综合式经验中,获得"学会学习"的能力。而这对孩子们今后的发展至关重要!

自己设计和制作皮影形象(厦门梧村小学供稿)

其实,老师与孩子们一起合作生成的形式多样、生动活泼的创造性戏剧教育活动,已经不是成人戏剧世界里的纯戏剧,而是投注了生态、自由、健康、快乐等积极元素的戏剧活动。它能开启儿童的想象世界,激活儿童的创造欲,让儿童在精神愉悦和创造空间,积极地感知世界、了解世界和创造世界。这是儿童生命成长中最珍贵的,也是我们所期待的。英国戏剧教育家芭芭拉·莎里斯贝莉(Barbara T. Salisbury)在谈到戏剧活动增进审美能力时说过:"创造性戏剧活动的观众即参与者,他们的'看'不同于一般正式的欣赏呈现。当演员们站在台上与观众同在的刹那,那

种神奇美妙的兴奋之感与坐在家里看电视或去看场电影的感觉迥然不同,其审美感觉在悄然提升。"①审美力是创造力的基础,戏剧活动中各种戏剧审美元素都可成为儿童用来发现戏剧的美,发现内在自我,进入自发性的即兴创作的重要媒介。丰富多样的戏剧音乐、动作表演、有趣故事,或故事的同理主题,都可唤醒孩子们的原有经验、情感、想象力、创造力与表演欲望(哪怕是游戏性的表演),成为刺激儿童戏剧创作以及学科学习的主要来源。

自编自导自演,的确很带劲!(厦门梧村小学供稿)

六、锻造勇敢热情、积极向上的人格精神

教育戏剧活动是以生活为中心、激发个人潜能、培养人文与科学精神、催人积极向上的教育活动。戏剧史学家奥斯卡·布鲁凯特(Oscar G. Brockett)说:"教育应该是协助学生舍弃享乐与物质的目的,来发挥他们的潜能。而戏剧正具备了人类力量的最大潜能,不仅可以作为课程的要素,达到人性的目标,并且很明确的,它是一个强而有力媒介。"(张晓华,《教育戏剧理论与发展》,P116)勇敢热情、积极向上的人格精神是个体将想法、人生态度付诸行动的能力,包括创造力、创新精神和冒险精神,还包括为实现目标进行规划和管理方案的能力,以及团队意识、把握机遇、面对困难挫折不轻易放弃的精神。现代儿童的情感较为脆弱,独生子女们多数在相对自闭、孤独与无聊的内心氛围中长大,学习的压力、长辈的期待、分数的竞争,导致他们变得脆弱、多疑、焦虑、厌恶、不自信,孩童的天真烂漫情怀过早地消逝。一位初中生家长略带恐惧地对本书作者说:"我那孩子已有半年不对我笑了!一从学校回来就闪进房间,'嘭'的一声把门关上。"类似这位家长的倾诉还不乏少数。所以我们经常想,中国式的孩子人格成长需要的是什么?应该是让他们感到快乐的群体,是一处能够给他们情感宣泄的土壤,是一片能使他们发现自我的生态成长空间,是一个找回勇气和信心以达到心态平衡的目标。而这些,教育戏剧恰恰

① 周予援. 儿童戏剧创作的思考与演出市场的培育. 新时期戏剧创作研究文集[C]. 北京:中国戏剧出版社,2009.

能达到。如小学三年级绘本《手套》《犟龟》《等待》《红公鸡》的教育戏剧活动计划，是老师在与学生共同讨论具体的活动方案的基础上形成的，老师设置与绘本内容相应的情境，让学生通过想象力去演绎人物的思想情感，探讨人生态度。学生在老师的引导下，将自己的心理感受，如焦虑、恐惧、无奈、愤怒、嫉妒等不良情绪发泄出来，产生矫正治疗的效果。更重要的是，老师借用集体的智慧和力量，让孩子们在讨论、剖析人物的思想、语言、行为动作是否合理的基础上，用肢体语言演绎自己理解中的正面行为，并引发集体大讨论：拥有手套的人应该有份宽容心和爱心接纳需要帮助的人，如果是你的话你该怎么办？犟龟为了按时到达比赛场所而不惜牺牲他人利益是否合理？为什么？《等待》需要的仅仅是耐心和勇气吗？是否还应该找出其他途径以缩短等待的时间，提高办事效率？《大红公鸡》则给孩子们以启示：当一个生命孤独无助的时候，你选择的是回避、放弃，还是欣然相助？活动中我们发现，孩子们在积极讨论——扮演角色——分享与反思——再表演——讨论、评价与总结等环节中，非常积极踊跃。集体中的互相倾诉、互相欣赏，互相帮衬，使他们建立了同理心和集体荣誉感，同时也获得积极行为选择的标准。特别是能够在充分思考、交流、体验与分享的同时，洞察人生，观照自身，认知自我与群体的关系，获得积极健康的情绪，从而找到身心发展的平衡点。试问，还有什么比这种人格教育方式更有效、更令人欣慰的呢？

参 考 文 献

[1] 侯颖.函待发展的中国儿童戏剧[J].吉林省教育学院学报,2006,(09).
[2] 郭梅君. 小学戏剧教育两种模式的比较与思考[D].上海戏剧学院,2008.
[3] 陈世明. 儿童戏剧与幼儿的发展[J].福建教育,2014,(03).

第二章 施展戏剧多元魅力，让"教育拥抱戏剧"

核心提示

　　让"教育拥抱戏剧"是 21 世纪教育界和戏剧界发出的最强音，是"戏剧"遇上"儿童"之后发生的一场教育革命。相较于传统的戏剧教育，现代戏剧教育的主要差异在于应用对象的广度与方法上，涉及了教育、社会和心理治疗各大领域。近年来戏剧被广泛应用于教育领域，它一反人类固定的思维模式，让戏剧既可以在舞台上施展它的魅力，又可以从舞台上走下来，走进课堂，走进家庭，走进社区，走进孩子的生活世界。通过不同的媒介和呈现的方式，以多元的面貌施展它的独特魅力。于是，戏剧教育、创作性戏剧、教育戏剧、教学戏剧、家庭戏剧、社区戏剧、戏剧治疗等，成为我们当前教育改革中的一串新名词。也许我们可以在解读这些新名词及其功能和发展态势的过程当中，领悟"让教育拥抱戏剧"的深刻含义。

第一节 戏剧教育与创作性戏剧

"戏剧教育"一词是伴随着"创作性戏剧"（Creative Dramatics）的诞生而出现的。1930年，美国著名的戏剧教育家温妮弗列德·瓦德在吸收了约翰·杜威"渐进式教学"的实作学习理论，以及纽约大学赫兹·迈恩斯教授的"创造力"教学理论精华的基础上，创建了具有剧场与戏剧二元性的创作性教学方法，提出了戏剧性活动在课堂教学内容实践的构想，并撰写具有世界影响力的《创作性戏剧活动》一书，从此掀开了戏剧教育的新篇章。

一、戏剧教育的范畴

什么是戏剧教育？至今国内外理论界并没有给出一个明确的界定，只是从分类、教育目的的角度或者是通过描述不同的戏剧教育形态或取向来阐述自己的观点。笔者认为，"戏剧教育"有狭义和广义之分。狭义的戏剧教育是艺术专业的戏剧教育，主要指由专业艺术院校和中小学戏剧艺术团体承担的戏剧专业人才培养。广义的戏剧教育是指非专业的戏剧教育，它可以面向社会各阶层、各年龄段的人群，是一种以戏剧元素为媒介的渗透式教育，或者说是以戏剧为辅助手段的教育教学活动，旨在培养人的想象力、创造力、学习能力和健全人格，全面提高人的综合素养。

以此，戏剧教育的发展走向是"艺术戏剧教育"和"应用戏剧教育"两大类，可用下列简单图式表示：

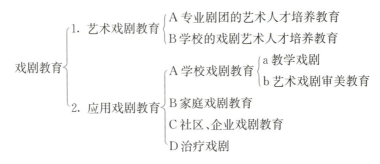

上图表示：戏剧教育包含了艺术戏剧教育和应用戏剧教育。凡是对学习戏剧

相关的人员进行有针对性、专业性的人才培养，如戏剧编剧、导演、舞台、表演等相关方向的专业性技能教育的，都属于艺术戏剧的戏剧教育。艺术戏剧包括专业的和业余的（包括各大学、中小学开办的戏剧社），以追求戏剧本身的艺术性、审美性为主要目的。应用戏剧则是强调戏剧的实践性和功能性，主要包括学校戏剧教育、家庭亲子戏剧、社区戏剧、治疗戏剧、企业戏剧等。其中的学校戏剧教育还包括了教学戏剧、校园普及性的艺术戏剧审美教育等。

二、关于"创作性戏剧"

在西方国家，"创作性戏剧"被作为戏剧教育的重要基础、一种即席自发的教育性戏剧活动。正如温妮弗列德·瓦德在她的著作"创作性的戏剧活动"中所说：创作性戏剧通常是"由一位带领者，利用戏剧活动，如戏剧游戏，肢体声音活动，默剧动作，即席口语对话，以及故事或诗获释的戏剧化等技巧，领导一群参与者在教室或活动室等非正式的表演空间，利用'假装'的游戏本能，共同去想象、体验及反省人类的生活经验"。这种解释成了后人对创作性戏剧的定义。创作性戏剧原来是专业剧场或大学戏剧系用来训练学生的方法，但由于其本质十分接近儿童自发性的"角色游戏"或者说是"戏剧游戏"，符合"重在参与""经验积累"和"认知整合"等教育理念，所以目前的创作性戏剧成为教育戏剧最基本、最常用的方法。这就是为什么凡是从事儿童戏剧教育的教师，都必须先掌握创作性戏剧原理与实作方法的原因所在。

（一）是"创作性戏剧"还是"创造性戏剧"？

自从"创作性戏剧"理论与实作原理被台湾学者引进亚洲之后，在不同的戏剧教育专著里，分别出现了"创作性戏剧"和"创造性戏剧"的说法，一是以台湾艺术大学艺术系戏剧教授张晓华先生为代表，二是以台北艺术大学林玫君教授为代表。张晓华教授认为，"创作性戏剧"强调的是在戏剧形成阶段的"创作"，若用"创造"一词，则夸大了创作过程的功效。张晓华先生在他的专著《创作性戏剧教学原理与实作》自序中指出，"'创作性戏剧'一词系 Creative Drama 在实用意义上的译名。最早是由李曼瑰教授于 1974 年将之译为'创作性的戏剧活动'并将其观念介绍到国内。"他还指出，"本书采用创作性戏剧，而未采用创造性戏剧一词，是认为戏剧系一种以程序发展来表现的艺术，是将创作程序结合戏剧程序的一种艺术教育，必须历经界定问题、发现事实、酝酿、灵感、执行五个阶段的艺术创作过程，来完成戏剧创作与表现的程序发展，可以说，任何戏剧的创作程序，都是解决问题的程序，并且需

要智能与情绪上的动作注入其中。"①

笔者认为,张晓华教授采用"创作性戏剧"的说法,也许主要是把戏剧教育的初衷放在戏剧形成的五个创作阶段,而这其中是以创作为基本要素,正如他在书中所说的:"我的老师创作性戏剧著名教育家蓝妮·麦凯瑟琳亦说:'戏剧,不论正式与非正式,皆为人类的艺术性创作,系基于人类生命的观察予以选择、安排并进而提升之。'因此,就 Creative Drama 在戏剧艺术的实质应用而言,Creative Drama 是在创作而非创造。"②林玫君教授采用"创造性戏剧"一词,意在强调戏剧教育过程中创造力的培养,这与中国大陆课程改革中所强调的"注重学生创造力培养"的教育宗旨正好相吻合,所以大陆的戏剧教育实践者和理论探究者一般都引用"创造性戏剧"的说法。再说,在大陆的现代汉语词典里,也找不到"创作性"一词。

尽管"创作性戏剧"和"创造性戏剧"两者之间有一字之差,但它们的内涵都是一致的,其教育理念和实作原理并无明显差异。特别是台湾经历了十几年的戏剧教育实践,越来越走向戏剧艺术为全人素质培养服务的轨道,而创新能力培养的重要性已成为国际教育的共识。因此,两者均以创造力培养为己任。其实,若细读张晓华教授《创作性戏剧教学原理与实作》一书中引用的 1977 年美国儿童戏剧协会(简称 CTAA)关于创作性戏剧的定义便可印证:

"创作性戏剧是一种即兴,非正式展演,且以过程为主的一种戏剧形式。在其中,参与者在领导者的引导下去想象、实作并反映出人们的经验。尽管创作性戏剧在传统上一直被认为与儿童及少年有关,其程序却适合所有年龄层。"

创作性戏剧的程序就是一种动力,领导者引导一组学习者,透过戏剧性的实作去开拓、发展、表达与交流彼此的理念与感觉。在创作戏剧中,每组学员以即兴演出的动作与对话,发展出适宜的内容。而所采用的戏剧素材,是在经验的范围内,产生出形式与意义。创作性戏剧的主要目的是在促进参与者人格的成长与有效的学习,而不是在训练舞台的演员。创作性戏剧可用于戏剧艺术的教学,并激励与延伸至对其他领域内容的学习。参与创作性戏剧具有拓展语言与交流能力,提高解决问题的技能与创造力,提升积极的自我概念与社会认知,建立同理心与正确的价值、态度观,并了解剧场艺术。③

从上述一段文字中,我们可以读出三层含义:一是创作性戏剧与一般的戏剧艺术教育有着本质的区别,它并不是让学生如何去学习表演,而是让孩子们在即兴表

① 张晓华. 创造性戏剧教学原理与实作[M]. 上海:上海书店出版社,2011.
② A. 柯祖林. 心理工具[M]. 黄佳芬译. 上海:华东师范大学出版社,2007.
③ Barbara. T. Salisbury. 创造性儿童戏剧入门[M]. 林玫君译. 台北:台湾心理出版社,1994.

演过程中,学习其他方面的经验和知识,感受生活的真谛;二是创作性戏剧是以戏剧元素为中介,为其他领域内容的课堂教学服务,同时提升学生的艺术素养和艺术表现力,其中创新精神的培养始终贯穿着活动过程;三是由于创作性戏剧符合人类的本性与动能,故在培养孩子们的想象力、创造力和审美能力上能起到独特的作用。而林玫君教授的《创造性戏剧理论与实务》,也以美国儿童戏剧协会下的定义为其著书的重要指导思想。因此可以说,"创作性戏剧"和"创造性戏剧"所指的戏剧教育宗旨与内涵是一致的。

(二) 创造性戏剧的心理工具作用

著名教育家布鲁纳认为,"人类认知在本质上,是一种二元复合结构,因果(解释)与意义(理解),前者的本质是解释(计算),后者的本质是理解(诠释)。人类特有的信息处理过程与计算机是根本不同的,它所效仿的范本不是计算机,而是文本诠释。"①布鲁纳还认为,"文化不但塑造我们的心智,而且还为我们提供了工具包,凭借这些工具,我们不但建构了我们的世界,还建构了我们的自我和我们的能力。——因此,文化的建构并不是纯粹消极的文化决定过程,它仍然包含着个体能动参与,改变世界的可能性。"②

在孩子眼里,人偶之间可达心灵的对话(厦门市何厝小学供稿)

布鲁纳的理论使我们得到一种启示:创造性戏剧给儿童提供的就是一种构建认知的心理工具,儿童参与戏剧活动时,面对一连串鲜明的动作符号,并不是机械的仿效和无意义的重复,而是将自己作为认知中的动态式符号,融入具有因果关系的认知活动,以及因果与意义的诠释活动。例如,探讨生命意义的《想念巴吐》原是

① 张晓华.创造性戏剧教学原理与实作[M].上海:上海书店出版社,2011.
② 同上。

一本图画书,而当老师把图画书化解为创造性戏剧活动后,情况就发出了很大的变化,那就是,孩子们以肢体动作和创造性语言去演绎巴吐生前做的几件好事时,心灵更得到震憾,深刻地体验和感悟到生命存在的意义(注:巴吐是在地震中因舍己救人而去世的。)

新的文化心理学认为,心理现象之中,最复杂的心理现象是人们之间的相互理解能力。人人都有这种相互理解的潜能,可是,只有在一个人际顺遂通畅的共同体当中,才能让这种潜能畅通无阻地表现出来。因此,对创造性戏剧来讲,最重要的不是组织学生去研究某学科的知识结构,而是形成一个互助型的学习共同体,让学生在这个学习共同体中,建设互助型的学习文化。所有学生都是这一学习共同体的参与者,在学习地位上建立人人平等、人人各尽所能、互助互学的关系,人们对他人的行为也都达成了共同的友善理解,自然地,人与人之间没有了隔阂。大家互相交流文化工具包里的文化资源,达到最大程度的共享,从而他们的讨论既自由而又顺畅。我们相信,只有在这样的学习共同体之中,人们才能回归到它原本所属的历史文化中,人的学习潜力才能得到充分的发挥。

台湾林玫君教授在《创造性戏剧理论与实务》书中对创造性戏剧的功能给予高度评价:"创造性戏剧是一种即兴自发的教室活动。其发展的重点在参与者经验重建的过程和其动作及口语'自发性'之表达。在自然开放的教室气氛下,由一位领导者运用发问的技巧,讲故事或道具来引起动机,并透过肢体律动、即席默剧、五官感受及情境对话等各种戏剧活动来鼓励参与者运用'假装'的游戏本能去想象,且以自己的身体与声音去表达。在团体互动中,每位参与者必须去面对、

小组讨论可形成互助型的学习共同体(台湾艺术大学供稿)

探索且解决故事人物或自己所面临的问题与情境,由此而体验生活,了解人我之关系,建立自信,进而成为一个自由的创造者、问题的解决者、经验的统合者与社会的参与者。"①可见,创造性戏剧是一种原动力很强的心理工具。通过戏剧的互动方式,学生可以在团队中释放自我,表达自己的想法、概念和感受,借此实现人格的成长与学科领域的学习,发展语言沟通能力、解决问题的能力和创造力。

三、关于"教育戏剧"

"教育戏剧"以"教育"作为定语,突出了戏剧教育活动的实践性、功能性和对象的特殊性。教育戏剧从属于戏剧教育,是戏剧教育中的一个重要分支。经过长期的实践,人们已基本上达成这样的共识:"教育戏剧"是以受教育者为主体,以戏剧作为载体,承载教育内容的教育教学活动。教育戏剧对表演者没有严格的呈现标准,而是强调参与度、自主性和即兴的表演。在引导者的引导下,充分调动参与者的生活经历并加以想象与创造的活动,借此领悟学习内容的核心与重点,解决学习中的难题。

(一) 教育戏剧的生成与发展

教育戏剧(Drama in Education)发源于现代戏剧传统较浓厚的欧美国家,常被称为DIE。"教育戏剧,在各国所实施的方式不尽相同,但基本上是老师在课堂里灵活运用的一种戏剧学习和教学的方法。它不拘泥于任何形式、时间与空间,也不限制人数的多寡,主要在运用戏与剧场的要素与技巧于教室内,做课程的教学,称之为 Drama in Education(简称 DIE)。"②20世纪80年代以前,早期推广教育戏剧的教育家们论著大多并没有对教育戏剧的内涵有明确的定义,故将戏剧在课程的教学统称为"教育性戏剧",或称之为"发展性戏剧""戏剧课程""学校戏剧""戏剧教学"。一直到英国纽凯索大学的姚乐丝·希思考特融合了前人的教学方法,被哈格森及班汉整理编辑在合集之中,称为教育戏剧。1979年,凯文伯顿将希思考特的教学方法整理之后,出版了《迈向教育戏剧理论》一书,从此对教育戏剧有了明确的诠释。另一位英语教师、教育家亨利·卡德维尔·库克(Henry Caldwell Cook)则将戏剧教学法发展成了一项具体的教育运动,并于1917年出版了《游戏方法》,书中所提倡的戏剧教学法很快就在英国的公立小学流行起来。20世纪20年代开

① 林玫君.创造性戏剧理论与实务.教室中的行动研究[M].台北:心理出版社,2005.
② 张晓华.创作性戏剧教学原理与实作[M].上海:上海书店出版社,2011.

始,英国的教育戏剧渐渐从小学往中高年级拓展,最后覆盖到包括成人教育和特殊教育在内的整个教育领域。①

随着教育戏剧的不断推广,世界各国的许多重要学者在其论著中,从各自的角度对教育戏剧定义作界定。英国儿童戏剧学者多萝西·海滋考特(英国"戏剧教学"流派的创始人)认为,戏剧教育是将戏剧作为教学的媒介,用来丰富受教育者的觉察力和想象力,发掘行为表面下所隐含的深刻意义的教育活动。她还认为,教育戏剧的重要价值是以提供反思和分析生活经验的舞台,并通过扮演来验证这些经验,使儿童在戏剧活动中认识自己、认识社会的一种教育形式。

另一戏剧教学代表人物,英国学者塞西勒·奥妮尔认为,教育戏剧最重要的任务是创设供人分享的戏剧情境,即在一个虚构的世界里探索和检验想法、问题、各种关系和有趣的领域,希望儿童能体验快乐、觉察世界和获得满足,逐步有意识地掌握假装扮演,并分享别人的感受和认知的一种教育活动。

美国学者蓝妮·麦凯瑟琳认为,教育戏剧是戏剧的方法作为某些课题的教学,用于拓展儿童的认知,以趣味性的活动,使其检验事实真相,看出隐藏与事实内的真意。其目的在于认知而非戏剧表演,在过程中或许会形成一种戏剧,但学习者的态度较之于角色表演更被重视。这种技巧可用以教授任何科目。教师将儿童投入戏剧性的课题之内,使其成为情况中之成员,提供素材,引导学习。

加拿大多伦多大学教授戴维·布思认为,儿童在亲身经历的戏剧中,是以一种制约的扮演为基础的学习模式,拓展并表达他们的思想、价值观与感觉。

透过戏剧教育专家们的论述,可以看出教育戏剧理论发展至今已比较成熟。张晓华教授在积累台湾十多年的教育戏剧实践经验之后,根据专家们的界定,对什么是教育戏剧归纳出一个较为完整而明确的结论:"教育戏剧是运用戏剧与剧场的技巧,从事于学校课堂的教学方法,它是以任性自然法则,自发性的群体及外在接触,在指导者有计划与架构之教学策略引导下,以创作性戏剧,即兴演出、角色扮演、观察、模仿、游戏等方式进行,让参与者在彼此互动关系中,能充分地发挥想象,表达思想,在实作中学习,以期使学习者获得美感经验,增进智能与生活技能。"②

万变不离其宗。众人对什么是教育戏剧的解读均有一个共同点,那就是围绕如何合理利用戏剧与剧场元素,为学校教育教学服务,为全人的人才培养服务。所以当教育戏剧理念引入中国大陆之后,一些相关学者基本上也是沿用了这一观念。如上海戏剧学院张生泉教授认为,教育戏剧是在教师或导演(组织者)有计划地指

①② 张晓华. 创作性戏剧教学原理与实作[M]. 上海:上海书店出版社,2011.

导下,以人的活动天性为依据,大量采用即兴表演、角色扮演、模仿、游戏等方法进行,让参与者在彼此互动的接触中发挥想象、表达思想,掌握一定的表演技能和心智能力,增进美感的教育活动。

经过几年来对戏剧教育的学习与实践探索,笔者认为,随着21世纪大脑科学的发展,教育改革的不断深入,教育戏剧的任务已经开始实现重组,也即教育戏剧已经发展到不仅是关注到"给一定的情境下扮演人物、故事的手段开展教育、宣传或培训活动"(吴戈教授),而且是以渗透法的形式,通过一定情境的虚拟、动作的模仿以反映生命、反思生活,使认知活动进入具有艺术性境界的、开启心智的内化性活动。在中国大陆,与台湾教育戏剧活动的教育纲领有所区别的是:作为组织引导者,更多的是站在教师的角度来设计教育戏剧课程,所以其活动不一定都以某个新的戏剧作品诞生为目标,而是重在让戏剧成为孩子们发展个性、学习认知、培养想象力、创造力与艺术表现力的辅助手段。由此,笔者认为教育戏剧可以这样定义:"教育戏剧是一种运用戏剧与剧场技巧,根据教育对象的需求设计的一种目的性强、讲究指导策略的教育教学活动。它让参与者在彼此互动中,表达思想情感、富于想象和创造地开启心智,以获得学习能力、社会能力和审美经验的教育活动。"

(二) 教育戏剧可持续性发展的理由

1. 打破被规范化、格式化了的规训,还孩子们生态发展的空间。

孩子从6岁开始就与学校相互依存。孩子们的成长,与学校给予他们的生存与发展的样式有着极大的关系。犹如一块面团进入烤箱,其烤箱的转式与温度,决定了面包形成的现状与质量。长期以来,学生从背起书包进校园的那一刻起,便过上严格按照学校的纪律规范自己的身体与行为的日子。从一天学习时间切割式的安排,"秧田式"座位的确定,到上课时手、脚的搁置,包括举手发言时的手势,都被严格地规训着。正如著名儿童文学理论家吴其南教授所说的:"时间被严格地切分,学生很大程度上像被生产的产品一样被放置到一条流水线上,随着这条流水线去运动,人被规范化、格式化了。正如福特所说:'规训的一个主要目标就是给人定位,它是一种反流动技术'。(福特,《惩罚与规训》,第245页)在整个学生时代,这种规范化、格式化的倾向会一直存在,甚至越来越明显。"[①]吴其南教授对现代儿童成长的担忧,以及所指的校园与儿童成长关系的不和谐,是目前我们亟待改变的。教育戏剧的活动形式,却能让孩子们有机会走出"秧田式"的座位,打破沉闷、封闭

① 吴其南. 当代儿童文化新论:校园与人的身体建构[M]. 上海:复旦大学出版社,2014:54.

式的教室氛围,走出被塑造的个体空间,像秧苗吸收甘甜露珠那样地享受教育戏剧活动带来的快乐、自由和心灵的释放,健康人格的塑造也在集体活动的感召下逐渐得以实现。

小学语文的传统教法,肯定是以扫除文字障碍、纠正语音、剖析文意、背诵与默写等程序来施教。但是,教育戏剧活动却可颠覆之,将枯燥无味的学习程序,改变成趣味盎然的学习,如教育戏剧活动"陶罐和铁罐"。

课题名称	《陶罐与铁罐》戏剧整合教育活动		
教学科目/范围	语言、社会、艺术	适用年级/年龄	三年级(9—10岁)
学校名称	厦门梧村小学	活动指导者	卢丽君
教学资源	1. 小学语文教科书《陶罐与铁罐》 2. 熟悉陶瓷工艺的家长。		
学生已有的知识经验	1. 学习课文《陶罐与铁罐》,学习10个生字的读音与书写,初步理解作品蕴含的意义。 2. 学习用一定的声音表情表现人物的对话。		
教学目标	1. 知:巩固认识本课的10个生字。理解作品赋予的寓意 2. 情:在创造性表演活动中表达感受,深化感悟,进一步懂得人都有长处和短处,要看到别人的长处,正视自己的短处的道理。 3. 技:根据角色性格特点,用不同的声音表情处理好人物对话;发挥想象力和创造力,改编作品内容,并用语言和动作生动地表现出来。		
教学所涉及的领域内容	语言方面——富有感情色彩地对话。可根据自己对角色的理解,创造性地扩(改)编故事,与其他角色互动。 社会方面——获得更多的如何善待自己与他人,尊重别人的生活经验。 艺术方面——学习用声音、表情和动作表现人物的思想性格特征,表演故事内容。		
活动名称/戏剧教学策略	教学内容		资源/备注
一、谈话导入,激发兴趣; (3分钟)	"假如你有一个陶罐和一个铁罐,你喜欢谁?为什么?"从学生的发言中总结出他们俩各有各的长处和短处。从而懂得做人应该谦虚谨慎,不应该骄傲自满。		也可以由学生概说故事引入
二、师生讨论引入,对人物性格的把握,为表演打好基础。 (3分钟)	1. "铁罐是怎样奚落陶罐的?" A. 指名读。大家听,那声音像不像傲慢人的声音? B. 铁罐声音是怎样的?(冰冷、生硬,声高气粗的)		学生之间互相评价,并尝试着表演。

(续表)

活动名称/ 戏剧教学策略	教学内容	资源/备注
	C. 表情动作呢？哪位同学为我们表演一下铁罐？ 2. "面对铁罐的一次又一次的奚落，陶罐又是怎样回答的呢？" 　A. 指名朗读，大家听听那声音像不像谦虚人的声音。 　B. 陶罐的声音是怎样的？（轻柔、平缓、和气） 　C. 表情动作呢？请同学为我们表演一下陶罐。	
三、让孩子自选角色做对话表演 （7分钟）	1. 同桌分角色对话练习。 表演时注意声音、语调节奏，并加上生动的表情和动作。 2. 生佩戴头饰上台角色对话表演。	
四、集体创作，围绕主题扩编故事内容 （边表演边讨论，不断调整）（25分钟）	同学们，如果把你们的表演加上出场和结局就是一个完整的儿童话剧啦！现在就让我们一起来当小编剧，扩编故事。大家赶紧动脑想一想：把这个故事的重点部分进行扩写，应加上什么内容？怎样去表演呢？（师出示创编要求，小组展开讨论： 　A. 增加厨房里锅碗瓢盆角色，使之成为听众，发表意见。（对铁罐说些什么，对陶罐说什么。） 　B. 加上岁月老人的台词，对铁罐的骄傲、瞧不起人的言行进行评价，以突出作品的寓意。 　C. 对结局进行改编：考古工作者没有找到铁罐后会说些什么？或者铁罐没有完全被岁月腐蚀，也被挖出来了，它会怎样重新认识自己。	（孩子自己选择老师事先准备好的服饰、道具，如陶罐与铁罐的头饰、披肩或手杖等） （鼓励学生在不改变人物性格和作品寓意的前提下大胆创编）
五、主题升华 （5分钟）	1. 学生分小组表演（师相机指导） 2. 请各小组长汇报小组创编内容。 3. 小组上台表演。 4. 师生评议。	
六、活动延伸	1. 请熟悉陶罐制作的家长带陶罐到班上来，讲讲陶罐的制作过程、性能与优点。 2. 我们在寓言故事的学习和表演中明白了很多道理，让我们记住它，让这些道理陪伴着我们长大！（课件出示，生齐诵之）	

在这堂戏剧整合教育活动中,孩子们始终充满着激情。学生们能抓住课文中人物的对话与神态描写,准确把握人物的性格特征。在老师的引导示范下懂得用相应的声音语调,表情动作表演出陶罐和铁罐的对话。但在故事创编的环节里,由于学生的能力水平差异悬殊,有的小组能大胆地加入自己创造的情节,想法独特新颖,并突出寓意,有的小组则遵照原文"照镜子"式演故事。

2012年10月,厦门梧村小学曾对一学期来参加班级教育戏剧活动的学生做过问卷调查,有100%的同学表示能接纳教育戏剧课程方式,95%的同学表示最开心、最难忘的课程是教育戏剧课程。这是因为教育戏剧一反被规范化、格式化了的规训,给孩子们一片生态成长的土壤,还孩子们一片自由发展的空间。殊不知,肢体能量的释放,对身体快速发育中的儿童来说尤其重要;而心理能量的发泄,更是儿童心灵成长之所需。儿童对这两者的需求,就像小鱼儿离不开水那样。教育戏剧运用的创造性戏剧、角色扮演、观察、模仿、游戏等方式,能把孩子们带入另一片天地,释放学习的热情,体验生活的乐趣,感受生命的真谛。在课题组为期十天的赴台访学考察中,我们觉得台湾多数学校因长期实施戏剧艺术教育和教学戏剧,所以孩子们的个性成长比起大陆的孩子们来说,更具有开放性和包容性,探究科学的主动性和团队意识也更浓些。

2. 心理认知模拟的练习及情境性学习,易使学生由"外化对话"转为"内化对话"的实质转变。

由于"戏剧模拟的环境、人物角色都是假设的,戏剧进行中所有的问答、分析、解释与评论也是建立在假设情境的基础上。这种将所有的事件几乎都建立在假设的原则下,来模拟学习的方式,是一种自然、自在、安全且没有现实与心理压力的学习模式"。[①] 在这种模拟式的情况下,教育戏剧活动所产生的话语和故事情景,完全是一种"外化对话"。它使戏剧活动最能够改变的一个事实是:在常态中的儿童面临的问题是他们自身的问题,这些问题不管是出于成人对他们的"界定",还是孩子们自我认同的"事实",他们都不很愿意面对之。但是一旦他们处于戏剧活动所假定的人物和情景,那些被外化的问题却能帮助孩子们把个人与问题的关系划分开来。像隔着一条河流,看着对岸的种种故事与风云,变得更客观与真实起来。他们往往能在参与问题的解答、分析、解释与评论的过程中,观照自身,更清醒地认识自己曾经有过的问题的症结所在,更有益于解除自我认同的消极结论。

① 张晓华. 教育戏剧理论与发展[M]. 台北:心理出版社,2004:30.

第二章 施展戏剧多元魅力,让"教育拥抱戏剧" 39

孩子们从阅读到表演,是从
"外化对话"到内化的心理过程
(泉州实验幼儿园供稿)

比如,一位叫婧儿的 10 岁女孩找我们诉说,她经常是要么失眠,要么做恶梦,小小年纪就有抑郁的感受。她觉得周围的人都不喜欢她,她也坚信自己是很糟糕的女孩。这种"自我否定"的态度一直主宰着她的生活。过后,我们向她父母、老师与同学了解情况,特别是对素日里婧儿产生自我否定的一些经历,以及小时候的她受到大人和小伙伴否定的态度与声音,都做了较深入的了解。最后,我们商量决定,通过班级的品生课的教育戏剧活动,设计"了

解真实的我"和"请您对我这样说"等几段情景表演。不难发现,观看表演、讨论反思、再表演、再讨论与总结等几个环节的"外化对话",对婧儿产生了积极正面的影响与暗示作用。曾经自我否定的不自信的她,抑郁的心理感受迅速减少,特别是当她替换台上的角色,演绎她自己对生活态度的认识(我们特地邀请她在第二阶段参与表演,刚开始她还有点犹豫)的时候。让我们特别兴奋的是,我们通过她即兴表演时与"家人"和小伙伴对话的语言和态度,发现她已经摆脱了自己负面定论的纠缠,找回了自信,微笑又回到她的脸庞。可见,通过教育戏剧的"外化过程"来帮助孩子们寻求心理帮助以解决问题,是学校美育中塑造儿童人格的良好途径。那些假定性的人物与情境故事,如同一面面镜子,照见孩子们的心理历程;又像一位默默无语的长者,喻示着孩子们成长的阶梯。"在这种探索中,他们必然会得出自我认同的积极结论,外化对话这种对负面定论的揭露和解构是非常有帮助的。"①

第二节 "戏剧治疗"的应用

一、"戏剧治疗"的产生

戏剧活动的治疗性质早在几百年前就开始为人们所认识。亚里士多德在《诗学》中曾经提到过,戏剧对认同剧中人物者具有情绪宣泄作用。"戏剧治疗作为一门学问,则始于英国的戏剧教育学的先驱家彼得·史莱德(Peler Slade),在1930年代将儿童戏剧作为一种净化方法,来协助儿童学习不良与困难者逐渐发展起来的。"②至20世纪后期,戏剧治疗被认为是一种学科,是一种教育、娱乐和心理治疗的形式。戏剧治疗涉及心理学、社会学、人类学、教与学及戏剧等领域的知识,属于人类"高端"的学科之一。随着大脑科学的发展,教育观念的更新,戏剧治疗技术与艺术研究的不断深入,戏剧治疗理论与应用技术也随之不断成熟,对当今有社会心理障碍、社会困境、身心缺陷或需要实现自我价值的人提供极大的帮助。正如美国纽约大学戏剧治疗学程主任罗伯特·蓝迪所说,"戏剧治疗之'道'在于使人们具有追求其和谐的动力。"从此,戏剧治疗成为一种新兴事业被戏剧教育工作者所热切

① 迈克尔.怀特.叙事疗法实践地图[M].重庆:重庆大学出版社,2011:14.
② 张晓华.戏剧在辅导工作中的应用.(未正式发表论文)

关注。

台湾自1984年12月邀请罗伯特·蓝迪进行为期一个月密集型的戏剧治疗学习训练之后,对实验教育剧的教育方法进行革新。之后,加入戏剧教育队伍的人逐渐增多,有教师、医生,有辅导员和社会工作者,有心理学、教育学的专家。其研究领域渗透到医院与诊所、社区与企业、学校心理咨询与辅导、特殊儿童教育学校等,从理论研究到实践上都取得了不凡的成绩。尤其是把戏剧治疗应用在学校教育方面。

近年来,随着社会的发展,我国对儿童心理健康问题愈来愈重视,有不少心理学家、社会学家、戏剧教育家致力于戏剧治疗的理论研究,并在应用过程中证实戏剧治疗的功效。目前,戏剧治疗不仅应用于有心理障碍的人群,而且应用在希望实现自我而需要帮助的人,治疗对象年龄也扩至幼儿期、童年期和少年期的儿童。目前,几大城市如北京、上海等地举办了戏剧治疗技术培训班,并致力于戏剧治疗实践,相信将有美好的发展前景。

二、"戏剧治疗"的概念及意义

1979年,英国戏剧治疗师协会(简称BADth)将戏剧治疗定位为:"戏剧治疗是一种手段,用以协助人们去了解与舒缓社会及心理上的难题,解决精神上的疾病与障碍。它是以简单的象征性表达、创作性的架构,包括口语与肢体的交流,使参与者借着个人与团体来认识自我。"①"事实上,戏剧治疗系一种有完整结构的戏剧与剧场艺术指导治疗程序。它是将案主置于其活动中,借个人与团体互动的关系,自发性地去尝试并探讨生命中之经验,借以舒缓情绪,建立认知,解决精神上的疾病与障碍,以期达到促进人格成长、身心健康、发挥潜能与建立积极人生观之目标。""戏剧治疗是将日常生活中所遭遇的情况选取出来,让参与者再度地呈现、经历与诠释,来发掘问题、释放情感,解决困难以达到身心平衡的目的。"②

戏剧治疗在现代社会的应用范围已扩展到教育、社会服务与心理治疗等领域,并成为全球性的发展趋势。特别是在教育领域,它以心理治疗的模式,采用治疗性戏剧多种表现方法来进行的一种艺术性治疗,使受疗者能够自信、勇敢,挖掘潜能,发展自我,直面人生。若运用得好,十分有益于学生的人格成长。

① 张晓华. 戏剧应用导论.(未正式发表论文)
② 张晓华. 戏剧在辅导工作中的应用.(未正式发表论文)

如此说来，"戏剧治疗"的出现，使戏剧更富有积极的艺术价值和社会意义，也使治疗本身因具有更为艺术化、人性化的形式和内容，而显示出独有的治疗特质。特别是对少年儿童来说，戏剧治疗会为他们带来福音。治疗者尊重儿童个体，根据不同年龄段儿童的心理特点、生理特征与兴趣爱好，施以相应的治疗方式与内容，可有效地激发儿童的本能，激活儿童想象力天赋，鼓励其参与戏剧性的创造，使孩子们通过外化语言的声音与戏剧性情境的展示，在游戏性与故事化的叙事活动中，得到慰藉与理解、启发与醒悟。

戏剧治疗《济公问症》仪式性演出（台湾艺术大学供稿）

三、戏剧治疗的应用及其技巧

一般说来，戏剧治疗技巧主要应用在有情绪障碍或其他方面身心残障的学生，如用来协助解决聋哑学生因生理残障引起的情绪失衡问题，帮助智障幼儿解决语言学习上的困难。戏剧治疗也可以应用在课堂教学或学生活动中，以辅助学生解决生活上、学习上的难题，或心理上的焦虑与困惑问题，从而帮助学生个体建立自信与胜任感。

戏剧治疗技巧的运用因人而异，故针对性也强。例如，面对一个因生理原因而有语言障碍的幼儿，我们最好采用木偶艺术治疗法，让其手套掌中木偶（女孩喜欢的小白兔），与另一遮掩体后面的木偶形象（由老师扮演的兔妈妈）交流，在即兴演绎故事中，让孩子进入愉快、没有压力的特殊情景，学习语言，获得自信。而对初中生来说，可能宜用戏剧中人物关系建立的逻辑程序来辅助解决问题。比如解决个人的情绪问题（长久不与父亲交流），或许用"一人一故事"的叙事——表演——讨

论——再表演——分享与小结等方法更合适些。蓝迪教授指出:"戏剧治疗的技巧源于参与者有角色的模仿、认同、投射、移情与角色扮演,经由表征化、距离化与自发性表达,呈现美感距离,达到宣泄与平衡。"(Landy, Robert J. (1982). *Handbook of Educational Drama and Theatre*. Westport: Greenwood Press.)

蓝迪教授所说的戏剧治疗基本原理,阐明了人在戏剧情境下的心境与平时现实生活中的差异,那就是"外化的他人"与"内在的自己"在叙事事件或心境上的差异。平时自己不愿正视的客观事实,可以透过戏剧情景的人与事加以思考和选择——"怎样做才是对的?"也就是说,能从自身出发去感知外在世界。在参与扮演角色中,探索自己与外在世界的关系,并达到美感平衡的"美愈"戏剧治疗目的。目前,在戏剧治疗中,增添了些"讨论与分享"的分量,目的是让参与者有充分倾听与诉说的机会,起到整理思路、自我反思、倾诉、得到指导者与其他扮演者帮助的积极作用。

关于戏剧治疗的程序与技巧,台湾张晓华教授做过比较详细的说明。

戏剧治疗在程序上一般至少必须含括暖身(warm-up)、动作(action)与完结式(closure)三个阶段,所运用的技巧大约可分为七大类。

(1) 心理剧方面:暖身活动,主角,辅角,替身,完结式,自传式表演等。

(2) 戏剧性投射方面:小世界,视觉媒介、玩偶或傀儡、面具、说故事、剧本、剧场等。

(3) 戏剧性肢体表现方面:以创作性戏剧之主要活动,如身体动作、身体转换、想象、记忆、默剧等。

(4) 游戏方面:戏剧性游戏、模仿、戏剧延伸、戏剧性扮演、发展性扮演等。

(5) 角色方面:角色分类、角色活动、角色离开、角色融合等。

(6) 隐喻方面:以象征性的内涵意义活动,如百科全书、发展情况、结合生活现况等等。

(7) 仪式方面:规范仪式、仪式形式之戏剧创作等。[①]

其实,任何一种戏剧活动都有治疗的性质。著名戏剧治疗师 Eleanor Irwin 说:"任何能帮助个人去享有一种更强烈的胜任感与存在感的经验,都具有治疗的性质。"因此,教师虽然不是治疗师,若能将戏剧活动作有计划的运用,使学生经由戏剧活动的参与,对其自身产生信心与力量。这将有助于学生身心的重建,使其适应团体社会的生活,进而导引其内在精神的健康,促进人际关系与个人行为的改

① 张晓华. 教育戏剧理论与发展[M]. 台北:心理出版社,2004.

进。若教师发现学生有严重言行偏差情况,则宜反映学校辅导室,请专业辅导人员进行辅导。就教师而言,在学校亦需担负起辅导学生的工作。事实上,戏剧教学活动的实施,已产生了相当程度矫正治疗的功效了。

第三节 亲子戏剧教育活动

一、亲子戏剧教育活动的意义

亲子戏剧活动是儿童戏剧教育的重要组成部分,是儿童生态成长过程中一个重要环节。它是在家庭轻松愉快的亲密气氛中,成人和儿童以学习和娱乐为主要目的的一种戏剧活动。

几年来的实践证明,亲子戏剧活动与幼儿园或中小学的戏剧教育活动比较而言,有着特殊的意义,主要表现在以下三个方面。

(一)亲子戏剧活动的过程是一种享受快乐的过程

中国传统的家庭教育"等级"制度较严密,父母与孩子之间往往是施令与被施令的关系、教育与被教育的关系,所以往往造成孩子与双亲之间关系不够和谐。看着父母高大的身躯、不满意时严厉的神色、盘查成绩时高亢的语调,孩子们不由自主地产生害怕甚至恐惧心理,要建立真正意义上的"朋友式"关系很困难。然而,互动式的亲子戏剧活动却能扫除这些障碍,营造家庭中成人与孩子之间的和谐、快乐的氛围。

例如,全家共同阅读欣赏《猜猜我有多爱你》这本图画书后,一起讨论着:"大兔和小兔到底谁更爱谁呢?为什么?""我们可以设计些什么动作来表达更多的爱?""如果大兔变老了,小兔长大了,小兔又会对它的妈妈和它的孩子说些什么,做些什么?"之后,全家一起做"道具"和"服装"(废品利用),改编故事结尾,选择音乐,做戏剧表演等。互动式的学习活动,给孩子带来快乐情感情绪体验,使阅读与表演成为幼儿的内在愿望与动机。

由于家庭中的戏剧活动更具有自由度和随意性,因而孩子更能感到舒适和快乐。我们曾经对某园两个戏剧教育实验班的孩子做调查:你在家中最快乐的事是什么?80%的孩子回答:和爸爸妈妈一起玩戏剧游戏!可见,戏剧活动成了家庭成员之间交流情感、享受天伦之乐的重要桥梁。

（二）亲子戏剧活动的过程是家校之间、亲子之间互相沟通与了解的过程

亲子戏剧活动一般在学校或家庭两种场地进行。如果在学校举行亲子戏剧活动，其益处多多。

1. 有益于家校之间的沟通。老师如何教和学生怎样学，家长在什么情况下与孩子互动，这些往往是家长和老师共同关切的话题。在学校开展亲子戏剧教育活动可为此提供十分重要的条件。家长的参与，便于与孩子沟通思想与情感，从中了解孩子们真正的需求；同时对如何在家庭中开展戏剧活动获得很好的启发。

2. 帮助家长理解戏剧教育活动的实际意义。过去家长都认为，孩子的戏剧活动无外乎是在老师的指挥下，事先排练，然后穿上美丽的服装，在舞台上说说、唱唱、跳跳而已，而且，上台的就是那么几个能力较强的孩子。同时，家长的参与度很低，只需坐在台下欣赏、拍照而已，所以根本不了解学校开展戏剧教育活动的价值与真谛。如果家长一旦参与戏剧活动，就可了解到教育戏剧活动是属于不强调表演，不强求结果，而重在孩子参与学习，发展想象力、创造力与学会合作的过程。

在家庭中开展亲子活动，是家长与孩子沟通，互相建立情感和信心的重要桥梁。孩子看到父母亲参加表演是最开心的事，学习会更有信心；父母亲对孩子也更了解，更有信心。更可喜的是，当角色之间互换时，家长和孩子之间的换位思考，能带来意想不到的效果。例如，围绕小主题"自己的事情自己做"的亲子戏剧活动：父亲平时总教育孩子不要偷懒，自己的事情自己做；但当戏剧游戏中，父亲扮演"儿子"，接受"父亲"

亲子戏剧活动前，妈妈悉心帮助孩子梳发髻，其乐融融。

的教训时,则受不了"父亲"咆哮式的态度,这时的父亲才猛然发现自己平时对孩子的高压态度,其实一直在对孩子造成伤害。父母与子女双方在亲子戏剧活动过程中建立起来的一种理解和信任、一种甜蜜的感受,恰恰是孩子生命成长中最需要的。

(三)亲子戏剧活动的过程是孩子接受多元文化的过程

家庭中的戏剧活动,可以有一起讨论故事情节、一起制作由废品利用的道具和布景、一起选择音乐和音响效果、一起商量角色的分工与表演等活动环节,无形之中,孩子接受了语言、美术、音乐、舞蹈等艺术文化的熏陶。此外,活动素材也很灵活与多样,如生活经验题材、大爱题材、科学知识经验、社会交往经验……久而久之,孩子也能在亲子戏剧活动的过程中接受多元文化熏陶,从而健康快乐地成长。

亲子戏剧活动中废品利用制作道具的环节,能让孩子们体验艺术创造的乐趣
(泉州刺桐幼儿园供稿)

二、亲子戏剧活动的应用方法

亲子戏剧活动虽然是一种灵活性、随意性和自主性较强的活动,但家长也要注意根据孩子的认知发展特点和语言发展特点,以及戏剧表演特点来引导。

1. 摆正家长角色地位

亲子戏剧活动中,家长既是参与者,又是组织者、指导者,其身份随着活动进程的需求而改变。但是,无论家长角色如何改变,其所处的地位永远与孩子一样,是平等的,相互尊重的。绝不能由于孩子因理解问题、能力问题出现纰漏而大声斥责、讽刺之,相反应该给予鼓励和肯定,帮助孩子解决问题,使孩子始终心情愉悦地玩戏剧游戏。

亲子戏剧活动中的讨论环节最吸引人(福建幼高专供稿)

2. 崇尚游戏精神和创造精神

亲子戏剧活动的游戏性很强,故国外通常称之为"戏剧游戏"。家庭中的戏剧活动不用强调活动的完整性,更不要强调所谓的"教育性";而是让孩子们在游戏性的戏剧活动中感受快乐的游戏精神,在没有心理压力的情况下,在自由、宽松和愉悦的情境中,了解生活的真谛。活动中,家长干预的要少些,要放手让孩子做戏剧活动的主人。例如,让孩子选择表演的主题、担任导演、充当主角、做美工制作的指导老师等,这样更有益于培养孩子的创造力和自信心。

3. 亲子戏剧活动形式的多元化

(1) 组合方式的多元化。活动人员的组合可以是单个家庭的组合,也可以是两至三个小家庭的组合。后者的组合效果往往很不一般,可用来加强孩子的社交能力与合作能力,增强家庭之间的沟通。

(2) 活动内容的多元化。戏剧活动内容可根据儿童文学作品来生成,如童话、寓言、诗歌、生活故事、历史故事、动物故事、影视文学等;也可以是报纸上的人物事迹报道、新闻等,或者是画报、家庭影集、读者文摘等;还可以源于孩子们日常生活中的事件,如"闹钟响起之后""说谎了怎么办""邻居大妈很孤独""今天我戴上了红领巾""给妈妈过生日""自己的事情自己做""可以边吃边看电视吗?"等。在诸多材料中加以筛选之后,便可围绕某一小主题,以亲

子戏剧活动形式演绎它。

（3）活动形式的多元化。采取什么样的亲子戏剧活动形式，要根据孩子的年龄特点、接受水平和兴趣爱好来确定。一般有戏剧艺术（以学艺术表演为主），有创作性戏剧（带有较多的创作成分）；有亲子阅读后的故事表演，有诗歌朗诵剧的表演，有生活题材的小品表演等；可以采用木偶表演形式（木偶可以是自己制作纸偶、泥偶、塑料泡沫偶、杖偶等），或是皮影表现形式，或人偶同台表演形式。总之，合理利用家庭的各种资源，为亲子戏剧活动创造各种幽默形象、生动活泼的表现形式，也就为孩子创设了一个支持他们快乐学习的精神环境。

三、亲子戏剧活动《三只蝴蝶》案例

《三只蝴蝶》是幼儿园和小学低年级都有过的语文教材。在小学传统教育思想指导下，作品教学的程式：一是要忠实于原作，认真领会作品的主题思想；二是要按照教学大纲精神和教学计划执行教学，包括字怎么写，词语意思怎么理解并造句，怎么分段落与归纳中心思想，而后是背诵课文。这种习惯性的教学方法，在当今的教育改革之后看起来与时代是格格不入；但不少教师仍然持有这种保守的教法，而家长一般关注的也只是考试成绩与作文成绩的提高。为了打破这种旧观念，我们在亲子戏剧活动方面做了种种尝试。我们邀请三个家庭的母亲和孩子开展以《三只蝴蝶》为主题的亲子戏剧活动，起到了意想不到的效果。以下是《三只蝴蝶》活动过程的设计。

1. 目的

（1）通过讨论、自由创作与改编《三只蝴蝶》的结局，增强孩子的想象力和创造力，升华对主题思想的认识。

（2）通过集体制作服装、道具，了解废品利用的意义，增强动手能力。

（3）通过戏剧表演，加强孩子们的艺术表现力、合作能力与沟通能力。

2. 参与人员

同一个班级的三位家长和他们的孩子，该班的语文老师。

3. 准备工作

（1）预习课文《三只蝴蝶》。

（2）制作服装道具的材料及其依据。

（3）上网查询关于表现大爱的资料。

4. 活动过程

（1）在音乐悠扬、灯光柔和的环境中引导参与者进入冥想（"美丽的大自然"）。

（2）相互分享自己的感受。

（3）"找朋友"游戏。

（4）分角色朗读童话作品《三只蝴蝶》。（母亲们读三朵花的角色，孩子们读三只蝴蝶的角色）

（5）集体讨论："夏天为什么会突然打雷下雨？""三朵花为什么拒绝三只蝴蝶在不同颜色的花儿底下避雨？如果是你，该怎么办？""还有更好的避雨办法吗？""故事的结局好吗？为什么？""如果重新编这个故事，你会怎么编？"

表演前的讨论："伤心时或失望的时候语调有什么变化？""高傲的语气和谦和的语气有什么不同？""你准备怎样表演自己选的角色？""花园场景需要怎么安排？""有什么现成的材料可以利用？"

（6）集体制作简单的道具。

（7）根据商量和准备的结果即兴表演一遍。

（8）家长与孩子之间互相谈自己的感受，修改表演内容。

（9）集体表演。

家长与孩子共同规划故事表演情景图

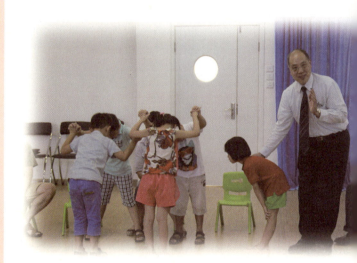

台湾戏剧教育家张晓华教授悉心指导亲子戏剧活动
（福建幼儿师范高等专科学校供稿）

【案例分析】该活动凸显了三个特点：一是突破作品本身所规范的情节，在讨论与活动中渐渐形成剧本表演，从而赋予作品以新思想和新理念。孩子们在家长的引导下积极思考着与社会、健康、科学等相关的问题，提出三只蝴蝶先后被花儿拒绝后的突发事件的处理办法，想象当体弱多病的白蝴蝶经不起风吹雨打突然晕倒后，花儿们自私自利态度的转变，有的叫救护车，有的做人工呼吸，有的端水给白蝴蝶喝。总之，爱心精神在花园里传扬。二是角色的演绎过程融入了母子之间浓浓的爱，这种爱在花与蝴蝶、蝴蝶与蝴蝶之间，在即兴式的台词中，得以显现。一种沟通和理解，一种思想和爱，尽在即兴表演中流露，孩子们由此获得积极而愉快的情感情绪体验。三是亲子戏剧活动在说一说、做一做、玩一玩、演一演的过程中，丰富了家长和孩子们各种知识文化，拓展了认知空间。例如，对夏季雷雨变化多端的认识，对如何急救病人的认识，对废品利用的认识等。此外，对孩子把握语言和肢体动作，提高发散性思维、逻辑思维等能力都极有帮助。

第四节 走进社区的戏剧教育

儿童戏剧教育课程作为社会文化的一部分，必然受到各种社会因素的影响和制约，也会因其保存、传递社会文化的职能而对社会发展和人类文明产生作用。陈鹤琴先生说过："儿童是在周围的环境中学习的，应该以大自然大社会为中心组织课程。"因此，注重挖掘社区生动丰富的自然资源与社会资源，通过选择和运用适合的地方文化开展社区戏剧教育活动，把戏剧活动融入到社会的大课堂中，有着不平凡的意义。

一、在社区戏剧教育中发展儿童文化

儿童来自于不同的家庭、社区，戏剧教育活动离不开具有中国特色的人文、地理、民族特征，离不开中华传统特色，离不开千年古老文化打造出来的文化底蕴。随着社会的发展，社区已渐渐成为当代新崛起的文化核心圈，如厦门的同安区、海沧区、思明区、泉州的鲤城区、丰泽区、漳州的龙文区，这些地方的社区都秉承着得

天独厚、底蕴深厚的文化资源。如果利用好丰富的社区公共文化资源，促进家、校、社区联手合作，将给社区儿童戏剧文化的发展增添光彩。

社区戏剧教育资源可以分为两类：一是为儿童戏剧活动提供人力、财力资源以及创造性戏剧活动的创作资源，二是能够成为儿童戏剧活动的情景资源与公共文化设施资源。这些资源都需要我们去开发和利用。

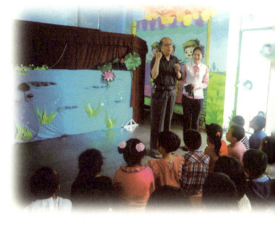

联手社区推进木偶教育活动的合作

比如，某个社区的高甲剧团正好编排了高甲戏《老鼠嫁女》，我们就可以很好地利用这一资源，组织幼儿园、中小学或者本社区的孩子去该剧团观摩学习。先让孩子听主要演员或导演讲述这个戏曲故事，看戏剧表演，组织讨论剧情。再让孩子尝试表演某一个片断，讨论这个片断的角色特点和故事情节特点。而后把自己感受深刻的故事情节通过作画表现出来，并加以装订，编成一本书。最后再把它表演出来。如此一来，这个剧团便是该社区为孩子提供戏剧教育整合活动的理想资源。

社区的木偶艺术传承（泉州通政中心小学供稿）

木偶剧团的专业人士对幼儿木偶剧汇演进行点评（泉州刺桐幼儿园供稿）

把省级"答嘴鼓"传人李小航请进课堂(厦门外国语小学供稿)

又如,某社区恰好有个木偶剧团,就能定点、定时在社区开展戏剧活动,教孩子和家长们学习木偶表演技巧,或共同创作儿童生活题材、儿童文学题材的木偶戏。有的社区能帮助幼儿园或小学开展儿童文化建设,如泉州市机关幼儿园的"闽南说唱馆""儿童木偶馆"就是在当地剧团、社区的关心和大力支持下建立的。

社区的饮食文化对孩子们来说,提供了创造性戏剧的创作素材(泉州市机关幼儿园供稿)

厦门何厝小学在社区演出

二、社区戏剧教育活动特征

1. 因地制宜,因材施教

各社区所处的地域文化不尽相同,要开展社区戏剧文化必须根据当地文化的特点以及社区文化设施而设置。比如,泉州丰泽区浔埔社区,具有沿海地区浓郁的闽南文化风味,浔埔女的头饰、服饰及"开蠔"的劳动场面和劳动工具、浔埔村的建筑风格、饮食习惯等,都因各具特色而闻名遐迩。因此,若该社区的戏剧教育活动与学校的戏剧教育活动结合,将独具特色,使其在传承民族文化上独树一帜。

社区中有许多戏剧活动的资源,有待于我们去开发和利用。如果我们细心一点,就可以寻找到许多能为孩子提供戏剧教育活动的场地资源,如影剧院、公园、图书馆、社区活动中心以及各类的学校、机关等;也可以获得本社区戏剧教育的创作资源,如消防队的事迹报告会、无偿献血站无私奉献的献血者、志愿者照顾孤寡老人的事迹、因高空扔垃圾引起矛盾冲突的事件、停电之后的风波……总之,挖掘社区资源为社区戏剧教育服务,可以让孩

孩子们细心观察大人们"开蠔"的动作(泉州浔埔幼儿园供稿)

自己动手体验"开蠔"这神奇的动作(泉州丰泽区浔埔幼儿园供稿)

孩子们参观社区民俗博物馆

社区的妈妈们带着孩子粉墨登场表演，一起感受民俗传统节日的魅力

社区戏剧汇演

子在广阔的大自然和实际生活中，视野更加宽阔，有利于儿童社会性的发展，同时推动社区和谐文明风尚的形成。

2. 众人参与，共同发展社区戏剧文化

发展社区的儿童戏剧文化，也是在发展社区的戏剧文化。因为社区的儿童戏剧文化并不是只以某个家庭为活动单位，而是牵引出众多家庭参与，带动的将是整个社区的成员。例如，厦门湖里区每次社区戏剧活动，都有各行各业的人士参与，剧团的导演或演员协助编排节目，电力公司的电工负责灯光，木偶剧团木偶制作师协助制作道具布景，社区管理人员负责搭台与组织工作，跳街舞的妈妈团助阵，爸爸故事团的成员协助选编故事与排演。如果是创造性戏剧活动，那更是热闹：根据发生在本社区的大小生活事件，让参与者自由选择角色做即兴表演，然后请大家充分讨论，寻找解决问题的办法，再将解决矛盾的办法化为一个短剧表演之。可惜这种创造性戏剧的社区戏剧活动，至今在我们国内仍十分罕见。如果运用得好，它将是社区文化发展的一大亮点。

第二章 施展戏剧多元魅力，让"教育拥抱戏剧" 55

社区为学校提供天然且有民族民间特色的艺术舞台（泉州丰泽区浔埔幼儿园供稿）

三、社区戏剧教育活动案例分析

（一）厦门西林幼儿园与社区共创国学戏剧教育活动

国学是中国传统文化的精华，指导着人们的思维、行为和生活方式。作为中华民族炎黄子孙，人人都必须学习、掌握、实践并创造性地发展它。几年来，厦门市西林幼儿园根据幼儿期儿童身心发展的特点，选择了以戏剧方式对幼儿进行"学国学，知礼仪"的行为规范教育，具体做法是把国学礼仪的故事演化成情景小剧，让孩子们在学会学

在社区"学国学，知礼仪"戏剧表演专场

《一饭千金》

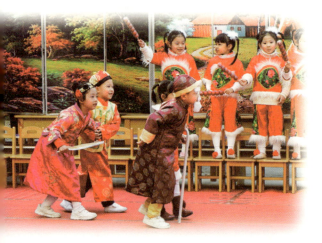

《熟能生巧》

习、学会听令、学会协调、学会配合、学会表演的过程中获得社会性发展。在这期间,西林幼儿园充分利用家长资源和社区的力量,以教师影响幼儿、幼儿感动家长、家长带动社区,形成一个和谐、强有力、可持续性的教育网络,共同促进幼儿健康成长。

四年来,西林幼儿园每年都与本社区联合开展一次"学国学,知礼仪"的戏剧表演活动。社区"关心下一代工作委员会"对此格外热心,亲临幼儿排练现场指导;街道委员会积极提供演出场地等好的演出条件;家长们更是热情洋溢,搬道具、搬桌椅、端热水、调音响,忙得不亦乐乎。每次演出,整个社区像在过节,大家都有一个共同心愿:为了孩子们的未来,干啥事情都愿意!

演出后幼儿园与社区各界人士合影(厦门西林幼儿园供稿)

经过几年的戏剧教育实践,"学国学,知礼仪"戏剧教育活动的意义已经远远超出面向幼儿园的老师和孩子们,而是影响了整个社区的老百姓。大家在生动有趣、富有艺术感染力的表演中,感受到的不仅是国学文化,更感受到了国学文化感召下的社会文化创造力以及人们道德行为的提升,感受到了民族精神传承的伟大力量。

(二)泉州机关幼儿园与社区共建戏剧文化教育"博物馆"

泉州机关幼儿园在开发"幼儿园与博物馆的课程"时,把儿童博物馆定义为"一个为儿童感知、欣赏和探索自然、社会、文化及科技而呈现物品及操作机会的场所"(虞永平,《学前儿童与幸福童年》),因此儿童博物馆已经不是一个简单呈现和展览物品的地方,而是一个特殊的学习环境,是幼儿园课程的重要补充、延伸和扩展。几年来,他们注重对幼儿、家长和社区资源的利用,从闽南民俗、民间文化等资源入手,从幼儿的年龄特点和生活经验出发,共同寻找和收集幼儿身边的闽南文化藏品,专门创设"闽南说唱馆"

"宝宝博物馆"有深深吸引孩子们的偶戏形象展览橱窗

社区大叔来传经送宝,让孩子们大饱眼福(泉州机关幼儿园供稿)

"泉州木偶馆"等戏剧文化教育的主题展区,并根据幼儿好奇、好动、好模仿的特点,相应地创设了"说唱小舞台""灵动木偶表演台"等几个可分时段推出、组织形式多样的常态互动区域。每个区域每学年还根据各年龄班幼儿的兴趣、发展需要进行调整和补充。"宝宝博物馆"内所有藏品都是幼儿从家里带来的,是名副其实的平民化、生活化的儿童博物馆。在整个建馆过程中,自然形成了一个由本社区家长、幼儿、教师共同构成的互动的文化传承体。在社区范围内各方力量支持下,该"宝宝博物馆"以生动的形象呈动态式地、创造性地传承与发展地方戏剧文化。

(三)泉州丰泽区浔埔幼儿园戏剧教育活动与社区乡土文化的有机结合

海峡两岸有着共同的特点,即闽南乡土文化氛围都十分浓郁。如何利用社区乡土文化资源,为学校开展具有闽南特色的戏剧教育活动,让孩子们在感受戏剧文化的同时,学习民族传统文化,成为泉州丰泽区浔埔幼儿园这两年来努力探索的目标之一。几年来,他们以"传承浔埔文化,挖掘浔埔资源,家长、村委会、校园共建共兴,推动浔埔人的进步"为品牌定位,积极开展社区戏剧文化活动,促成幼儿园艺术教育活动与社区乡土文化的有机结合,通过组织孩子们参观本土的服饰文化、浔埔妇女的头饰和乡土文化展示墙,亲身体验乡村渔民妇女的劳动生活,让孩子们的学习融入充满乡土气息的人文环境,感受特色文化的内涵和魅力。社区也由此诞生了"妈妈舞蹈队""妈妈合唱团""妈妈戏剧表演团",使社区文化建设更上一层楼。

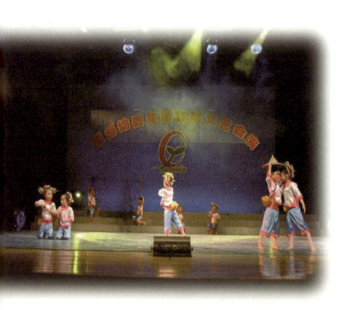

在社区表演剧目(泉州丰泽区浔埔幼儿园供稿)

参 考 文 献

[1] 张晓华. 教育戏剧理论与发展[M]. 台北:心理出版社,2004.
[2] 张晓华. 创造性戏剧教学原理与实作[M]. 上海:上海书店出版社,2011.
[3] A.柯祖林. 心理工具[M]. 黄佳芬译. 上海:华东师范大学出版社,2007.12
[4] 林玫君. 创造性戏剧理论与实务. 教室中的行动研究[M]. 台北:心理出版社,2005.

第三章 闽台儿童戏剧教育发展背景比较研究

核心提示

长期以来,闽台两地形成具有许多共同特点的区域文化,并在交流与融合中不断发展,闽台儿童戏剧文化就是在这样的背景下逐渐发展的。但是,由于两地戏剧教育方面的教育政策、文化政策、师资培训以及戏剧理论研究程度的不同,造成两地儿童戏剧教育的发展状况有着较大的差异。比较研究闽台儿童戏剧的发展背景,重新审视儿童戏剧教育对构建儿童的核心价值观和传承民族文化精华、提高孩子们学习能力和创造力的重要价值,对我们促进课程改革,更好地营造一种更具系统、科学、开放、多元、有效的戏剧教育环境,让儿童健康快乐地成长,有着十分重要的意义。同时,有利于进一步整合海峡两岸儿童戏剧教育发展优势,探索一条更适合我国儿童戏剧教育发展的新路子。

闽南地区的厦门、漳州、泉州，活跃着众多原生态的民族民间文化，包括闽南戏剧文化与儿童戏剧文化。长期以来，闽、台两地形成具有许多共同特点的区域文化，并在交流与融合中不断发展，闽台儿童戏剧文化就是在这样的背景下逐渐发展的。2007年6月至今，海峡两岸教育界的多次对话，对艺术教育之于人文素养、创造能力与知识性社会的贡献进行了多方位、跨文化的深入探讨，我们从中感悟到，艺术教育的核心价值在于培育人文素养和创新能力，以营造持续发展的多元文化的社会环境。

儿童戏剧是一种与儿童精神世界最容易契合的综合性艺术。戏剧除了是艺术学科，也是一种工具学科。它可以整合其他学习领域，特别是与其他艺术形式融合运用，创设一个开发式、互动式和引导式的学习环境，不仅能发展学生的智力，还可以延伸到自我发展、独立人格的培养，建构一种全面的人文素质教育。闽台两地儿童戏剧发展有着不少相同之处，主要表现在闽南地区和台湾地区的文化同缘同根。语言决定着一个地方的文化，两岸同胞用的都是闽南话，都运用闽南方言演唱戏曲、歌剧及演出话剧，所以都同属于"闽南戏剧文化圈"。所包含的剧种主要有梨园戏、高甲戏、歌仔戏、潮剧、四平戏、闽南方言话剧和歌剧，偶戏（包括布袋戏、提线木偶戏）等。让炎黄子孙共同去传承、开发和运用古老而优秀的闽南戏剧文化，为闽台儿童戏剧教育的发展筑起伟岸的楼宇，是海峡两岸人民共同的心愿。

闽台两地儿童戏剧发展的相同之处，还在于闽台两地都在开发艺术教育课程，艺术课程内容所涉及的音乐、舞蹈、诗画、建筑、雕塑等无不打上闽南区域千年文化的烙印；而这些本土民族文化元素一旦被挖掘，就是儿童戏剧教育的丰富资源。此外，在两岸的教育教学中都注重艺术教育学科本质的学习，把儿童艺术教育视为释放儿童的能量和潜质，使之审美力、想象力、创造力等素质全面提高的有效途径。

然而，作为艺术教育课程的重要内容之一——戏剧教育，我们闽南地区乃至全国各地的发展时间都比台湾短，理论研究与实践经验还不够丰富。特别是政策的制定与落实、教育理念、师资培训、课程构建以及社会各界（包括学术研究界）的重视和支持度等方面的差异，使得中国大陆儿童戏剧教育发展跟台湾地区比较起来相对滞后。例如，早在2001年台湾"艺术与人文"课程就已正式进入九年一贯制课程教学，戏剧教育具有了和语文、数学等学科同等重要的教学地位。这一课程的建设，已将广义的"戏剧"内涵渗透到艺术、人文和学科教学中去，从根本上改变了艺术教育游离于人文与知识学科之外的格局。当我们看到台湾儿童戏剧的创作、表演已经与多元的儿童教育文化融为一体，看到孩子们快乐地受益于戏剧课程教育时，我们得到了这样的启示：应该从美学、生态学、教育心理学、当代课程学的角度，

重新审视儿童戏剧的价值意义;应集聚海峡两岸的儿童戏剧教育优势,探索一条更适合儿童戏剧教育发展的新路子。因此,我们认为本课题对闽台两地在儿童戏剧发展背景上作比较研究,对融合两岸文化与教育,对促进我国儿童戏剧教育事业的进一步发展,都具有十分重要的意义。

第一节 闽台艺术教育政策形成与发展上的比较

我们知道,任何一种文化教育的发展都与它发生的背景息息相关。经过史料与各种文献研究,我们发现:台湾儿童戏剧教育的发展,首先得益于台湾当局的一系列政策;而中国大陆在这一方面慢了一拍。

一、台湾戏剧教育政策的有力支撑,使台湾儿童戏剧教育课程的建立成为可能

台湾教育部门从2007年起,先后颁发了一系列与戏剧教育有关的文件:

(1)《艺术教育法》(1997年公布,2000年修正)的颁发,使戏剧课程成为学制内的必修学科,不论在一般国民中小学,或是教师培养方面,都增设戏剧表演艺术内容。《艺术教育法》的设立,除了增加艺术人才培育的管道之外,对于培养观众群和提高国民的艺术欣赏能力,都有很好的益处。

(2)《国民教育阶段九年一贯课程总纲纲要》(1998.9)指出:"教育重点不在于培养专业理论、技能,研究与创作人才,而是在培养一个人格健全的国民与世界公民。表演艺术教学不在培养专业演员,而在表演艺术的参与者,以适应生活与社会的需要,奠定未来终生学习与事业发展的基础,其教学之必要已确立於国民教育艺术与人文领域之中。"突出了艺术教育与人文教育之间的关系。

(3)《国民中小学九年一贯课程暂行纲要》(2001.1),公布了小学低年级到中学高年级四阶段的分段能力指标,指出"表演艺术的教学重心在于人文素养为内涵的教学","学习内涵包括表演学的本质学习与统整的跨科与跨领域学习",道出了戏剧表演课程的本质所在。

(4)《国民中小学九年一贯课程纲要·艺术与人文学习领域》(2003.1)明确规定,表演艺术的戏剧教学和其他门类的教学相同,都是由教师在学校的课程中来实

施;与音乐、视觉艺术相同,有共同的基本理念与教学目标;表演艺术有其自身的课程特性,要做适当的课程设计、教材编选与教学设计。

(5) 在《国民小学及国民中学教科图书审订办法及相关规范汇编》(2000.6)中,分别对戏剧教育教材的学科本质、统整性以及多元化表现形式做了具体阐述。

(6)《国民中小学九年一贯课程纲要补充说明》(2003.10)对表演艺术教学内容做较为详细的规定,比如:了解表演是一种创造和传达意义的方式;透过表演展现批判和创造性思考;展现和了解各种不同文化、不同历史时期的戏剧和舞蹈表演;强调表演和生活的关系以及表演与其他学科的关系。这些补充说明,对表演艺术教学观念的澄清和实际的操作皆有所助益。

此外,有关高级中学的新课程也相继出台。《艺术与人文学习领域六年级、九年级素养指标解说手册》(台湾教育部国民教育司 2005.8)规定在艺术领域中"艺术生活"为两学分之必修课程,学生可就表演艺术六项学科中择一修习。

从上面一系列教育政策来看,我们感觉得到两点:

第一,戏剧表演、艺术戏剧教学之实施是自 2000 年起,依国民中小学课程暂行纲要,逐年分阶段在"艺术与人文"学习领域中展开。从相关规范可以看出,戏剧是其主要的教学内涵。

第二,表演艺术教育成为台湾九年一贯学制内新增课程之主要内容,均有其法规依据。首见于《艺术教育法》,其后在《国民教育阶段九年一贯课程总纲纲要》中。有关表演艺术之规范与实施细则,则见于《国民中小学九年一贯课程暂行纲要》《国民小学及国民中学教科图书审定办法及相关规范汇编》《国民中小学九年一贯课程纲要》《国民中小学九年一贯课程纲要补充说明》之中,并予以至少两学分之必修课的要求。(张晓华,《台湾中小学表演艺术戏剧教学的解析》)

可以看出,台湾儿童戏剧教育一直呈螺旋式地向上发展趋势,从大胆接受西方的创造性戏剧教育理念,到创建有本民族特色的儿童戏剧教育;从只是一种普通的戏剧文化教育,到把戏剧作为链接于儿童生活、渗透于各门教学的一种教育工具,都体现出一种积极的人才培养的教育思想。正是这样,儿童戏剧教学课程才理直气壮地走进台湾的九年义务教育课程,散发出它迷人的魅力。

二、21 世纪以来中国大陆的一系列艺术教育政策,使儿童戏剧教育课程理念渐渐浮出水面

闽南地区中小学、幼儿园的艺术教育政策,源于国家教育部的艺术教育政策。国家把发展艺术教育作为学校(包括幼儿园)培养素质全面、综合发展的人才的目

标,让孩子们从小学会感受美、创造美。十年来,艺术教育政策随着与国际艺术教育思想接轨和教育改革的不断深入,有着不同程度的改良。2000年以来,教育部对幼儿园、小学的艺术教育政策发布情况如下。

(一)《幼儿园教育指导纲要(试行)》

2001年9月1日,教育部正式发布的《幼儿园教育指导纲要(试行)》中,对艺术教育目标做了如下规定:

1. 能初步感受并喜爱环境、生活和艺术中的美。
2. 喜欢参加艺术活动,并能大胆地表现自己的情感和体验。
3. 能用自己喜欢的方式进行艺术表现活动。

在内容与要求方面,强调艺术是实施美育的主要途径,应充分发挥艺术的情感教育功能,促进幼儿健全人格的形成。幼儿艺术活动的能力是在大胆表现的过程中逐渐发展起来的,教师的作用应主要在于激发幼儿感受美、表现美的情趣,丰富他们的审美经验,使之体验自由表达和创造的快乐。在此基础上,根据幼儿的发展状况和需要,对表现方式和技能技巧给予适时、适当的指导。但是,《纲要》中艺术教育的目标、内容和要求里没有与戏剧教育相关的内容。

(二)《3—6岁儿童学习与发展指南》(简称《指南》)

2012年10月,教育部在正式发布的《3—6岁儿童学习与发展指南》中,描述了幼儿艺术的学习与发展的基本规律和特点,赋予艺术教育新的内涵并提出了具体的教育建议,不仅彰显了"育人为本"的理念,还指明了科学育人的实施路径。比如,在解读艺术的"感受与欣赏"目标时,提出了以下的教育建议:

1. 喜欢倾听各种好听的声音,感知声音的高低、长短、强弱等变化。
2. 乐于模仿自然界和生活环境中有特点的声音,并产生相应的联想。
3. 喜欢听音乐或观看舞蹈、戏剧等表演。
4. 艺术欣赏时常常用表情、动作、语言等方式表达自己的理解。
5. 能够专心地观看自己喜欢的文艺演出或艺术品,有模仿和参与的愿望。
6. 欣赏艺术作品时会产生相应的联想和情绪反应。
7. 带幼儿观看或共同参与传统民间艺术和地方民俗文化活动,如皮影戏、剪纸和捏面人等。
8. 有条件的情况下,带幼儿去剧院、美术馆、博物馆等欣赏文艺表演和艺术作品。
9. 理解和尊重幼儿在欣赏艺术作品时的手舞足蹈、即兴模仿等行为。

在"表现与创造"的目标1"喜欢进行艺术活动并大胆表现"、目标2"具有初步的艺术表现与创造能力"中，分别提出三个年龄阶段的不同要求。如：

3—4岁——经常自哼自唱或模仿有趣的动作、表情和声调；要能模仿学唱短小歌曲。

4—5岁——经常唱唱跳跳，愿意参加歌唱、律动、舞蹈、表演等活动；能用自然的、音量适中的声音基本准确地唱歌；能通过即兴哼唱、即兴表演或给熟悉的歌曲编词来表现情绪。

5—6岁——能用基本准确的节奏和音调唱歌；能用律动或简单的舞蹈动作表现自己的情绪或自然界的情景。

上述的目标任务，与目前国际上倡导的创作性戏剧教育目标和任务（特别是想象力、创造力的培养）十分靠近。《指南》特别指出的"科学有效的艺术教育要在尊重儿童本性的同时，也主动地干预和理性地促进儿童的发展"，体现了教育与人的发展互为条件、相互促进的社会文化内涵。从《指南》第一次提出与戏剧教育任务有关的内容中，我们看到了未来戏剧教育发展的希望。

（三）面向中小学的《学校艺术教育工作规程》

2002年5月23日，教育部公布了《学校艺术教育工作规程》，总则的第三条指出："艺术教育是学校实施美育的重要途径和内容，是素质教育的有机组成部分。学校艺术教育工作包括：艺术类课程教学，课外、校外艺术教育活动，校园文化艺术环境建设。"总则还就艺术教育的新理念和要求、方法等做了解读，如：

第四条　学校艺术教育工作应遵循普及与提高相结合、课内与课外相结合、学习与实践相结合的原则。通过艺术教育，使学生了解我国优秀的民族艺术文化传统和外国的优秀艺术成果，提高文化艺术素养，增强爱国主义精神；培养感受美、表现美、鉴赏美、创造美的能力，树立正确的审美观念，抵制不良文化的影响；陶冶情操，发展个性，启迪智慧，激发创新意识和创造能力，促进学生全面发展。

第九条　课外、校外艺术教育活动是学校艺术教育的重要组成部分。学校应当面向全体学生组织艺术社团或者艺术活动小组，每个学生至少参加一项艺术活动。

第十条　学校每年应当根据自身条件，举办经常性、综合性、多样性的艺术活动，与艺术课程教学相结合，扩展和丰富学校艺术教育的内容和形式。省、地、县各级教育行政部门应当定期举办学生艺术展演活动。

第十二条　学校应当为学生创造良好的校园文化艺术环境。校园的广播、演出、展览、展示以及校园的整体设计应当有利于营造健康、高雅的学校文化艺术氛

围,有利于对学生进行审美教育。

从以上几条可以看出,《学校艺术教育工作规程》十分注重学生艺术活动的参与、学校与社会对艺术教育活动的支持力度,把培养学生的审美意识和创造精神,提高他们的生活情趣,塑造他们健全的人格,增强他们对艺术的感知与欣赏、表现与创造、交流与合作等方面的能力,形成尊重、关怀、友善、分享作品等素质,促进全面发展,作为艺术教育的重要任务。

与戏剧教育有关的文件——2007年12号文《教育部关于加强和改进中小学艺术教育活动的意见》指出:"学校要建立声乐、器乐、舞蹈、戏剧、美术、书法、陶艺、工艺、摄影等多种课外艺术活动兴趣小组,同时要积极创造条件,组建学生艺术团,发挥艺术特长学生的骨干作用,形成本地、本校艺术活动的特色和传统。""要把中小学艺术教育活动列入学校教育教学的整体计划之中,保证每周有固定的艺术活动时间。"

2014年开春之际,国家教育部颁发了《教育部关于推进学校艺术教育发展的若干意见》(教体艺〔2014〕1号),对如何加快发展学校艺术教育提出四方面令人瞩目的重要建议:

1. 明确思路目标,落实立德树人根本任务;
2. 抓住重点环节,统筹推进学校艺术教育;
3. 建立评价制度,促进艺术教育规范发展;
4. 加强组织领导,完善艺术教育保障机制。

文件以前所未有的高度特别提到:"艺术教育对于立德树人具有独特而重要的作用。""培养深厚的民族情感,激发想象力和创新意识,促进学生的全面发展和健康成长。""要因地制宜创新艺术教育教学方式,探索简便有效、富有特色、符合实际的艺术教育方法。""创新活动内容与形式,确保每个学生都能参与艺术活动。""要整合各类教育教学资源,形成推进学校艺术教育发展的合力。""县级教育行政部门要在当地政府的统筹协调下,把农村学校艺术教育设施设备建设纳入本地推进义务教育均衡发展的有关项目规划,并保证配置到位。加强区域内艺术教育统筹力度,多渠道解决艺术师资短缺问题。"

一系列政策的表述,体现贯彻艺术教育政策方面应有的"落脚点"。相信该文件的颁布和实施,会给我国城市与乡村儿童戏剧教育的发展带来一片生机和光辉前景。

透过先后出台的中小学和幼儿园艺术教育政策,我们看到了这样一个发展轴线——一般的课堂艺术技能教育——辐射课内外的艺术素质教育(包括戏剧教育)——注重艺术教育中的审美意识和创造精神的整合式教育。艺术教育政策的

不断调整,给全国中小学戏剧艺术教育以发展空间,各地学校在实施过程中,能注重开发和利用本土文化资源,让民族传统文化传承与发展的艺术教育得到一定的落实,而有条件的区域则率先开展儿童戏剧教育活动。比如,厦门翔安区的中小学校,近年来积极挖掘南音、农民画、布袋戏、高甲戏、拍胸舞、宋江阵、五祖拳、闽南童谣等翔安民间传统艺术资源,以乡村学校少年宫建设为载体,建立校外艺术教育志愿服务队,聘请民间乡土艺人入校上课,与高水平艺术团体或艺术教育专家建立密切联系,活跃中小学艺术教育活动。厦门海沧区北师大附小开设地方文化特色的儿童戏剧课程并组织剧社,以此积极带动地方社区文化建设;何厝小学把地方的手影戏、高甲戏、木偶戏纳入校园文化,并与艺术课程得到很好的结合。梧村小学、槟榔小学在创造性戏剧教育与教学课堂的运用等。

特别是《艺术教育法》中提到:"艺术教育对于立德树人具有独特而重要的作用。""培养深厚的民族情感,激发想象力和创新意识,促进学生的全面发展和健康成长。"这已将艺术教育的功用置于儿童人格培养和民族精神塑造的高度来认识,为今后戏剧教育的发展指明了方向。可见,艺术教育观念和实施策略上的转变,着实推动了我国儿童艺术教育的健康发展。

三、闽台两地戏剧教育政策的比较与发展建议

比较上述的闽台两地艺术教育政策,台湾戏剧教育政策的形成和校园戏剧文化的蓬勃发展,主要源自于"九年一贯"的教育改革机会,来自于《艺术教育法》的法律制定,由此形成了"有法律才有政策,有政策才有教学,有教学才有戏剧教育"的发展局面。《艺术教育法》等法令的出台,确立了戏剧课程为新增的一门通识艺术教育,才能使戏剧教育从社团活动的形式中脱颖而出,正式纳入于一般学校教育课程中,成为全人教育中的一部分。

从表演艺术教学的法令规章与学理内涵的探讨可知,这种表演艺术的核心是在"表演学(Acting)的学习。其教学以创作性戏剧、教育戏剧、教育剧场、儿童剧场、青少年剧场等方式实施,以避免表演艺术成为专业职业的训练导向之教学"。从确立《艺术教育法》的时间表和内容来看,台湾表演艺术戏剧教学持续在台湾中小学学制内实施,并逐步拓展、成长与落实,早出了大陆十七年。

闽南地区校园的戏剧教育内容是自 2012 年的《教育部关于加强和改进中小学艺术教育活动的意见》颁布后才出现,且正如《意见》中所言,只是以"课外兴趣小组"活动为主,而且为数很少。幼儿园教育课程中有关戏剧表演活动的要求,是在 2012 年 10 月《3—6 岁儿童学习与发展指南》中才得以体现。所以,在发展时间上

大陆的幼儿园与中小学戏剧教育政策形成的时间距今只有两年多；而台湾正式形成戏剧教育观念与整体教育规划是在《国民教育阶段九年一贯课程总纲纲要》(1998.9)，至今已有十四年的光景。台湾戏剧教育政策是在多年丰富的实践积累与理论探索的基础上形成的，且分出阶段性发展的细则，故其可信度和可操作性都很强；而闽南地区的戏剧教学至今还无法形成一个独门的艺术学科，音乐与美术的分科学习基本代替了"艺术教育"所有的内容，作为综合艺术的戏剧教育一直没有机会登上"校园课程"。这必然给传统戏曲文化的传承与发展带来一定的困境，也是目前我们大陆艺术教育的遗憾。

此外，使戏剧作为教育教学工具，服务于其他学科的创作性戏剧课程在闽南地区更是少见。如果有的话，也只是为数很少的校本课题或园本课题下的戏剧教育活动，迄今也只有两三年的历史，显得不够成熟。至于形成一种有目标、任务、教学计划、指导策略及评价标准的校园戏剧教育课程体系，更是少见。

当然，闽南地区有的地市还是已经看到戏剧教育对人才培养的不可替代性，开始重视戏剧艺术教育。比如，厦门市翔安区教育局就曾下文，要以"厦门市中小学艺术教育年"为契机，以落实中小学生艺体项目"2+1"工程为中心，以"阳光下成长"为主题，以实施素质教育，培养学生体验美、欣赏美、表现美、创造美的能力为重点，以整合资源、深化改革、强化学生艺术实践为抓手，以优化师资配置、提高师资素质为保证，不断开拓该区学校艺术教育的新局面。厦门何厝小学、梧村小学、艺术幼儿园、西林幼儿园与泉州刺桐幼儿园等学校，在戏剧教育课程建设方面也已迈出可喜的一步。

比较两岸艺术教育的学科教育目标、教学范畴与教学性质，台湾的戏剧教育是以全人教育的目标为主，主要是"透过人与自己、人与社会、人与自然等人性化、生活化、适性化、统整化与现代化之学习领域教育活动，传授基本知识，养成终身学习能力，培养充分发展之活泼、乐观、合群互助、探索反思、恢宏前瞻、创造进取的健全国民与世界公民。"(台湾教育部，2001.1)其表演艺术课程的主轴目标则在"探索与表现""审美与理解"及"实践与应用"的戏剧教学，是通盘性的多元化学习，是透过学科的学习达到生活应用的目标。所以，台湾戏剧教育学科的学习范围较为广阔，包括戏剧的本质学习、其他相关性的传统戏曲的学习以及基本知识的了解，包括观察、想象、模仿、创意等肢体与声音的表达，还包括联想创意（编写剧情、即兴创作、角色扮演、综合表现），戏剧欣赏（如话剧、儿童歌舞、皮影戏、乡土戏曲、说故事剧场）等，已经超过了英美等国家。此外，表演上还要求与其他戏剧性媒体（如电视、影片、电子媒体等）产生连结，还要能把表演当成一种教学技巧，以表演的方式显示从其他学科得来的一种观念或思想，能用诸如音乐、绘画、诗歌等艺术形式来反映

表演的内容。

闽南地区实施的戏剧教育目标即国家教育部发布的艺术教育目标,其主轴目标在于民族优秀文化的了解和陶冶、审美与创造、全面发展的培养,但较为宽泛和笼统。特别是在实践与运用方面,两者的目标取向和学习主轴有所不同,而学科本质的学习是共同的,因此戏剧学习的主体应该是共通的。但到目前为止,闽南地区的艺术教学,受到传统教学的影响较深,比较孤立地学习运用音乐、舞蹈、表演、美术、工艺等技能,而多种艺术元素整合的教学模式还没形成。学校如果开展戏剧活动,基本上是以达到剧场演出为目的的一种学习。所以,要真正实现艺术教育目标,让戏剧教育这种综合艺术成为艺术元素整合的媒介,成为学生创作性学习的一部分,恐怕还需要一个过程。

所幸的是这三年来,我们课题组的五个实践基地在做"闽台儿童戏剧教育比较研究"的同时,借鉴台湾的先进经验,试行各学科的教育教学中运用戏剧元素,实现了课程之间的有机连接,初步构建了与小学的语文、品生、心理健康教育、英语、音乐、美术、数学、科学等学科整合的教育戏剧课程,以及幼儿园教育戏剧整合课程。在中学方面,厦门金鸡亭中学、厦门外国语中学等,也在努力探索心理剧场、社会与人生剧场等戏剧教育活动。"让教育拥抱戏剧"教育课程模式的初步建立,对推进我国素质教育与新课程改革,对解放学生天性、启迪学生心智、完善学生人格以及发挥学生创造性等方面,都将起着积极的作用。

经过以上比较研究,课题组对闽南地区儿童戏剧教育的发展建议如下。

1. 提高政府有关部门对儿童戏剧教育的重视与支持率

政府的教育部门和文化部门应联手构建富有特色的儿童戏剧文化体系和儿童戏剧教育体系,设立专用的儿童剧场,建置具有一贯制的儿童戏剧教育课程;并将戏剧教育课程视为全人教育的课程,除了将戏剧教育建立于国家课程之内,还要制定配套措施以逐步落实。让孩子们从幼儿园到中小学甚至到社区,都能通过戏剧教育得到民族戏剧文化的熏陶,在创作性戏剧教育中,回归生态成长的空间,回归个体发展的艺术家园,获得戏剧课程带来的快乐体验,促使德智体美全面、健康地发展。

目前,我们要加强一些优秀的园本戏剧课程、校本戏剧课程的重视力度和推广力度。泉州刺桐幼儿园的"幼儿木偶教育校本课程"属于省级课题,历经十年的实验相当成功;但至今了解它的人不多,更不用说推广了。厦门第九幼儿园"闽南文化的传承"课题属于国家级课题,历时五年的研究也硕果累累,但缺乏转化为社会效应的机会。本课题组历经三年多的实践研究,在创作性戏剧教育课程、闽南戏剧文化教育课程、戏剧课程应用模式等的研究上获得显著的成效,也有推广的价值,

同样需要教育等行政部门的重视和支持。

2. 调动教育部门、文化部门所属相关机构的力量

教育数据馆、文化艺术馆、科技中心等机构,可配合艺术教育政策,建立网络戏剧教学系统,协助推广艺术教育。比如,推介创作性戏剧、教育戏剧、发展性戏剧、读者剧场、教育剧场、故事剧场、论坛剧场、偶剧等。此外,持续举办戏剧教育工作坊,出版相关书刊、影音教材和参考资料。政府若能如此配套相关措施,不仅能推广戏剧教育,也使广大教育工作者和少年儿童受益无穷。

当然,上述艺术教育配套措施需有持续的长期作为,才能发挥它的重要功能;因而,文化与教育主管部门推动的力量,起着相当大的决定作用。上述的所属相关机构,应与学校建立更密切的联系,彼此之间建立更畅通的管道,确实将可运用的信息传达给学校。

3. 学校应贯彻落实艺术教育政策

"戏剧教育在国民教育一般学制内的实施,不是仅依赖政府的作为便可达到普及化的目的。一个教育法规的落实,若没有相关的配套措施,持续的施行与制度化建立,事实上也难以达到普及化的目的。"学校要使艺术教育落到实处,有赖于政府的行政措施与学校教学的整体配合。政府的配套措施是否周全?学校是否愿意接受新生事物开展戏剧教育活动?学校有否一系列配套措施?这些都是需要重点考虑的。

现在仍然有不少学校为了争取艺术比赛奖项而违背了艺术教育原则。比如,搞小部分尖子的培养工作而丢掉了"大部分";愿意一次性地大笔投资某项比赛活动,而不愿意长效性地投资戏剧教育活动;舍不得丢弃每学期甚至每月一次的校际各科成绩排出的名次,而不愿意接纳教育戏剧课程的实施。其实,戏剧教育是贯彻落实艺术教育政策的最佳平台。校领导对戏剧教育的重视,不是仅仅通过几场舞台戏剧活动展演、几批学生参加校外比赛活动,组织兴趣小组,热热闹闹走过场就罢了,而是要明确戏剧教育活动对学生发展的作用,整体地规划校园戏剧文化建设,培训师资,研究戏剧教学法,设计教育戏剧活动方案等等。要确保艺术教育课程不被其他主学科"吞噬"。

4. 构建整合式的戏剧教育课程

根据我国教育纲要的整合教育思想,根据台湾将戏剧性的表演纳入在各科教学之内,使戏剧成为有的复科或跨科之统整教学的成功经验,我们可以得知,学校的儿童戏剧教育已经不是单纯的戏剧人才的培养,而是充分挖掘戏剧的元素,让戏剧作为一种教育工具,为各门学科的教学服务。戏剧教育课程本身是整合教育的课程,它往往是有机地与语文、英语、品生、品社、心理健康教育、音乐、舞蹈、美术、

数学及自然科学等学科相结合，为儿童创造了一个生动而有效学习的平台。

5. **独设儿童戏剧教育课程目标体系，编写戏剧教育大纲与教材**

在还未真正形成"儿童戏剧教育课程"的情况下，可以在艺术的大目标的统领下，单独设置儿童戏剧艺术教育目标，组织专业人员编写教学大纲，编写与儿童戏剧教育目标、任务、内容相适应的教材，且按不同阶段性、不同戏剧教育类型来选编教材，同时注意吸纳地方上一些戏剧教育课程研究的成果。

事实上，戏剧教育的概念应在于全人教育，从英美等国及台湾的发展看来，培养目标也是经由过去的舞台展演与竞赛，更转向艺术教育课程在人格培养上的价值取向。其呈现的形式与本质，更关注于参与者在不同层面上的学习成长。参照张晓华教授的研究成果，我们觉得如儿童戏剧教育目标在个人发展方面走的主轴线应该是以下四个方面。

（1）在美学方面：传统的剧场艺术与技术基础上的美感吸收和训练。

（2）在表现方面：挖掘个人潜质，尤其培养创造力。

（3）在社会方面：发展社会认知、道德良知、团体信任与人际关系。

（4）在教育学方面：注重课程主题教学，包括世界性教育概念，如洞察力、同理心、个人核心价值与审美趣味。

戏剧教育目标侧重于学习者的技能、情感与理解方面发展，在学习上有以下四个层面。

（1）个人资源内在与外在之发展。

（2）以艺术上的合作来创作戏剧。

（3）戏剧剧场与家庭、社会的关联。

（4）建立审美上的判断能力。

全人教育的概念结合戏剧教学的创作性戏剧、教育剧场、教育戏剧与戏剧治疗等方法，除艺术课程外，事实上还可作关联的多领域连结课程，如语文、外语、社会、自然与生活科学、健康与体育、综合活动等。也可将其与重大议题连结，如信息、环境、性别、生涯、海洋与人权等作为核心的课程设计。

总之，无论是大目标的设置或分阶段学习目标的设计，都应把握戏剧艺术教育的真谛——一切为了孩子的发展。由此出发构建戏剧教育课程，与之配套的教学大纲、教材的编写将迎刃而解。

6. **科学地将学校的戏剧教育分级分段**

台湾戏剧教育将国民教育九年一贯课程表演艺术课程分为四个阶段实施：小学一二年级为第一阶段，三四年级为第二阶段，五六年级为第三阶段，国中七八九年级为第四阶段。戏剧教育未能包括幼稚园阶段与高中阶段，以致幼稚园阶段未

能衔接九年一贯,而高中阶段也未能与九年一贯产生连结。因此,表演艺术的教学只有在九年一贯的课程中有较完整的教学结构。到了高中阶段,表演艺术只是艺术生活科中"基础课程""环境艺术""应用艺术""音像艺术""表演艺术""应用音乐"等六项学科中择一的选修,则形成了断层,故而戏剧教学无法真正实现九年一贯的必修课程。

目前闽南地区戏剧教育课程还处于实验阶段。实践研究表明,把戏剧教育课程分五个阶段为妥:幼儿园3到6岁为第一阶段,小学一到三年级为第二阶段,四到六年级为第三阶段,初中为第四阶段,高中为第五阶段,共十五年一贯性的戏剧教育课程学习。第一阶段以培养戏剧艺术表演的兴趣、开发幼儿想象与创造力为主;第二、三阶段以教育戏剧活动为主,主要在教学戏剧开展的同时,培养艺术表现力、想象力和创造力,同时接受传统戏剧文化的教育,发展良好个性;第四和第五阶段,以音乐、美术与戏剧表演,阅读与戏剧表演,文理科创造性戏剧教育等活动为主,使学生在整合式的教育戏剧活动中,灵活把握知识,培养创新性思维,提高综合素质。此分级法会防止出现台湾的"断层"现象,确保戏剧教育的长效性和有效性。

第二节 闽台文化政策、政府对儿童戏剧教育发展投资力度和企业赞助情况的比较

一、台湾的文化政策与企业界赞助为儿童戏剧的生存与发展提供保证

台湾从20世纪90年代开始,就有两个因素为儿童戏剧提供了生存与发展的保证:一是在文化政策上实施本土文化运动,制定关于"加强推广地方戏剧""地方戏曲推广计划"等文化政策,推动本土通俗文化的发展,促使戏剧艺术达到来自于民间也深植于民间的目标;二是教育普及、思想自由、经济稳定成长和两岸开放政策等。良好的背景条件,促使儿童戏剧节目供应数量丰盛,表演类型趋于多元化,也促使民族文化精神对儿童戏剧教育渗透。2000年之后,台湾的文化政策主要聚焦在台湾文化上,让戏剧等艺术活动走向社区,走向乡村,走进平常百姓中间,使其普及化、落实化。"国际性演艺团队扶持六年计划""文化产业发展计划"以及"文化艺术事业免征营业税及娱乐税收"的"文化艺术奖助条例",健全的文化资产法制体

系,在促进台湾文化艺术建设、提升国民水平的同时,保障文化艺术工作者的权利,促使交易公开、透明,市场价格合理,使文化艺术总营业额、营收均增加。同时也奖励艺术创作,扶持文化资产。政府文化政策的推行、演出团体的经费辅助和相关计划的设立,为儿童戏剧的生存与发展奠定了重要的基础。

特殊的文化政策延续至21世纪初,台湾政府又给儿童剧团的演出提供了不少优惠政策。比如,关于儿童剧院演出场租费减免的政策,政府每年为申报演出剧目的儿童剧剧团(不管是公办剧团还是民营剧团)拨给一笔不菲的经费;定期奖励在国际和台湾本土创作、演出的儿童剧团;企业每年需定额赞助儿童剧团排演剧目等。正因为有这样一系列的扶持政策,到2012年为止,台湾公办和民办儿童剧团已由1999年的43个发展到148个,常年演出的剧团有50多个(所以人们到台湾后,每周随时可以观赏到精彩的儿童剧表演)。台湾专业剧团应首先担当起发展儿童戏剧的责任已成为戏剧界的一种共识,因而每个剧团每年都需要有儿童戏剧新作,都有送戏进校园的任务。有了这些举措,台湾还用担心儿童戏剧的发展前景吗?现在,乘着两岸文化交流合作的东风,台湾儿童戏剧专业剧团和校园业余表演团队纷纷走进北京、上海、广州、深圳、杭州、厦门等地的文化市场和校园,在戏剧实践和交流中不断发展和壮大自己。据不完全统计,2013年仅台北的"洞洞鞋子剧团"就在大陆各地剧场和校园演出了近百场。他们一边演出,一边做大陆戏剧教育文化市场调研,一边做内部整改(以找准大陆市场,开发儿童戏剧教育剧场),这种发展势头是我们所不能及的。

台湾政府又明文鼓励企业界赞助包括儿童戏剧表演的艺术活动,促使台湾儿童戏剧实现可持续性发展。

从2000年开始,台湾除了通过文建会、国艺会及地方各级单位之奖辅助款,还设有"文馨奖"等来鼓励艺企合作的模式延续扩大,鼓励民间企业赞助投资或认养文化艺术活动和艺术团体。这些政策如同雨露滋润,使台湾儿童戏剧艺术团队平等受惠,具有长久经营的能力,从而一直处于经久不衰的发展势头。另一方面由此产生官民合作的现象,多项全台湾性的儿童戏剧活动,在官方出资、民间剧团主办下完成,民间剧团得以借此提升戏剧创作的动力和数量,其成果也能符合官方期待,达到培养儿童观众群,提升台湾整体的艺术文化风气与素质的目的。民间儿童剧团在台湾整体戏剧多元发展之下,不仅数量大大增加,而且构建出从儿童戏剧师资培训、儿童戏剧国际交流活动到儿童戏剧研习营等一系列活动的经营模式,这些方面的成就的确令世人刮目相看。

二、闽南地区的文化政策与企业等社会各界赞助、支持儿童戏剧的情况

在《学校艺术教育工作规程》总则中要求"省、地、县各级教育行政部门应当定期举办学生艺术展演活动"。在《规程》的"学校艺术教育的保障"中则有:"鼓励社会各界及个人捐资支持学校艺术教育事业";"学校要聘请文化艺术界有关专家和民间艺人担任艺术活动的辅导教师,通过开设专题讲座、辅导课外活动、指导艺术实践等方式,帮助学校开展艺术教育活动,提高艺术教育活动的水平";"应积极整合社会艺术教育资源,在当地政府的协调下,充分利用本地博物馆、剧院、音乐厅、园林、图书馆等文化艺术活动场所,开展学生艺术活动"。

以上政策表达了希望社会各界(特别是文艺团体)加强对学校艺术教育的关注与支持甚至参与的一些美好愿望,但实际上在全国各处的实施力度并不均衡。据调查,近十年来,厦漳泉三地的文艺团体虽然在进校园演出方面或多或少地做了些实事,甚至出现"文艺扶贫"的好现象,但大部分是些成人作品,缺乏为儿童喜闻乐见的艺术作品。专业剧团更是极少排演儿童剧,整个福建省只有一个儿童剧团(原福州话剧团),与台湾相比,比例是 1 比 50。

长年来,闽南地区儿童戏剧活动的开展很不景气,主要原因是谁来为儿童剧演出买单的问题没得到解决。某市政府每年为儿童文化系列活动投资只有几万元,儿童剧演出这方面的投入几乎是零。由于没有政府的资金支持,即使一些优秀、经典的儿童剧,都少有机会登上舞台演出。闽南地区有的城市每年平均上演的儿童剧目还不到一个。

也有热心于儿童戏剧文化传播的人士在想方设法闯出一条新路子来。他们看中了儿童剧场对儿童产生的现场震撼力,看到了儿童戏剧对孩子成长的特殊魅力,愿意为之做剧场经营的实验和研究。如天籁时空文化传播公司自从 1999 年成立以来,创建了泉州儿童戏剧展演的经营模式——以政府为主导,企业赞助,演出专业公司运作,媒体参与(做宣传报道),来组织各场优秀儿童剧目的演出。三年来,泉州电信公司为此给予的资金赞助就有几百万元。他们一改过去那种赠电话费、送礼品给电信客户的做法,而是为客户送上一份文化礼物——儿童剧演出的门票。企业联盟介入,解决了许多资金运作问题,为儿童剧的展演提供了基本的保证。

近年来,儿童剧团演出的节目融入了儿童教育的内容,并做台上演员与台下小观众的互动,家长更是欢迎。泉州天籁时空文化传播公司从 100 份家长调查问卷中了解到,儿童剧场所产生的效应比看图书、唱歌、跳舞还要大,其功能是其他教育

手段无法代替的。为此,该公司特地建立了"亲子剧场",让孩子和家长定期参与儿童戏剧教育活动。这对孩子们来说,有利于陶冶情操,发展个性,启迪智慧,激发创新意识和创造能力,也留下了美好的童年回忆。连家长也觉得自己在与孩子共同成长。

从上述闽台两地文化政策与政府投资力度、企业赞助情况的比较可以看出,儿童戏剧文化要生存和发展,政府的重视与社会的支持相当重要。泉州天籁时空文化传播有限公司的独特的运作模式,可以说是泉州开展儿童戏剧活动的一个成功经验。它保证了戏剧节目的质量,为家长和孩子提供了一个美好天地。但是,如果没有泉州电信公司的资金来源支撑儿童戏剧教育活动开展的话,儿童戏剧教育活动的开展有没有保证呢?所以,只有政府的高度重视以及政府、企业在这方面的资金投入,才能使儿童戏剧活动有一个基本的保障。

在闽南地区,社会各界特别是剧团对校园戏剧教育文化的支持还很不够,《规程》写的"鼓励社会各界及个人捐资支持学校艺术教育事业"无法落到实处,《规程》提及的"应积极整合社会艺术教育资源,在当地政府的协调下,充分利用本地博物馆、剧院、音乐厅、园林、图书馆等文化艺术活动场所,开展学生艺术活动"多数地方也无法兑现之,特别是一些成人剧场。因此,一些儿童剧团都因为演一场戏的场租高达两万元而感到万分无奈。台湾政府每年拨给每个有演出计划的儿童剧团的资金有几百万元,剧场大部分免费提供或低价出租。在这方面,两岸的区别太大了。由于缺乏政策的支持,或者是政策落实不到位,阻碍了大陆儿童戏剧的生存和发展。三年前我们对闽南地区某个城市小学的200位学生做抽样调查,出现了"三无"(认为所居住的城市无专门的儿童剧场、孩子无参加戏剧表演的经历、无进剧场观赏戏剧的经历)。这"三无",岂不正说明了这些问题?

三、对闽南地区文化政策与企业赞助儿童戏剧的发展建议

1. 学习台湾的先进经验,加大人力、物力上的投资力度,让儿童戏剧发展有个基本的保证。在"谁为儿童戏剧艺术发展买单"问题上,建立合法机制,鼓励并奖励为儿童戏剧教育事业做出贡献的企业和社会各界文化机构,在全社会营造关怀儿童成长、宣传儿童戏剧文化的氛围,以展示"全球视野、社会关怀"的胸怀。

2. 冲破以儿童戏剧比赛为"面子工程"的禁锢,把儿童戏剧的发展看作"为孩子们服务工程""未来人才培养工程"和"可持续发展工程",打破儿童戏剧局限于剧场舞台的现状,让儿童戏剧也走进校园,走进社区。

3. 让更多的剧场展演团体、艺术家、学者与戏剧活动进入校园,并与教学结

合。台湾教育部自2008年起实施"补助国民中小学艺术与人文教学深耕实施要点",其目的就在于整合艺术家、专业艺文团体资源与学校艺文师资等资源,深化学校本位艺术与人文课程建设,提升艺术与人文教学质量。这个补助,结合艺术家、专业艺文团体的专长及学校艺文师资的教学优势,以全体学生普遍受惠为原则,避免华而不实之大型活动,结合课程及教学务实推展,取得了很好的效果,值得我们学习与借鉴。

第三节 闽南文化资源开发和利用的比较

在比较研究中,我们发现两岸的共同点是都善于挖掘闽南文化资源,使之为儿童文化教育服务。极具生命力的闽南文化,成为闽台儿童戏剧教育课程建设的理想资源。

闽南文化是在闽南地区产生、发展、变化并对外传播的一种主流文化。闽南文化形成于五代时期,至今已有1 200年历史。经过漫长岁月的历练及一代又一代人的奋斗,闽南文化以它深厚丰富、鲜明独特、博大精深的文化,深刻地影响着人们的思维模式,滋养着人们的民族精神气质,产生着巨大的思想力量,成为中国地方传统文化的一朵奇葩。闽南文化是华夏文化难能可贵的硕果,是维系海峡两岸骨肉同胞的精神纽带。对于生活在这片土地的少年儿童来说,闽南文化是他们成长的重要的文化食粮;对教师们来说,闽南本土文化是极为重要而难得的教育资源。这些资源主要有五个方面。

(1) 闽南文化的杰出代表——闽南戏剧文化经过历代的传承已发展得相当成熟,高甲戏、歌仔戏、木偶戏、梨园戏等已成为闽南百姓最喜闻乐见的戏剧文化。

(2) 有语言"活化石"之称的闽南方言,在推广普通话的同时仍然得到保护和研究。闽南童谣同样得到重视和传诵,民间传说、故事、"讲古"、"答嘴鼓"、谚语、歇后语等仍然是人们生活的调剂品。

(3) 工艺类方面,有被世人瞩目的闽南民间面泥、剪纸、年画、石雕、影雕、漆线雕、建筑等。

(4) 闽南民俗类方面,有民间传统节庆、习俗、饮食、服饰。

(5) 游艺类方面,有闽南民间玩具、闽南民间游戏等。

戏剧是一门综合艺术,涵盖了艺术与生活的种种。闽南的方言艺术、戏剧、工艺、建筑、民俗、游艺等都直接影响到儿童戏剧主题的挖掘、题材的丰富性、形式的

多样性,是促使闽南地区儿童戏剧教育蓬勃发展的重要资源。从目前情况来看,台湾在传承和发展闽南文化方面功夫做得比较到位。比如,让闽南语教学进课堂成为学前教育和九年义务教育的必修课(每周安排一个下午的时间学闽南话),校园一日活动对闽南文化的有机渗透(如讲故事、念歌谣、手工制作、表演、图画书的编制等),家喻户晓的长达一千多集的闽南传说故事等,表现出浓郁的闽南文化氛围。但是,台湾在闽南文化运用于戏剧教育课程方面比我们闽南地区相对弱些,从台湾关于儿童戏剧教育理论丛书或是实践运用的文章里,难得见到闽南文化在校园戏剧教育课程的运用情况。

近十年来,虽然闽南地区的儿童戏剧发展不如台湾地区,但那些已经开发和利用的,以闽南文化为课程资源的校本戏剧教育课程、园本戏剧教育课程,都彰显民族化、乡土化、生活化的特色,因而令人瞩目。特别是近三年来,我们闽南地区的一些学校充分利用闽南童谣、南音、木偶、高甲戏、歌仔戏等地方文化,运用于儿童戏剧课程的实验研究还是比较成功的,如厦门艺术幼儿园木偶和童谣艺术教程,厦门西林幼儿园国学与闽南戏剧融合的特色课程,槟榔小学以童谣为媒介的创造性戏剧体验式课程,梧村小学的皮影戏、木偶戏与儿童戏剧教育交融的艺术课程,何厝小学闽南戏曲进课堂的实验课程。他们的共同特点,就是走闽南文化的传承与儿童戏剧教育相互融合的发展之路,为构建富有特色的儿童戏剧文化寻找最佳的发展途径。特别是经过这几年的实践研究,由厦门城市职业学院闽台儿童文学研究所指导下的"民族传统文化与戏剧教育课程整合"的课程模式已经建立,并在几所学校开始运用,取得很好的效果。该课程的设立,对我国民族文化的传承与发展的探究将是一大贡献。

闽南地区儿童戏剧教育的发展有灿烂的闽南文化为背景,必然使儿童戏剧文化有着扎实的根基和丰厚的土壤;闽南地区的人民重视儿童教育发展事业,使儿童戏剧的存在与发展有着很好的人文环境。在一次对200名小学生家长的调查问卷中,认为儿童戏剧进入校园"很好"的有128人;认为儿童戏剧对孩子的素质的提高"有帮助"的有154人;认为儿童戏剧教育活动对闽南文化的传承与发展"益处大"的有158人。我们由此得出初步印象:老百姓懂得儿童戏剧教育的价值,知道作为闽南区域文化的一分子应传承与发展闽南文化。因此,我们要特别珍惜这份民族文化,充分开发和利用民族文化资源,做好做强以闽南文化为主要特色的儿童戏剧文化,让闽南文化更好地为戏剧教育服务。

由于师资方面的原因,具有民族文化特色的戏剧教育课程的开发至今还在初始阶段,执教者常有"心有余而力不足"之感。若有戏剧专业团体与闽南文化艺术研究学者介入,便会事半功倍。例如,由戏剧团体的专业人员对儿童戏曲剧本的编

写与戏曲表演原理的学习作指导,协助甄选适合儿童接受的曲牌、戏曲动作;请闽南文化艺术研究学者定期到园、校参与戏剧课程的现场观摩研讨活动,对老师做专业技术上的引领等。学习与社会形成合力,有利于传统戏曲的传承与发展,也确保闽南文化为课程资源的校本戏剧教育课程的建设不断深入。

第四节 闽台戏剧教育师资队伍建设和学术研讨情况的比较

一、极具专业水准的戏剧教育师资队伍建设和学术研讨,是台湾戏剧教育发展强有力的后盾

台湾自从九年一贯教育政策把戏剧纳入课程后,便启动了各项学术研讨和师资培训等工作。2002年起台湾推行"文化创意产业人才延揽、培训、进修及交流"计划,并特地设立台湾艺术大学戏剧系、台北艺术大学戏剧系、台南大学戏剧研究所、台南大学戏剧创作和应用学系、台中儿童戏剧研究所、台东大学儿童文学研究所等,提供中小学表演艺术师资培养及戏剧课程与教学相关的研究,不断地为中小学输送戏剧教学人才和实践研究型人才。

学术性研讨会活动的举办,是台湾儿童戏剧发展的另一个亮点。从高校到小学、幼儿园,教师们不仅从事戏剧教育教学实践,还形成一个戏剧教育研究群,在理论与实践交互作用下,专业不断地成长。此外,国际化的戏剧教育研讨活动十分频繁。仅在2004年到2007年四年间,台湾就主办过八次诸如"亚洲教育戏剧的发展及与世界的接轨"等专题的国际性研讨会。台湾本土历次的儿童戏剧研习营活动也很有特色。自1989年台湾省教育厅主办的"我们只有一个太阳——1978年度儿童戏剧研习营活动"以来,一种以专题演讲、儿童剧示范演出、制作与编导实务、戏剧活动演练、演出观摩暨座谈会等为基本模式的研讨活动方式持续至今,为儿童戏剧教育的发展产生积极而深远的影响。同时,产生许多台湾本土的儿童戏剧理论家,其研究成果也应运而生,如司徒芝萍的《儿童戏剧概论》、李潼的《儿童故事的取材与创作》、曾西霸的《编剧理论》、李国修的《剧场与创造力》、谢瑞兰的《创造性戏剧媒体介绍与制作》、张晓华的《创造性戏剧理论与实务》、林玫君的《创造性戏剧理论与实务》等等。

在表演艺术师资培育与进修方面,台湾从三个渠道走:一是通过大学系所培养

师资;二是教育学程的师资培育;三是为在职教师作戏剧教育专长进修培训。三者均通过培训需取得证书。具体做法如下。

(一) 通过大学系所培养师资

台湾艺术大学戏剧学系与台南大学戏剧创作与应用学系,是台湾较早设置一般戏剧教育课程的戏剧系(所)。除了这两所大学之外,由于表演艺术师资需求殷切,也让有专业戏剧系、所的大学向台湾教育部申请并获准设置中等教育学程班,以及艺术生活科表演艺术类学程班,如台湾大学、台北艺术大学、文化大学等。由此可见,台湾对中、小学戏剧教学师资的需求有相当的投入。

戏剧教学的专业发展之重点如下。

1. 开设一般教育之戏剧/剧场教学课程,培养教学师资与研究人员。
2. 建立学制内的戏剧教育课程理论体系,研发九年一贯相关之课程与教材,并在各级学校的戏剧教育师资培训班中推广。
3. 研究如何以戏剧活动统整中小学课程及幼教、特教等相关领域。
4. 提供人文、本土与多元化的研究课程,鼓励进行本土及多元文化与戏剧教育结合的相关研究。
5. 提供家庭、学校与小区连结式研究课程,结合家长、学校行政与小区地方的资源,进行推广与研究工作。
6. 整合地区剧场的相关人力物力,提供剧场艺术家进修管道。
7. 举办戏剧教育国际性研讨会,协助国内研究社群的国际化。

台湾艺术大学戏剧系更与师资培育机构合作,开设表演艺术学分班课程,同时于2009年起开设现职教师的表演艺术教学在职进修硕士班,让一般教育的戏剧教学建立在戏剧与剧场的核心基础上,使戏剧高等教育及戏剧师资培育在台湾日益成长而茁壮。同时,这些师资培育系、所藉由国内现有相关资源并引进国外专家学者的研讨与讲座,以提供如何发展当前戏剧教育、中等教育与九年一贯课程师资培养等相关研究,大力推动了台湾艺术教育的发展。

(二) 教育学程的师资培育

台湾教育部门于2002年起就提出,要取得表演艺术教师任教资格,基本修习学分为26学分,另需修习领域核心课程4学分,其他二主修专长专门课程各4学分,共需34学分。艺术与人文领域教师修习科目中,戏剧方面须修习戏剧与剧场史、创作性戏剧、编剧方法,剧场方面需修习表演方法、导演与实务、儿童剧场、舞台技术、排演,舞蹈方面则为中西舞蹈史、音乐与舞蹈、舞蹈技巧、舞蹈创作(见附录

七)。戏剧教师要在这三个方面兼备,才能通过国中表演艺术教师认证的最低门坎。

"艺术生活·表演艺术"教师证照还需在专门课程方面取得必备科目表演心理学、表演史、表演导论、表演创作、表演文化等至少10学分,并在选备科目青少年剧场、教育剧场、表演方法、芭蕾、现代舞、排演、剧场技术基础、中国舞蹈、舞蹈专题等课程中选修16学分(见附录八,台湾艺术大学,2009.07)。

(三)现职教师进修

1. 举办在职教师戏剧教学研习班,由学者、专家指导习作教学方法。
2. 各级学校在各学期举行表演艺术课程的教学观摩活动,请戏剧教育专家、学者作现场指导。
3. 出版或推荐有关表演艺术、戏剧或剧场教学、创作性戏剧等类书刊给各中小学教师。
4. 在各级学校举办关于表演艺术的教学意义、教学内容、教学方法的说明会,以期获得各级教师与家长的认同与支持。
5. 各级学校采取弹性的鼓励措施:记点、加分、晋级、抵免进修学分等办法;让在职教师利用寒、暑假时间参加学分班进修,专攻戏剧教育的相关学分或学位。

目前台湾担任在职教师进修的教学与研习机构主要是台湾教育部所属的教育研究院以及各地的教师学会。有关课程的教学辅导,校务工作的各项研习,多由这些机构承办。(张晓华,《台湾中小学戏剧教育政策与实施之探讨》)

二、闽南地区儿童戏剧师资培训和理论研究现状堪忧

大陆在艺术师资培养方面一直有相应政策的支撑,如《学校艺术教育工作规程》中第四章"学校艺术教育的保障"的第十四条对艺术教师培训等工作提出:"各级教育部门和学校应当根据国家有关规定配备专职或者兼职艺术教师,做好艺术教师的培训、管理工作,为艺术教师提供必要的工作条件。""学校的艺术教师必须具备教师资格,兼职教师应当相对稳定,非艺术类专业毕业的兼职教师要接受艺术专业的培训。"在2007年的《补充》第五条提出:"要切实加强艺术教育活动指导教师的培训工作,努力建设一支有敬业精神、有较强业务能力的骨干教师队伍。省、市级教育行政部门要利用教师业务进修和举办学生艺术活动等机会,组织相关培训,提高艺术教育活动指导教师的思想素质和业务水平。"

然而,在所有的艺术教育培训中,戏剧艺术教育方面师资的培训最少。2010

年底,我们在对福建省 252 名农村小学教师做问卷调查时得知,100% 的老师没经过戏剧艺术的培训。2005 年至 2012 年期间,厦门仅有两次的戏剧艺术教育师资培训,一次是 2005 年 5 月由厦门教育学院和厦门市教科院联合举办的"福建省儿童剧编导与表演培训班",另一次是 2010 年 12 月由厦门城市职业学院闽台儿童文学研究所举办的"创作性戏剧表演培训班"。2014 年 6 月到 7 月,在我国先后有南京师范大学、福建省幼儿师范高等专科学校举办"戏剧教育师资培训班",主要邀请台湾戏剧教育专家、学者做以戏剧教育工作坊为主要形式的培训。虽然基本上能达到预期的效果,但因缺乏前期的戏剧教育理论的学习经历与戏剧艺术教育方面的实践经验,所以多数学员有"雾里看花"的感觉。可见,我们不仅缺乏经过训练的儿童戏剧教育师资,也缺乏戏剧界与教育界的学术关注以及理论上的研究和技术上的支撑。

至于儿童戏剧教育方面的研究,主要以个别的校级、园级课程研讨活动为主,如厦门第九幼儿园的"幼儿闽南本土文化教育课程的探索"、泉州刺桐幼儿园的"木偶教育园本课程的开发与实施"、漳州大地幼儿园的"主题式戏剧教育活动研究课程"等。三年来,厦门城市职业学院闽台儿童文学研究所承担教育部重点课题"闽台儿童戏剧教育比较研究"之后,带领厦门市五所小学和幼儿园开展"创作性戏剧教育课程研究""闽南文化与儿童戏剧教育的融合研究""儿童戏剧教育课程应用模式的研究"等,极大地推动了闽南地区儿童戏剧教育的开展,在社会上产生了积极的影响。福建省重点高校研究戏剧的专家、学者(包括厦门大学中文系戏剧专业)几乎没有人研究过儿童戏剧与儿童戏剧教育理论。总之,我国大陆儿童戏剧教育理论方面的学术研讨还不成气候,高校缺乏专门的儿童戏剧教育课程或该方面的人才培养机构,所以儿童戏剧教育师资和研究人才严重匮乏。

三、对我国戏剧教育师资队伍建设和学术研讨的发展建议

戏剧教育的发展,戏剧教育课程的构建,首先要解决师资的问题。因此,在我们闽南地区建立一支能胜任儿童戏剧教育工作的师资队伍,迫在眉睫。

我们知道,新课改对课堂结构的触动是深层次的。它更加注重知识与能力、过程与方法、情感态度与价值观,对习惯了传统教学思维的老师来说,有极大的挑战性。所以,教师角色的重新定位和教师角色转换的需求,是教育管理者、教育技术策划者的首要任务。需要经过师资的培训(包括职前培训和职后培训),改变教师传统的教学观念、教学行为模式,让他们从传授知识者转化为学生学习的促进者、合作者、引导者和参与者,最终顺利完成教育目标和计划。如果我们能像台湾那

样,在将戏剧纳入课程的同时,启动戏剧教育的各项学术研讨和师资培训等工作,推行"文化创意产业人才延揽、培训、进修及交流"计划,并特地设立大学艺术系的戏剧教育专业、儿童戏剧研究所等,便能不断地为幼儿园和中小学输送戏剧教学人才和实践研究型人才。

其实,凡是尝到教育戏剧甜头的一线教师,都渴盼着接受良好的师资培训;即使对戏剧教育只是一般了解的教师,也颇感兴趣。在对龙岩、漳州、厦门、永春、晋江、惠安等地14所农村小学共252名教师调研中,问及"你认为学校有没有必要开展儿童戏剧教育活动",回答"有必要"的是100%;问及"有否希望接受儿童戏剧教育的培训",92%的人表示非常希望得到这方面培训。尽管这些农村学校除了晋江之外,至今都还没开展儿童戏剧教育活动,老师的积极性还是很高的。所以,如果要发展儿童戏剧教育事业,师资的培训相当重要。我们急需整合那些在戏剧教育实践上有过成功经验的教师资源,为师资的培训服务。

此外,要鼓励教师、学者进行儿童戏剧教育方面的研究。福建是个地方戏剧剧种最多、从事戏剧表演事业的人最多的省,更不乏搞戏剧理论研究的人。由于儿童戏剧历来没有市场,所以难觅从事儿童戏剧理论研究者。如果能像台湾那样,有一支强大的儿童戏剧理论研究队伍,且定期开展儿童戏剧教育现场观摩研讨会及其他相关研究,及时推广富有特色的优秀研究成果,就一定能有发展的好势头。

海峡两岸儿童戏剧教育发展背景的比较研究,使我们看到两岸在儿童戏剧教育发展进程中各自的特色,也看到我们与台湾之间存在的差距。"见之不若知之,知之不若行之。"通过三年多互动式的课题研究,我们与台湾同胞之间建立了深厚的友谊。虽然彼此之间的儿童戏剧发展背景有差异,但我们之间的民族文化资源是相同的,我们的美好愿望是一致的。

比较研究闽台儿童戏剧的发展背景,促使我们重新审视儿童戏剧教育对构建儿童的核心价值观和传承民族文化精华,对提高孩子们学习能力和创造力的重要价值;促使我们努力营造一种更具系统、科学、开放、多元、有效的戏剧教育环境,以一种全面的人文素质教育,促进儿童健康快乐地成长;同时也促使我们有机地整合海峡两岸儿童戏剧教育发展优势,探索一条更适合我国儿童戏剧教育发展的新路子。

参 考 文 献

[1] 陈晞如. 台湾儿童戏剧的兴起与发展史论[D]. 台东大学,2000.
[2] 张晓华. 新设的台湾与英美戏剧教育之发展与比较. [EB/OL] www.doc88.com/p-

573168...2013-08-09

[3] 张晓华.创作性戏剧教学原理与实作[M].台北:财团法人文教基金会出版社,2007.

[4] 陈世雄.闽台戏剧与当代[M].厦门:厦门大学出版社,2011.

[5] 教育部.3—6岁儿童学习与发展指南[EB/OL]2012年10月15日15:13教育部网站 MOE.GOV.CN

[6] 教育部.幼儿园教育指导更要解读[M].南京:江苏教育出版社,2002.

[7] 学校艺术教育工作规程.中华人民共和国教育部令第13号.2002年5月23日.[EB/OL]教育部门户网站_MOE.GOV.CN

[8] 教育部关于加强和改进中小学艺术教育活动的意见.MOE.GOV.CN 2007年12号文.教育部门户网站 MOE.GOV.CN

第四章 创造性戏剧的游戏性特征及其创造力的培养

核心提示

　　游戏是儿童戏剧存在的本质。儿童戏剧的游戏精神,使儿童戏剧及教育戏剧更具开放性、创造性、生成性、思辨性而成为儿童戏剧的审美依托。因而,儿童戏剧游戏已不是一种简单的叠加,而是一种经过艺术加工的、能为儿童营造人生的幸福感,调适儿童的心理机能和精神状态,培养孩子创造力和想象力的高级游戏。借鉴台湾儿童戏剧游戏精神的营造与创造力培养的经验,我们当进一步发挥民族传统游戏优势,构建富有游戏精神的教育戏剧应用模式,充分发挥创造性戏剧功能,使教育戏剧更好地为当代儿童教育服务。

在儿童戏剧领域,"游戏精神"一直是一个被广泛运用的概念,也是一个随着对儿童戏剧教育认识不断加深而倍受重视的论题。早在古希腊即有"艺术和游戏类似"的说法。18 世纪,康德把"游戏"概念引进美学领域,认为美的产生来自知性与想象力的自由游戏,游戏成为一种先验的主体能力活动。康德的后继者席勒同样把"游戏"理解为艺术存在的本质,提出"游戏冲动"最终完成人性升华,进入纯粹审美的艺术世界。儿童戏剧教育活动的基本形式——创造性戏剧,强调活动参与者主体的自由状态,强调一种"与小孩子的天性相适应的、与文学的自由精神相适应的、令人迷醉的美学意味与昂扬精神"。[①] 因此,作为主体的戏剧游戏变得具有天造地设般的强大包容性。创造性戏剧大概是受人类劳动与娱乐中表现出来的游戏精神的启示,受"游戏是儿童认识世界的方法,也是他们认识世界的工具"(高尔基)以及"艺术与游戏是相通的"(朱光潜)的启发,所以创造性戏剧在一开始,就极力发挥戏剧游戏的功能,让孩子们在戏剧教育活动中,尽情享受自由而欢乐、生态而动人的戏剧艺术。

在"闽台儿童戏剧的游戏精神与创造力培养的比较研究"过程中,我们感受最深的是该如何正确理解"游戏精神"的含义,把握存在于孩子之中的最能让他们为之动情、动容、动心的游戏内容与秩序,让个体可以在游戏情景中接触内在的自我,获得主控感,以发挥游戏的自我探索的功能,并借以发挥自己的想象力和创造力,进而发展和提升自我的精神建构倾向。

第一节 "游戏"与"游戏精神"

"游戏"一词对大众来说极为耳熟能详,没有哪个人从小没有玩过游戏。人类的生存方式需要以游戏作为生活调节剂和心灵释放的驱动力,对于儿童更是如此。正如英国散文家、哲学家罗素说的:"热爱游戏是幼小动物———不论是人还是其他动物最显著的易于识别的特征。对于儿童来说,这种爱好是与通过装扮而带来的无穷的乐趣形影相随的,游戏与装扮在儿童时期乃是生命攸关的需要,若要孩子幸福、健康,就必须为他提供玩耍和装扮的机会。"[②] 可见,依托想象展开的"假想游戏""装扮游戏",对儿童来说有着非同寻常的特殊意义。

① 李学斌,儿童文学的游戏精神[D].上海师范大学,2010.
② 罗素.教育与美好生活[M].石家庄:河北人民出版社,1999:73.

第四章　创造性戏剧的游戏性特征及其创造力的培养　87

但"游戏"在不同语境中,其含义和指称也各不相同,它既可以指代实体性的游戏活动或具体的游戏特征,又可以是人类精神活动的隐喻和象征。"游戏活动的基本旨趣就在于生命力的体验、释放——享受生命本身于游戏过程中所激发出来的感受力高涨、创造力爆发、想象力昂扬所带来的快慰与欢畅。"①在人类游戏研究史上,里程碑式的人物、荷兰人类文化学家胡伊青加在"人:游戏者"这个论题中指出游戏的两种属性:一是人类物质生活中本源性的、必不可少的生命活动;二是人类一切文化活动、精神生产与消费中不可或缺的价值取向和观念形态。② 在这里,如果前一个"游戏"是指人类社会发展中生生不息的实体性游戏活动的话,那么后一个"游戏"显然就是"游戏精神"的代名词了。而这实际上正契合了人性发展对生命存在的基本需要。

《迷宫》极其适合儿童"捉迷藏"的游戏心理

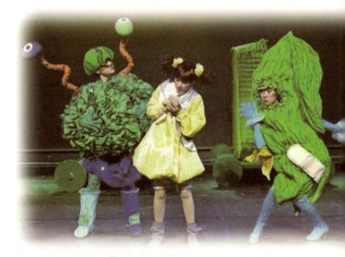
《魔方大厦》成功地将魔术性与游戏性交织一起,属于很有创意的儿童舞台剧

孔子说"知之者不如好之者,好之者不如乐之者",说明快乐是种最高的境界。在孔子看来,做人的最高境界是仁,治学的最高境界是乐。戏剧中的游戏给孩子带来的快乐应该是最"人文"的,对良好性格的滋养,对健康人格的熏陶,对人生态度的养成,都有巨大的功力。同时,在表演的过程中要共同遵守社会性规则与表演秩

① 李学斌,儿童文学的游戏精神[D].上海师范大学,2010.
② [荷兰]J·胡伊青加.人·游戏者[M].成穷译.贵阳:贵州人民出版社,1998.

序方面的规范,可以促进孩子社会性的成长。可见,游戏精神的价值非同小可。

儿童戏剧的参与者和观众主要是儿童。在他们独特的世界里,无论在戏剧舞台,或是教室等活动场所,戏剧的游戏精神永远是儿童所需,既是他们生理、安全、社交、尊重的需要,又是自我实现的一种需求。因此,戏剧的游戏精神能为儿童营造人生的幸福感,调适儿童的心理机能和精神状态,为自我实现创设出自由、舒畅、欢乐的世界。正如李学斌博士说的,"儿童游戏是人类童年期生命发展不可或缺的本体活动,其意义丰饶而又多元。它是宣泄、是释放、是补偿、是超越、是平衡、是学习、是发展、是体验、是发现、是享受、是创造、是探索……是想像的自由来去、天马行空;是情感的起伏跌宕、见微知著;是身体能量的激越和高涨;是精神体验的升腾与和谐;是物与我的完美统一;是形与神的高度融合……①

当然,"任何人类文明中的游戏现象及其所显示的游戏精神,都是通过闪烁、变化、接续、联合、重复、紧张、轻盈、均衡、冲突、消

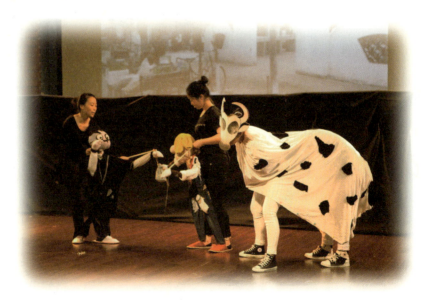

人偶同台演出的游戏性最浓(厦门城市职业学院学前教育系供稿)

① 李学斌,儿童文学的游戏精神[D].上海师范大学,2010.

融、节奏、幻觉、神秘等等诸多要素的组合和对话实现的"。① 同时,这一切也构成了游戏的秩序。故游戏精神是经由游戏秩序而显现的。人们如果把握了游戏秩序,便能把握作品的游戏精神,完善游戏的构架,实现游戏的审美需求。

第二节 "创造性戏剧"与"游戏精神"

创造性戏剧并不是正式的戏剧演出,而是运用戏剧元素和技巧为教学服务的一种方法,是"由一位带领者,利用戏剧活动,如戏剧游戏,肢体声音活动,默剧动作,即席口语对话,以及故事或诗演绎的戏剧化等技巧,领导一群参与者在教室或活动室等非正式的表演空间,利用'假装'的游戏本能,共同去想象、体验及反省人类的生活经验"。② 它的目的不在于让孩子们获得表演技能,而在于为孩子们营造一种开放、多元、科学、有效的戏剧教育环境,让孩子们在快乐的游戏性活动中,透过自身的经验和对未来的想象去领悟与学习,心灵及情感得到提升。

为实现游戏对创造性戏剧的引导作用,台湾学者在长期的戏剧教育实践中,总结归纳出几种创造性戏剧活动的游戏性练习项目。

1. "概念动作"

这种概念动作是让孩子们用身体的动作去表现某种设定的状况,想象自己所处的时间、空间与地形。如地形动作:根据路径的不

在角色游戏中即兴表演故事,感受创造的快乐。
(泉州实验幼儿园供稿)

① 李学斌.儿童文学的游戏精神[D].上海师范大学,2010.
② 林玫君.创造性戏剧理论与实务.教室中的行动研究[M].台北:心理出版社,2005.

同作出相应的行动,设想不同动物进入不同地形时的动作状况,如蜗牛、袋鼠、机器人等行进时遇到障碍物、墙壁、水沟等。孩子们身在其中,不仅感受到游戏的快乐,还拓展了想象空间,实现把 A 转换为 B 的想象与创造。

2. "精力概念动作"

这种概念指以不同的内心与外力因素,表现不同精神力量的状态,让孩子们发挥想象表现之。例如:

轻快动作:小鸟飞、羽毛飘、雪花落、愉快地上学去等。

沉重动作:扛重货、穿重靴子、提满装的水桶、有心事等。

强烈动作:生气跳脚、紧急避灾、中奖、追逐等。

平静动作:念书、发呆、睡觉、沉思、慢动作等。

颤抖动作:天寒发抖、害怕颤抖、无聊抖动、震惊等。

3. 合作动作

合作动作是创造性戏剧的一大特点,是重视团队合作式的演绎动作。在集体的感召下,孩子们的学习与创作热情更高。例如,请 A 组幼儿表演一段室内的情况(理发店、养鸡场、手术室、舞蹈厅、动物园等),B 组学生为"镜子",同步反映与 A 组同学相同的动作。

4. 主题动作

"主题动作"的要求更高,当教师指出某一个主题后,孩子们必须把心思集中在某一想象的事件上,共同或轮流以身体的动作表现之。如旅游主题:由教师在地上划出或标示出某种地形(小桥、沙地、海边等),再指定行进的路线,然后幼儿以想象的动作、环境,轮流依序以个人、两人或两人以上一组,并根据老师指定的年龄、身份或人际关系(一个家庭、一对夫妻、几位朋友等),展示最适宜的旅游过程。

5. 说故事做动作

根据教师推荐的儿童故事,先以简单故事的词句或对话来进行,让幼儿借助人物动作的表现进入戏剧的气氛,然后再进行较长故事的动作演绎。教师缓慢地说或读故事,幼儿则按着故事的内容,同时做出角色中各种不同的动作。孩子们以个人对故事动作的解释,用肢体语言将它展现出来,如此可免除在语言上的思考,专注于自己的动作,自然会流露出想象世界的应有表现。

从以上戏剧游戏活动环节可以看出,创造性戏剧的肢体动作最为丰富。它往往能让孩子们在了解艺术如何应用于生活的同时,引导他们利用视觉、听觉、嗅觉、味觉、触觉作相应的感知活动,去想象、思考和感受生活中的"人、事、物",包括时间、空间等概念。其形式生动活泼,游戏性强。在这些游戏中,儿童要模仿大人的活动和言语形式,要利用真实或想象的道具和自己的经验来展开游戏。特别是当

有两个或两个以上儿童合作,并以角色之间的相互关系为基础进行游戏时,便产生"社会戏剧游戏"。当然,这时的儿童社会戏剧性游戏并不是一种简单的叠加,而是一种经过艺术加工的、培养孩子创造力和想象力的高级游戏。

以厦门西林幼儿园的创造性戏剧活动"着火了怎么办"其中的一部分为例:

师:孩子们,秋季到来后,天气就干燥起来,所以,如果万一不小心,就容易引来火灾。(屏幕即刻出现火灾的画面)瞧,说来就来,怎么火灾就发生了呢?

师:小朋友,如果你身边发生了火灾,你要做的第一件事是什么?还有哪些人火灾发生后必须行动起来,为这场火灾"做出应该做的事"?

(1) 鼓励幼儿互相协商扮演的角色,用图谱方式规划表演游戏,相互承诺自己在表演过程中所承担的责任。

(2) 指导幼儿自选表演的服装、道具。

(3) 集中表演——请能力较强的幼儿模拟"火灾"之后的第一时间内该做什么样的表演(如打电话报警、接线员的回应以及处理方法等)。

(4) 评价,让幼儿更有兴趣与信心表演角色,解决问题。

(5) 分组,小朋友互相商量、表演具有一定情节的片段(如小朋友互帮互助、消防队救人、医生抢救伤员、邻居爱心相助、帮忙照顾幼小孩子等)。

(6) 互换角色、互换计划的表演。

以上情景的假设、角色的商量和演绎,包括对事物发生的预见性,都是对幼儿进行思维训练的重要手段。而讨论游戏计划、通过协商、相互承诺,意味着一种责任。它可减少小伙伴之间的冲突,提升幼儿的专注力,同时培养自己解决问题的能力。这对孩子们来说意义非同小可。所以,从《火灾之后怎么办》看似游戏的活动中,孩子们获得的不仅是"玩",而且获得生活经验和知识经验,获得想象力和创造力的提升。

戏剧审美是用语言、动作作为媒介,以感性的方式,运用各种艺术手段,经由情节和形象来反映和把握世界的。在这里,感性的具体化或理性的形象化就成为戏剧审美的重要标志之一。而儿童游戏在这一点上,同样具有将意象或想象客观化、情景化的特征。比如,孩子玩"着火后怎么办"的戏剧游戏,先是他的心里有一个"救火"过程的意象与"自救和救别人"的想象场景,进而带动起他游戏的热情和兴趣。为了能够及时将自己内心的情景呈现出来,他就必须让"着火""泼水""敲击锅盆求救""阻止他人进电梯"等意象具体化并连接起来。于是,他在人力、物力等能力所及的范围内开始进行虚拟创造:他猫着腰、用湿毛巾捂住嘴紧急疏散、跑到窗口敲盆喊救命、在电梯口阻止他人进入……让想象中一切"想当然"的情景,在生活

里以客观的、具象化的、象征的方式复现出来,这是儿童创造性的想象游戏能否顺利展开的关键所在。从这个意义上说,儿童游戏与戏剧创造性特征可以说是相通的。特别是游戏内在的秩序、节奏、韵律,及其不断往返重复、变化、发展、衍生的开放结构,使戏剧创造力培养功能的实现成为可能。

戏剧本身就是一种审美游戏,教育戏剧中的创造性戏剧更是如此,而儿童戏剧精神,其广义上也就等同于游戏精神。而看起来只是"玩"的表象后面,则是情感的自我调控和超越,是乐观精神的弘扬和建构,是以想象力、创造力为核心的童年生命形态的激扬与释放……而这恰恰才是游戏精神的核心所在。

小朋友玩木偶戏剧游戏时最开心(泉州刺桐幼儿园供稿)

童话剧《海宝》以充满欢快的游戏精神而受孩子们的青睐

第三节 儿童在戏剧游戏中的动态性审美体验

儿童戏剧与童话、儿童诗歌、散文、儿童小说等儿童文学体裁比较而言,其施与接受者的审美体验是呈动态性的。亚里士多德认为,戏剧活动参与者从模仿中产生了洞察力,从中了解更多的事物。孩子们不论是在模仿人物、事件、动作,或是观看他人的模仿,都会产生认识并得到快乐。因此,在模仿时就会加入一些幻想与虚构的内容,将之改变成更令人满意的形式,使模仿成为一种艺术创作和表达的方式。戏剧就是通过创作者所模仿的幻想与虚构,让参与者能更客观地来界定或了解他们所生存的世界。透过模仿的呈现,人们都感觉到快乐。①

亚里士多德还指出,模仿的对象是动作中的人,可以满足人们的六种需求:一是可以了解人们因能力不及或做不到的事物;二是学习认知动作,了解信号、象征与符号的意义;三是可以提供生活中参考的信息,学习到所需要的知识;四是可以代替人们去冒险、执行工作,并发现事实,找到真理;五是让人们经历一个事件,并欣赏、感觉其中的韵律与景观;六是使人们满足人性善恶的道德判断。②

快乐是孩子们的天性(厦门何厝小学供稿)

由上述模仿论可知,来自于人的本性的动态性体验,除了让人愉悦之外,还让人们获得了应用戏剧艺术媒介物的能力,学习思考与判断,达成行为上的自我调节,促进智能的发展。戏剧的游戏属性,实践着最具自由生命的形式。在活动中,

① 张晓华.表演艺术 120 节戏剧活动课[M].台北:书林出版有限公司 2008.
② 同上。

孩子们每次在模仿基础上扮演另一种完全不同角色时,都可能渗透自己对事物的看法,并以语言、表情和动作演绎之,其审美认知便向前迈出一步,实现对现实世界的一种超越。由于戏剧场景的假设、人物关系的重组、冲突事件的化解,使孩子们迎来了时空的转换、自我角色的转换、客观世界向戏剧世界的转换、常态生活向审美生活的转换以及人的生命向神的生命的转换。这一切的一切都让孩子经历了发现美、追求美的心理历程,既是一种各种官能全部调动的审美活动,又是一种"演员"与"观众"相统一的审美活动。

由于教育戏剧活动的动态表演能让审美化静为动,使孩子们在动态中获得对事物的完整感受,因此,动态性审美体验(情境体验法)成了教学改革的一道"上等菜",语文、英语、思品、数学、科学、艺术等课程内容将呈现出不同的审美效果。以厦门梧村小学邱凯祥老师执教的思品课《让我们学会合作》戏剧整合教育活动为例①:

教学科目/范围 品德、社会、戏剧艺术
内容:《让我们学会合作》
适用年级/年龄:低年级(7—10岁)
教学资源
1. 准备4双大木鞋,每双可同时让8个学生穿。
2. 多媒体设备。
3. 通过各种渠道收集有关合作的资料、图片。
教学目标
1. 体验在集体活动中分工与合作的重要性。
2. 认识合作的条件,具有初步的合作意识和能力。
3. 在活动中感受合作的成功喜悦。
教学所涉及的领域内容
语言方面——创设情境,学生可根据自己对角色的理解,充分体验。
社会方面——学习人际交往的经验。
艺术方面——戏剧艺术的表现力。
戏剧教学策略
一、表演导入,引出课题(创设戏剧活动情境)
老师:同学们,今天刘洲铭和薛晓琪为我们带来了一个节目,我们一起来欣赏

① 厦门市梧村小学儿童戏剧教育活动案例集.2012,(11).

一下。

(节目表演)

老师:刚才这个节目叫双簧合作表演,演得怎么样? 看了这个表演,你想说什么?

学生甲:我觉得他们表情和动作都很像,表演得很好。

学生乙:我觉得他们是配合得好,才取得成功的。

老师:是的,表演得这么精彩,是因为他们相互配合得很好。不单单在表演上,在生活中,很多时候,很多事情单靠一个人的力量是无法完成的,有时需要许多人共同合作才能完成。

二、交流合作小故事

(连接生活,介绍小故事)

老师:在我们的生活中还有许多人与人之间合作的事情,你们发现了吗?

学生:比如说足球赛,只有整个球队的每个人团结一致才能把球踢好。

学生:比如说我们打扫班级的卫生,每个人先要分工,然后大家一起做,这样才能做得又快又好。

学生:还有我们学习上的小组合作,如果其中有一个人不服从组长的安排,那么合作学习就没有办法完成。

……

老师:是的,在学习上,合作帮助我们战胜困难;在赛场上,合作为集体赢得荣誉;在游戏中,合作带给我们愉快的感受,使我们玩得更开心。在我们的生活中,处处有合作,人人都离不开合作。那么,我们如何才能更好地与别人合作呢?

三、突破本课重点,体会合作的重要性

(游戏表演——"同舟共济")

老师(宣布游戏规则):每双大木鞋可以穿下8个同学的脚,全班分成6个小组,每个小组刚好8人,每次三个小组一起比赛。通过老师的秒表计时,看看哪个小组用最短的时间从教室的一端走到另一端,地上已经画好起点和终点,最快的小组为获胜小组。

(进行游戏,老师计时,记录下每组的时间。获胜队及失败队分别谈谈成功或失败的原因。)

学生甲(失败队):我觉得我们小组失败是因为大家用力不齐,有的抬左脚,有的抬右脚,有时候,我的脚抬起来了,他们的脚却还没抬起来,造成用力不一致。

学生乙:我补充。我还发现,我们失败的原因还有一个,就是事先没有商量好要怎么做。

学生丙(成功队):我们小组觉得我们能取得胜利,是因为我们事先商量好,由

我当队长,我喊"1"的时候,大家一起抬左脚,我喊"2"的时候,大家一起抬右脚。口令一致,大家一起用劲,就赢了。

老师:是的,要取得合作的成功,事先要商量,要交流各自的看法,达成一致,分工要合理,每个人都要负责任,心往一处想,力往一处使,这样才能取得成功。

四、内化牵引——回忆延伸,谈关于合作的感受

老师:现在曾老师来当一回记者,采访一下我们班的同学。你好,请问你曾经和谁合作过什么事?有什么感受?

学生甲:我曾经和林星、思绮、洲铭合作过。上次我们参加学校组织的"现场绘画"比赛,我们四个人共同画一张画,每个人谁画什么分得很清楚。在我们共同努力下,我们很快地完成了作品,取得了二等奖。我们配合得很好,很开心。

学生乙:我曾经和彬荣、嘉宇合作过。我们共同制作手抄报。我们也是合作得很成功,也很高兴,最后看到我们出的手抄报,每个人心里都甜滋滋的。我希望下次我们再一起合作。

学生丙:我曾经和我们小区的几个小朋友一起合作过,利用双休日打扫小区的水泥路。因为我们事先分好谁扫哪里,所以我们很快就把所有的水泥路打扫干净了,小区的阿姨还表扬了我们呢。我们都很高兴。

学生丁:有一次老师让我们六个人一起做一张手抄报,结果大家都争着要画画,没人想写字,到后来,时间过去了,我们还没有开始做,最后大家都不欢而散。那时大家心情都很不好,闹得很不开心。我觉得那样很不好,所以我觉得合作不好,大家心情也都会不好。

五、故事创作与表演

(再次分组玩"同舟共济"的表演游戏)

六、总结评价

老师:同学们,合作是集体生活中一件非常重要的事,现代化社会的发展越来越注重团队精神,越来越需要合作。今天这堂课我们学会了合作,知道了合作成功的条件,希望大家在今后的集体合作中能取得更大的成功。

这节课围绕"什么是合作——合作的意义——怎样合作——合作的乐趣"这一主线展开活动。教师从学生的角度出发,选择贴近学生生活的内容去设计教学活动。同时注意创设宽松、有趣的活动环境,以学生感兴趣的活动贯穿课堂的始终,引导学生自主体验,使每个人在活动中获得"合作"的真实感受,并掌握"合作"的技能,便于指导今后的学习、生活。在整个活动中,教师始终将自己定位于参与者,放手让学生自己实践、体验,在体验中成长,教学气氛较好。

这节课学生的反映十分强烈,表现在如下 3 个方面。

(1) 上课一开始,当知道是表演"同舟共济"游戏时,学生就满心喜欢,跃跃欲试,萌发了探索"合作"奥秘的热情。

(2) 游戏表演"同舟共济",学生共有两次不同的体验,使他们真正感受到了合作的重要性与乐趣。

(3) 创造性戏剧中的故事编演,使学生进一步感受到合作的真谛,满足于人格得以升华所带来的愉悦。

执教老师邱凯祥认为,本次活动与以前传统的上课方式最大的区别是化静态教学为动态教学,不是枯燥无味地讲授要如何有合作意识,而是通过戏剧元素的介入和游戏性活动的设计,让孩子们都"动"起来了。这很适宜小学低年段孩子的身心发展特点和学习特点,适宜教学,效果很好。

本书作者曾经观看上海华林小学的一节思品活动课——"如何合理地管理好自己的时间",最惊讶的是老师在课的开端直接将自己扮演成一位小学生。她没有任何的开场白,只是静静地伏在桌上"睡觉",任凭闹钟的吼叫都不"起床",而后自己惊醒过来,即刻抓起一块面包往学校冲去。哑剧小品给班上的孩子以提醒:"如何合理安排早上这段时间?""那位学生问题出在哪儿?为什么会有这种事发生?"当老师提出问题时,全班同学都沸腾起来,争先恐后地发言,气氛十分热烈。而后,老师建议,请对早晨时段有不同安排方法的同学上台表演,即刻有不少同学要求上来演绎。有的表现出一起床不是先刷牙、洗脸、吃饭,而是先抱着一本书读了起来;有的边吃饭边看书,唯恐浪费时间;有的离家时没跟父母打声招呼,入学没向老师问好,急匆匆地跑进教室……种种表演引来阵阵笑声,也引发同学们的思考:时间怎么安排才可称为"合理"?社会美、和谐美的事物在一天中如何去实践?由于有了之前的表演讨论,就为接下来同学们自己规划一天的学习与生活计划打下了良好的基础。

学校戏剧教育的价值之一,在于让学生去发现美、探索美、感受美、认识美、实践美。知道什么是美,并懂得怎样去表现美,这是孩子生命成长中最可贵的。有时候,一篇看起来并不怎样的课文,一经师生声情并茂地朗读或表演,课文的美感便油然而生;一段看起来似乎没什么内在联系的心理健康常识,一经老师设置某一戏剧情境让大家观看、讨论、表演,便能引起学生的遐想与思考;一个看起来平淡无味的科学原理,一经戏剧化的解读,便使学生豁然开朗,形象地把握知识要点。可见,"儿童戏剧教育活动是一项集感官美、艺术美与社会生活美为一体的综合性审美实践活动,能够培养和提高参与主体美的感知力,陶冶精神,培育人格,增加生命的价值和意义,并把人从表层需要、感官满足的大众审美文化的追逐中提升出来,

影子戏剧活动之后孩子们跃跃欲试(厦门何厝小学供稿)

使其能够充分地享受人生,体验人生,更好地把握人生,从而成为人生审美化的重要途径"。①

第四节　戏剧游戏活动与创造力的培养

大家都知道,游戏可以培养儿童的创造力。但是,戏剧游戏活动与普通游戏有很大的区别,表现在戏剧游戏活动对培养儿童的观察力、专注力、表达能力、想象力与创造力,是一种最有效的方法。戏剧的模仿、实验尝试、扮演、练习、表演等都具有游戏的性质,这使戏剧游戏为儿童的学习自主性与思维发展提供了丰厚的土壤。皮亚杰认为,游戏中保证儿童成就的方法就是表演的方法。他说:

"儿童的游戏可以进一步地发展儿童不同的才能,尤其是当一个儿童找到一个新的玩伴时,他们可以在露天的戏台扮演起师生教学的方式。这种游戏虽然是一

① 林彦. 浅论教育戏剧活动中的游戏性审美特质[J]. 新课程研究,2014,(04).

种较固定的活动,但是有助于儿童认识事物,以及感情的流露,尤其是团体振奋儿童的精神,最为有效。……游戏教育并不是为了传统的教育目的,其真正的基础是心理学的应用。从操作智力的观点来看,是智力发展的逻辑的把握。所以,智力并不是一种冷漠的、静态的功能,而是一把帮助儿童抽象与独立思考的钥匙。总之,智力是内在的分化、发展、创造的把握,这可能是最重要的启示。"[1]

皮亚杰的理论说明表演中的游戏不仅具有重要的生活、娱乐等文化功能,更具有内在的分化、发展与创造力的实践功能。例如《报纸变变变》,孩子们认识了报纸的作用后,设想读完后的报纸如何废品利用。"可以变成什么来使用?"当孩子们用肢体语言表达他们的认识(如变为纸袋、垃圾桶、望远镜、衣服等)时,就是创造力在他们身上的生动体现。

其实,教育戏剧活动的每个环节都包含了创造性培养的因素。融于教育戏剧活动的创造性思想,犹如血液融于躯体那样,你中有我,我中有你,不可分割。参照台湾戏剧教育的经验,我们整理出来的十多种戏剧技巧的应用,就无不渗透创造力的培养。

(1)集体绘画——在小组共同绘制图画的过程中,每个孩子勾勒出自己了解和想象中的物体,将自己的情感情绪投射在绘画之中。

(2)故事接龙——全班孩子都参加编构故事的活动,每人需集中注意力,按照故事发展的要求,加入适当的字词、音效、成语或句子。

(3)角色扮装——根据需要,学会选择人物的服装、道具;小朋友之间互相扮装,讨论如何利用废品制作相关的所需物件。

(4)界定空间——建立空间感,借此划清虚幻空间的界限与特征。例如,把空纸箱做成火车的车厢,搭几块积木做成动车站值班室,形成动车站的特殊空间。

(5)坐针毡——轮流坐在众人面前,由其他人来发问,以戏剧故事里面的角色身份来回答问题。

(6)即兴表演——在没有经过排练的情况下,老师引导学生直接进入设定的角色来表演及说话。

(7)说故事——训练学生在小组戏剧活动中,针对特定情境灵活而直接地下指令。例如:"动车快靠站了,突然老奶奶摔了一跤,怎么办?"以带动戏剧情境或营造紧张气氛。

(8)抒发见解——在小组活动中,因编创自身角色台词而产生人物对话时,孩子们可根据他人的对话内容,发表自己的意见,促使剧情发展。

[1] 张晓华.教育戏剧理论与发展[M].台北:心理出版社,2010.

（9）仪式——以正式、庄严的方式创设氛围。譬如：《去年的树》把最后的烛光聚在台中，所有的人围着这束光造型，使人们产生一些较严肃的想法，并产生一种令人激动的氛围。以仪式化的环节——冥想来收尾的，可帮助孩子们建立形象思维能力。在优美的音乐中，借助作品去想象，尝试在脑海中建立一幅幅形象的画面，能体会到不同于往常的气氛。

（10）墙上的角色——在一大张壁纸上画一个人形，与之有关的剧中人、物、场景的信息都写在人型四周；或将同一个角色不同的信息加以分类。例如，将角色"嘴里说的话"和他"心里想的事"用不同颜色分类表示。

（11）人体雕塑——可以由个人或小组甚至班级来进行。学生互相"雕塑"对方的身体，或是在老师口头指导下完成雕塑。例如，在"美丽的校园"中，由全班学生合作用人体塑造出校园大门、喷水池、图书馆、体育馆、舞蹈厅等。也可以将一个角色的概念通过人体雕塑具体呈现，比如："小偷的表情与动作应该怎么样？""失望时又是什么样子？"

（上海浦东青少年宫供稿）

(12) 口头表达——让学生们针对戏中某个角色、事件或地点做口头陈述。陈述时可以用仪式化的方式来进行,可以依次上前陈述,也可以配合陈述的内容,摆出姿势静止不动。

(13) 教师入戏——老师扮演某个人物角色直接进入戏剧性情境,引发与孩子的直接互动。如《借你一把伞》活动初始,老师扮演兔妈妈,在"雷雨声"中奔跑,边跑边喊:"雨下得好大啊,怎么办呢?"引导其余的"小动物们"想办法帮助没有伞的人。老师提供的问题信息,能刺激孩子的想象与思考。

(14) 学生入戏——启发孩子直接入戏,鼓励孩子以戏中人物的角度,将平常心中所隐藏的想法直接而大声地说出来。

以上活动项目具有浓厚的趣味性与创造性,若应用得好,其教学戏剧活动将是富有挑战性、思考性与应变性的课程。例如,台湾创造性戏剧活动《职业大观园》[①]:

适用年级:四年级上学期
教学时间:40分钟
教学活动项目:肢体开发、戏剧欣赏
能力指标:尝试以视觉、听觉及动觉为主的艺术创作形式。表达丰富的想象力与创造力。
教学准备:每组B4白纸一张。
学习目标:学生能运用肢体、表情和语言,将生活中的人物特色表现出来。
评价重点:专注、想象、非口语性表达。

	职业大观园	
教学程序	活动步骤引导	教学小锦囊
讲解规范	1. 教师请学生撤掉桌子,移到教室左右两侧,腾出中间的表演场地,椅子沿着桌子排列,围成马蹄形。 2. 教师请学生4—6人为一组,位置紧邻,坐在一起。 3. 老师:"常言道,三百六十五行,行行出状元。每一种行业都有它的特色和辛苦的地方,你有注意到了吗?今天我们要来用身体和声音表演一些工作的情景。"	

[①] 张晓华.表演艺术120节戏剧活动课[M].台北:书林出版有限公司,2011:182.

(续表)

教学程序	活动步骤引导	教学小锦囊
暖身活动	4. 教师在黑板上示范提供三个线索"按、站着面带微笑、点头",让学生举手猜测该职业如何?(电梯小姐) 5. 在B4白纸上,把小组共同讨论、合作构想出的某行业三条线索写在纸上。 6. 老师:"大家都讨论得差不多了。现在从第一组开始派代表上台,按照顺序说出刚才讨论的三个线索,其他人猜猜看他们是哪一种职业。必须等到他们把三种特征都说出来,才可以举手猜答案。"请各组轮流派人上台发表并让其他组猜测答案。 7. 教师:"再给一分钟的时间,请每一组派人(不能跟刚才发表者重复)上台,用三个线索的连续肢体动作来表演小组选择的职业。比如说,电梯小姐的线索是'按、站着面带微笑、点头',我一边说特征一边连续用动作来表现,最后才说出答案。等一下每组可以一个人上台,也可以很多人上台一起做,一分钟的时间。开始!"轮流请各组上台用动作呈现答案。	◎鼓励各小组提出的线索特征,可从大范围逐渐缩小,或想出多条线索再做取舍。 ◎发现有些小组行业选择相同,教师要给予暗示,让小组自行取舍是否要更换答案。 ◎教师示范的时候,动作尽量流畅。
主题活动	8. 教师在黑板上写下几种行业(如记者、老师、警察、售货员、小贩、医生等)。教师:"小组中的每一个人,请在老师所写的职业里面,挑选一种职业。想一想这种职业有什么特色?可以怎么用动作表现这种工作的特色?大家所选择的职业不能重复。如果有跟别人一样的,两个人讨论一下,看谁要换另外一种。时间三分钟,计时开始!" 9. 小组讨论并做个别演练。	◎将提示写在黑板上,引起学生兴趣。鼓励学生在看到第二项提示时就可以试着猜猜看。 ◎到学生中间去。如果有小组没协调好,可以适时协助,引导解决。
分享与回馈	10. 老师:"时间到!请大家找回自己的位置。现在,请每一组里面的记者出列,到台前排成一排,等一下我喊'一二三'之后,请这些记者做出记者的动作,而且定格不动。不一定要跟别人一样,你觉得对的动作就可以,没有标准答案。预备,一二三⋯⋯"每一种行业呈现定格之后,教师可以轮流访问大家扮演的情景(记者在拍照,记者背摄影机摄影,记者打字写文字稿等),让学生自己设计台词。上述流程依次类推到全部职业呈现完毕。 11. 全部呈现完毕后,若时间还足够,可以开放时间让学生自由选择任何一种行业人物作表演,并让其他人猜猜看。 12. 教师问学生:"你觉得谁的表现让人印象深刻?为什么?"请学生自由回答。	◎鼓励学生尽量以不同方式呈现同一行业。 ◎提醒学生动作要大而清楚。

（续表）

教学程序	活动步骤引导	教学小锦囊
教师总结	13. 教师："今天大家针对生活中一些特殊的职业来练习表演。有些职业平常不太接触得到，但是大家都能够表现得很好，用肢体语言、表情和台词来表现职业的特色，想象力非常丰富。" 14. 教师："小组在协调分配职业的时候，都能够很有秩序地进行分工，没有争吵的情形发生。有一个小组虽然有点冲突，但是最后也能讨论出用猜拳的方式决定，让整个表演能够顺利进行，合作能力让老师刮目相看哦！以后老师希望大家上台能够更加大胆、大方，对自己更有信心。你们今天的表现真的很棒！"	◎教师适时鼓励一些能注意到细节表现的学生。 ◎教师对友好协商改变选择的学生适时给予鼓励。

纵观《职业大观园》活动的全过程，我们发现，提高学生对社会各种职业特点的认知水平，皆由学生以表情、肢体语言加上台词的辅助来表现，这比"纸上谈兵"效果好得多，其想象力和创造力十足，既生动有趣，又耐人寻味。

游戏是最具自由生命的实践形式，上述的每一个案例、每一种教育戏剧活动技巧，都是充分利用游戏形式，让孩子心灵放松，无拘无束地展示自我，开启智慧。孩子们可以在游戏性的戏剧活动中，自由支配游戏场地，自主选择扮演的角色，自主决定游戏玩伴的权利，自由展示对生活的态度与认识。从中学会思考、质疑和解疑，随时捕捉"智慧的火花"与"灵感"，随时富有创意地表达自己对美的理解、对美的创造。所以，只有在游戏的状态中学习，人的本质才能不断显现出来，人的创造潜能才能不断地被激发。

当然，作为组织者、参与者和引领者的老师，要使戏剧游戏发挥对儿童创造力培养的作用，应该注意以下三点：一是要在师生之间、学生之间建立平等民主的"游戏"关系，因为创造和谐的审美环境，适时鼓励与引导，并搭建自由而恰当的评价平台，是决定学生能否充分享受游戏的快乐，充分享受审美与创造的关键；二是要选择适合儿童欣赏、理解与接受的游戏内容，使孩子们乐意参与戏剧游戏活动；三是要选择好不同年龄段孩子"身体力行"的游戏形式，如小学低年级与高年级、幼儿园与小学游戏的选择就都要有区别，幼儿园小班与大班孩子的适应性也应有所区别。

例如，厦门市艺术幼儿园大班戏剧活动选择《有趣的海底世界》，是因为孩子们欣赏动画片《海底总动员》之后，连连惊叹鲨鱼的凶猛、小鱼躲避侵略的机智，以及珊瑚造型和颜色的美丽，经常围在一起介绍各自去过哪些地方的海底世界……生活在厦门的孩子离大海很近，走进大海、亲近大海的机会自然很多。于是，老师借此契机设计教育戏剧活动《有趣的海底世界》，引导孩子进一步了解海底的生物，激

发其热爱大海的情感。

　　海洋是生命的摇篮，蕴育着丰富的生命。该活动通过游戏情境设置台词、表情、肢体动作、音效等，将孩子们带入"海底世界"，表现海底动植物的生活。游戏表现形式有个人表现与集体合作，以体验合作和大胆创作的乐趣。之后以小组为单位，用橡皮泥塑造海底动植物，编创关于海底世界有趣的故事，激发幼儿热爱大海和保护海洋的情感。

　　该活动前后教师关注了三个问题：一是活动前采用了与幼儿交谈、与家长交流以及幼儿同伴之间的信息交流等方法，了解幼儿对事物的认识与喜爱的程度，唤醒幼儿的已有经验；二是以有趣的动画片《海底总动员》帮助孩子体验戏剧的魅力，多媒体教学合声音、图像、文字等多种信息于一体，可以化静为动，化抽象为直观，化

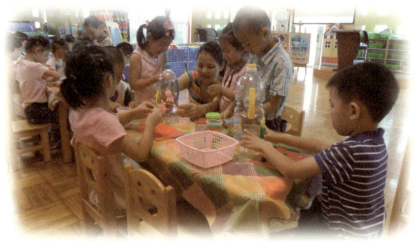

《有趣的海底世界》教育戏剧活动场景（厦门市艺术幼儿园供稿）

无形为有形,让孩子在没有压力的情况下,快乐自主地演绎海底世界的故事,体验戏剧表演的魅力;三是以戏剧表演贯穿整个活动的始终,从有趣的动画引入,到分组肢体造型表现、集体即兴表演自己创作的故事,再到最后的美术活动,戏剧手段成了活动发展的有力推手,多层次地呈现幼儿的创造性表现,使活动更加丰富精彩。

第五节 闽台儿童戏剧游戏与创造力培养的主要区别

从上面的分析结果我们得知,凡是孩子们玩的游戏都具备了一定的游戏精神,凡是儿童戏剧都具备了审美游戏的创造性特质。海峡两岸的艺术教育工作者都秉承这一认识,开展创造性戏剧教育活动。然而,在不同体制、不同教育理念和文化思想之下,两岸在儿童戏剧游戏与创造力培养上所运用的方法、手段还是有差异的。

一、儿童艺术戏剧方面弘扬游戏与创造性精神之比较

儿童戏剧分儿童艺术戏剧和儿童教育戏剧。在中国大陆儿童艺术戏剧剧作家当中,最能表现儿童戏剧游戏精神的,当属老一辈的几位作家,如包蕾的童话小歌剧《小熊请客》、张天翼的《大灰狼》、刘饶民的歌舞剧《小兔子领尾巴》、金近的歌舞剧《兔妈妈种萝卜》、沈慕垠的木偶剧《老公公种红薯》《五彩小小鸡》等,

厦门松柏幼儿园表演绘本剧《我选我自己》

为中国儿童戏剧创作增添了许多情趣,给中国小观众带来了欢乐。沈幕垠先生在《老公公种红薯》中,运用妙趣横生的游戏性语言,表现猴子因好奇把红薯不断刨出来看的生动情节。老公公慈爱而幽默地教小猴种红薯、帮小猴分清代词"你、我、他"的用法等细节,都从语言中体现"语言游戏"的特质,让台下小朋友与小猴一样,感受欢乐的情感情绪,并观照自身,感知认真学习的重要性。

儿童戏剧艺术的游戏精神使儿童戏剧更具开放性、创造性、生成性、思辨性而成为儿童戏剧的审美依托。但是,在较长的时间内我们的儿童戏剧舞台成为成人对儿童"说教"的场地,人们唯恐把重要的教育话语权丢失,于是或借助儿童充任成人社会批判的工具,或将其作为摆脱精神苦闷的通道,特地让作者"站起来说几句教训的话"而不顾及小观众对快乐、想象、自由等游戏精神的渴望和追求的现象比比皆是,人物的语言、行为成人化在儿童戏剧舞台上显而易见。这种不顾儿童本能欲求、缺乏游戏精神的创作表现方法,使本来就不多的儿童舞台剧,给人留下的是压抑和令人窒息的感觉。

随着改革的不断深入,近几年来人们也开始注重从儿童本位角度出发,探索具有游戏精神的儿童戏剧创作。在闽南地区,长年以来民族民间的童谣文化和戏剧文化精神在造就了儿童角色游戏的同时,也造就了儿童舞台剧。闽南童谣的特点之一是游戏性强、诙谐幽默、形象生动,涉及游戏、劳动、人情世故、民风民俗等方面,记录了闽南地区的历史变迁,具有浓厚的民族情感与乡土气息,在表现手法上有着较高的艺术技巧,给孩子们极大的认识价值和审美价值。从某种意义上说,闽南童谣也是闽南人的审美意识和人格精神的一种昭示,是闽南文化的一笔宝贵财富。

儿童高甲戏成为在厦门市各家小学戏剧活动的亮点之一(厦门民立小学供稿)

例如，闽南社区儿童间流行的《点油点丁丁》童谣："点油点丁丁，啥人英雄好汉去做兵？点油点安安，啥人英雄好汉去做官？点油点贼贼，啥人英雄好汉去抓贼？"这表现的是捉迷藏游戏的另一种方式，具体玩法是：所有参与捉迷藏的人站在一起形成一个圆圈，大家伸出一只手，由其中一个人开始点，由自己点起，念一个字点一个人，念到最后一句的尾字点到是谁，谁就充当抓贼人。后来，有的小学校把这童谣发展成一个小品剧，表现孩子们向往当英雄的愿望。

儿童歌舞剧《火鼎公婆》（泉州市机关幼儿园供稿）

就这样，孩子们在闽戏、花灯戏、傀儡戏、舞水龙、耍火龙、捉旱魃、跳老虎等游戏表演时，通过对极有吸引力的社会生活画面的"模拟"，产生了喜怒哀乐等审美享受，不知不觉地受到了戏剧文化的启蒙教育。柏格森认为，认识来自一种"生命之流"的冲动，其"虚拟的现实"就是艺术。正由于孩子表演时的"模拟"和地方传统戏剧元素的融入，久而久之，便出现民族文化

儿童歌舞剧《天黑黑》（泉州市机关幼儿园供稿）

特色的儿童戏曲。例如,儿童歌仔戏《老鼠嫁女》《安安送米》、儿童高甲戏《天黑黑》《毛鸡打铁》等。《天黑黑》是一首典型的闽南童谣:"天黑黑,要下雨,海龙王,欲娶某。龟吹箫,鳖敲鼓,火萤担灯来照路,田囝举旗喊辛苦,水鸡扛轿目凸凸。蝦蛄担盘勒食肚,鱼虾水卒叫辛苦。"情节生动,形象多样,是改编成儿童戏曲的好素材,近十种动物串在一起,或具体,或虚构,形态各异,足以令许多少年儿童浮想联翩。看来,民间的群体游戏一旦利用得好,由此展开去,便可成为大受孩子们欢迎的戏剧作品,成为寓教于乐的理想工具。闽南地区一些校园剧或剧场舞台剧就是在闽南童谣和民族民间戏剧文化精神的启蒙下而产生的,在这一方面是胜出台湾一筹的。

在台湾,儿童舞台戏剧艺术一直与校园的教育戏剧结成"孪生姐妹",活跃于社会各大小剧场和校园,成为台湾儿童文化的亮丽风景。由于从 2009 年开始实施"九年一贯制的戏剧艺术教育课程"之后,创作性戏剧的游戏精神直接影响了台湾儿童舞台剧的创作风格,成为戏剧舞台最吸引小观众的灵丹妙药。例如,儿童歌舞剧《鸡城的故事》运用的戏剧游戏元素最多:开幕时鸡城人们过狂欢节,拍手歌游戏、碰碰头游戏、转圈游戏等,烘托了鸡城人们和睦相处、幸福快乐的场面,一下子把小观众引入特殊的戏剧氛围之中。这样闹腾、活泼,极具儿童游戏特点的场面处理方法,在我们大陆的儿童戏剧舞台并不多见。

翻开台湾儿童戏剧发展历史,我们可以看到 20 世纪 90 年代初以来,台湾好几家著名儿童剧团都拥有经久不衰的经典剧目,主要原因是参编者牢牢把握游戏精神的"命脉",为小观众营造人生的幸福感和自由、舒畅、欢乐的世界,如杯子儿童剧

儿童剧《欢喜大围炉》的小演员像在玩"过家家"游戏,感受闽南民俗文化带来的快乐。(厦门西林幼儿园供稿)

《原来是只羊》以戏剧游戏精神给小演员和小观众以积极的"心灵体验"

团的"黑光幻妙剧"《魔笛》《奇幻世界》《小丑与鸭子》《镜花缘》等，九歌儿童剧团的《剪刀、石头、布》《梦之神》《四季花神》等，鞋子剧团的《小杰克与大巨人》《胡桃钳》《漂浮的魔法桌》《天上的宝石》等，纸风车儿童剧团的《小小国历险记》《跳跳咚咚咚》《猫捉老鼠》《牛的礼赞》等。这些剧目获得成功，多是因为巧妙运用幻想手法。幻想是游戏精神得以实现的最重要的手段，只有在幻想中，游戏精神才最能显示魅力，小观众也体验到奇思幻想所带来的愉悦。这是需要我们认真反思并学习借鉴的台湾成功经验。

二、儿童教育戏剧活动中表现游戏精神方面之比较

成人世界的文化对儿童的文化和教育影响至深，在我们校园的教育戏剧活动中，一种习惯性的思维老是挥之不去，那就是教师设计教育戏剧活动时过于强调活动的思想性、教育性和知识性，生怕完成不了教学大纲任务或达不到某个预设的目标，站在孩子们的角度考虑教育戏剧游戏性的较少，或者说对"游戏"存有误读和排斥。所以，一次活动下来，还是"换汤不换药"，孩子们在精神上还是无法获得解放，学习的积极性、自主性还是难以调动起来。

"没有游戏,个体和组织就不能进行创新。更为根本的是,剥夺儿童的游戏也就使他们失去了健康成长的前提。"①当儿童生命的活力无法充分得到激发时,其丰富的想象及其创造力的培养则难以发掘和培育。这也许是当前我们在开展教育戏剧活动时的通病。因此,教师持有什么样的儿童观和教育观,直接关系到他对游戏精神的理解及其儿童戏剧教育任务的执行力。

在台湾,中小学、幼儿园教师在执教戏剧艺术教育之前,需经过严格的训练,使之心中拥有两盏灯照明:一是你知道艺术教育究竟能给孩子什么? 二是孩子们需要您为他做些什么? 说白了,就是"教育观"和"儿童观"的问题是否解决了。每个执教老师必须先学会玩儿童游戏,如"123,木头人""照镜子""火车火车呜呜开""找影子""骨牌子""接龙编故事"等等。在游戏中感受游戏精神家园的乐趣,领会其对创造力培养的魔力。

此外,台湾在落实游戏性教育时,更加注重发挥民间传统游戏在戏剧教育中的重要作用,让孩子们在做中学,在玩中学,并力求获得最大效果值。当然,在这之前,台湾教育戏剧界对此也有个认识过程和发展的过程。据记载,台湾实施"艺术与人文"教育领域的"表演艺术"初始,艺术教育方法较为沉闷、枯燥、照本宣科、成人化教学现象屡见不鲜。正如他们老师所说的:"学校的课本写的很笼统! 根本看不出表演艺术应该怎么教!""统整课程拿到教学现场一点都不适用,而且根本没经过教育现场实作,突发状况就不会处理。""相同的活动每个年龄段都做,孩子会感到无聊!"②……为此,一群热心教学的老师参与了跨校合作的策略联盟,以创作性戏剧教学法为教学纲目,结合"艺术与人文"学习领域能力指标,组成了 Drama 120 团队。从规划课程起展开教学行动,经教学实施、修正调整,并记录整理分析后汇整成果。这个历程不仅因完成了系统化的表演艺术课程而倍受肯定之外,更令老师兴奋的是这种教学过程是愉快而有回馈的,可以显著看到学生的学习成效。

为了既能够让学生快乐地参与学习活动,陶冶性情,又能适应学生的实际,发挥潜能,学习到艺术知识和技能,台湾教师努力寻找提高教学效果的切入口——游戏教学法,更加注重民间游戏的开发。在台湾政府组织戏剧教育专家和一线教育研究工作者编写的"九年一贯艺术与人文领域表演艺术教学现场执教手册"《表演艺术 120 节戏剧活动课》中,我们能看到许多闽南传统民间游戏的影子。

例1:"认识你和我"——通过边吟唱童谣"两只老虎"边拍气球、传气球等游戏互动形式,让孩子们互相介绍自己的名字,自己喜欢的事物、颜色,自己长大后想做

① 杨宁.儿童游戏:行为种系发生与个体发生之间的桥梁[J].学前教育研究,2010,(11).
② 张晓华.表演艺术 120 节戏剧活动课[M].台北:书林出版有限公司,2011:14.

的事,表达相互认识的感受。这种游戏有利于集中学生的注意力和对不同状态、表情、动作的观察力。

例2:"咕噜照相机"——这是实践闽南拍胸舞游戏的典型。随着"开拍"一声令下,一年级的孩子们便做起"拍手、点肩、拍大腿、手叉腰、扭扭腰、翘屁股、转圈圈、踮脚尖、单脚跳、做鬼脸……"一连串的拍胸舞游戏动作。让学生能依照指令做动作,感受拍胸舞快乐的同时,开发肢体语言的表现力。

例3:"北风与太阳"——据说是台湾原住民村落孩子常常玩的游戏。一开始老师将学生分为两组,并指定一组为"北风组",一组为"太阳组"。老师说故事时,当提到北风,"北风组"就要出来表演;若提到太阳出现,则请"太阳组"出来表演。例如:"请所有的小朋友把眼睛都闭上,想一想北风来时是怎样的呼呼吹?请有意愿的同学作尝试。""再请所有的小朋友把眼睛闭上,想一想红通通的太阳出现时,会是怎样的动作?"之后,让孩子们讨论:你最喜欢当哪一组?为什么?谁表现得最传神?这一游戏能唤起孩子们丰富的想象力,在视觉、听觉、动作的艺术活动中,感受创作的喜悦与满足。

例4:"照镜子"游戏——一个小朋友当镜,另外一个当照镜子的人;当照镜子的小朋友做什么动作或表情,另外一位当镜子的小朋友就要跟着一模一样地模仿出来,看谁最厉害。以此法扩至以小组为单位玩照镜子游戏,以达到能够模仿人、观察仔细并与人良性互动的教学目的。

例5:"123,木头人"——这是在民间流传很久的游戏。教师以《123,木头人》为原版游戏规则,延伸到让学生以自己的生活经验为主,自由发挥,如"123,果冻人、面包人、蜘蛛人、苍蝇人、时钟人、弹簧人、稻草人、超人、机器人、冰箱人、香蕉人"等。学生根据老师说出的人物,在短时间内想象自编出一种肢体造型以表演之。而后师生一起对表演者的创意进行评价、分析和鼓励。

例6:"影子游戏"——这是一种历史悠久,属于穷人也玩得起的一种"戏剧游戏"。大街小巷、屋里室外,只要有堵小小的墙壁或垂直的布块,便能玩得出神入化、不亦乐乎。小朋友最为之感到神奇的是,单凭一双手,就能变化莫测,随影瞬变,动物、人物、植物等皆能惟妙惟肖地展现出来。所以聪明的老师都会使用影子游戏,让孩子们轮流在自己小组的灯光前,用双手变幻动物园的各种动物,甚至让"动物"和着音乐跳舞,或让两三个同学合作玩一组影子游戏,以此训练孩子的空间感、造型能力、想象力和语言表现力。

例7:火车蹲游戏——这是一种源于民间,是生活在街头巷尾的小朋友经常玩的游戏。一般有较多的孩子们一起玩,五六个人一组,排成一排,双手搭住前面人的肩膀,想象自己变成一节一节的火车车厢,在老师的指令下,变换动作与队形,并

说出口令:"咪咪火车蹲,咪咪火车蹲,咪咪火车蹲完嘟嘟火车蹲。"被喊到的火车头要赶紧带着自己的火车厢摆出不同的姿势。火车头带领完一次后就要跑到火车尾,由第一节车厢递补为火车头,继续等下一次被叫到再做动作。"火车蹲"游戏形式主要锻炼反应能力、团队合作能力和动作敏捷性,而且培养创意思维。

例8:猜谜语游戏——创造性戏剧活动的猜谜游戏与民间猜谜游戏的不同在于,前者是以具体物体加上动作来猜谜,后者是以文字为主来猜谜。以物和动作来猜谜,目的是让学生发挥自己的想象力,并将自己的想象表现出来。如,老师摆出一顶帽子,让小朋友将它想象成飞碟、盘子、碗、鸟窝……

张晓华先生指出,创造性戏剧活动中,身体的五觉感知活动游戏、肢体性游戏、探索性游戏、社会性游戏、象征性游戏等,对儿童的创造性思维的培养具有难以替代的作用,运用得好,将是学前教育领域的一道亮丽的风景。游戏是开展教学戏剧的重要基础。除了易于激发孩子们的学习兴趣和学习热情,发挥想象力和创造力,还最有利于老师实地观察、分辨学生个性特点和学习特点,了解学生是较合群还是较孤僻、较文静还是较好动,以及情绪和动作协调状况等,便于老师给予及时调整、安慰、鼓励和支持。类似这样的戏剧游戏,游戏参与者无需考虑失败的结果,而是在"弱化对游戏活动的控制性'指导'"的情境下,尽情地体验生活,表达自己的思想感情,在获得快乐满足与生理上的需要的同时,创造力获得发展。

由于游戏与创造性戏剧密不可分,故戏剧的假定性赋予了儿童在玩戏剧过程中产生的游戏性特征。而戏剧又借用孩子爱好游戏的天性,让创造性戏剧充满了游戏精神,难怪人们常常将"创造性戏剧"称为"戏剧游戏"。试想,如果不是戏剧活动过程具有游戏性,恐怕孩子们会"望戏生畏"吧?在幼儿园的创造性戏剧活动中,往往也是因为游戏性运用得好而产生好的教学效果。例如,厦门市艺术幼儿园小班下学期的创造性戏剧活动《战胜灰太狼》的两个活动片段。

片段一、暖身游戏

"草原欢乐的小羊群"——老师扮母羊,孩子们扮小羊或狼。在轻音乐声中教师或领导者站在队伍前下达"草地"或"羊圈"的口令。扮演小羊的小朋友先就地定位,再由扮演狼的小朋友进入队伍之内;当教师下达"开始"口令时,狼便开始追逐小羊。当队伍听到"羊圈"时,大家面向教师手牵手围成圈。当听到"草地"时则向右转,大家再手牵手。此过程中,狼与小羊的追或逃皆须在队伍范围内,且不得穿越手牵手的连接线,直到狼以手触及小羊的时候停止,再换手。

片段二、智斗灰太狼

1. 灰太狼出场(在沉闷的音乐声中出现):"我的肚子饿极了,我要抓羊吃。"

2."小羊们"讨论对付大灰狼的办法。

师:灰太狼来了,小羊们快跟我躲起来(大树下)。灰太狼太可怕了,我们要想个办法保护自己。我们该怎么对付它啊?小朋友是不是来表演表演?

幼儿1:我们打它。

师:可是我们打它,它会吃了我们啊。我们可以用什么东西打灰太狼?

幼儿2:用石头。

幼儿3:用炸弹和枪。

师:还有什么方法可以保护自己?

幼儿1:做个围墙,灰太狼就进不来!

师:这办法真好,把灰太狼挡在围墙外面,它就不能伤害我们了。我们一起来帮羊村的小羊们建围墙好吗?

众幼儿:(欢呼雀跃)好!(开始玩美术游戏"建围墙")

这个游戏活动的设置时而紧张、时而轻松,动静交替,趣味性强,激发了幼儿积极参与、保护自身的安全意识,懂得了只有团结互助动脑筋才能战胜困难。有了前面因游戏被激发的情感情绪体验和经验的积累,最后的小组编故事、演故事,效果自然好。

加上"拍胸舞"就是不一样(泉州市机关幼儿园供稿)

目前,闽南地区许多幼儿园在实践创造性戏剧教育课程时,也运用了闽南传统游戏服务于教学戏剧活动,取得了很好的效果。例如,心理健康教育"我的新集体"中的"同舟共济"游戏,品生课"欢乐的春节"中的跳格子、滚铁圈、玩陀螺,阅读活动《手套》融入了跳绳、踢毽子等民间游戏……实践证明,在创造性戏剧教学过程中,"游戏"与"教育戏剧"是无法切割的。游戏是儿童教育戏剧审美教学过程的本质存在,想象与创造是游戏的支柱,而游戏精神成了创造性戏剧的"魂"。

经过学习与实践,特别是这几年来海峡两岸在儿童戏剧教育经验方面的频繁交流,人们对如何发扬游戏精神,让孩子们在玩中学、学中玩中建立自信心、培养创造力等方面已达成共识,相信儿童戏剧教育将在现代教育思想的指引下,路子越走越宽广。

参考文献

[1] 李学斌.儿童文学的游戏精神[D].上海师范大学,2010.
[2] 张晓华.表演艺术120节戏剧活动课[M].台北:书林出版有限公司,2008.
[3] 林玫君.创造性戏剧理论与实务.教室中的行动研究[M].台北:心理出版社,2005.
[4] 张晓华.教育戏剧理论与发展[M].台北:心理出版社,2010.
[5] 杨宁.儿童游戏:行为种系发生与个体发生之间的桥梁[J].学前教育研究,2010.

第五章 儿童戏剧艺术教育的应用模式

核心提示

儿童戏剧教育是艺术性的教育。它主要以"创作性戏剧教育"的方式,让参与者调动五感去体验或经历假设情境下的不同问题,并进而学习如何解决问题,如何创新。它的灵活和弹性可以让各种不同的素材在不同的场所得到充分地利用与表现,以达到教育与娱乐的目的。校园是儿童戏剧艺术教育集中实践和推广的基地。因此,探索儿童戏剧艺术教育的应用模式重点应落实在校园对儿童戏剧艺术教育的实施上。我们从校园戏剧文化的特色构建、校园戏剧人才的培养、家校社儿童戏剧艺术教育的共建以及闽台两地对儿童戏剧艺术教育应用模式的比较研究中,揭示怎样的儿童戏剧艺术教育应用模式才能将儿童戏剧艺术教育的优势充分地发挥出来,并渗透到学生的日常学习与生活中,进而促进学生健康向上人格的培养及多元智能的发展。特别值得关注的是,儿童戏剧艺术教育在大陆学制内的课时安排以及对"课程内戏剧教学"戏剧人才的发现与培养,是闽台儿童戏剧艺术教育应用模式比较的重点,也是今后我们推行儿童戏剧艺术教育需要努力的方向。

第一节 构建具有地方特色的校园戏剧文化

一、构建校园戏剧文化的意义

校园是儿童戏剧艺术教育推广和实践的基地。校园戏剧文化是校园推行儿童戏剧教育的产物,是校园文化的艺术呈现。构建校园戏剧文化有很重要的意义。

(一)校园戏剧文化有助于培养学生的社会意识与核心价值观

古代学者荀子曾在《儒效篇》中说:"不闻不若闻之,闻之不若见之,见之不若知之,知之不若行之,学至于行之而止矣。"这说明了实践远比说教更容易让儿童理解所学的知识。美国心理学家班杜拉著名的"社会学习理论"也认为:儿童社会行为的习得主要是通过观察、模仿现实生活中重要人物的行为来完成的,任何有机体观察学习的过程都是在个体、环境和行为三者相互作用下发生的,行为和环境是可以通过特定的组织而加以改变的。这三者对于儿童行为塑造产生的影响取决于当时的环境和行为的性质。换句话说,儿童通过在社会情境中的观察和模仿,可以学会很多的行为。

儿童戏剧教育为儿童提供了丰富多彩的社会模拟情境:儿童在活动中,基于"假如我是"的前提,通过角色扮演,借由不同的事件假想自己为他人的情形下如何去面对困难或问题,从而产生榜样学习的动

厦门松柏幼儿园师生同台表演绘本剧《我选我自己》

机,促进自身思想的成熟和自我概念的建立。透过戏剧的学习,由接受者自身产生的社会意识与核心价值观远比他人的生硬灌输来得深刻。

(二)校园戏剧文化有助于培养学生多元智能

传统的教学让学生逐渐厌恶学习,逃避教育。儿童戏剧教育则通过暖身、讲解与规范、活动、评价和复演等一系列缜密又灵巧的方式,呈现"多元智能"的教学策略,努力培养学生的多种潜能,让学生主动地爱上学习。

戏剧以团体互动的关系来激发学生的学习想象,戏剧中的何人、何时、何地、何事、何为等问题都需要每一个参与的学生贡献自己的想法,这就要求学生尊重他人的思考,注意聆听他人的意见,并通过不断的内在调整找到解决问题的途径。重视小组合作学习和讨论是戏剧实作完成的关键,极有利于儿童人际智能的培养。在教学环节上的评价与复演环节,有利于培养学生的内省智能。此外,在戏剧活动中通过参与者对各种图像、声音、节奏、动作、表情等方面的欣赏与体验,可以让参与者逐步建立起审美经验,认知艺术与生活的关系,并增进对美的批判和理解等审美能力,培养音乐智能、空间智能、数学智能、语言智能及逻辑思维的智能。创作性戏剧使课堂教学丰富多彩,课堂互动形式多样,使学生的主体地位更加明显。校园戏剧文化通过丰富多彩的戏剧环境创设与活动来带动,让身处其中的学生感受戏剧教育的魅力,并培养多方面的能力。

(三)校园戏剧文化有助于提升校园文化内涵

校园文化是学校软实力的体现,是学校可持续发展的动力,也是学校个性魅力与办学特色的体现。我们这里提到的校园戏剧文化,应当是富有地方特色的校园戏剧文化。所谓地方特色,是指一个地方文化的集中表现,它蕴含了祖祖辈辈劳动与智慧的精华,在乡土源远流长,生生不息。将地方特色文化融合进校园戏剧文化建设中,坚持继承与发展的原则,精心设计、主题鲜明、内容丰富、形式多样、特色明显,做到硬化、净化、美化、文化。这样,既可以将儿童戏剧教育的优秀理念推广到校园的各个方面,也可以让校园扎根乡土。不搞虚浮的表面文章,而是"接地气",传承和发扬优秀的民间文学及文艺,有效提升校园文化的内涵。在一个乡土文化气息浓厚的学校里,身处其中的孩子得到了真、善、美传统道德文化的滋养,不但能从小培养"原乡"意识,爱家乡,爱祖国,更可以增强民族的文化认同感和凝聚力。

基于本课题的教研主要是在闽南地区和台湾地区,为了让结论更有说服力,本章所举的案例均在教研的区域内,并得到相关学校的图片授权。

二、闽南校园戏剧文化建设

近几年来,许多学校对如何构建"富有特色"的校园戏剧文化大伤脑筋——学校投入了很多人力物力,甚至请来演艺界明星大腕来校互动,让学生"排大戏",形式夸张热闹,效果却不尽人意。那么,如何形成既有内涵又有特色的校园戏剧文化呢?以下是一些学校在构建校园戏剧文化方面的探索和实践,可以为大家提供有益的借鉴。

泉州刺桐幼儿园是闽南地区园内木偶戏剧文化做得最好的一所幼儿园。该幼儿园结合泉州作为木偶之乡的优势,以木偶教育为纽带,有机整合各领域的教育内容,开发出"木偶"戏剧文化,从不同角度(制作木偶、表演木偶、木偶文化、木偶种类等)促进幼儿与木偶环境充分交互,以此获得情感、态度、知识、技能等方面的发展。

"偶"是学前教育中最常见的教具和玩具。利用木偶开展不同类型,内容丰富的教育活动,能够促进幼儿在健康、语言、科学、社会、艺术等领域的全面发展。泉州是木偶之乡,掌中偶和提线偶表演有着悠久的历史,甚至寻常巷陌也随处可见生动有趣、形态各异的木偶。"工欲善其事,必先利其器",为了营造浓郁的木偶戏剧文化氛围,刺桐幼儿园重视硬件(园内环境)和软件(师资与交流),分三大步骤创设"偶的天堂":创设偶化的环境以"激情";提供"偶"化的材料以"激趣";开展木偶教育活动以"激能"。

走廊一角是师生共同制作的掌中木偶作品(泉州刺桐幼儿园供稿)

第五章 儿童戏剧艺术教育的应用模式 119

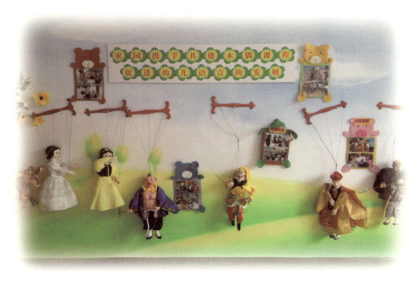

教室里的木偶主题墙（泉州刺桐幼儿园供稿）

创设偶化的环境主要落实在园内和班级两大区域，以突出"偶"的环境气氛。在墙壁、廊道、教室和操场等幼儿触目可视、触手可及的地方，设置了木偶文化与木偶表演的展台。孩子们不但可以随时了解木偶的相关知识，还可以即兴表演，舒展身心。班级的硬件设计和装饰则主要体现"教育功能"，用动态、开放和利于幼儿亲近的形式来"偶化"环境。

值得一提的是，园内还专设了一间木偶陈列室，用于收藏幼儿、家长及教师用环保材料制作的木偶——这也是幼儿园多年积累的宝贵"财富"，媒体曾赞誉为"中国儿童木偶博物馆"。走进木偶陈列室，就好像是走进了一个木偶艺术殿堂：提线木偶、玩偶、杖偶、皮影偶、掌中偶等应有尽有；拍胸舞者、火鼎公、火鼎婆、惠安女等具有闽南特色的形象都被制作成木偶，栩栩如生。

木偶陈列室一瞥（泉州刺桐幼儿园供稿）

刺桐幼儿园除了环境的"偶化",还提供"偶化"的材料以激发幼儿的学习兴趣,提供丰富的木偶让幼儿玩耍。指偶、信封偶、杖头偶、提线偶、布袋偶、皮影偶等等,都能吸引幼儿的注意。

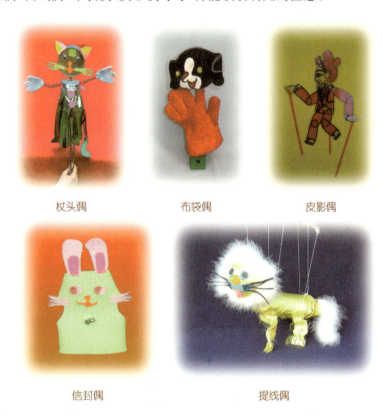

杖头偶　　　　　　布袋偶　　　　　　皮影偶

信封偶　　　　　　　　提线偶

刺桐幼儿园还研发了许多"偶"化的玩具以及符合幼儿年龄特点的木偶化区域活动材料,把各领域的目标物化到无声的环境中,让幼儿在玩耍中开发智能,获得益趣。

在软件方面,师资向来是儿童戏剧表演中最重要的因素,师资水平决定了儿童戏剧艺术教育的效果。刺桐幼儿园积极组织老师参与到木偶课程的教研中,老师们结合园本课程自编自导自演木偶戏,深入学习区域观察和教研,为孩子们提供丰富优质的精神食粮。

刺桐幼儿园完善的目标体系使教育活动具有明确的导向,帮助教师将木偶教育活动的内容进行科学合理、循序渐进的编排,不同年龄班有合理的难易梯度。主要的木偶教育活动有木偶表演游戏、偶化的区域活动、领域木偶活动、主题木偶活动、幼儿木偶剧、木偶制作活动、亲子木偶活动及社区木偶活动等等。

为了更好地将园内戏剧文化"本土化",幼儿园把泉州本地的专业木偶表演人士请进园内进行教学指导,让师幼共同欣赏民间精彩的木偶戏剧艺术。幼儿园同时也积极地"走出去",到社区观看表演,参与社区木偶活动。

刺桐幼儿园在不断提升木偶教育水平的过程中,也将闽南文化潜移默化地传授给孩子,充分发挥了隐性课程弥漫性的功能,将幼儿木偶教育活动中获得的良好情感态度、精神品质迁移到幼儿园内外的日常生活细节中,促使幼儿形成较稳定的、良好的个性品质和行为习惯。通过园内木偶戏剧文化建设的带动,小班的幼儿学会制作简单的信封偶,中大班的幼儿学会制作多种类木偶,还会进行木偶表演。幼儿在玩中学,较好地培养了动手能力、表达能力、表演能力等。

教师自编自演(泉州刺桐幼儿园供稿)

亲子共同制作木偶(泉州刺桐幼儿园供稿)

自由活动时间幼儿自发表演(泉州刺桐幼儿园供稿)

晋江木偶剧团演员
为师生家长献演布袋戏
（泉州刺桐幼儿园供稿）

通过十余年的努力和积累，泉州刺桐幼儿园木偶戏剧文化建设传承并发扬了泉州木偶艺术文化，让幼儿园成为极具民间艺术魅力的"偶的天堂"，为幼儿了解家乡、热爱家乡提供了感性的文化环境。

厦门市何厝小学历史悠久，既是英雄辈出的摇篮——"英雄小八路"诞生在这里，中国少先队队歌也起源于此，更有着肥沃的地方文化土壤。校长何雅琳女士坚持校园文化的本土化，让学生"做一个有根的人"。在这个指导思想下，何厝小学师生共同参与，营造了极富闽南特色的校园戏剧文化景观。

校园的硬件建设突显闽南特色：校门口的宣传墙采用闽南民居的常见样式，红砖白墙，翘脊飞檐，透着古朴的美；学校专设用于学生崇本溯源的"崇本堂"，将闽台民间艺术大家来校交流的优秀作品与本校的闽南文化采风作品收入馆中，让学生在耳濡目染中产生强烈的自豪感；校园的教室过道都挂着闽南民谣，"月亮月光光""天乌乌""蜜蜂花仔肚"等，语句通俗，寓意深远，朗朗上口，易于记诵。

在软件方面，学校重视闽南文化对学生的潜移默化。每日清早的广播操伴乐，就是本校老师用闽南语串烧编创的《读册（书）

歌》。在平平仄仄的闽南乡音里,学生活动身心,以良好的精神面貌迎接一天的功课。除了校本课程的闽南文化课安排,学校还鼓励组建戏剧兴趣小组,在教师的指导下,把高甲戏"丑"的艺术引进课程,形成独具闽南风味的高甲课本剧。这种传承中的创新,让参与表演的学生收获了作为闽南人的成就感,也让观看的学生感受了乡土文化的魅力。

儿童高甲课本剧:《皇帝的新装》(厦门何厝小学供稿)

入戏前教师的有效引导(厦门何厝小学供稿)

何厝小学力求让学生在校园内接触到最精纯的闽南戏剧文化。为此,学校推出了每月一次的"闽南文化进校园"活动。厦门歌仔戏团的表演,金莲升高甲戏团与学生的精彩互动,木偶戏国家级传人庄宴红老师及弟子的木偶戏演出,台湾木偶大师黄俊雄带队到校的展示,都让孩子们深深着迷。

"丑"角艺术是闽南高甲戏所特有的一种艺术。2010年寒假前夕,校园里举办了"戏丑迎新春"的主题戏剧文化活动。厦门市金莲升高甲戏团走进校园,各种丑角轮番上台秀"丑",还与学生积极互动,让学生学"丑"。

学生与丑角演员互动(厦门何厝小学供稿)

闽南皮影戏传承人庄晏红进课堂指导学生如何制作与表演皮影(厦门何厝小学供稿)

手影表演：兔子给大象刷牙（厦门何厝小学供稿）

手影表演：两只兔子在散步（厦门何厝小学供稿）

2010年的何厝小学校园，还请进了闽南皮影戏的传承人庄晏红老师，到课堂亲自传授给孩子们"皮影戏"的历史来源、派别、工艺、特点、技巧等知识，让孩子在快乐的学习中感受闽南文化的无穷魅力。

2011年，"中国手影艺术第一人"——手影表演艺术家沈晓走进何厝小学。大幕拉开，一双手在白幕布后变化，大千世界尽在眼前。有音乐，有配音，有故事情节，"全凭十指呈诙谐"。艺术家用一双手就让学生们感受到戏剧艺术的神奇。

除了把闽南文化"请进"校园，何厝小学还积极地利用地利之便，加强与台湾地区（主要是金门）的戏剧文化交流。何厝小学地处厦门何厝村，与金门岛一衣带水，近在咫尺。两地讲一种方言，共一种文化，有着血浓于水的亲情关系。"金门

何厝小学在金门烈屿乡交流表演（厦门何厝小学供稿）

舞蹈《扛攆轿》获得厦门市第17届"鹭岛花朵"比赛的金奖（厦门何厝小学供稿）

狮王"王明宗是学校的嘉宾，每年都要来校指导学生的风狮爷陶艺制作。金门县西口国民小学是学校的长期合作伙伴，两校经常开展各类教育文化交流活动。2013年，何厝小学师生及家委会代表一行共29人，应台湾金门县烈屿乡之邀，到金门进行了为期3天的参观访问。访问期间，恰逢烈屿乡举办一年一度的芋头季活动，何厝小学艺术团在活动现场表演了展现妈祖出巡场景的舞蹈《扛攆轿》以及舞蹈《斗阵》、童谣《风狮爷》等节目，获得了金门乡亲的阵阵掌声。

三、构建具有地方特色的校园戏剧文化模式的几点建议

一个富有生命力的校园也应该是一个富有艺术人文气息的校园。构建内容丰富多彩、格调健康向上的校园戏剧文化，不但有助于校园儿童戏剧教育的全面实施，更能为孩子的成长打造一个优质的精神家园。从一些学校在构建校园戏剧文化方面的实践和努力中，我们看到，要构建富有地方特色的校园戏剧文化必须做到以下两点：

（一）坚持校园戏剧文化的"地域性"

所谓的"地域性"特色路线，就是指校园戏剧文化必须因地制宜，扎根乡土，继承和发扬地方特色。闽南文化是闽文化中最具有代表性的地方文化分支，它源于

西林幼儿园的孩子在表演儿童高甲戏《卖油翁》（厦门西林幼儿园供稿）

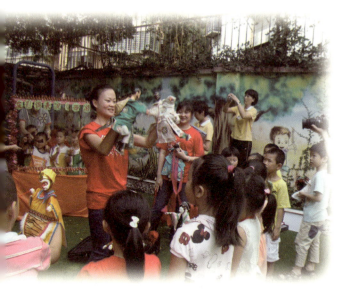

师幼同享偶趣（泉州刺桐幼儿园供稿）

中原古老的河洛文化，受到历史与地理的影响，具有鲜明的沿海与内地交互的特色。在闽南文化中选取闽南地方戏剧和闽南民俗文化作为校园戏剧文化建设的切入点，相当有意义。

首先，闽南文化的基础是闽南语。它是历史久、时间长、文化积淀深的一种方言，保留了许多古音。因此，以闽南方言演唱的戏曲、歌剧和用闽南方言对话的话剧，都应列入"闽南戏剧文化圈"。闽南有很多地方剧种，诸如木偶戏、梨园戏、高甲戏、歌仔戏、芗剧、南音等等。每个剧种都历史悠久，蜚声海内外。从20世纪90年代末，随着娱乐产业的发展和审美的多元化，地方剧种无不面临困境。但这并不意味着地方剧种的消亡。地方剧种有许多值得保存和传承的精华，它也努力在实践中创新。其次，地方剧团里的专业演员以及地方上的民间老艺术家们，都有值得学习和称赞的"绝活"，他们是戏剧传承的代言人，也是戏剧艺术人才培养的师资保证。

其中，歌仔戏、高甲戏、木偶戏是儿童喜爱并学习的地方剧种。原因是这些剧种运用闽南声腔和丑行表演特点，产生幽默风趣的艺术效果，与儿童那种天性快乐、天真烂漫、喜好幽默的性格十分相符，便于儿童欣赏与接受。一些学校在剧种

校园化方面做了很多尝试:例如,厦门西林幼儿园自编的儿童高甲戏《卖油翁》,形象地说明了"熟能生巧""实践出真知"等道理。剧中还加入了古代闽南街头叫卖的内容,小孩子敲着小铜锣叫卖,十分诙谐可爱。孩子们真是"百看不厌,百演不烦"。

"幼儿教育是根的教育,闽南戏剧扎根在生活土壤里,可以引发和培育幼儿强烈的民族精神。"厦门市第九幼儿园园长葛晓英说。葛晓英说,在第九幼儿园有一个"迷你"版戏台,闽南戏剧教育已经成为小孩子的必修课,每逢"六一"、期末,孩子们就会演上一段。

除了地方戏剧,地方民俗文化也是校园戏剧文化可资采撷的对象。民风民俗是一个地方百姓生活与精神的写照,是乡土文化的核心。倘若校园戏剧文化能根据实际情况将其引进并创新,改造成为适合幼儿或中小学生理解与学习的形式,既可以丰富校园的戏剧文化内涵,又能培养学生热爱乡土的意识。

泉州市机关幼儿园里有一个省幼教界知名的"宝宝博物馆"。该博物馆是该园课程园本化建设的一个重要载体,也是课程和教学的补充和延伸——课程和教学的过程,也是"宝宝博物馆"建馆的过程。"宝宝博物馆"融入了大量的闽南文化元素,它的藏品来自于园内每个幼儿的家庭,从闽南民俗、民间文化等资源入手,从幼儿的年龄特点和生活经验出发,共同寻找和收集幼儿身边的闽南文化藏品,创设"常设主题展区"(闽南美食馆、闽南说唱馆、泉州木偶馆等)、"常态互动区域"(美食小作坊、说唱小舞台、灵动木偶表演台等)和"班级博物区"(小班,花样童玩区;中班,米粿制作区;大班,南音曲艺坊等)三类展区。通过博物馆的创设,幼儿可以直观地感受乡土文化的风情和魅力。园内与博物馆配搭的活动有效地催生了园本特色课程,构建了具有当地特色的校园戏剧文化,起到了"润物细无声"的良好教育效果。

家长参与博物馆的创设(泉州市机关幼儿园供稿)

富有闽南特色的戏具藏品(泉州市机关幼儿园供稿)

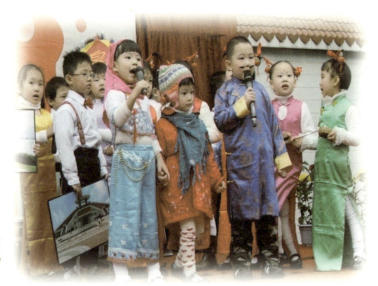

戏剧表演《祖孙游文化古城泉州》(泉州市机关幼儿园供稿)

园内本土特色幼儿戏剧操(泉州市机关幼儿园供稿)

此外,值得提到的闽南乡土文化教育特色学校还有泉州东湖中心幼教集团旗下的浔埔分园。该园以"传承浔埔文化,挖掘浔埔资源,家长、村委会、校园共建共兴,推动浔埔人的进步"为品牌定位,充分挖掘浔埔的地方特色,并将其与幼儿园文化建设相结合,创设出具有鲜明浔埔渔乡风情的特色园。幼儿能够通过校园戏剧文化的民风民俗展示平台,深入了解家乡的传统文化,自小对做一个闽南人感到自豪,从而更加爱家乡、爱祖国。

第五章 儿童戏剧艺术教育的应用模式　129

园内的乡土文化表演（泉州东湖·浔浦分园供稿）

园外的乡土文化学习（泉州东湖·浔浦分园供稿）

（二）注重校园戏剧文化的"步骤性"

一个学校要构建富有特色的校园戏剧文化绝不能一蹴而就，需要遵循活动认知的规律来完成。首先，学校要制定戏剧文化实施的计划，形成学校戏剧活动实践的初步思路和研究框架并落实到校本课程的实践中。最好是以特色课题带动，以研促教，在此基

础上初步形成戏剧活动在学科教学中运用的形式与方法,促进校园戏剧氛围的形成。一旦氛围营造成功,学校就需要及时总结校园实施戏剧活动的基本形式和方法,形成校园戏剧文化活动的特色项目,确立自己的戏剧文化风格。从总体规划、落地实施、师资培养到氛围营造,每一个环节都需要设计者的高远而细致的匠心。

厦门第九幼儿园从2001年至2005年,开展了《幼儿闽南民间艺术教育》课题研究,首开闽南民间艺术教育进入幼儿园的先河,取得了显著的成效,并在全国同行中引起强烈的反响。2006至2011年,幼儿园又将前一阶段的研究和探索提高到建立全新幼儿教育课程的更高层次,并在园本课程中进行了集中的探索和实践,取得了更为丰富的经验和阶段性的成果。在闽南文化的引入上,幼儿园落实显性课程与隐性课程的"闽南化"实施重点,以主题活动、特色区学习、混龄班教育、互动式学习、渗透式学习等丰富多彩而又切实可行的实施途径,促进幼儿园教育教学本土化。同时,幼儿园还重视探索多元化的评价方法,历时十年,构建了幼儿园闽南文化艺术教育的应用模式,并实现了三个目标:

(1) 挖掘、优选闽南地区特有的适合幼儿教育的闽南文化资源,建构适宜幼儿学习的闽南本土文化教育课程。

(2) 形成完整的幼儿闽南本土文化教育的目标、内容、活动、组织实施与评价原则,为幼儿教师开展闽南本土文化教育提供依据。

(3) 弘扬和传承闽南本土文化,培养幼儿对家乡、家人的热爱之情、感恩之情,实施"根"的教育。

总之,要构建具有地方特色的校园戏剧文化,学校一定要以"拿来主义",借鉴他山之石攻玉,把凡是可以为培养孩子人文关怀、审美情感与艺术气质的地方元素(民俗、戏曲、工艺美术等)利用起来,落实到校园文化建设的方方面面,让校园戏剧文化真正成为一种培养未来创造者的艺术。

第二节 校园戏剧人才培养的有效方式

对多数学校来讲,戏剧艺术教育属于"非专业的戏剧教育",即"一般艺术教育"的范畴。它不是为了培养专职的演员,而是为了改变教学方式,让学生产生学习的兴趣。因此,本节所谈的"校园戏剧人才培养",切不可混同于专职演艺学校的戏剧人才培养。学校应尽可能地为学生的成长与发展创造条件、提供正确的引导。只有这样,才能摸索出一条适合本校戏剧人才培养的有效方式。

一、设置校本(园本)课程,落实戏剧人才培养目标

戏剧属于"艺术与人文"课程。目前大陆中小学有关"艺术与人文"类的课程只包含音乐和美术两项,在《艺术教育发展纲要》中将儿童戏剧列入"艺术与人文"课程的思想并不明确,也缺乏可操作性指导意见。因此,绝大多数的学校在课表上并未将"儿童戏剧表演"作为学科名称分别列出,有的索性不列出"表演艺术",也不排课,以致表演艺术课常常被取代或忽略。可见,要培养校园戏剧人才,首先就要求各级学校应考虑将表演艺术课校本化,在课表上列出课程名称与授课教师,落实表演艺术教学。

泉州市刺桐幼儿园早在20世纪90年代创园之初就引入了木偶教育,2005年编写了《幼儿木偶教育活动实例》教材,将闽南的艺术瑰宝纳入幼儿园课程,统整五大领域的教育和教学活动。该园的特色做法是鼓励班级尝试木偶活动的个性实施策略,以达到"因材施教"、"因人施教"的课程设置管理。

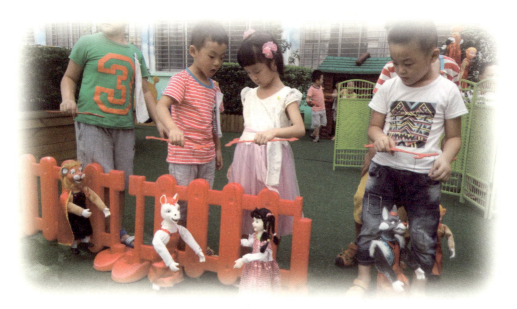

木偶艺术教育与幼儿园语言、科学教育有机结合(泉州刺桐幼儿园供稿)

厦门市何厝小学在儿童戏剧教育校本化的过程中也是以"地方特色"为抓手,创造性地把具有闽南文化特色的戏剧形式结合小学教育教学的情况进行设置,从2010年开始,学校将闽南文化融入课堂,形成校本课程。在此基础上,学校积极探索校

本课程的实施方法,不但指定每门课程的专职责任老师,还聘请校外行家来校指导教学。从低年段到高年段,每一个年段都有闽南特色主打课程:一年级《闽南语》;二年级《布袋戏》;三年级《剪纸》;四年级《珠绣》;五年级《陶艺》,六年级《茶艺》——富有特色的戏剧课程让学生身临其境,真正地了解闽南文化。学校则在校本课程的教学过程中,有意识地为艺术人才的培养奠定基础。

一年级:闽南语童谣与游戏

二年级:布袋戏表演

三年级:剪纸艺术教学

四年级:珠绣特色活动

五年级:陶艺课堂

六年级:茶艺飘香

(本组照片由厦门何厝小学供稿)

此外,学校还把皮影戏作为校本课程,开展皮影戏的教学和培训,并成立了学校皮影戏演出团,从 2011 年开始进行系统的基本功训练,计划在 4 年内让厦门的孩子自己能独立演出。

二、专家团队引导,确保戏剧人才培养质量

专家是保证校园戏剧人才培养质量的前提。民间戏剧艺术家、剧团资深演员、研究儿童戏剧教育的学者,都可以成为校园戏剧人才培养的"智囊团"。校园引进专家团队可以满足师资培训的需要,还可以为学生戏剧人才的培养提供良好的教学质量保证。

泉州市刺桐幼儿园因地利之便,邀请了许多木偶剧艺术家和研究学者到园内进行木偶教育的指导,提升了木偶教育的专业性。厦门市民立小学则聘请厦门著名的金莲升高甲剧团的林英梨团长到校做高甲戏的现场教学。林团长从台步、身姿、表情、动作、配乐、台词等各方面对学生进行专业的指导,让学生不但了解到高甲戏的艺术魅力,还掌握了一些基本的舞台表演动作。林团长与小学

厦门民立小学学生表演高甲折子戏《管甫迎亲》获得厦门儿童戏剧评比一等奖(厦门民立小学供稿)

合作编创的高甲折子戏《管甫迎亲》,也成为小学儿童戏剧表演的优秀剧目。

厦门市西林幼儿园请著名表演艺术家入园,成功地将闽南地方剧种歌仔戏与高甲戏"幼儿化",并形成富有闽南特色的幼儿戏剧人才培养模式。厦门市何厝小学也为戏剧人才的培养成立了一支专家队伍,其中有厦门市闽南研究会的会长以及研究会的骨干会员、厦门市非物质文化办公室的主任(掌中木偶传承人),厦门市金莲升高甲剧团一级演员、厦门市闽台儿童文学研究所所长等。他们深入学校的会场、课堂,或言传或身教,既让师生对闽南文化中的先人智慧和历史风华有了清晰的认知,也为校园戏剧人才的培养提供了质量保证。

民间或剧团的表演艺术家长期在一线从事文艺工作,有着极其丰富的表演经验。他们亲身示教,给学生带来非常专业的感官享受。戏剧教育理论学者和专家的讲座,既对师资队伍的戏剧教育理论进行引导,也有助于校园戏剧人才的培养。

木偶戏"非遗"传承人庄晏红的教学指导现场(厦门何厝小学供稿)

厦门金莲升高甲剧团进校表演后指导学生(厦门何厝小学供稿)

第五章　儿童戏剧艺术教育的应用模式　135

台北木偶剧团来校表演（厦门何厝小学供稿）

专家组入校教研听课（厦门何厝小学供稿）

三、组建兴趣社团，提供戏剧人才培养平台

校园戏剧艺术人才的培养可以通过组建兴趣社团来实现。兴趣社团组建的最佳模式就是"戏剧工作坊"。戏剧工作坊是教师依据一定教育目标，有计划、有组织设计与实施的活动。戏剧工作坊采用创作性戏剧的教学方法，让儿童在一个没有固定故事情节安排、没有应试压力的状态中打开自己，发表各种想法。所以，教师

不能再按照传统集体活动的模式进行按部就班设计。恰恰相反,教师因为处于一个"不确定"的状态下,所以得有勇气,同时也要有智慧迎接来自过程中儿童的各种"奇思妙想",并有效地引导和调控现场的表演过程。在戏剧工作坊里,教师也成为游戏的参与者,他(她)褪下了"高高在上"的等级光环,与儿童情投意合,平等对话,协力合作。教师只有真正从内心生发出与儿童共同"游戏"的愿望,才能更好地聆听儿童、理解儿童,并进而推动戏剧工作坊的顺利进行。

戏剧工作坊不但对教师来讲是教学"探险"的天堂;对儿童来讲,更是一个自由飞翔的天地。在这里,无论能力强弱,每个孩子都有自由表达思想的权利与机会。儿童真正成为戏剧的主人,并可以决定自己在活动中的参与度。无论是参与还是旁观,儿童都可以尽情地释放自己的情绪,保护自己的个性。儿童可以张扬自己"假装"的表演天性,充分地发挥创作戏剧的积极性与主动性。

戏剧工作坊绝不提倡"教师导,儿童演"的传统表演模式,因为戏剧作品不属于任何个人。在工作坊里,参与者(教师和儿童)都需要贡献自己对"戏剧"的想法,因而"大家的"也就是"个人的"。在活动的过程中,每个参与者都能在戏剧工作坊里找到"自己的位置",获得一定的归属感与成就感。从工作坊里诞生的作品,融合了教师与儿童共同的智慧,从戏剧的开始、发展、高潮到结局,每一步都是心理与肢体的"探险",充满了快乐。学校通过戏剧工作坊的形式,可以有效地培养人才的创造力、想象力、表达力、思考力和合作力,让艺术真正地为儿童的健康成长服务。

厦门思明艺幼的小天鹅剧场(厦门思明艺术幼儿园供稿)

厦门市艺术幼儿园坚持以"艺术"立园,认真实践"艺术从幼儿抓起"的教学理念。在承担了"闽台儿童戏剧教育比较研究"的子课题任务后,有感于戏剧艺术教育的优秀理念,成立了"小天鹅剧社",注重在创作性戏剧教学中激发幼儿的艺术兴趣,发现和培养孩子们的艺术特长。结合园内一年一次的"小天鹅艺术节",该剧社取得了艺术教育的突出成绩,也深得家长和社会的认可。

第五章 儿童戏剧艺术教育的应用模式

厦门市何厝小学围绕"闽南特色"的文化主题成立了木偶剧团、读者剧场、高甲剧团、戏剧表演等富有地方文化特色的戏剧兴趣小组,除了一周一次的常规活动,学校还让戏剧兴趣小组的孩子们结合自己喜欢的主题在"国旗下讲话"、周活动及班队活动中进行剧目的展示,培养孩子的表演自信。

厦门市梧村小学也成立了戏剧社团,让孩子表演课本剧和绘本剧。通过儿童戏剧艺术的熏陶,孩子们活泼的天性得到保护,并进而培养起丰富的艺术表现力。

你方唱罢我登场(厦门思明艺术幼儿园供稿)

四、社会环境支持,予以校园戏剧人才展示机会

社会环境的支持除了艺术教育法规政策的颁布,还要积极调动社会艺术力量来帮助校园培养戏剧人才。泉州市近年来坚持以文化人、以文育人,加强各类优秀文化产品创作生产的引导,充分利用和挖掘文化资源,开展戏剧艺术教育活动,营造了非常良好的社会文化环境。例如,在文化遗产日期间举办"戏苑新苗"——泉州艺校戏曲专业教学汇报演出。又如,艺术演出进校园:泉州市木偶剧团加强与通政小学、刺桐幼儿园的合作,先后派出数十人次的教员到小学和幼儿园为小朋友传授提线木偶戏表演技能,其中:通政小学共有一百多名小学生学习了提线木偶表演;晋江市掌中木偶剧团创排的掌中木偶戏《阿凡提》《兔子斗公鸡》《济公戏霸》《沉香救母》《武松打虎》等多个剧(节)目在校园巡演超过650场;惠安县掌中木偶剧团儿童掌中木偶剧《魔香》进校园巡演也有将近400场。社会大文化环境的支持与促进,可以帮助学校戏剧艺术人才的培养。

学校要培养校园戏剧人才,是跟随"时尚、现代、好看"的潮流,还是坚守"老祖宗"留下的规矩?学校要构建富有地方特色的校园戏剧文化,就要正确面对戏剧传承与发展的迫切要求,毕竟校园戏剧人才与专业演艺学校的戏剧人才培养有着很大的不同。学校的戏剧人才培养模式应当侧重于采用"创作性戏剧"来培养学生的兴趣,并于兴趣中拔高学生的艺术表现水平。所以,学校只有在尽可能多的情况下有意识地搭建平台、展示成果,才能够增强学生戏剧人才的自信,才能推出人才。当下一些学校依靠"外请大腕"等求助外援的方式来"排大戏",很不利于自身人才队伍的培养;学校只有抓住地方特色,打磨自己的教师编导、学生表演的队伍才是长久之计。有了校内平台的提供、专家的指导、师资的保证、兴趣小组的建立、社会大环境的支持,校园戏剧人才的培养就能顺利起步,并做出成绩。

第三节 "家、校、社"三位一体的戏剧教育应用模式

当今社会,教育是全方位的教育。对个体而言,教育贯穿于一个人终身;对社会而言,教育是家庭、学校和社会的结合。以前,我们重视学校教育,忽略了家庭和社会教育的作用。现在,已经有许多的教育者努力地尝试建构起家、校、社三位一体的教育模式,以期达到对一个人终身教育的理想状态。追求三位一体的教育模式有许多方法和途径,儿童戏剧艺术教育无疑是其中最有实践性的一种模式。

戏剧研究者罗勃·蓝迪曾指出:"一个社会中的戏剧化活动包括有娱乐、偶像崇拜、职业工作、家庭生活及街头生活。这些活动之所以具有戏剧性,是由于它所含括的一些基本的戏剧性过程,如仪式、认知与角色扮演,在表现的时候便发生了。并且是在象征的动作中,表现出该社会的价值观与期望。"戏剧活动潜在于人们生活的各种可能被戏剧化的事物与现象之中。所以,当人们以某种角色出现在这些事物和现象中,总是会不自觉地依某种特定的行为模式扮演特定的角色,同时也让自己迈向理想的目标。儿童戏剧艺术教育的应用模式是要建立在以家庭教育为基础、学校教育为主体、社会教育为延伸的三位一体的框架里,只有这样,才能将戏剧艺术教育运用于其他学习领域,营造一个开放式、互动式和引导式的学习环境,在开发儿童个体智力的同时,延伸到自我发展及独立人格的培养。

一、以家庭教育为基础,提倡亲子戏剧

家庭是育人的起点。家庭教育作为全民教育整体中的一个组成部分,它具有早期性、基础性和日常生活性的特质,是学校教育和社会教育的基础、助手和补充。良好的家庭教育可以引导孩子形成正确的人生观和价值观;反之,则易使孩子滑向不善的境地。家庭戏剧教育是家庭教育的"良方",它以亲子戏剧互动的形式完成的,有助于亲子关系的稳定、家庭的和谐。

厦门市图书馆亲子戏剧手工"故事做出来"

在家庭中开展亲子戏剧有一定的原则:家长要予以儿童充分的想象和自由发挥的机会,鼓励儿童自编自导自演;父母则可以通过向学校教师请教(学习如何参与、询问和回答等技巧),引导儿童做创作性的戏剧活动。家庭亲子戏剧的程序大致与创作性戏剧的进行程序相似。它鼓励亲子利用共处的时间和机会,围绕某个主题或话题进行戏剧性的扮演活动,不做作,不刻意,全体成员以"游戏"的心情在自然而然中呈现事件发生的过程,提供思考与解决的途径。家庭亲子戏剧如果有几个家庭的同时加入会更热闹,也更

有创造力。家庭亲子戏剧不要求任何结构或夸张的场地,只要能通过实作的过程反映出儿童的情绪和实作就行。扮演结束后,亲子可以进行讨论与交流,让亲子都能在戏剧艺术活动中得到启发和感到快乐。

厦门市幼儿亲子绘本故事表演现场

厦门市亲子戏剧表演

(本组照片由厦门市少儿图书馆供稿)

亲子共同表演木偶戏（泉州刺桐幼儿园供稿）

二、以学校教育为主体，实施学科戏剧

学校与家庭、社区不同，作为教书育人的主场，作为家、校、社三位一体共建的戏剧艺术教育的核心，学校必须利用其特有的教育优势，以前瞻、包容和专业的心态，有效地实施儿童戏剧艺术教育。前瞻，要求学校放眼未来，摆脱应试思维，重视学生综合素质能力的有效开发，构建富有戏剧艺术氛围的育人环境；包容，要求学校采用"拿来主义"，引进儿童戏剧艺术教育的先进理念，积极地本土化、校园化，使儿童戏剧艺术教育成为校园课程整合的媒介，培养学生对教育的信任感；专业，要求学校重视儿童戏剧艺术教育师资的培养，用创作性戏剧教学方法，在课程内进行戏剧教学，并由此培养出一批富有创造力的艺术人才，为社会服务。

基于以上的观点，学校的儿童戏剧艺术教育应着重放在校园戏剧文化建设和戏剧艺术人才的培养上。校园戏剧文化建设强调儿童戏剧艺术教育的环境构建。校园充分发挥戏剧艺术的独特审美功能，让乡土元素融合进校园的物质环境与精神环境建设中，形成富有当地特色的戏剧文化，让学生身处其中，耳濡目染，感受家乡风土人情和文化的魅力，通过心灵的洗涤和肢体的体验，将爱家乡、爱祖国的情感渗透进他们的灵魂深处，培养"根"的意识。而学生也正是在这个强烈的文化认同感中，才会互相接纳、彼此配合，共同上进，勇敢地承担起家庭中所赋予的角色责

思明艺术幼儿园创造性戏剧活动《神奇的海底世界》（厦门思明艺术幼儿园供稿）

槟榔小学音乐、美术戏剧教育活动《古厝的门脚口》（厦门槟榔小学供稿）

任、融合进社会，做一个有担当的人。校园戏剧艺术人才的培养也是学校实施儿童戏剧艺术教育的重点。戏剧艺术功能的延伸可以外化为艺术人才的培养。学校可以调整学制内艺术课程的课时，让戏剧艺术教育成为校园艺术教育的一个组成部分，并逐步由单一艺术学科向统整学科发展，让戏剧艺术教育灵活地为其他学科服务，形成富有特色的儿童戏剧艺术教育课程模式。学校通过课程内创作性戏剧教学实施、组建兴趣社团、开展校内和校外戏剧活动等相关戏剧艺术措施，发现富有艺术潜质的学生，并加以重点培养，为人才的建设创造广阔的天地。学校有了浓厚的戏剧艺术氛围、优良的戏剧艺术人才储备，才能真正地成为家、校、社三位一体教育共建的基地。

因此，学校的儿童戏剧艺术教育主要是落实在学校的学科活动方面。幼儿园的五大领域的整合，小学的语、数、英及品生社等学科的整合，都可以依托创作性戏剧进行。学生在学习中"体验"知识的乐趣，促进学习意愿，激发创造力潜能，培养艺术表演才能。

西林幼儿园戏剧活动《中秋博饼喜洋洋》（厦门西林幼儿园供稿）

三、以社会教育为延伸，发展社区戏剧

人是社会关系的总和，社会教育是学校教育和家庭教育的延伸。由于信息传播手段的现代化和大众化，个体接受教育的渠道也在多样化。面对形形色色的社会言行直接或间接的影响，我们该如何对幼儿和青少年予以正向的引导？这就是社会教育的课题。单纯靠家庭或学校教育，并不能实现个体教育的完整性。将社会教育融入学校和家庭教育的环节中，家庭、学校和社会三位一体才能形成社会化、开放性的教育格局。

社会教育的着力点主要落实在社区上。社区联系着千家万户，以社区为单位形成社区剧场，重视社会戏剧艺术教育的渗透性与潜移默化性特质，才能趋利避害，利用社会性因素积极引导孩子面对不同的社会信息，培养起良好的分析与应变能力。本书所谈到的社区剧场并不是指宗教的酬神庙会的演出，而是专指为某一社区住户举办的戏剧性活动。由于社区里住户的社会阶层和价值倾向不尽相同，因此，娱乐表演、家庭生活或社会生活的重要题材，这些随民亲俗的内容便成了社区剧场的首选。社区剧场演出的剧目则由演出的团体决定。职业表演团体以娱乐演出为多数，包括民俗、杂耍、偶剧或儿童剧等；非职业团体则多为社会服务性组织，属于义务的性质，演出的内容以家庭、健康、安全、青少年教育为主。

社区剧场具有社会服务的性质。因此，引进创作性戏剧可以让社区剧场更好地与社区儿童形成愉快的互动关系，特别是在有表演专长的成人带领之下，社区剧场可以形成儿童与成人的奇妙混搭，共同体验寓教于乐的戏剧艺术。特别是，如果社区、家庭与学校之间关系亲密，社区可以提供场地，同时借助家庭或学校的力量来完成社区剧场的建设。这是因为家庭是社区戏剧教育的细胞，学校则是社区戏剧教育的引导。热心的公民、优良的师资、富有教益的表演主题，都能为社区剧场服务。在此基础上，可以形成互补互助、良性循环的家庭、学校和社区的整合教育。

第四节　闽台儿童戏剧艺术教育应用之比较

闽台两岸对学校的艺术教育都有法规和相关的举措，但就儿童戏剧艺术教育方面对比却有较大的差别。在闽南地区，儿童戏剧艺术教育刚刚起步；在台湾，儿

童戏剧艺术教育已有十几年的历史,无论是师资、教学还是相关的活动都比闽地学校要成熟得多。本节通过对比闽台两岸的儿童戏剧艺术教育的应用,旨在通过列举台湾儿童戏剧艺术教育的成就来揭示闽地学校儿童戏剧艺术教育的困惑,并鼓励闽地学校的儿童戏剧艺术教育不断发展进步,并推而广之,助益于我们学校的艺术教育改革。

一、校园戏剧艺术教育课程的开发

课外和校外活动是艺术教育课程的主要组成部分。如何在学制内合理安排戏剧艺术教育课程与其他艺术教育课程的课时比例,如何培养儿童戏剧艺术教育的师资,如何通过"课程内戏剧教学"发现和培养戏剧人才,这是学校对儿童戏剧艺术教育应用模式的一个重要内容。

虽然我国对艺术教育的指导性文件不少,但对戏剧艺术教育却缺乏解释性与指导性文件,这就导致学校对戏剧艺术教育的理解仍停留在"戏曲表演"的层次上,学校所做的相关戏剧活动也主要是迎合节假日或比赛的需求。所以,在艺术教育课程的设置,学校仍是将音乐、舞蹈和美术等才艺类课程作为主要项目,而对戏剧艺术教育只安排不足艺术课程的5%的课时或完全忽视。

相较之下,台湾的儿童戏剧艺术教育在学校艺术教育课程的开发上起步较早。自2000年起,台湾的表演艺术之戏剧教育逐年分阶段正式在国民中小学学制内实施,至今已有十四年。目前表演艺术戏剧教学已持续在台湾中小学学制内实施,基本上是一周一课时的安排。在台湾的学校里,通常安排正规课程的8%—10%作为艺术课堂的时间,而许多学校就将其完全安排给戏剧艺术课程。正是法令与规范的公布实施,才能使戏剧教育从社团活动的形式中脱颖而出,正式纳入于一般学校教育课程中,成为终身教育中的一部分。因此,台湾戏剧教育后续实施的可能性、持续性与普及性,更成为戏剧教育界关注的焦点。

在师资培养方面,闽台两地还存在着明显的差距。课题组在2011年对承担子课题的五个基地园校的戏剧教育师资情况作了问卷调查。调查的结果让我们清晰地看到了目前学校在儿童戏剧艺术教育上所面临的师资困境:教师接触专业戏剧教育知识的途径较为狭窄,教师戏剧教育特别是创作性戏剧教育的知识薄弱,主要体现在对教学环节的把握不够流畅,对戏剧策略的理解不够深刻,在处理教学现场问题时不够灵活等等。这个调查的结论似乎也能间接地反映出大陆儿童戏剧艺术教育的师资情况不容乐观。

台湾的戏剧艺术教育推行了十几年,戏剧艺术教育师资水平不容小觑。20世

纪 90 年代开始,许多台湾学者诸如张晓华、胡宝林、江惠莲、林玫君等纷纷引进欧美儿童戏剧教育的工作坊和教学法,极大地推动了戏剧教育法规的颁布和学校戏剧教学活动的开展。台湾成立了许多戏剧工作坊,以带动师资的培养。同时,各级学校老师已开始接触到一般教育方面的戏剧教学方法和相关的知识,戏剧教学的需要也随之与日俱增。随着学校的教学需要、活泼多元教学在台北地区也掀起了一阵研习热潮与教学上的运用。因此,无论是从施教水平还是理论水平上,台湾的儿童戏剧教育师资比大陆的师资都要卓越得多。

现在闽地的儿童戏剧艺术教育在课题组的推动下,也开始对师资培养有了更多的认识。2014 年 8 月,福建省幼儿高等师范专科学校聘请台湾张晓华教授、李其昌博士和厦门城市职业学院闽台儿童文学研究所的陈世明教授为来自各地的 100 多名老师进行儿童戏剧教育的培训。三位专家不但为各位老师条分缕析了儿童戏剧教育(特别是创作性戏剧教育)的理论和教学方法,还进行了创作性戏剧的实作,让从未接触过儿童戏剧教育的幼儿园及中小学老师大开眼界,将有力地促进大陆学制内儿童戏剧艺术教育师资水平的提升。

儿童戏剧艺术教育能帮助教师在课堂教学或活动之余发现和培养艺术人才。比如,思明艺术幼儿园的戏剧整合课程《报纸变变变》,教师让幼儿想象报纸的折叠、展开等形状,用肢体来模仿。有的幼儿在模仿的过程中运用了平时所学的艺术体操的技巧,将身体的柔韧性和造型性结合得非常到位。这样的教学过程不但让幼儿通过亲身体验感知报纸变化的质感,也让教师观察到幼儿的艺术潜能,发现苗子,加以培养。对于这点,西林幼儿园的老师特别有感触。她们向课题组介绍了一个幼儿。这个孩子在园内开展戏剧教育第一年时,还是小班,当时不敢参加戏剧活动,一到表演的时候就哭。到了中班,这个孩子已经能担任剧中的某个龙套角色,说几句台词。今年孩子大班了,通过两年园内戏剧活动的教育,这个孩子已经成了班级戏剧活动表演的主角,在台上落落大方,进退有仪。这就是戏剧教育的成果!

二、校园戏剧艺术社团的组建

大陆的儿童戏剧教育起步晚。就闽南地区来说,学校内的儿童戏剧艺术教育多是以社团活动或文艺展演的形式出现。

因为存在着认知的隔阂,所以校园在组建戏剧艺术人才培养方面还有很多的困惑。他们不知道需要培养什么样的人才才算得上是所谓的戏剧艺术人才。很多学校花大钱,请"大腕"明星到学校排戏,结果戏排完了,学生的艺术成长也得不到

明显的改观。儿童对戏剧极度渴望,但因为教育对戏剧艺术的误解而导致了儿童戏剧艺术教育在学制内的落空与"变形"。这类似于台湾在20世纪70年代末至80年代中的戏剧艺术教育的情况——当时,台湾开展了以"竞赛"形式为主的年儿童剧展。每年主办与协办单位增至五个,参加学校共计155所,产生剧本共55出,成绩斐然。但因为"竞赛"的原因,许多功利心强的学校不惜投下高成本的舞台制作经费,将挑选后的演员密集训练,其目的只是为了争取奖项,以致违背了一些教育原则,也造成了不少负面的批评。

作为非专业演艺学校,校园戏剧人才的培养重点不在于培养专职的演员,而是要通过"戏剧社团"或"兴趣小组活动"实现以提高艺术技能为主要目的的戏剧人才教育。这个艺术技能是孩子的综合艺术技能,它包含了肢体、表情、情绪、心理、想象、审美和创造等。西林幼儿园的安全教育活动《着火了》,有个幼儿扮演老爷爷。当火警信号响起时,"老爷爷"拄着拐杖即兴独白:"唉,我老了。可千万不能在地上打滚,要不然,腰会扭着的。"这表明,幼儿已经尝试从一个老人的角度来思考当下的行动。又如,槟榔小学的美术和音乐整合课《古厝的门脚口》,教师让孩子分组,分角色体验闽南童谣《羊仔囝》中羊和狗的见面情景。同学们纷纷对"羊"和"狗"的情态予以评价,并不断复演,提高了艺术审美能力。此外,戏剧中的肢体艺术和声音艺术的训练也能让学生受益,让他们知道不同的角色需要用不同的造型艺术来表现,而绝不是平面地呆板地生搬硬套。

校园剧团的组建要以提高学生的艺术技能为目标,以"地方特色"为抓手,运用创作性戏剧的方法在教学过程中让学生自由体验,积极发挥自主的创造力,这样,学生的艺术技能才能真正得到锻炼,而学校也能培养出合格的艺术人才。

三、校园对传播戏剧艺术剧团的引进

校园戏剧艺术教育的推广还要得力于学校对社区资源的有效利用,大力引进戏剧艺术人才及剧团。社区资源主要是地方剧团。地方剧团有许多是当地戏剧文化的代表。剧团的演员本身就是戏剧艺术传承的中坚力量。

厦门第九幼儿园积极构建社会大环境课程,如与园内与园外教育基地闽南文化研究会、园博苑、高甲戏剧团等沟通,通过请进园内、走进民居和社区等形式,与民间艺术家、艺人建立联系,形成本土化教育的合力。该园的闽南特色课程也成为闽南地区极具有代表性的园本课程。此外,闽南地区的一些学校每年定期举办"闽南文化进校园"或"'非遗'进校园"的活动,有力推动了学校戏剧文化建设。比如,厦门何厝小学、外语语学校都曾请市金莲升高甲剧团到校为国家非物质文化遗

产——高甲戏作宣传和普及。剧团进校园演出将很好地促进校园文化的健康发展，为扩大和培养戏曲观众群做好奠定工作，使广大师生对国家非物质文化遗产有更深一步的了解。

台湾的学校也很重视剧团和戏剧艺术工作者的引进。据了解，从 20 世纪 80 年代末期开始，随着小剧场运动的兴起，台湾儿童剧场以成人演给儿童观赏的剧团纷纷成立，如魔奇、杯子、鞋子、一元布偶等儿童剧团。迄今台湾本岛的儿童剧团有两百多个，每周都有节目运作的有 48 个。这些儿童剧团催生了一批具有表演实力的戏剧教师，他们不但完成校园巡演的任务，还积极地参与到学校的儿童戏剧编排与教学中，成为台湾儿童戏剧师资的一支重要力量。

闽南地区因为与台湾有着长期的文化交流，所以台湾的许多著名剧团进闽南校园交流戏剧文化。比如何厝小学长期与金门剧团保持密切的联系，并请剧团的艺术家来校传经送宝。与台湾学校不同的是，闽南地区引进校园的剧团主要是以地方戏剧团为主，儿童剧剧团不多。这一方面是因为闽地的专业儿童剧剧团太少；另一方面，也跟闽地学校的戏剧艺术教育的认知导向有很大的关系。相信，随着闽台两地文化交流与合作的深入，闽地的儿童戏剧艺术教育也必将迎来繁荣的景象。

结　语

目前，国内学校的戏剧活动仍以剧场式、表演型为主，社会普遍表现出对戏剧的陌生、误读与排斥。"教师导、儿童演"成为校园儿童戏剧教育最典型的教育方式，缺乏对儿童戏剧创作主动性的关注。经过三年的课题研究，我们深切地感受到戏剧艺术教育确实能让整个课堂充满快活与灵动的力量，教师教得有智慧，学生学得很开心。也许正是因为儿童戏剧艺术教育充分关注到了儿童的参与性、主动性、创造性，最大限度地激发儿童的学习兴趣和探索欲望，所以，我们在探索儿童戏剧艺术教育的应用时，应始终以孩子为中心，学习台湾儿童戏剧教育的理念，摸索出可以本土化的校园戏剧教育应用模式，让它为儿童教育服务。

参 考 文 献

[1] 张晓华.创新性戏剧教学原理与实作[M].上海：上海书店出版社，2011.

［2］周予援.儿童戏剧创作的思考与演出市场的培育——中国儿童艺术剧院发展思路回顾,新时期戏剧创作研究文集[C].北京:中国戏剧出版社,2009.
［3］杨娟,张金梅.幼儿园戏剧工作坊的实践研究[J].早期教育,2013(01).
［4］张晓华.台湾中小学戏剧教育分析[J].教育学报,2014(01).

第六章 幼儿园戏剧教育课程的构建

核心提示

　　幼儿园教育内容分为健康、语言、社会、科学、艺术等五大领域,各领域之间、各目标之间相互渗透和整合,才有利于促进幼儿身心全面协调发展。戏剧是一门综合艺术,最具综合性和多元功能。它能够很好地整合各个学科领域,实现幼儿学习与发展的整体性。本章基于对幼儿园开展戏剧教育课程的意义和可行性的分析,主要探索创造性戏剧整合幼儿园五大领域课程的实施方法并和台湾幼儿园创造性戏剧教育进行相应比较。

第一节　幼儿园戏剧教育课程构建的意义

我国 2001 年公布的《幼儿园教育指导纲要（试行）》将幼儿园教育内容分为健康、语言、社会、科学和艺术五大领域。这样的划分，对每个领域教育内容进行了一定的整合，使得幼儿园教育内容远远超越了原有教学科目。《纲要》也明确指出："各领域的内容相互渗透，从不同的角度促进幼儿情感、态度、能力、知识、技能等方面的发展；各领域的内容要有机联系，相互渗透，注重综合性、趣味性、活动性。"上述内容提出了培养"完整儿童"，重视幼儿体、智、德、美全面发展的幼儿教育目标。在此教育目标的指导下，《纲要》强调要注重各领域的互相渗透和综合发展。

2012 年 10 月，教育部印发《3—6 岁儿童学习与发展指南》。指南特别提出要"关注幼儿学习与发展的整体性。儿童的发展是一个整体，要注重领域之间、目标之间的相互渗透和整合，促进幼儿身心全面协调发展，而不应片面追求某一方面或几方面的发展"。

可见，注重"渗透""整合"式的"综合发展"是国家层面的幼儿园教育理念不变的导向。但是，实际的执行情况如何呢？长期以来，我国幼儿园一般根据艺术、健康、社会、科学、语言五大领域创设主题课程，常常以主题活动的方法展开，以集体授课的形式进行，教师引导幼儿进行思考、探索，教师为主导，幼儿为主体。围绕这五大领域，艺术就有绘画、手工、音乐、舞蹈、韵律、手偶、积木、话剧。在社会领域，老师常常会与孩子进行情景表演，让孩子在环境中学习知识。幼儿园课程较为丰富多变，可变性、可塑性比较强，而且在实际操作过程中，很难完全就一个单独的领域开展教学，往往是综合科学、艺术、社会的多层次的综合教育活动。基于此，幼儿园教育需要一种可以整合各大领域教育内容的"工具"，这个"工具"应该能够将五大领域的教育内容很自然地整合起来，各领域的内容相互渗透、有机联系，从不同的角度促进幼儿情感、态度、能力、知识、技能等方面的发展。

在多年的幼儿园教育实践中，教育者均注意到强调环境和游戏的重要作用，特别是把游戏作为教育的基本途径，注重为幼儿创设有教育意义、有变化的游戏环境，引导幼儿在游戏中探索与认识周围世界。这样的方法，有益于区别保守教育只重视知识传授和技能学习的做法，而更注重人的内在，如情感、发明力、想象力、同情心、好奇心等，尤其注重自我实现。不可否认，在游戏中学习是极好的幼儿园教育方式。但是，单纯性的游戏还很难整合起五大领域课程，实现"幼儿学习与发展的整体性"。

第六章 幼儿园戏剧教育课程的构建 151

融入戏剧元素的体育活动,娱乐和健身两不误。(泉州幼师附属幼儿园供稿)

　　什么是最好的整合方法?教育部重点课题"闽台儿童戏剧教育比较研究"实践表明,在幼儿园教育中,戏剧活动与一般的游戏相比更具有独特的教育价值。通过戏剧活动,能让孩子们学会与人交往互动,学会沟通交流,学会团体协作,培养情商,愉快而自然地发展语言能力与才艺展示能力,正确地认知和感受艺术等等。戏剧作为一门综合艺术,能够很好地整合各个学科领域,实

现幼儿学习与发展的整体性。

戏剧以舞台表演为中心,融合了文学、音乐、舞蹈和美术、建筑等艺术元素,通过直观的舞台形象反映生活。在所有的艺术门类中,戏剧最具综合性和多元功能。幼儿戏剧是戏剧的一个特殊分支,以幼儿为对象,具有一般戏剧的性质、特点,又有自己的独特之处。传统意义上的幼儿戏剧是指以学前幼儿为欣赏对象,主要由专业儿童剧团中受过专业戏剧训练的成人演员,以舞台表演的形式叙述适合幼儿接受能力和欣赏趣味的故事。但是,就实际的幼儿戏剧存在价值而言,幼儿参与戏剧表演,并在戏剧活动中发展自我,拓展学习空间,进行有效的学习,获得快乐的情感体验,更能突显幼儿戏剧的价值与作用。那么,如何将戏剧运用于幼儿园的教育教学之中?台湾给我们提供了有益的借鉴。

在台湾的幼儿园戏剧教育活动中,一般以剧场活动和创造性戏剧为主。创造性戏剧活动并不是以职业演员的艺术训练方式来进行,而是一种有主题的活泼化教学,以游戏的戏剧方式来进行。这种适合儿童身心发展的戏剧活动,让儿童在参与活动中去领悟与学习,不仅注重儿童智能的发展,也兼顾其心灵及情感的提升。这与我们的教育目标完全契合。

基于以上认识,近几年来教育部"闽台儿童戏剧教育比较研究"课题组,对目前大陆(主要是闽南地区的厦门、泉州、漳州)的幼儿园戏剧教育的整体认知情况及实施现状等做了相应的调查了解,并积极与台湾地区进行交流探讨与借鉴学习。在理念先行的基础上,选择了厦门若干所幼儿园开展幼儿创造性戏剧活动教育实践。本次实践,主要聚焦于探索如何应用创造性戏剧整合五大领域内容,如何设计和实施幼儿园创造性戏剧活动,从而构建起具有本土特色的幼儿园戏剧教育课程。通过这种探索,为创造性戏剧在幼儿园教育中的应用提供教学策略与参考。

第二节 幼儿园戏剧教育课程构建的可行性

"幼儿园课程是实现幼儿园教育目的的手段,是帮助幼儿获得有益的学习经验,促进其身心全面发展的各种活动的总和。这里的所谓各种活动,即有目的、有计划地引导幼儿生动活动、主动活动的多种形式的教育过程。"[①]"凡是作为实现幼儿园教育目的的手段而运用的、能够帮助幼儿获得有益的学习经验的活动,无论是

① 冯晓霞.幼儿园课程[M].北京:北京师范大学出版社,2000.

'上课',还是游戏、生活活动,都是幼儿园课程的有机组成部分。"①幼儿与戏剧的关系是自然天成的。作为幼儿的天然好伙伴,戏剧的综合性和多元功能能够很好地实现幼儿园教育目的,这就决定了戏剧进入幼儿园课程的可行性。

一、幼儿与戏剧的关系是自然天成的

公元前 4 世纪,亚里士多德在《诗学》中表述了对戏剧本质的认识。他认为:一切艺术都是模仿,戏剧是对各种生物的行动的模仿。印度的第一部戏剧理论著作《舞论》也指明:"戏剧就是模仿。"模仿正是幼儿的天性。在幼儿身上,我们显然愿意相信戏剧源自于人类的模仿本能。从古至今流传的幼儿角色游戏"过家家",以它的存续历史证明了人性中的这一恒定需求。幼儿不仅有自发的绘画、唱歌、舞蹈等艺术行为,更有自发的戏剧行为。戏剧是幼儿的天性。幼儿与戏剧的关系是自然天成的。

戏剧的最重要的特征之一就是它的假定性。儿童在 1 岁半到 2 岁之间就出现了装扮动作。他们玩"过家家"、玩"强盗和官兵"的游戏都是假装游戏。儿童的假装是自发的、快乐的、自由的,没有谁来教他们这么做。而且,儿童知道自己在假装,也乐于假装,这就是他们自己的戏剧。戏剧能够满足儿童的表达需要。戏剧性表达是儿童与世界、与自己对话的方式。儿童通过模仿学习成人社会,通过装扮和戏剧表演逐步了解世界、增加知识、体验生活、陶冶情操,也激发想象力和创造力。

二、创造性戏剧是适用于幼儿园教育的教学方式

台湾艺术大学戏剧系教授张晓华在其《戏剧应用的范畴与作法》一文中,阐述戏剧在教育上的应用时,将其分为"艺术课程的创作性戏剧教学""以戏剧进行教学的教育戏剧""以演出作为教学的教育剧场"和"由学生演练的青少年剧场"四种。其中对于"艺术课程的创作性戏剧教学",他是这样归纳的:

创作性戏剧(creative drama)是一种以即兴,非正式展演且以过程为主的一种戏剧形式。这种戏剧表演教学是由教师领导学生,以创作性活动做戏剧方面的各种学习。一般常见的项目有想象、肢体动作、身心放松、戏剧性游戏、哑剧、即兴表演、角色扮演、说故事、偶剧与面具与戏剧扮演。其教学包括四个主要项目:

(一)戏剧性的扮演:系将儿童置于想象的环境中,表现出熟悉的经验并借以

① 冯晓霞. 幼儿园课程[M]. 北京:北京师范大学出版社,2000.

衍生出的戏剧,以"尝试的生活"去了解他人与社会的关系。

（二）故事戏剧化：由教师引导学生,根据现有的文学、历史或其他来源的故事,以创作完成一个即兴的戏剧。

（三）以创作性之扮演,推展到正式的戏剧：在艺术与技术课程内,由教师领导学生搜集所选择故事的相关背景资料,设计并制作简单的布景与道具,发展成一出戏剧。以为学校之演出。

（四）运用创作性戏剧教学成果于正式的演出：

1. 当儿童听过剧本朗读之后,自己设计配乐与人物,再以自创性的对话,扮演一场短剧（short scenes）。

2. 将正式的戏剧场景,暂时改为即兴表演,以避免背诵台词的不自然表演。

3. 以即兴的对话发展出有群众的戏剧场景。

关于"以戏剧进行教学的教育戏剧",他作了如下阐述：

教育戏剧是一种任课教师在课程内可以灵活运用的教学方法。不拘泥于任何剧场形式,也无人数多寡的限制。它是一种研习实作（workshop）的性质,重点在于课堂内的即兴演出,角色扮演与模仿,常被称之为过程游戏,所以一般教育戏剧常以戏剧发展的架构与程序为主轴。

在教学中,几乎所有的课皆可融入在戏剧结构进行的程序内。除了学习应用戏剧外,主要学习的课程包括社会、自然科学、语言、数学,举凡就知识、技能与认知为基础的学科皆可应用。教师领导学生组成各个不同小组,自行建构故事,并透过讨论、辩论等方式来深入议题的内容。

从以上阐述可以看出,张晓华认为"教育戏剧"主要是运用于课堂的一种教学方法,它涵盖了"创作性戏剧、即兴演出、角色扮演、模仿、游戏等方式"。根据张晓华的分类,他似乎是倾向于将"创作性戏剧"更多地运用于艺术课程的教学。当然,张晓华的研究主要针对创作性戏剧运用于中小学人文与艺术领域的课堂。那么,在幼儿园的教学中呢？我们认为,"创造性戏剧"可以是一种单独的艺术教育活动,也可以是渗透到各个教育活动中的一种教和学的组织形式,甚至是整个幼儿园的课程模式。况且,幼儿园的教育教学往往紧紧结合音乐、美术、舞蹈、游戏等开展主题活动,在幼儿园的主题活动中运用创造性戏剧作为教学方式是容易切入的。

台湾林玫君在台湾幼教信息第 206 期《戏剧教学百宝箱——肢体动作的开展》中提到：幼儿园进行戏剧活动时,可尽量配合学校的"主题",让戏剧融入课程与孩子的

旧经验,并延伸到孩子的自由游戏中,使"戏剧"真正成为生活的一部分。我国幼儿园一般可以根据五大领域创设主题课程,教育戏剧一旦进入课堂,便能实现教育戏剧与五大领域即艺术、健康、社会、科学、语言课程的整合。因而,构建幼儿园戏剧教育课程,主要探索的是如何将以创造性戏剧为主,包括即兴演出、角色扮演与模仿、戏剧游戏等方式在内的教育戏剧的教学方法,运用于幼儿园五大领域课程综合活动。

戏剧教育课程常用的三部曲是:观察、体验、感受。

看一看

画一画

演一演

(泉州市机关幼儿园供稿)

三、创造性戏剧与幼儿园五大领域活动教育目标一致

如前所述,戏剧作为一门综合艺术,只要找准切入点,它就能够很好地整合各个学科领域,实现幼儿学习与发展的整体性,达成我国幼儿园教育的目标:"对幼儿实施体、智、德、美等方面全面发展的教育,促进其身心和谐发展。"特别是在创造性戏剧活动中,学生是透过肢体、语言,传达个人内在的思想、情感,并发挥想象力和团体合作的精神,所以在教学上不论是哪一领域,如果能融入戏剧的实施与应用,在教学上会有不同的效果及发现。在各种年龄层或各种教学,成效上与发展各种能力上都是适合运用的。

传统的教育强调基础学科上的学习成果。这种教育方法反而造成所学的东西与生活间缺乏关联性,使学习者的学习比较不容易产生动机。学习是一种整体的活动,不是一时学一样。戏剧活动是动态的、启发式的,让学习者在参与活动中去领悟与学习,在学习者自发的行为(像游戏、竞赛、模仿、表演)中来发挥教育作用。戏剧教育对不同年龄层的儿童而言,会因应其生理、心理发展需求的不同而有不一样的目标。

在幼儿园戏剧教育中,教师除了教学主题的设定外,每一课都应有自己预期的教学目标。主要教学目标一般围绕认知、情意、技能三方面。当教师将戏剧作为教学的工具时,要明确幼儿戏剧教育的重点不在演戏,不需要求幼儿有专业精准的表演,因而表演训练是次要的。教育戏剧运用于幼儿园的教育教学中,主要在于启发幼儿创造性的思考,培养创作能力和表达能力等。幼儿戏剧活动的教育目标应当设定为:

(1)帮助幼儿发展语言与沟通表达能力,包括口头语言的表达能力和肢体、表情、情绪等方面的表现能力。

(2)培养幼儿理解与解决问题的能力,包括解决问题、建立概念、社会认知、情感融入、价值判断等能力。

听老师讲故事,是孩子们进入戏剧情境的重要一环

(3) 培养想象力和创造性思考能力。0—5岁是创造力的第一个巅峰期,是创意潜能开发一个非常重要的时期。

(4) 培养对事物持续专注的能力。儿童有着较小的注意广度,他们对某一事物的注意力仅能维持很有限的时间,之后便会开始变得躁动。创造性戏剧活动极具吸引力,能够集中孩子的注意力,增强孩子的学习动机,从而极好地调动他们的主动性和积极性。

(5) 增强对戏剧艺术的了解,培养兴趣,培养美感经验。

(6) 培养团体活动的参与性与合作精神。

从以上目标的对比可见,创造性戏剧与幼儿园五大领域活动教育目标具有共通性,并不相悖。创造性戏剧与五大领域课程教学结合后,不但能增进幼儿肢体动作发展及互助合作能力、提升幼儿的语言表达能力与解决问题及困难的能力,增进思考、想象及创作能力,建立自我概念与价值观并培养同理心以外,更可从活动中增进教师反思能力,及时发现或解决孩子的问题。

孩子们以画画筑起一道"围墙"

孩子们为抵挡了大灰狼的入侵而欢呼雀跃(厦门思明区艺术幼儿园供稿)

掌中木偶最让低幼儿童爱不释手(泉州刺桐幼儿园供稿)

戏剧教育课程之一：美工制作与木偶剧学习的完美结合(泉州刺桐幼儿园供稿)

第三节　创造性戏剧整合幼儿园五大领域课程实施方法

创造性戏剧是一种角色扮演的游戏，不是为了演出，而是一种排演的过程。它不需要一气呵成，可以停顿、重复。它不是为观众而进行的活动，而是为了参与者本身。创作性戏剧活动是寓教于乐的，兼具娱乐与教育的功能，两者不可偏废。厘清这些理念，我们才能进行幼儿创造性戏剧教学的活动程序的设计，将之与幼儿园五大领域活动整合起来。

幼儿创造性戏剧与幼儿园五大领域整合活动基本上可以分为以下六个阶段。

一、策略生成

活动开始前需要整体的计划，以使活动不偏离主题、目标与戏剧的结构。因此，计划必须包括整个活动范围，即选择适合的主题、设计教学策略、设定目标、拟定实施规则、规划实施时间、场地使用、所需器材等。

（一）预设问题，确定主题

在活动开始之前，制订整体教学策略显然至关重要。课堂的每个节奏都是为实现教学目标而设置。一个整合戏剧元素的课堂，方案制订者首先要考虑：这戏剧是为谁而设计的？年龄层？有何经验？有何能力？有何优、缺点？以及需要准备哪些东西、制订哪些规则？其次要考虑：教学要达成什么目标？为什么选择戏剧为应用方式？如何安排戏剧活动？怎样实现教学目标？还有诸如活动时间多长等等……这是一个比课堂教学时间长得多的必要的准备过程。西林幼儿园创造性戏剧教育活动《着火了，怎么办？》的准备工作，就可以从其活动方案中看出端倪。

幼儿的安全问题一直放在幼儿园工作的首位，而家长们平时忙于自己的工作常常让孩子一个人呆在家里。因此，如何能让孩子有保护自己的能力？当诸如火灾等事故发生时，如何尽量避免受到伤害？这些一直是我们老师和家长忧心的问题。孩子比起成人来说，运动能力和对付危险的能力大大不足。火灾是幼儿生活周围经常发生的事，如果在事故中幼儿不会保护自己，后果将不堪设想。因此，让幼儿学会在火灾事故中保护自己的生命显得尤为重要。按照传统的教学方法讲火灾的防护，幼儿接受并识记的效果一直不甚理想。西林幼儿园的老师认为有必要通过更有效的教学形式，让幼儿了解火灾发生的原因，知道在平时生活中不能随意玩火；让幼儿具有防火意识，学会拨打119火警电话的正确方法及几种火场逃生的方法和技能，知道如何面对困难。基于此，形象生动的创造性戏剧活动方式，成为了老师们的最佳选择。

（二）制定策略，设置目标

西林幼儿园创造性戏剧教育活动《着火了，怎么办？》的设计方案，融入了科学、语言、艺术和社会等领域的目标和内容。

活动名称：创造性戏剧教育活动《着火了，怎么办？》
适用年龄段：大班

活动时间:40分钟

教学涉及的领域内容:

1. 语言、艺术领域——学习用声音、表情与肢体动作传递人物在不同场景下的思想感情与行动特征,培养艺术表现力。

2. 科学领域——获得火灾时自救的基本经验。

3. 社会领域——在"火灾"自救过程中体验助人为乐的快乐。

活动目标:

以肢体语言模仿火灾的自救方法;用语言与绘画表达自己对火的认识和逃生过程的感受。

教学准备:

1. 材料准备:录像资料;灭火的道具(灭火器、浴巾、脸盆等);角色道具(红披风、火的头饰、帽子、拐杖、眼睛、帽子、娃娃、围巾)等。

2. 知识准备:初步了解几种在火灾时逃生及自救的方法。

以上创造性戏剧活动的规划,以能满足幼儿多方面的发展需要(如创造思考的能力、语言表达的能力、社会技能的运用及肢体语言的开发等)为原则。

(三)拟定实施时间,规划活动场地

创造性戏剧活动地点的选择一般以平常上课的教室为主,辅以韵律教室或礼堂。除非需要做移动较大的肢体活动,否则在孩子熟悉的教室进行戏剧活动反而能让学生有较强的归属感,更有利于活动的进行。如《着火了,怎么办?》侧重于家庭失火时儿童的自救能力,在室内稍加布置即可进行。厨房、卫生间、电梯口、卧室等虚拟场景的设置,可将孩子们置身于游戏性的戏剧情境中,想象、感知和体验着火后人们该如何做出正确反应的情景,从而了解自救和救人的基本方式,了解自身在困难出现时具有的能量所在。由于活动情境设置形象逼真、生动有趣,故易于让孩子进入角色,在假想性的戏剧表演中,投入思考,投注热情,且付诸行动。孩子们在整场活动中掌握的已不仅仅是认识火、认识自救和灭火的知识,还在于认识自我、发展自我,获得与外在世界的联系方式和表达情感的方法。

另外,创造性戏剧活动参与的方式,可以是学生坐在自己位子上的单独活动。这种方式提供给幼儿一些专注、自我开发与减少分心的机会。有的时候也可以用成对或小组的方式进行,提供给学生互动的机会,并藉由小团体的互相刺激与脑力激荡,激发出更多的创意。大团体的活动方式则提供给学生如何在大的团体中彼此合作并学习礼让与妥协,从众多不同的意见中,协商出最大的共识并养成团队精

神。活动时间长度主要视活动内容而定。一般中小班15至30分钟,大班可增至40分钟至1小时。简言之,在戏剧课程设计上,须考虑到学习的目标、活动的方式与地点、人数的多寡、各个活动环节时间的长短等因素。

二、暖身开动

暖身一般是指活动开始之前所做的一些简单肢体动作。幼儿的创造性戏剧暖身与舞蹈的暖身类似,可以是肢体伸展、关节活动、模仿、手指操、律动等,也可以是发声练习、专注练习或团体游戏等活动。主要目的在使参与活动的人能够把精神集中于将要进行的课程解说与演练活动之中,并且能够忘却表演的压力,进入自然的表演情境。

创造性戏剧暖身开动练习有如下两种方式:

1. 身心放松练习

引导幼儿暖身,调节动作,以消除紧张,稳定情绪,加强知觉。例如,创造性戏剧活动"借你一把伞"的前奏:教师先让幼儿安静地躺或坐在地上,聆听森林里的鸟叫声、潺潺流水声等的录音以及宁静、舒缓的优美乐曲,然后进行想象,做各种舒缓柔美的动作,感知森林的幽美与宁静的气氛。

2. 感知训练

幼儿学习调节自己的感官,学会聆听,学会通过观察,感知特定环境下不同人物的表情动作和声音,做出正确的推断。例如,教师在"借你一把伞"活动中引导幼儿进入假想:"下雨天来临时,天空会发出什么声音?(闷雷)雨水从淅淅沥沥地下着,到倾盆大雨,落下来的声音有什么变化?雨的形态有什么变化?不同的小动物在树林里奔跑的样子有什么不一样?"幼儿边想象边感受边做动作。

3. 肢体活动

引导幼儿在局部肢体感受的基础上,随着美妙的音乐自由地舒展肢体(包括跑、跳、转、爬),明确而有意义地表现出人物的动作与举止。例如,让幼儿自由选择扮演蚂蚁、青蛙、白兔、狐狸、熊、小狗、娜娜等角色,以身体的姿态和言语(可改编人物的对话),传达出思想、情绪与故事;也可以让幼儿用自己的肢体组合成萝卜叶、荷叶、芭蕉扇、小红伞等,自由构想各种有趣的"伞"的不同形状,或自由构想和表现原有故事中没出现的人物和道具(如推想出猴子撑着桃树叶、大象掀开大鼻子,为娜娜提供避雨的"伞"),为续编故事活动做准备。

以上的暖身活动是以身体的动作与头脑的思考相结合而完成的,对发展幼儿的洞察力、想象力、自我控制能力以及调适能力发挥着积极的作用。

成功的暖身活动设计最好与活动的主题相关,使活动能够呈现首尾一致、水到渠成的效果,更好地达到以下功能:提高幼儿专注力,肢体放松,表演自然,开启创作的兴趣。厦门思明艺术幼儿园整合课程《报纸变变变》使用的暖身活动《神奇的纸卷》:

步骤:

幼儿和教师围坐成圆圈。教师拿一张 A4 纸做成的纸卷讲解游戏规则:每个幼儿想象纸卷可以变成什么物品,并且做一个相关的动作请大家猜想。要求每个人做的动作不一样。在规定时间内没有想出动作来的幼儿就表示输了。

游戏开始,教师先请幼儿想象纸卷可以变成什么,并用动作来辅助表现。比如,拿着纸卷作梳头状,表示纸卷可以当梳子;拿着纸卷作唱歌状,表示纸卷可以当话筒等等。等幼儿基本了解游戏规则后,游戏开始。

在第一轮游戏中,教师尽量给幼儿留出充裕的思考时间,待幼儿熟练后教师可以根据需要提高难度。比如,让两个幼儿合作做动作来表示纸卷还可以变成什么物品,或请一个幼儿用纸卷和活动室里的一件物品组合,并通过动作来表现纸卷还可以变成什么,等等。

建议:

在游戏开始前,教师要组织幼儿讨论并自身示范,帮助幼儿理解"纸卷可以做什么"和"做动作"的含义。但示范不宜过多,否则会限制幼儿想象的空间。如果教师发现幼儿的思路不够开阔,可以先降低难度。只要幼儿能够做出相应的动作来,就算过关。游戏进行 1—2 轮后,再提出"每个人的纸卷要做不一样的物品"的要求。

这是个极具"引诱"效果的环节。幼儿们好奇、爱扮演的天性在适当的暖身活动、情境引入下,表演的积极性完全被调动,用肢体动作表演报纸不同造型,极富创造力和想象力。例如,演报纸卷成的望远镜,幼儿发现望远镜有长长的卷卷的特征,就用身体表现望远镜不同面的形象:有的幼儿把身体

《报纸变变变》的暖身游戏给孩子更多的想象空间(厦门思明艺术幼儿园供稿)

拉直当望远镜的身体,有的幼儿把身体卷起来当望远镜的口;有的幼儿躺着,有的幼儿坐着;有的幼儿用手,有的幼儿用脚;幼儿发现球是圆的可以滚,就会把身体缩起来并滚动……不管用身体的哪个部分,动作中都存在望远镜和球的特征。这样的设计,使孩子在浓郁的表演氛围中,在"玩"戏剧中,轻松实现教学目标。

当然,以上暖身游戏活动的步骤和建议还可作更多的延伸与扩展,教师和幼儿可在特定的情境中发挥创意,灵活运用。

三、情境导入

(一) 故事导入

教师一般可以用音乐、图片、道具或者一个故事引出活动的主题,引导幼儿进入情境。在幼儿园教育中,教师喜欢用故事来当开场白,也喜欢在课程设计中引用故事;因为故事是最好的教材,故事是孩子的最爱。故事听多了,便忍不住要去说;故事说说,便忍不住要去演。因此,运用故事书引出活动的主题是一个很好的方法。一般做法是,先让孩子听故事、演故事,再让孩子说故事、演故事,再让孩子尝试自编故事后,将故事述说的内容以个别或团体演出来。要尽量让每个孩子都有机会上台来说故事,不论故事长或短,情节建构完不完整,都让孩子试试看,并将每个孩子的故事演出来,与大家一起来分享及讨论。孩子透过表演学习到与人沟通互动,透过故事反思、学习了解及"同理"别人、尊重别人。

教师一般要与幼儿一同发展故事,经历创作;主要技巧是角色扮演和问答对话的运用。教师可以用说故事的方法来引导幼儿了解故事内容,用问答法帮助幼儿复习熟悉的故事,用图片帮助幼儿建立角色造型,用角色扮演确定角色的行为。

例如,《大象和蚊子》讲述的是大象在休息时,蚊子屡次想攻击大象,最后大象被惹怒的故事。小班戏剧活动《大象和蚊子》中,教师结合手偶,运用生动的语言、可爱的表情和夸张的动作讲述故事《大象和蚊子》,并配上音乐和乐器,引导幼儿分辨大象和蚊子的不同音乐性质,模仿大象和蚊子的动作和表情。最后,引导幼儿扮演大象和蚊子,跟随音乐节奏表现大象和蚊子的样子,一起快乐地游戏。在引导幼儿参与故事内容环节中,教师自身表演入戏,"我是象妈妈,我的象宝宝呢"。当幼儿融入到故事情节中,很容易产生表演的欲望。

(二) 魔术导入

厦门市思明艺术幼儿园中班创造性戏剧活动"泡泡大变身",以神奇的魔术开

启有趣的戏剧旅程。

1. 魔术激趣,引导幼儿观察泡泡的变化。
(1) 教师通过气球变形魔术让幼儿知道事物可变幻出各种形态。
(2) 教师引导幼儿在歌曲旋律中观察泡泡的形状,并说出泡泡的各种变化。
2. 通过各种形体表征形式感受泡泡的变化。
(1) 教师引导幼儿用肢体动作表现出大小不一的泡泡。

师:小朋友喜不喜欢当泡泡?

幼:喜欢!

师:我也很喜欢,我喜欢当大泡泡,我想变成更大的泡泡,怎么办?

幼:可以把手拼起来。

幼:可以让两个小朋友手牵手拉成大泡泡。

幼:全班一起拉就可以变成最大的泡泡。

……

(2) 说泡泡。

师:小朋友想想看,泡泡都飞到哪里去了?会落到哪些地方?

幼:可以落到地板上。

幼:可以落到树上。

幼:还可以飞到屋顶上。

《泡泡大变身》极具创造性(厦门思明艺术幼儿园供稿)

幼:其实它想落到哪里就可以落到哪里。

……

(3) 创造性表演游戏。

师:小朋友想不想也来当泡泡?你想怎么飞就怎么飞,最后你想落到哪里就落到哪里。到后来泡泡又变成了什么?

(听着风声,幼儿以肢体动作表演风中的泡泡。)

3. 创编故事《风中的泡泡》。

幼儿两人一组,一个讲故事,一个用肢体表演,而后相互评价,互换角色扮演。也可以四五人一组讲述与表演。

(三) 特定情境导入

厦门西林幼儿园创造性戏剧教育活动《着火了,怎么办?》是以话题引入,创设具体情境,开展肢体动作进入戏剧状态。

一、以谈话激发幼儿的兴趣

师:爸爸妈妈上班了,明明一个人在家,觉得很无聊。突然,他发现爸爸的打火机忘记带走了,拿起打火机玩了起来……你们猜,明明家里可能发生了什么事?我们一起来看看吧!

二、创设情境,激发幼儿的表演欲望

1. 游戏:"火苗在燃烧"

(1) 师:你们见过大火吗?火燃烧时是什么样的?(引导幼儿用肢体来表现火燃烧的样子,用身体与声音来表现大火与小火。)

(2) 师:火燃烧时会产生什么?人们被呛时是怎样的感受?(引导幼儿用肢体来表现被呛得难受、晕倒的样子。)

小结:火灾会给人们带来很大的损失,我们一定要注意并提醒身边的人注意安全防火。

2. 模拟"着火了,怎么办?"

(1) 师:如果小朋友碰到火灾了,可以用哪些东西来保护自己?什么是可以用来救火的?(教师结合 ppt 帮助幼儿理解。)

(2) 师:老师今天带来了一个百宝箱,这里面有许多道具,在发生火灾时,我们是可以用到的。大家来看看,都有哪些东西。(引导幼儿借助道具,模拟如何来保护自己。)

师幼小结:当遇到大火时可以用湿毛巾捂住口鼻,减少烟雾中有害气体对人的

《着火了,怎么办?》活动现场(厦门西林幼儿园供稿)

侵害。蹲下身体向外走,不要慌张,逃离火场,要沿着墙走找安全出口。可以用沾湿水的被单裹住自己,避免被烫伤。可以在阳台上或窗口呼救,请人来帮忙。逃出去后拨打电话请消防员来帮忙灭火。着火时不能乘坐电梯。

当然,其他的情境引入方式还很多。比如,小班戏剧活动《战胜灰太狼》就可以借用幼儿最喜欢看的动画片《喜羊羊与灰太狼》的情境引入,以引起幼儿学习的兴趣。

(四) 示范与规范

当教师进行情境引入时,要注意给孩子讲解示范。比如,《神奇的泡泡》中教师要示范"钻"泡泡。当然,即使有示范的足够必要,也得建立在幼儿之前有自由探索与表现的基础之上,任何示范都不应该以剥夺幼儿的创造为代价。

规范的主要目的在于游戏规则的建立。教师和幼儿在活动前有所约定,在活动开始后有助于活动有序地按照设定目标进行。游戏规则不宜复杂,应当简单易记。当然,规则的解说主要放置于活动开始之前,也可以在戏剧活动中进行及时的交待。解说与规范内容如下。

1. 界定活动范围
2. 规范活动常规如下:

(1) 活动的要求:分组、分派角色、担任工作、确定责任等内容以及音乐、道具等的使用。

(2) 行动的交待:一些口令的约定和铃鼓声的意义。

(3) 安全的提醒:在快速的肢体活动中,幼儿情绪激动容易发生冲撞,应根据场地的实际情况进行相应的提醒。

(4) 违规、拒绝参与的处理:对一些过动的幼儿进行温和的提醒,对害羞的幼儿进行鼓励。

四、讨论交流

在传统的戏剧表演活动中,幼儿是被剧本、教师完全操控的,只是被动地将剧本加以完整呈现。"在戏剧工作坊中,儿童是自愿参与、自主选择角色,戏剧的内容是儿童根据自己的生活经验创作出来的,而非教师预设。"① 在创造性戏剧中,表演有助于孩子掌握表达的能力、手法,提高语言、动作和身体全方位的表达手段。讨论可以让参与者在讨论中沟通意见,达成共识,更能发挥创意的教育功能。曾有小朋友把《伊索寓言》中的《狐狸与葡萄》改编成了课堂剧,寓言中的狐狸够不着葡萄只得说"葡萄是酸的,不吃也罢",但剧中的"狐狸"却开动脑筋,引诱葡萄自己跳下来"周游世界"。有同学看了以后不满意,要求改变葡萄和狐狸的命运,于是教室里热闹起来……当大家意见整合后,便可以由小组团体按可行的方案作角色与职责的分配,为下一次的演练打好基础。

孩子们认真地互相商量角色的分工(厦门思明艺术幼儿园供稿)

① 杨娟,张金梅.美国儿童戏剧工作坊及其对我国儿童戏剧教育的启示[J].教育导刊,2012,(01).

互相化妆也是一种学习哦!(厦门思明艺术幼儿园供稿)

　　教师必须留意掌握恰当的讨论时机,凡能促使活动深入进行的时机,教师便可暂时中止活动,组织孩子们讨论。讨论有分组讨论和团体讨论两种。讨论的焦点一般都属全体性的问题。教师要适时对活动进行监控和引导,使活动在开放性发展的同时不偏离主题线索。教师在活动中要关注每个幼儿的兴趣、需要和活动感受,对每个幼儿的行动表现做到心中有数,能够根据现场的活动情况灵活做出调整。在这个环节,教师要仔细聆听每个幼儿的想法和建议,观察每个幼儿的个性化表现,搜寻他们身上任何一个可以被放大的闪光点,并以此鼓励全体幼儿学习、合作与创造。

　　在创造性活动的讨论中,教师始终是积极的引导者、支持者和合作者,让幼儿在轻松自由的氛围中愿意与同伴和老师交谈,说说自己看到了什么,想到了什么。在《着火了,怎么办?》这一戏剧活动中,教师鼓励孩子积极思考问题想办法并大胆表达自己的想法。特别在孩子们学习如何报火警、逃生两个重要环节中,都是提出问题让幼儿去思考,去想象一系列特定情境。这也为下阶段的表演做了充分的准备。此外,当进入角色分配环节的讨论时,让幼儿们自由讨论角色分配(如消防员、报火警的、救伤员的志愿者)。教师

可根据实际情况帮助孩子们设定与选择角色,并提醒小朋友表演时注意分工与合作,有效地运用各种器物和道具自救与救人,通过五官、肢体、语言、音响、图像、音乐等来从事表演活动等等。也可帮孩子们设计各种逃生时自救和救人的环节,让孩子们在角色扮演中,既学到逃生、救生的知识,又享受到表演的乐趣,由此增加了孩子们的学习兴趣。

五、多重演练

一般在讨论交流环节结束后,教师安排幼儿将讨论后的表演方案展示出来。这个环节可以分初次演练和复演两个阶段。复演是在扮演评论后,经计划、讨论、重组后的再次扮演。复演的次数由具体教学情况来灵活处理,一般可进行两到三次,以利于学生发展成更佳的戏剧扮演。

一般全体演练多由教师领导,而分组演练则由小组领导者依小组全体的决定与分工进行排练。教师视分组情况分配教室或场地的区域供团体自行演练。演练相当于戏剧的排演,以简短、易于成功为宜。教师可视情况从旁指导,提供一些建议或表示一些看法。

在"森林的故事"的主题创造性戏剧中,孩子们分角色扮演,将之前讨论的方案用表演呈现出来。在表演中,扮演抓小偷的黑猫警长是个特别性急的幼儿,他守候在老鼠洞口许久,老鼠却久久不愿出来,下面是扮演者双方的一段对话。

黑猫警长(哀求着):嘿!你还是出来吧,我等了很久,脚站得都酸了!

老鼠:不行啊,老鼠一般特别狡猾,村里一连发生几起偷窃案,黑猫警长一定十分警惕,老鼠也不敢随便出来玩的,你还是多守一会儿吧。再等两分钟吧!

黑猫警长(忍住了愤怒):那好吧,只要能够消灭你这害人精,我辛苦点儿没事的。但你可要真的出来哦!

(扮演老鼠的小朋友也很"守信",约两分钟后真的从"洞里"爬出来了。黑猫警长猫扑过去,一把抓住小偷。可能动作过猛了些,老鼠扮演者怒吼了起来。)

老鼠:哇,哪有这么凶啊!老师都说,知错就改是可以被人原谅的!你看,纽扣都被你抓掉了,还有我的娃(方才还抓在手上的小木偶),掉到哪儿去了?

黑猫警长:对了,你的娃是没罪的,我来帮你找,找到后我依然要把你带到派出所。

老鼠:那好吧。

(两人在椅子底下找到老鼠的娃后,老鼠主动做投降状,让黑猫警长押送下去。)

幼儿在创造性戏剧活动中，通过创造性的即兴表演，学习按着双方表演的路线，不断地磨合、调整，从而顺利地完成任务。幼儿在这样的相互配合和沟通中，学会相处与合作，渐渐获得解决同伴冲突的策略，从而提高情绪调节能力和解决问题的能力。

六、回顾分享

回顾前情、分享成果，这是戏剧活动的重要环节，因为其中包含了幼儿活动的评价环节，有益于培养幼儿的审美眼光和理解事物特征的能力。

戏剧评价可以穿插在表演过程中，也可以在表演完毕后进行。在整个活动中，教师首先要重视过程性的评价，对幼儿出色的表演进行及时肯定。例如，在厦门思明艺术幼儿园小班戏剧活动《大象和蚊子》中，教师在初演时发现梁楚乔小朋友表演蚊子的动作非常到位，就说："这只蚊子跟其他蚊子不一样，它是一只特别聪明的蚊子。你们看！她飞得轻轻的，还努力地想把自己藏起来，这样大象就不好发现她了！"这样不仅对孩子的表演进行了肯定，也能让其他幼儿的表演有所借鉴，能丰富幼儿的表演经验。

更多的时候，评价与反思是指各种扮演结束后，师生对活动的感想、建议与评量。评论一般多由教师主持，学生围成圆圈轮流提出个人对戏剧活动的建议与感想，听取他人的经验与教师的观感并答复各项询问。评价的内容必须具有建设性，以避免批评个人的缺点或表现。其重点应置于达到团体目标的做法上。

创造性戏剧活动的评价内容往往有以下三个方面。

一是根据幼儿对戏剧技巧的学习和掌握情况作鼓励性、支持性的评价，如"某某小朋友学习大臣甩长袖的动作进步很大，如果能把大臣无可奈何的表情做出来就更棒了"。

二是对戏剧活动与其他学科内容整合的学习情况作评价，如"某某小组的小朋友改编故事时，除了用木头造房子，还试用挖建地下室的形式造房子，防台风，很有创意"。

三是对幼儿在活动中的合作态度、投入的程度和情感体验作评价，如："刚才某某小组的小朋友在'风中的泡泡'的讨论和表演中都很积极，配合得挺好的！你们有什么感觉？学到了什么？能与大家一起分享吗？"这种积极的评价机制，能促使幼儿不断提高鉴赏力和审美能力。

评价与反思可以在最后形成结论。结论是对戏剧过程作回忆、分享、回馈与意见的整合，参与者能对整个活动作出综合性的认知与肯定。

上述几种教学方法，其程序适合所有的年龄层。

第四节 幼儿园戏剧教育整合课程活动案例

几年来，闽南地区在幼儿园戏剧教育整合课程活动方面有许多探索和研究成果，下面介绍两个活动案例。

一、《郯子鹿乳》戏剧教育整合课程活动①

活动框架如图所示。

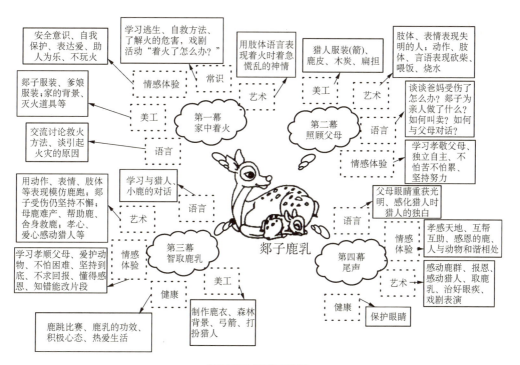

《郯子鹿乳》活动框架图

① 宋远辉.学国学.知礼仪[M].厦门：厦门大学出版社，2012：213.

案例分析：《郯子鹿乳》是中国著名的二十四孝故事之一。故事中郯子乔装改扮，披上鹿皮，扮成一只小鹿，钻进深山为父母寻找鹿乳。由于郯子的装扮非常逼真，还仿照小鹿的姿势和动作，所以当他进入到鹿群栖息的地方后，没有引起母鹿的怀疑。也正由于扮演逼真，郯子为了救母鹿差点引发猎人的射杀。最终，郯子的行为感动了母鹿，并取得了鹿乳，从此不再捕鹿。猎户也被郯子奉亲的孝行所感动，从此郯子的孝心传扬开来。这个故事有很强的戏剧性，也有很浓重的教育意义。厦门市西林幼儿园选取这个故事，将国学内容与戏剧整合，设计成一个"感恩有爱"主题活动。整个活动以故事情节的起承转合为节点，分为四个戏剧情节段落，分别为第一幕"家中着火"、第二幕"照顾父母"、第三幕"智取鹿乳"和第四幕"尾声"。幼儿园根据戏剧故事"一本四折"特点，将其设计为四个教学活动环节，由教师引导学生搜集所选择故事的相关背景资料，结合相关的常识传授，加之以语言训练、情感体验，并设计制作简单的布景、道具与服装。首先是创作性的扮演，以"折子戏"表现，然后四个环节贯穿，推展到正式的一出戏剧。这一活动以戏剧为媒介，按照戏剧情节的发展过程，将语言、健康、艺术、美术等领域的内容有机整合，以综合、主题、多元等教育思想贯穿整个活动，促进幼儿整体、和谐、自主的发展，特别是在培养孩子情感方面注入了"感恩有爱"的孝亲境界。

第一幕"家中着火"。在这一幕的活动中，教师开场以故事引入，讲述故事的开端源自一场失火，引导幼儿交流讨论救火的方法，了解引起火灾的原因。教师给予幼儿常识性传授的同时，使孩子们的语言表达和沟通能力得到训练。在这一幕，《着火了，怎么办？》是一个专门的创造性戏剧活动，是大主题活动下派生出来的一个分主题戏剧活动。教师们设计了一堂美工课，制作郯子和郯子爹娘的服装以及家的背景和灭火道具等，启发幼儿在活动中用肢体语言表现火苗的旺盛、着火时灭火与逃生的动作，学习初步的表演技能。让幼儿能够充分了解火的危害性和"玩火"的危险性，树立安全意识，学习自救和救人的基本方法。

第二幕"照顾父母"。在这一幕的活动中，教师将故事往前推进一步，进入下一个创造性戏剧活动环节。首先组织幼儿小组讨论："郯子爹娘受伤了怎么办？""郯子是怎么照顾爹娘的？""如何叫卖？""如何劝阻猎人的行为？"接着由小组成员自行商议角色的分配，然后将讨论的结果表演出来。比如，用肢体、表情、言语表现失明的人，表现郯子砍柴、烧水、喂饭等情节。通过创造性戏剧

表演,让幼儿懂得孝敬父母及感恩的道理,培养独立自主、不怕苦与累的精神。

第三幕"智取鹿乳"。这一环节整合了语言、健康、美工和艺术等领域内容,给予幼儿深层次的情感体验。首先,活动以"鹿跳"比赛开场暖身活动,把幼儿带进鹿的森林世界,教师结合讲授鹿乳的功效,培养幼儿热爱生活的积极心态。故事发展到"智取鹿乳"的环节,新的道具和新的人物马上要登场了,教师又设计了一堂美术课,带领孩子们制作鹿衣、弓箭,布置森林背景,打扮成猎人。之后,教师让孩子们以组为单位,分别模拟扮演母鹿、郯子扮成的小鹿和猎人等,并用语言、动作、表情和肢体表现郯子受伤仍坚持不懈,母鹿难产,郯子帮助鹿,舍身救鹿,最终孝心、爱心感动猎人等情节。在这个戏剧创作环节,幼儿获得的情感体验是孝顺父母、爱护动物、不怕困难、坚持到底、不求回报、懂得感恩、知错能改等。

第四幕"尾声"。结合第三幕的表演情节,教师和幼儿一起走向故事的结局。"大团圆"的故事结局总是为幼儿所喜爱,孝感天地、互帮互助、人与动物和谐相处等的情感体验带给幼儿愉悦的审美感受。幼儿们不仅分享了郯子父母眼睛重获光明的喜悦,也在教师的引导下对郯子感化猎人时猎人的反思进行了思考和交流。当教师设计一个戏剧表演环节,要求幼儿将故事的结局"母鹿主动献上鹿乳,父母眼睛重获光明取鹿乳,举家欢庆"演出来时,孩子们已经驾轻就熟。

从第一幕到第四幕,不仅是情节的步步深入,也是孩子们戏剧表演层层递进的过程。在故事的起承转合中,孩子们不仅深入地知悉了故事内容,演绎了整个故事,提高了表演技能,而且综合地发展了多方面的能力。应该说,整个主题活动,是以戏剧为主要的整合工具,将语言、健康、艺术、社会等领域的内容整合在一起,既多元地发展了幼儿的智能,也让孩子们内心深深地种下了爱的种子。同时,这一系列的戏剧教育活动,带动了家园与社区儿童文化的建设(如结合母亲节、敬老节等在社区表演),推动家庭和社区的爱心教育,也为当前幼儿园国学教育的可行性、科学性和有效性提供了优秀的范例。

《郯子鹿乳》戏剧教育整合课程活动(厦门西林幼儿园供稿)

二、《小小惠安女》戏剧教育整合课程活动

活动框架如图所示。

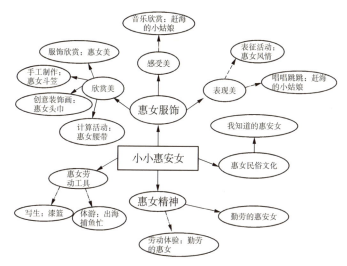

泉州机关幼儿园《小小惠安女》活动框架图

《小小惠安女》是泉州机关幼儿园结合闽南本土文化设计的一个戏剧教育主题活动,以幼儿喜闻乐见的形式与闽南文化相关元素引入,以一个短小的故事为引子展开。活动目的是,让孩子们了解福建惠安女勤劳智慧的优秀品格和海边人民的劳动生活,从中学习表演、想象与创造。该活动很好地整合健康、语言、社会、科学、艺术五大领域,以实现幼儿学习与发展的整体性,取得了很好的教学效果。

按照戏剧构成的语言、情节、人物、音乐、美术、建筑等元素,幼儿园将这个主题活动分解成四个小主题,分阶段分步骤地实施。

第一个分主题是"惠女服饰"。主要是让幼儿通过了解惠女服饰与表现海边生活的音乐、舞蹈,来欣赏美、感受美并能够表现美。在"欣赏美"的目标指引下,不但引导幼儿通过欣赏惠女传统服饰来学会欣赏惠女美,更通过整合社会、科学和艺术等领域的内容来使幼儿进一步深入了解并熟悉惠女的服饰,又达到多元的教育目标。如通过手工制作惠女斗笠和创意装饰画惠女头巾来欣赏惠女美,又通过计算活动来了解、欣赏惠女服饰中腰带图案的构成,让幼儿对惠女服饰有一个较完整的认识。"感受美"的环节主要是在《赶海的小姑娘》

的音乐声中,让幼儿通过音乐欣赏来感受美,体验惠女的海边生活氛围。在"表现美"的环节,伴随"赶海的小姑娘"音乐,让幼儿们穿上惠女的传统服装,戴上亲手制作的惠女斗笠,唱唱跳跳,充分感受惠女风情。

第二个分主题是"惠女劳动工具"。在这个主题中,不是单纯地让幼儿认知工具的形态和用途,而是将美术和体游整合进来。先安排一堂写生课,让幼儿进行劳动工具"挎篮"和"开蚝筐"的绘画写生;又安排一堂体游课《出海捕鱼忙》,让幼儿使用惠女常用的劳动工具进行模仿性劳动游戏。在细细观察写生中,在实际工具运用中,了解并熟悉惠女劳动工具。

第三个分主题"惠女精神"。这是活动主题的升华提炼部分。教师让幼儿在前面环节的教学活动中逐步了解惠女的外在表征,模仿惠安女开蚝、挑担的劳动过程,体验惠女出海劳作的艰辛后,让幼儿分享讨论,教师进行引导提炼,从而让幼儿领会惠女勤劳的品质特性,真正感受到惠女的"美"。

第四个分主题"惠女民俗文化"。这是整个大主题活动的拓展延伸环节。在这个环节,教师要求幼儿在课后开展"我知道的惠安女"知识拓展活动,让幼儿在更大范围中去了解熟悉惠女文化,而后在课堂上进行分享交流,讨论生成一个表现惠安女生活的戏剧情节,通过家园同乐活动,亲子共同学习制作戏剧服装和道具(均废品利用或天然物品利用),一起登台在社区表演。

这一戏剧教育主题活动体现三大特点:其一,让孩子们真正成为学习与创造的主人。在各个小主题活动当中,老师始终把孩子作为学习主体,充分发挥孩子们观察、想象、体验、创造与分享的积极性和主动性,培养了孩子们团队合作精神。其二,在闽南文化的熏陶中,发展了幼儿的多元智能。由于该活动有机地整合

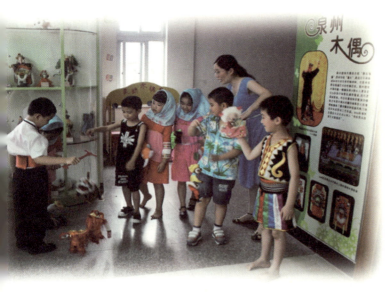

学演地方偶戏

了语言、健康、艺术、社会、科学等领域的内容,整合了地方民族民间文化的内容,打开了孩子们的视野,实现多元且有效的学习,吸收了本民族的文化精髓,创造力得到提高。其三,家长与社区的积极参与和热情支持,整合与优化了戏剧教育活动的资源,保证活动顺利进行。

学习制作小木偶

学弹南曲

以戏剧活动带动体育游戏

风情表演

画惠安女斗笠
（以上组图由泉州机关幼儿园供稿）

第五节 闽台幼儿园创造性戏剧课程的主要区别

在前面的章节，我们主要介绍了课题组在幼儿园教育实践中，创造性戏剧与幼儿园五大领域课程整合的实施方法和相关的活动案例。从活动的过程设计上看，很大程度上参考了台湾的创造性戏剧活动的做法。其实，两地幼儿园创造性戏剧课程有着明显的区别。

一、闽南地区幼儿园率先进入"幼儿园戏剧教育整合课程"的探究阶段

以戏剧元素为媒介带动各领域的有机整合，恐怕是闽南地区幼儿园的首创。中国大陆于2000年就发布《幼儿园整合教育工作

条例》,语言、健康、社会、科学、艺术各个领域的整合课程教育思想早已深入人心。当创造性戏剧作为整合课程的"粘合剂"与五大领域课程之间整合的重要桥梁,它实现了多元的综合性教育,促成幼儿学习与发展的整体性。如厦门西林幼儿园的戏剧教育整合活动《郯子鹿乳》,是一个渗透了整个学期、整个年段的戏剧教育主题活动,从第一幕到第四幕,不仅是情节的层层深入,更是四个活动环节的环环相扣、层层递进,促使孩子们戏剧表演技能步步提升、综合能力节节提高的过程。整个主题活动,贯穿了综合、主题、多元等教育思想,不仅让幼儿获得"孝敬长辈"和"防火安全"的启示,得到语言、体能训练和相关的情感体验,并在学习设计并制作简单的布景与道具以及创作性的扮演过程中,想象力、创造力与人格品质获得提升。这种戏剧主题活动以戏剧为媒介,按照戏剧情节的发展过程,将语言、健康、社会、艺术等领域的内容有机整合,是幼儿园戏剧教育整合课程的一种成功模式。

在闽南地区,有不少幼儿园在"戏剧教育整合课程"建设方面获得成功经验。例如,泉州市刺桐幼儿园的"木偶戏剧教育课程"做得相当成熟,充分发挥木偶独特的教育价值,优化教育教学活动效果,在传承木偶文化的同时,促进幼儿全面发展。厦门市第九幼儿园组织以游戏为主要形式的幼儿戏剧活动,使闽南民间音乐、歌谣、打击乐、舞蹈、歌仔戏、高甲戏、木偶戏等与幼儿整合式课程的学习,形成了环环相扣的创新体系和有机的运动过程,让幼儿园成为一个处处洋溢着浓郁的闽南乡土气息并展现创新精神的乐园。漳州市华元大地幼儿园,长年对戏剧艺术教育与各个领域自然渗透的课题实验也获成功,戏剧教育课程的构建为漳州地区幼儿戏剧教育活动的开展起到很好的示范作用。总之,闽南地区在探究"幼儿园戏剧教育整合课程"方面做出了许多可喜的成绩,对推动艺术教育课程的建设,对实现人文素质培养的教育目标,做出了积极的贡献。

在台湾,幼儿园整合课程理念的出现比大陆迟得多,所以在"幼儿园戏剧教育整合课程"方面,目前也没有看到比较突出的表现。但是,台湾创造性戏剧发展却十分成熟,而且特色鲜明,效果显著。应该说,大陆和台湾在戏剧教育上探索的领域有所不同,取得的成绩亦各有千秋。

二、闽台幼儿园创造性戏剧定位不同

20世纪90年代以来,随着世界艺术教育改革浪潮的掀起,开放、多元、综合的艺术教育已越来越被人们所认可,戏剧教育作为艺术教育的方式之一被纳入了学校教育的范畴。1997年起,台湾教育部门先后颁发一系列与戏剧教育有关的文件,台湾的戏剧教育从此以"官方"正式身份,与其他学科"平起平坐"地纳入中小学

和幼儿园教学科目。台湾的学者大胆引进并拓展了西方的创作性戏剧教育理念，并从实作上加以研究探索，可以说，目前台湾儿童戏剧教育具有的本土特色即创造性戏剧。从台湾的创造性戏剧实作来看，它是一种比较"纯粹"的戏剧活动，强调过程而不是结果，强调在戏剧活动过程中拓展参与者的语言与交流能力、解决问题的技能与创造力，提升积极的自我概念，建立社会认知、同理心、价值与态度观并了解剧场艺术。它强调戏剧的艺术本质，是在艺术教育中渗透学科教育。

大陆自2000年开始进行新一轮的课程改革，将优化课程结构、调整课程门类作为重要内容。其中一个引人注目的举措，就是增加了艺术课程，颁布了《义务教育国家艺术课程标准》。《标准》首次列入戏剧、舞蹈，使之与传统的音乐、美术并列。艺术教育的综合化趋势，体现了一种崭新的现代教育观念，这说明艺术教育在我国基础教育课程改革的大背景下出现了新的复兴；而作为综合艺术的戏剧的加入，更是为艺术教育增添了生机与活力。我们不难发现，大陆的戏剧教育还不完备，作为教育戏剧的基本形式——创造性戏剧的发展还不成熟。大陆创造性戏剧进入幼儿园教育领域，将幼儿园五大领域内容有机整合的初衷，就是为实现多元的综合性的教育，以促成幼儿学习与发展的整体性。然而，创造性戏剧作为五大领域课程整合的一种有效方式，存在的问题还比较突出，尤其是戏剧的定位问题。我们的课程中大部分只是将戏剧作为一种"工具"，以实现某些"知、情、技"教学活动目标，加上教师运用创造性戏剧手段的技巧欠缺，故戏剧在整体活动中并不一以贯之，常有生硬牵强之感。究其原因，首先在于戏剧的定位和目标不同，其次是教师的戏剧教育理念转换得不到位，以及所受的相关技能培训有限。在台湾的教育戏剧活动中，戏剧是"本质"，是以实现艺术教育目标为主、以自然渗透"全人教育"为辅的戏剧；而在我们多数幼儿园的戏剧教育活动中，戏剧还只是"工具"，是为了学科教育而戏剧的戏剧。

三、闽台幼儿园创造性戏剧运用上的主要差异

由于戏剧的定位和目标不同，闽台两地幼儿园创造性戏剧活动的做法自然有所不同。下面以具体案例来说明闽台两地创造性戏剧运用上的主要差异。

厦门某幼儿园根据著名的绘本《小黄和小蓝》，为幼儿园大班的幼儿设计了一次创造性戏剧活动。本活动试图整合幼儿园社会、科学、艺术等领域的内容，在活动设计上将创造性戏剧引入了教育活动，并将其穿插在相应的活动环节中。它希望实现的活动目标：一是尝试根据绘本大胆创编故事；二是体验用肢体动作和美术创作来表现色彩；三是感受伙伴之间相亲相爱的快乐情感。从案例来看，整个活动

安排过程比较完整,对社会、科学、艺术领域的内容整合得比较圆融,课堂实践也能够实现各大领域整合的目标和效果。比如,先用"找一找""看一看"的环节,让幼儿认知色彩,感受小伙伴的友情,以实现社会和科学领域的教学目标;然后通过"做一做"的环节整合手工课,创作出戏剧表演的背景;接着的"演一演"是创造性戏剧活动环节,这个环节才真正进入到戏剧领域。通过让幼儿分组表演,进一步帮助幼儿体验角色的情感,深入故事的内涵,实现活动目标。以下只是其中的两个活动环节。

(三) 做一做

1. 提出制作要求

师:小黄和小蓝到了哪里玩?小朋友可以用老师给你们提供的纸箱、栅栏、山坡、各种纸积木、大型积塑等材料,制作他们去过的地方。

2. 分组制作故事背景

(1) 纸箱

(2) 栅栏

(3) 山坡

(4) 各种纸积木、大型积塑

(四) 演一演

1. 幼儿自由分组表演

师:小朋友,你们分成两组扮演你们喜欢的角色,来表演《小黄和小蓝》这个故事。

幼1:我当小蓝。

幼2:我当小黄爸爸……

2. 教师请几组幼儿轮流上台表演

3. 讲评

师:今天你扮演了什么角色?你是怎么表演的?

幼:我扮演小蓝,小蓝和其他颜色宝宝一起快乐地手拉手做游戏。

……

从以上的教学目标设定中,我们明显地看到了其着力点仍在于实现传统教学上"能力、认知、情感"方面的教学目标,对于戏剧本身的艺术特性带给孩子的教育价值没有提及,教学目标与戏剧本身无关。这个教学活动的设计意图,在于借助戏剧这个"工具"提升教学效果,实现教学目标。在教学环节上,教师引导幼儿"找一

找、看一看、做一做、演一演、讲一讲、想一想",活动过程相对完整。可是,戏剧在其中并非挑大梁的"主角",没有贯穿在整个活动过程,只是在"演一演"的环节出现。戏剧的需求不是自然而然地发生,而是硬生生地为了实现教学目标而搬入戏剧。因受到过多的学科目标牵制,所以分组表演时"草草为之",孩子们感受到的戏剧情境和戏剧氛围都很有限,不能达成更好的教育效果。

 这个案例是我们在研究活动中发现的比较典型的一种弊端,凸显了目前我们戏剧教育的主要问题,即创造性戏剧的理论接受面还不够宽,许多教师还没有完全把握它的本质,加上本身的戏剧素养不足,在进行创造性戏剧活动设计和引领孩子活动时无法做到游刃有余。戏剧在教学活动中常常只是一种"工具",这个"工具"有时是"鸡肋",未必能够起到突出的作用,反而常有牵强之感。

 台湾的创造性戏剧活动有自己一套行之有效的操作规程,其创造性戏剧真正是一种即兴、非展示性的,以程序进行为中心的戏剧形式。因而,在台湾的创造性戏剧活动中,《小黄和小蓝》的教学目标是着眼于艺术教育目标的达成,在艺术目标的实现过程中自然而然带来其他领域的收获。而且,台湾的创造性戏剧是一以贯之地贯穿在整个教学过程,而非只是适时出现在某个环节。从暖身活动开始,幼儿在教师的引导下打开身体发肤等感觉器官,随着教师的情境导入进入到戏剧的情境和氛围,然后教师进行示范和解说,接着幼儿分组讨论交流,进而分组表演。表面上,台湾的创造性戏剧活动程序与我们幼儿园戏剧课程大致相同,但台湾的创造性戏剧活动更"纯粹"得多。例如在上述案例中,教师请几组幼儿轮流上台表演后便是评价环节,有"走过场"之嫌;而台湾的创造性戏剧课程一般通过多重演练,以期最后成为一出可供上演的戏剧演出。这种多重演练可以使孩子更精进于演出本身,并使幼儿在这样的相互配合和沟通中,学会相处与合作,渐渐获得解决同伴间冲突的策略,从而提高情绪调节能力和解决问题的能力。

 应该说,经过四年来的戏剧教育课程实践,我们的教育戏剧活动在积极的探索与创新中不断发展着。目前,创造性戏剧教育整合课程,已在闽南地区众多幼儿园、小学开始形成一套逐渐完备的具体操作体系。虽然还存在缺陷和不足,有着不断完善和提高的空间;但是它以区别于台湾"以艺术教育为主要目标"的戏剧教育理念与方法,形成自己的特色,创造性地开辟了课程教育新领域,探索出适合于大陆儿童的行之有效的教育戏剧应用模式,使戏剧教育成为服务于学校教育教学的一种新生力量。相信立志于戏剧教育事业的老师们能够在不断地学习、探讨、创新和实验的过程中,探索出更为成熟的教育戏剧活动应用模式。

参 考 文 献

[1] 张晓华.创作性戏剧教学原理与实作[M].上海:上海书店出版社,2011.
[2] 冯晓霞.幼儿园课程[M].北京:师范出版社,2000.
[3] 杨娟,张金梅.美国儿童戏剧工作坊及其对我国儿童戏剧教育的启示[J].教育导刊,2012,(01).

第七章 小学教育戏剧活动的应用模式

核心提示

　　教育戏剧是一种教学方法、一种学科工具。它可以整合其他学习领域,特别是与其他艺术形式整合运用,营造一个开发式、互动式和引导式的学习环境。不仅能发展学生的智力,还可以延伸到自我发展、独立人格的培养,建构一种全面的人文素质教育。本章主要探究:如何运用戏剧元素作为整合核心进行的结构性、创造性的教学策略;如何运用以戏剧技巧与创造性教学作为工具的教学方法,综合艺术各学科(音乐、美术等)的教学,以提高小学艺术教育的质量;教学如何跳出学科本位主义,使戏剧与其他学科(语、数、英、心理健康、品生品社等)相互渗透,形成一种"整合教学模式",以实现"教学艺术化"的目的。

上文说过，"教育戏剧"不以表演为目的，而是运用戏剧手段推进人的社会学习，对人的认知发展、情绪、个性、社会性的发展发挥积极的促进作用。中国大陆教育戏剧概念出现的虽较晚，但自20世纪80年代起，校园戏剧、课本剧以及近年来的校园心理剧等都是教育戏剧的多元化呈现形式。近年来，越来越多的行动者与研究者加入了传播教育戏剧火种的行列，只是在这如火如荼的教育戏剧推广进程中，还缺乏基于教学实践的系统实验和研究，现有师资在教育戏剧理论与实操方面均是短板，难以胜任教育戏剧发展的需求。因此，对于教育戏剧在当前全面深化素质教育和课程深化改革中应有的地位和扮演的角色，很有必要结合教育实践来做深入的理论、实践的探讨与政策研究。

几年来，我们以丰富多彩的教育戏剧活动为学校提供艺术教育和人文素质教育的创新方法，为老师提供多样化的教学工具，为学生从戏剧活动过程中获得人生体验和感知能力。为了达成这一目的，本课题组在厦门若干小学中进行戏剧教学活动的深入调研，开展戏剧融入课堂方式的实验和探索，总结和归纳教育戏剧在小学教育中的几种应用模式，特别是探索"创作性戏剧活动"整合各学科的教学方法，为戏剧在幼儿园和小学素质教育中推广和普及，提出建设性的解决方案，从而推动戏剧艺术从"精英教育"扩展延伸到"普及教育"，为当前教育改革提倡的"创新教育"提供探索性的研究资料，为艺术教育人才的培养提供建议。

在课题实践过程中，我们越来越明晰，戏剧教育除了是艺术学科，更是一种工具学科。儿童戏剧教育的功能有：其一，有助于构建儿童的核心价值观和传承民族文化精华，增强民族文化认同感与民族凝聚力；其二，有益于发展儿童的智力、创造性思维和审美能力；其三，有利于儿童积极的情绪情感与独立人格的培养。戏剧教育还可以整合其他学习领域，特别是与其他艺术形式整合运用，营造一个开发式、互动式和引导式的学习环境，建构一种全面的人文素质教育。教育戏剧应用模式的研究成果，有利于帮助了解戏剧教育的理论依据，为戏剧教学实践提供相关参考。我们相信，倡导应用戏剧教育从"校外艺术教育"扩展到"课程内义务教育"，从注重结果的专业培训发展为以"过程学习"为核心的通识人文教育，对进一步深化教育改革具有重要的现实意义。

在小学教育戏剧活动应用模式的探索研究中，本课题组主要做法是，将厦门梧村小学、槟榔小学、何厝小学辟为实验基地，以实地调研为基础，探索如何"以戏剧作为学习媒介与其他课程结合，例如：结合语文、数学、社会、自然、历史、生活技能、音乐、视觉等课程的学习内容，以戏剧生动活泼的特质作为传达其他领域知识与技

能的工具"。① 自2010年年底,从三所小学确定参与创造性戏剧活动与各学科课程整合子课题研究实验之时起,各小学开始探索戏剧元素渗透课堂的教研活动,各个学科老师在这种重视戏剧教育的氛围下开动脑筋,尝试着利用戏剧元素和本学科教学相结合,形成初步设计的教案。大课题组定期和学科老师"磨课",由授课老师陈述教学目标、教学重点,以及设计运用的戏剧方法,之后由教研组老师、专家团队共同探讨,提出改进意见,最后形成这门学科的授课教案,然后进行课堂实践,接之以研讨、修订、再实践。通过不断的理论夯实和实践探索,参与实验的教师在学科理念和实践方法上有新的提升,慢慢形成了适应教育实际的各学科与戏剧整合的教学策略,特别是以戏剧技巧及创造性教学能力作为工具,渗透到其他学科(语、数、英、心理健康、品生品社、音乐、美术等)的教学方法,形成一门"整合教学模式",应用到"教学艺术化"的实践中。当然,基于目前大陆戏剧艺术的教学大环境,教师专业能力、教材教法乃至于学校课程规划等都存在着配套不足的问题,实践和推广戏剧融入课堂的教学方法在现行的教育体制下还是有非常大的困难。下面着重结合课题实践研究中有代表性的儿童戏剧与各学科课程的整合案例,来探讨儿童戏剧与相关学科"整合"的实践模式和操作中的具体策略及措施。

第一节 儿童戏剧与语文学科的整合

戏剧与语文教学显然有着许多天然的、密不可分的联系,它与语文教学实践性、生活性、综合性和开放性的特点十分吻合。戏剧进课堂,能使一成不变的常规课堂变成生动活泼的舞台式课堂。学生通过读、玩、演、编等方式,能于潜移默化中提高学生的听、说、读、写能力,有利于学生多元智能的发展。因此,课题组开展教育戏剧与相关学科的"整合"研究,首先探索的便是如何将戏剧融入语文学科,并以此为突破口,展开基础教育课堂改革的新航程。下面主要以厦门梧村小学教学实践为例,结合其他学校的戏剧整合应用实例,阐述语文教学与戏剧整合的具体操作策略。

① 黄秀英. 创造性戏剧应用于艺术与人文课程之行动研究[D]. 台北:台北师范学院课程与教学研究所, 2003.

一、灵活应用戏剧项目，玩转语文课堂教学

在台湾戏剧教育教学中，戏剧教学活动一般常见的项目有想象、肢体动作、身心放松、戏剧性游戏、哑剧、即兴表演、角色扮演、说故事、偶戏与面具、戏剧扮演。这十项教学活动都不是演技的专业训练，而是运用于课堂的一种教学方法。我们的课题研究着力于将戏剧教育落实在教室，在课堂上让学生从参与戏剧学习中得到应有的认知。主要做法如下。

1. 想象、身心放松的戏剧游戏

低年级孩子注意力持续时间较短，教学中许多老师喜欢穿插"课中操"的教学环节，可是效果并不理想。如果在班级中组织一些带有戏剧元素的小游戏，既可以解决以上问题，也可为今后各种戏剧活动的开展打下良好的基础。如一年级下册第一单元的"多彩的春天"的课堂上，教师与孩子玩了一个"定格"的戏剧游戏。孩子在优美的音乐声中想象自己身处万物复苏的春日暖阳之中，随意扮演自己喜爱的角色，可以是动物植物，可以是融雪溪流，也可以是各行各业的人们，随音乐做出相应动作。音乐声停，所有动作定格，孩子们相互猜一猜对方表演的是什么，再相互说一说自己的想象。这样一来，不仅吸引了孩子们的注意力，调动了他们的积极性，春天生机盎然的特点也深深地印刻在了他们的脑海中。除"定格"游戏之外，在语文课堂中经常使用的戏剧游戏还有"镜面游戏""身体写字"等，这些都是让孩子充满想象、身心放松的戏剧游戏。

想象、身心放松的戏剧游戏还可应用于作文教学中。如在三年级的一堂作文课上教写"吹气球"一文时，教师安排相应的音乐和音效，按"没气——渐渐充

厦门梧村小学《春天的盛会》戏剧教育整合活动——定格游戏

气变大——圆鼓鼓——漏气——爆炸"的顺序,让孩子们边听边将自己想象成刚刚自己吹的那个气球,感受气球在整个过程中的变化;然后又在班级组织了一场吹气球比赛。之后学生交上来的作文让教师又惊又喜——孩子们把吹气球时的心理变化、神态变化完整记录下来,写得淋漓尽致,整个比赛过程也写得生动有趣,创意十足。

2. 肢体动作

夸张的肢体动作,可以结合在拼音和生字教学中。学生可借助肢体表现帮助记忆汉字的字形。一年级老师在教学拼音时,总是苦恼于孩子记不住拼音的字形,但借助肢体表现,教师便可引导学生通过"比手画脚"的方法来记忆。如"O"可以用圆圆的口型,或将双手高举相连摆出圆圈的姿势来记忆,生动有趣,符合一年级小朋友的性格特点。同理,汉字中有许多象形字和偏旁也可以让孩子大胆想象,用夸张的姿势来记忆。此外,描述动作、表情的词语,如"蹒跚""踉踉跄跄""攥"等,都可以采用肢体表演法,也可以让学生以肢体动作配合朗读表现出文本对话中人物的心理状态和语气态度。学生通过自己肢体动作的表演体验后,对词语的理解和记忆自然也就更深刻了。

3. 角色扮演

在语文教学中,朗读训练对理解课文内容、发展语言、陶冶情感有重要的作用。简单的全班齐读、指名朗读在完成朗读的训练目标上收效甚微;而将戏剧元素与朗读教学融合,则可以达到良好的训练效果。最常使用的方法就是进行分角色朗读。有的老师存在一个操作上的误区,认为所谓分角色朗读很简单,即让学生扮演文本中的不同角色,将他们的对话分别朗读出来,便达到了目标。实际上,赋予他们相应的角色,让他们"演"出来,效果会好得多。在进行此项训练之前,应当先让学生通过自读体会、小组讨论和师生交流等方式弄清每个角色的身份、年龄和性格特点,以及说话时角色所处的环境,进而决定该怎么表演相应的人物,用什么样的语气来说出人物的语言。学生通过自身对文本的反复朗读和教师适当的朗读指导,学会根据文本的信息和自我生活经验去揣摩人物语言的语气和态度,并且在此基础上进行角色的扮演,能够很好地加深对文本的理解。例如,在教授人教版三年级下册《惊弓之鸟》一课时,课文里有更羸和魏王的这样一段对话:

更羸仔细看了看,指着大雁对魏王说:"大王,我不用箭,只要拉一下弓,这只大雁就能掉下来。"

"是吗?"魏王信不过自己的耳朵,问道,"你有这样的本事?"

更羸说:"请让我试一下。"

"啊!"魏王看了,大吃一惊,"真有这本事!"

语文教学戏剧活动课上,孩子们争相作角色表演。右一为台北儿童戏剧教育家钱康明博士。

更羸笑笑说:"不是我本事大,是因为我知道,这是一只受过箭伤的鸟。"

按照惯例,这样的教学环节处理一般是在分角色朗读前,课堂里进行一场讨论。通过讨论,孩子们首先明确了人物之间的关系:魏王是君,更羸是臣。古代中国君臣等级制度森严,因此,朗读的基调应该是魏王激昂,更羸谦卑。接着,更羸随魏王外出打猎,作为一个射箭能手要表演绝技给魏王看,他对自己的本事应该是充满自信的,因此语气也应该带着自信;但同时,从更羸的最后一句话孩子们又分析出更羸是一个谦虚的、不骄傲不自大的人。因此,孩子们最后总结出更羸的语言朗读方法应该是:自信(当中带着对君王说话的谦卑)、谦虚(不邀功不炫耀)。而另一个角色魏王则应该带着怀疑(大胆)、吃惊(有些佩服但不明显表露)的语气读。基于这样的讨论交流的过程,我们改变教学方法,撤掉课堂桌椅,让孩子们"动"起来,"演"起来。孩子们纷纷内化成了"魏王""更羸",将人物对话变成了台词,加上了动作——拱手、低眉、鞠躬,将平时从影视作品当中看到的古代君臣的交流内化到自己的表演中。就在这举手投足间,课文中魏王和更羸的身份和关系、人物所处的环境、人物语言背后所隐含的意义,也就一步步"现形"了。这样的角色扮演法,学生被赋予不同的角色,经历不同的情境,很自然扩大自我感知与认知,课堂效果明显要好得多。

4. 即兴表演

在课堂上创设戏剧情境,配合音乐的渲染与布景、服装等,让学生仿佛置身故事情境中,并且要求学生依情况、目标、主旨、人物等线索之基本条件,开展即兴表演,表现出一个故事,发展出动作与对话,这是阅读教学和写作指导很好的辅助模式。

在教学《揠苗助长》一课时,教师借助多媒体创设情境,通过草帽、锄头等道具

的辅助,扮演农夫走进农田里,简单地演起了《揠苗助长》的故事。孩子们一看老师全副武装,颇感好奇和有趣,兴趣一下子被调动了起来,表演的欲望也蠢蠢欲动。接着老师让孩子们进行分组即兴表演,将"揠苗助长"的故事即兴发挥。学生在情境中即兴表演,能够自然地深入人物的内心活动,并在情境表演中观察其他人物的表情、动作、语气表现等,有利于学生对课文情节内容、人物形象、内涵主旨的理解和把握,课堂效果不言而喻。

厦门梧村小学《揠苗助长》戏剧整合教育活动

二、创造性戏剧进语文课堂

在语文教材中,常常有故事性较强的课文,情节十分精彩,人物形象鲜明生动,语言生动感人,对小学生有很强的吸引力,如《地球爷爷的手》《丑小鸭》《陶罐和铁罐》《争吵》等等。这种课文,角色扮演是很多教师经常使用的一种教学手段。但是,单纯的角色扮演与完整的创造性戏剧融入法显然有所差别。下面以厦门梧村小学《陶罐与铁罐》戏剧整合教育活动为例,谈谈创造性戏剧融入语文课堂的具体操作策略。

课题名称	《陶罐与铁罐》戏剧整合教育活动		
教学科目/范围	语言、社会、艺术	适用年级/年龄	三年级(9—10岁)
教案编写者	陈世明	活动指导者	卢丽君
学校名称	厦门梧村小学		
活动时间	2012年11月1日		
教学资源	1. 小学语文教科书《陶罐与铁罐》。 2. 熟悉陶瓷工艺的家长。		
学生已有的知识经验	1. 学习课文《陶罐与铁罐》,学习10个生字的读音与书写,初步理解作品蕴含的意义。 2. 学习用一定的声音、表情表现人物的对话。		
教学目标	1. 知:巩固认识本课的10个生字。理解作品赋予的寓意。 2. 情:在创造性表演活动中表达感受,深化感悟,进一步懂得人都有长处和短处,要看到别人的长处,正视自己的短处的道理。 3. 技:根据角色性格特点,用不同的声音、表情处理好人物对话;发挥想象力和创造力,改编作品内容,并用语言和动作生动地表现出来。		
教学所涉及的领域内容	语言方面——富有感情色彩地对话。可根据自己对角色的理解,创造性地扩(改)编故事,与其他角色互动。 社会方面——获得更多的如何善待自己与他人、如何尊重别人的生活经验。 艺术方面——学习用声音、表情和动作表现人物的思想性格特征,表演故事内容。		
活动名称/ 戏剧教学策略	教学内容		资源/备注
一、谈话导入,激发兴趣; (3分钟)	"假如你有一个陶罐和一个铁罐,你喜欢谁?为什么?" 从学生的发言中总结出它们各有各的长处和短处。从而懂得做人应该谦虚谨慎,不应该骄傲自满。		也可以由学生概说故事引入
二、师生讨论引入,把握人物性格,为表演打好基础。 (3分钟)	1. "铁罐是怎样奚落陶罐的?" 　A. 指名读。大家听,那声音像不像傲慢人的声音? 　B. 铁罐声音是怎样的?(冰冷、生硬,声高气粗的) 　C. 表情动作呢?哪位同学为我们表演一下铁罐。 2. "面对铁罐的一次又一次的奚落,陶罐又是怎样回答的呢?" 　A. 指名朗读,大家听听那声音像不像谦虚人的声音。 　B. 陶罐的声音是怎样的?(轻柔、平缓、和气) 　C. 表情动作呢?请同学为我们表演一下陶罐。		学生之间互相评价,并尝试着表演。
三、让孩子自选角色做对话表演 (7分钟)	3. 同桌分角色对话练习。 表演时注意声音、语调节奏,并加上生动的表情和动作。 4. 学生佩戴头饰上台角色对话表演。		

(续表)

活动名称/ 戏剧教学策略	教学内容	资源/备注
四、集体创作，围绕主题扩编故事内容（边表演边讨论，不断调整）（25分钟）	1. 同学们，如果把你们的表演加上出场和结局，就是一个完整的儿童话剧啦！现在就让我们一起来当小编剧，扩编故事。大家赶紧动脑想一想：把这个故事的重点部分进行扩写，应加上什么内容？怎样去表演呢？（老师出示创编要求，小组展开讨论） A. 增加厨房里锅碗瓢盆角色，使之成为听众，发表意见。（对铁罐说些什么，对陶罐说什么） B. 加上岁月老人的台词，对铁罐的骄傲、瞧不起人的言行进行评价，以突出作品的寓意。 C. 对结局进行改编：考古工作者没有找到铁罐后会说些什么？或者铁罐没有完全被岁月腐蚀，也被挖出来了，它会怎样重新认识自己	（孩子自己选择老师事先准备好的服饰、道具，如陶罐与铁罐的头饰、披肩或手杖等） （鼓励学生在不改变人物性格和作品寓意的前提下大胆创编）
五、主题升华（5分钟）	1. 学生分小组表演（老师相机指导）。 2. 请各小组长汇报小组创编内容。 3. 小组上台表演。 4. 师生评议。	
六、活动延伸	1. 请熟悉陶罐制作的家长带陶罐到班上来，讲讲陶罐的制作过程、性能与优点。 2. 我们在寓言故事的学习和表演中明白了很多道理，让我们记住它，让这些道理陪伴着我们长大！（课件出示，学生齐诵之）	
学生反应的记录	在这堂戏剧整合教育活动中，孩子们始终充满着激情。能抓住课文中人物的对话与神态描写，准确把握人物的性格特征。在老师的引导示范下，懂得用相应的声音语调、表情动作表演出陶罐和铁罐的对话。但是，孩子们在表演中还是略显拘谨，动作表现形式较单一。在故事创编的环节里，学生的能力水平表现出差异悬殊。有的小组能大胆地加入自己创造的情节，想法独特新颖，并突出寓意。有的小组则遵照原文"照镜子"式演故事。	
评价与反思	这堂戏剧整合课，孩子们特别喜欢。他们能在创造性表演活动中表达感受，领会作品的寓意，并借助自己创编的角色（比如锅碗瓢盆等）之口表达自己的感悟：人都有长处和短处，要看到别人的长处，正视自己的短处。在技能上大部分孩子能根据陶罐和铁罐的性格特点，用不同的声音表情来表演对话。能够发挥想象力和创造力，对作品进行扩编。较好地达到了本课的教学目标。 　　本教学框架"讨论——思考——扮演——提升认识"，适合小学生的认知规律。因此，在实践过程中基本按照原教案的步骤进行。但是，由于孩子的水平能力因素，课堂上需要老师引导示范的细节较多，费时较长，因此在个别环节上我做了删减合并。特别是在"活动延伸"环节，由于本校条件限制，无法进行木偶的表演，只好遗憾地省去了。我想假如有条件的话，该环节一定能够使课堂锦上添花。	

(续表)

	我在三个年段挑选了三个班级进行本次戏剧整合课的实践,并在第三次实践研讨过后,形成了本教案。每一次上课,每一次的教案调整,都让我感受良深。要顺利开展一堂戏剧整合课,除了教案的精心设计外,对学生知识经验的了解,对各种课堂表现情况的预设,表演小组人数的确定,以及教室课桌椅的布置,课件的设计等等,都直接影响到课堂活动的效果。这就要求我们开展戏剧整合课的教师必须具备周密设计教学、统揽课堂全局的素质,同时也必须具备一定的戏剧修养。 《陶罐与铁罐》的教学研讨活动结束两周了。每当我走在教学楼走廊上,常常有几个孩子跑到我跟前(本年段参加实验的两个班级的孩子)问我:"老师,您能再来我们班上戏剧课吗?""我们很喜欢上这样的语文课!"我很欣慰,我的班级以及参与实验班级的孩子都喜欢上了这样的整合课。著名心理学家布鲁纳曾说过:"学习的刺激乃是对材料的兴趣。"学生对语文课上的戏剧活动产生了浓厚的兴趣,自然能够快乐、自主地投入到学习活动中去。

从以上的《陶罐与铁罐》戏剧教育活动案例可以看出,当我们改变传统的课堂教学方法,以创造性戏剧为教学方法,将语言、社会、艺术等领域的内容整合在一起,整体的教学效果要好得多。

《陶罐与铁罐》戏剧整合教育活动——小组分享交流
（厦门梧村小学供稿）

《陶罐与铁罐》是三年级语文课程,以上活动方案是第二课时的教学设计。第一课时,学生学习了10个生字的读音与书写,初步理解作品蕴含的意义。在第二课时,我们应用创作性戏剧教育手段,让孩子们在讨论——思考——角色扮演——提升认识的过程中,学习语言艺术,把握人物的内心世界,理解主题与寓意。孩子们通过创造性戏剧表演融入故事,在扮演角色的同时与人物一起思考,一起喜怒哀乐。在骄傲野蛮的铁罐与谦逊温和的陶罐这对截然不同人物的对比下,孩子们自然懂得该怎么正

确地认识自己,怎样尊重他人了。这样,教学目标很容易就可达成。而且,课程的后半部属神来之笔,因为它给了学生学会换位思考的平台,在"我想对铁罐(陶罐)说""我想对自己说"的诉说中,学生接着自由创编,使一篇短小的寓言故事变得更加丰满和立体。

以上教学活动设计是课题组通过不断重复进行教学设计——教学实践——教学反思的过程中产生出来的,这种

《陶罐与铁罐》戏剧整合教育活动——孩子们在小组活动中演练课本中的人物对话(厦门梧村小学供稿)

"讨论——思考——扮演——提升认识"的动态戏剧教学的过程,是转变学生学习方式的变革,可以激发学生兴趣,充分调动学生的主动性、参与性、创造性,从实际效果来看,比一般的教学方式要好得多。

三、创设优质的校内外"戏剧"环境

创作性戏剧的活动必须由一个最初的观点引发。在语文教学中,这个观点就是某个文本的主题。在这个主题之下,由教师引导学生进行创作。在开展戏剧创作的过程中,学生的学习兴趣、阅读鉴赏能力、写作能力、合作精神以及创造性思维都能够获得一定程度的提升。因此,除了课堂上即兴表演的形式之外,活动延伸还可以让学生在课后进行课本剧的编排、表演。小学生的想象能力比较丰富,我们就可以充分把握和利用这一点,引导学生进行对简单课文的想象编写。如在上完二年级《揠苗助长》这一成语故事后,教师让孩子们根据故事情节展开想象,续编一个剧本,引导他们从不同的人物(如农夫、农夫的妻子、农夫的儿子、邻居甚至禾苗)的不同角度出发编写对话,充分展示各个人物的内心。还可通过"第二年,农夫又种下了禾苗"这一旁白为后续,让孩子们想象着续编故事。孩子们创、编、演,在快乐

的戏剧活动中深刻地理解了成语的寓意。

当然,对于小学的大部分低年级学生而言,编写成有逻辑性的完整故事情节是有难度的,我们教师可以引导学生分步创作。这样,不仅帮助他们理解寓意,他们的想象能力、语言表达能力和创作能力同时也能得到锻炼。学习《陶罐和铁罐》一文后,梧村小学的老师就把全班40多位同学分成了8个小组,让每个小组自行分工,自行选择剧本,自行编剧,自行导演,各自演出一段15分钟左右的课本剧。四个小组的同学接了任务之后都兴致勃勃,在组长的带领下很快开展了排演活动:定剧本,分析背景,分析角色,背台词,排练,每个小组的每一个同学都有板有眼地动起来了。他们充分利用时间,热情地投入到排练中,就在背台词、进入角色的过程中,课文的教学目标基本能够达成。通过戏剧表演,孩子们在活动中充分发挥了主动性和创造性,他们的分析能力、理解能力、表达能力、协作精神也得到了锻炼和展示。

当然,许多教材文本可利用的戏剧元素有限,因此我们可以在原有文本的基础上,让学生口头创编剧本,扩展戏剧表演内容。这不仅可以检测学生对文本的理解,更锻炼了他们的拓展思维能力,同时也是为写作打下基础。三年级开始,学生便要开始接触写作,但写作的起步谈何容易,不少老师都为之苦恼。我们借整合戏剧的契机,让孩子们上完课文后拓展延伸,当一当小编剧,在兴趣的激励下,很容易调动学生的写作兴趣。例如,教学三上《灰雀》一课时,小男生为了不让列宁失望,回家后立刻放飞了灰雀。如果让孩子们动手就写男孩回家后的场景,肯定存在困难。因此,教师让孩子们利用课间,以小组为单位,口头来编一编,尔后演一演。即兴表演的结果行之成文,就是一篇好作文。

戏剧进课堂,课本是剧本,教室是剧场,学生是演员,教师和学生又是观众。戏剧整合语文课堂,对学生的学习过程和学习结果都有很大的影响,变被动接受、死记硬背的学习方式为积极主动、生动愉快的学习过程,促进了对课文的深层理解,更有效地发展了语言能力,培养学生的创新精神、创新思维和操作能力等素质,真是一举多得。

第二节 儿童戏剧与英语学科的整合

小学英语是英语教育的基础部分,既具有英语学科的基本特点,也具有自身的特性。小学英语教学作为启蒙、入门阶段的教学,最重要的是营造一个开放式、互动式、引导式与生动活泼的学习环境。实践证明,把教育戏剧的教学方法应用到小

学英语课堂中,意义非凡。一是能激发学生学习英语的兴趣,把学生从"恐外语症"中解放出来,提高学生的学习主动性和积极性;二是助于学生习得英语的口语交往礼仪,增强对不同文化的理解、跨文化交际意识和能力;三是有助于培养学生口语表达能力,优化英语口语的教学方法;四是学生能在以小组为基本单位的学习活动中增强合作意识和创新意识。

首先,活动开始前需要整体的计划,以使活动不偏离主题、目标与戏剧的结构。因此,计划必须包括整个活动范围,如选择适合的主题、设计教学策略、设定目标、拟定实施规则、规划实施时间、场地使用、所需资源等规划。特别是教师课前准备要把握好学生已有的知识经验,确立教学目标,准备好各项教学资源。如第四课时的开展,必须基于前面学习的语言知识和前几课时学习的动物单词及相关句型。在已有知识经验的基础上,教师确立的本课时教学目标如下。

知识目标:

1. 能听懂会说:Oh, really? May I have a look? Sure. Here you are. Oh, it's nice! I like it. Thanks.
2. 复习巩固所学的动物单词:rabbit, panda, duck, cat, dog, monkey 等。

能力目标:

1. 能把学到的动物单词运用到所学的新对话中。
2. 能在实际情景中准确运用所学句型,语音语调流畅自然。
3. 提高学生听说认读的综合能力,增进身体各部分的协调能力。

情感目标:

1. 激发学生自主学习英语的兴趣:乐于模仿,敢于开口,积极参与。
2. 培养学生热爱大自然、爱护动物、保护动物的道德品质。
3. 同学之间互相学习,互相帮助,营造团结友爱的良好氛围。

为达到良好的教学效果,教师还做了教学资源的筹备,包括图片(动物图片和单词卡片:really, may, sure, like, it)、偶具(玩具 Teddy Bear 和六个小动物 rabbit、dog、cat、panda、monkey、duck)、头饰(Chen Jie, Sarah, Bai Ling 的头饰),本课时教学内容的录音带及前几个单元的歌曲录音带。

教学准备工作充分并到位后,教师进入课堂教学环节。教育戏剧的课堂往往以暖身活动开场,这有利于营造自然、愉快的学习环境。本课时,教师将复习和暖身结合起来,边说边做,在复习回顾以往学习内容中,进入到下一阶段的学习情境。

(一)暖身/复习(Warm-up/Revision)

1. 复习所学的问候、打招呼用语以及学习用品、身体部位和颜色的单词。

Hi! Good morning/afternoon! How are you?...

Show me your book/pencil/ruler...

Touch your nose/mouth/face...

Show me your blue crayon/yellow crayon/red crayon...

师生对话或教师边说,学生边做动作,或者是学生结对练习。

2. 复习所学唱的歌曲

教师播放录音歌曲《Hello》《Who is wearing yellow today?》《Color song》,学生跟唱。

3. 教师播放 A 部分的动物单词课件,复习所学的单词。

4. 教师准备头饰和道具,请学生上台表演 A 部分 Let's talk 的对话。

暖身一般是指活动开始之前所做的一些简单肢体动作,也可以是发声练习、专注练习或团体游戏等活动。暖身活动时间无需太长,控制在 3—5 分钟即可。暖身活动最好与课堂教学内容有所联系,效果较为突出。本环节,要求教师能够带动整个课堂气氛,提高孩子专注力,肢体放松,并且能够忘却表演的压力,进入自然的表演情境。

暖身活动之后,教师导入新课。

(二)呈现新课(Presentation)

1. 再播放第二单元的歌曲《Teddy Bear》,学生边跟唱边做动作。

2 教师拿出 Teddy Bear 说:Look,I have a Teddy Bear。学生会表现出好奇和惊喜,教师乘机问:你们想仔细瞧瞧吗? 学生一定会说:想! 这样自然导入新句 May I have a look?

教师将 Teddy Bear 递给一名学生,并用手势和动作暗示他说:I have a Teddy Bear。接着教师说:Oh,really? May I have a look? 强调突出"really",并出示相应的单词卡片,带读几遍。然后再和几位学生和教师进行同样的对话。

3. 教师拿着 Teddy Bear 走到一名英语较好的学生 A 前,示范对话如下:

T:I have a Teddy Bear.

Sa:Oh,really? May I have a look?

T:Sure,Here you are.(边说边把 Teddy Bear 给 Sa)

Sa:Thank you.

教师告诉学生"Sure. Here you are"是"可以,给你"的意思,并带读该句。由

于该句发音较难到位,教师应多带读几遍,学生的操练要特别加强。

4. 教师问 Sa:Teddy Bear 漂亮吗?你喜欢吗?这时就引出新句 It's nice! I like it。出示单词卡片 like 和 it,带读单词和新句。

5. 教师播放《Teddy Bear》歌曲,师生共唱歌曲,学生边唱边做动作,调节气氛。

6. 教师播放 B 部分 Let's talk 课件,让学生了解对话内容。

在这个环节,戏剧性游戏、即兴表演、说故事及戏剧扮演也都可以灵活运用。当然,最主要的戏剧环节是在下一阶段,即进行分组讨论和表演练习。在孩子们分组讨论之前,教师应当先进行解说和规范。解说与规范内容包括界定活动范围和规范活动常规,如交待活动的要求:分组、分派角色、担任工作、确定责任等内容以及音乐、道具等的使用。本次活动,教师建议学生三人一组进行角色扮演,拿出自带动物玩具或自画的小动物图片,也可以是学习用具,自行讨论一个情境,设定各自角色,和同组其他同学进行对话,以增强对话的真实性。教师可以利用准备好的教具做一些提示和示范,如用图片帮助孩子建立角色造型,用角色扮演确定角色的行为等。

教师解说环节结束,孩子们很快进行了自行分组,并讨论出情境和角色的设计,开始练习自编对话。在这个环节,教师自己也可以画几个小动物,找学生对话,并及时纠正学生的语音语调。当然,在这个过程中,教师还须关注全场,对一些多动的孩子进行温和的提醒,对于害羞的孩子进行鼓励,让所有孩子得到充分的语言练习。

分组讨论和自行演练结束后,孩子们的练习效果需要得到鉴定,教师请各小组上台当场表演。这是最富于趣味的环节,孩子们表演欲望很强,热情很高,纷纷展示自己的表演成果。如有的小组将小组成员设定为森林之王、猎手和小兔子,三者之间发生了争执,巧妙地将"Oh, really? May I have a look? Sure. Here you are. Oh, it's nice! I like it. Thanks"这些句式融入了他们的情境对话当中,效果很理想。

在这个环节中,要特别注重课堂评价,一般可以有自评、学生互评和教师点评:
课堂评价(Assessment)

1. 自评:我觉得在表演时,我的表现_____
我觉得我们这组表演得_____

2. 学生互评:
我最喜欢第_____组的表演,我欣赏他们的原因是:

3. 教师点评,总结。

通过多元评价,孩子们既可以在别的伙伴们的表演中不断地重复练习学习到的单词和句子,又根据各方的评价来评判自身的语音语调和表演水平,从而得到改

进和提升。这是一个必不可少的重要环节。

分组展示表演,教师可以根据课堂时间长短进行表演组数的安排,也可以在分组练习中,观察发现具有代表性的小组(如语音语调存在较多问题或语言表现较好、表演较到位、设计有创意等),让他们来进行表演。分组演练后如果时间安排充裕,可以让各小组进行重新地练习完善,加以复演,最后由教师进行总结评价,以达最好的教学效果。

一般而言,课内外的结合有助于教学效果的巩固和提升。本次课将结束时,教师也可以给孩子布置课外练习作业。如要求仿照 B 部分 Let's talk 的对话,学生将自己喜欢的物品介绍给伙伴,以互相操练新对话,达到举一反三的学习效果。

以上教育戏剧与英语课堂整合的案例主要采用了创造性戏剧的方式。创造性戏剧强调团队的表演是即兴的、非正式的,特别强调小组成员之间的合作与交流。通过学生之间、老师和学生之间的交互作用,产生大量的语言表达需求,包括肢体语言、声调情绪的表现等。创造性戏剧有助于语言的学习是显而易见的,而且戏剧活动类似于课堂游戏,可以缓解学生紧张情绪,提升交流能力。学生之间的沟通增多,师生之间的沟通增多,有助于学生深刻理解剧本,交流看法,也有助于教师及时发现学生学习过程中的困惑,以便适当调整教学策略。同时,师生之间及时有效的沟通有助于建立良性的师生关系,有助于教学活动的开展。

第三节 儿童戏剧与数学学科的整合

上海华林小学以校园戏剧为其艺术教育特色,自 2002 年起先行试点教育戏剧,目前已建立一套较成熟模式。学校通过"开展校园戏剧活动的研究和实践"作为推进素质教育实验项目,将戏剧元素融入课堂教学,取得了较为突出的成果和经验。课题组曾组织课题研究人员奔赴上海参访,进行了现场观摩和座谈交流,获取了很多宝贵的经验,更开拓了自身研究探索的方向和领域。比如数学课,面对计算、公式和解法,常人很难将数学课堂与戏剧表演联系在一起,但是,在华林小学数学老师顾连荣的课堂上,戏剧元素使得数学课变得深入浅出、生动活泼。他的观点是:

现实世界是数学的丰富源泉,也是数学应用的归宿。学生每天只是在反复的"类化"训练中习得机械的解题技能,而一旦面临真实的、源于生活的问题情境,他们往往束手无策,而戏剧表演元素训练渗入小学数学课堂教学,能对数学教学起着

事半功倍的效果。

借助戏剧元素,顾连荣老师的数学课是这样上的:在求五个同学的平均身高时,老师让学生在课堂这个舞台上大胆发表自己的观点,让高矮不同的同学站起来比身高,于是就出现了多种解法。有的是将五位同学身高相加,除以5,求出平均身高;有的以135厘米为标准数,比135厘米多的数加上几,比135厘米少的数减去几,再除以5,这样比较简捷。只要用心,数学课堂还可以变成比赛赛场。顾老师请同学担任裁判,为这堂数学课打分,去掉一个最高分和一个最低分来计算最后的平均分。同学们参与到打分的体验中,课堂气氛马上活跃起来。学生兴趣盎然的同时,也在感悟中学会求平均数的方法和平均数的含义。表演完了,求平均数的方法的教学目标也达成了。

厦门市梧村小学的老师学习上海华林小学的成功经验,对数学与教育戏剧整合做出进一步的探索。例如,江虹老师设计的《元、角、分》戏剧整合教育活动,试图将数学、语言和艺术三大领域的内容整合起来。数学方面——引导了解元、角、分之间的关系并进行计算;语言方面——元、角、分的辨认方法的叙述,活动中学会主动他人交流合作;艺术方面——情景剧的感悟,生活中不同一职业人物角色扮演。针对以上的教学目标,面对一年级的教学对象,本次戏剧教育活动整体构思分为三个主要环节。首先,从学生较为熟悉的购物情景引入,充分调动学生已有的生活经验,带领学生认识不同面值的人民币,了解元、角、分之间的关系。其次,安排学生集体购物,多次安排取币、付币,学生体会付币方案的多样化,训练培养思维的灵活性;并逐步把数学的问题生活化,抽象出1元=10角,并类推出1角=10分。最后,组织学生自主开展"小小超市"购物活动,在创造性戏剧表演活动中快乐地巩固所学的元、角、分知识。其中,创造性戏剧分组讨论、表演环节设计如下。

师:接下来我们开展一个购物活动。我们分成几个小组,每组要推选出一名超市经理、一个售货员(各组推选,并给小经理挂上了工作牌)。其他组员自己决定扮演什么类型的顾客。

要求:

1. 当售货员的要注意顾客付的钱够不够,要不要找零钱;当顾客的喜欢买什么都可以,不过要排队一个一个地去买;当经理的要维持商场秩序,监督售货员的工作。希望大家都能做到安静有序,文明有礼。买完的同学回到座位上。现在组长给每个顾客发一些钱,活动开始。

2. 小组组建,讨论情境设计和角色分配。

在"超市"教学戏剧活动中既提高计算能力,又学会社会交往能力

3. 分组表演

(学生欣喜地开展销售和购物活动:"售货员"大声地吆喝"快来买呀!"其余学生忙着挑选商品……付钱找钱……)

4. 选出演得最好的一组,和算钱算得最准确的一组。

应该说,本案例自始至终以创设生活情境为主线,通过认币、换币、取币、购物一系列的模拟活动使学生认识人民币,初步学会付钱、找钱,并且体验到成功的乐趣。教师通过创设购物环境,引导学生把课堂中学到的知识和方法在角色扮演中应用,让学生切切实实产生"生活中处处有数学"的感受,既培养了学生的数学应用意识,又提高了解决实际问题的能力。这样的处理,使得课堂洋溢着浓浓的生活气息。学生通过创造性戏剧活动有了充分从事数学活动的机会,从而在动手、动脑的探索过程中真正理解和掌握基本的数学知识与技能、数学思想和方法。这样的教学,学生既巩固和灵活运用所学知识,又提高了操作能力,培养了创造精神。同时,在此过程中,也培养学生语言交流沟通能力以及与他人合作能力。

数学因为是数理逻辑,孩子往往会感到枯燥,所以要让孩子喜欢数学,学会运用数学,需要将数学的教学活动转化为生动有趣的形式。戏剧教学正好是这种转换的利器,它把所要学习的知识渗透到特定的情境中,让学生入境生情,在身临其境的氛围中学习数学。于是,枯燥抽象的数学的原理、公式和演算过程,变成看得见的、有趣的、生动的戏剧情景情节,这种转变后的情境正好符合儿童形象思维的特点。

第四节 儿童戏剧与"品德与生活""品德与社会"学科的整合

新课改以来,国家在小学一二年级开设了《品德与生活》课,三至六年级开设了《品德与社会》课。这两门课是以培养学生良好品德和社会性发展为目标的,是对学生进行思想品德教育的主渠道和主阵地。教师应根据具体的教学内容,有计划地组织学生利用所学开展社会调查、参观、社会服务等活动,让学生走出学校这个小课堂,走进社会这个大课堂,体验现实生活,有效地帮助学生把道德认识转化为道德行为,达到知行统一。当然,由于现实因素,品生品社课程不可能全部在课外完成,更多地还得依托课堂教学,在课堂上开展实践教学,让学生在做中学,学中做。可惜的是,从调查情况看来,品生品社课堂的教学设计中缺乏一种有效的载体来使"知行合一"完美呈现,让学生在轻松愉快的环境中做中学、学中做。为此,教育部重点课题《闽台儿童戏剧教育比较研究》尝试将教育戏剧引入品生品社的课堂教学,让戏剧成为活跃课堂、知行合一的有效载体。下面我们结合课题组三个小学实验基地厦门梧村小学、厦门何厝小学和厦门槟榔小学的主要做法来谈谈儿童戏剧在品生品社课堂中的整合情况。

教育戏剧包括创作性戏剧、即兴演出、角色扮演、模仿、游戏等教学方式。在《品德与生活(社会)》课程实施中,以上的方式均可灵活使用,我们重点介绍角色扮演和创造性戏剧两种方式的探索运用情况。

一、角色扮演

角色扮演教学模式适合于情节生动或训练行为规范为主的教材。它具有生活性、合作性、个别性、活动性、创造性的特征。"角色扮演"活动教学就是给孩子提供实践的机会,在揣摩中进入角色,在活动中模拟角色,在评价中加工角色,在模拟的社会生活中体验和感悟,从而形成正确的价值观。所以,在品德课上我们应积极引导学生角色扮演,让孩子在自我探索中、同伴合作中、师生交流中进行角色的选择、揣摩、模仿、评价。那么,如何利用"角色扮演"将品德课堂变得更加精彩呢?课题组对"角色扮演"活动步骤做了以下总结。

1. 巧设情境,引入角色

为使学生尽快地投入角色,教师要在角色准备阶段多加引导和指导。师生应

共同分析角色的性格特点,明确故事中角色之间的关系,熟悉所选的故事内容,准备表演。在这一环节中,运用直观的教学手段创设表演情境是必不可少的。教师可运用幻灯片、录音、录像、图片以及电脑动画等多媒体教学手段,把抽象的内容具体化,把深奥的道理形象化,创设感人的情境,从而使学生更好地感知教学内容,揣摩道德角色,确立角色要求。如教学《品德与社会》第五册《爸爸妈妈抚育我》一课时,播放背景乐《天亮了》,并讲述歌曲背后的故事。此时教室很安静,学生情感的闸门已经打开,已被引入了角色当中,感受到了父母之无边大爱,这时接着角色扮演能够让孩子很好地进入状态,从而达到了更好的教学效果。

2. 大胆放手,扮演角色

"角色扮演"活动顺应了儿童的年龄特点,学生由日常被动的应答变为主动的创造发挥,思维状态和心理状态都是积极的。教师要大胆放手,鼓励学生调动各种感官,在原故事基础上对角色加以想象和发掘,积极参与到角色扮演的活动中来,认真体验所扮演角色的情绪和心理,从而在角色中受到感染和教育。

《走进残疾人》,让孩子在体验中学会尊重和帮助残疾人

例如,教学《品德与社会》第五册《走近残疾人》这一主题时,让学生自己扮演盲人,在生活上、学习上体会一下失去光明后行动的不便。首先,让学生将眼睛蒙上,向前走路,折返而回,体会走路的不便;再让学生蒙上眼睛,相互系红领巾,看看自己系得怎么样,体会生活上的困难;最后让学生听写,字迹歪歪斜斜,还有重叠,体会盲人学习的困难。通过这个角色扮演的游戏,让学生亲身体会到生命缺陷给人带来的痛苦和不便,引发了学生对生命的认识,有效地实现了教学的目标,提升了课堂的教育教学效果。

又如,在教学《品德与生活》第四册《动物——我们的朋友》这一主题时,引导学生扮演爱护动物的小刚、不爱护动物的小冬,分别和扮演小鸟的角色进行对话。在这样的故事情

境中,学生借助想象,并结合生活实际,自编台词,与动物进行换位思考,"将心比心",从而明辨对错,懂得了动物是我们的朋友,明白了哪些行为才能真正地起到保护动物的作用。

品德课堂中,角色扮演常常能产生神奇的力量。我们应结合学生的心理特点和认知基础,以孩子爱模仿的特点为突破口,为孩子提供更多进行角色扮演活动的机会,从而发展良好的个性,促进健康的人格。

3. 及时设疑,评价角色

学生表演后,教师应该精心设计一些能够引起学生思辨的问题,让学生充分讨论,评价角色的行为。这是把教学引向深入的过程。在以往的故事教学法中,都采用"听在前、讲在后"的教学方法;而角色扮演法则采用"看在前,评在后"的方法。因此,学生在评述中,情绪异常活跃,比较注意对角色扮演的评价。角色扮演的好坏,对学生有直接的感知作用。此时,教师让学生把评价与完善表演结合起来,向学生提出"如果让你再次表演,你怎样修正角色"。这看来是在"彩排剧本",实际上是在试图让学生学习正确的处事方法和原则,提高学生的道德认识水平和判断能力,达到"晓之以理,导之以行"的目的。

以《品德与社会》第六册《合理购物 ABC》一主题为例,学生模拟购物情境后,教师引发思考:"谁的购物更合理?""谁的消费观念正确?"通过之前"角色扮演"活动的情境再现,学生都能很好地对剧中角色进行评价,并能判断其行为对错,加深对正确消费观念的理解。

应当注意,角色扮演活动必须和其他教学方法相结合,灵活应用,才能收到更好的教学效果。如果把品德课堂当成单纯地观看演出,这样便会削弱角色扮演法在品德课中的作用。第一次角色扮演时,学生可能会出现不敢上台表演或者表演时不够大方的现象。这时候,我们设置的情境可以简单些,操作过程中以鼓励、赏识为主,以增强学生的信心。等到学生经过多次训练,有了足够的胆气和经验,可以适当增加情境的复杂程度。在学生扮演过程中以及讨论过程中,教师应耐心听取学生的建议和发言,要适当延迟评价。表演结束后,教师要能根据情况,适时跟进,画龙点睛,为学生的思维打开一片天窗,或者留下值得深思的悬疑。

二、以"品德与生活""品德与社会"为内容的创造性戏剧

运用创造性戏剧方法学习"品德与生活""品德与社会"的内容,目的在于让学生发挥学习的主观能动性,有效地吸收课程的理念,培养独立思考、解决问题的能力。教师作为活动的设计、规划、组织、领导与执行者,一般可以依照以下活动程序

来设计品生品社课堂中的创造性戏剧活动。

（一）策略生成

活动开始前需要整体的计划，包括选择适合的主题、设计教学策略、设定目标、拟定实施规则、规划实施时间以及场地使用、所需器材等等。

厦门何厝小学二年级《品德与生活》课程之《合作的魔法》选择了北师大版小学《品德与生活》二年级下册"我爱我的班集体"中的第三个分主题《人人有长处，合作力量大》来进行教学设计，意在通过各种体验实践活动，认识每个人都有长处和短处，各人有特点，能力各不同，并能与同学合作、共同做事。二年级的学生经过一年多的小学集体生活，已具备了初步的辨别能力及合作意识。本活动的教学设计意图是通过创设"合作的魔法"情境，让学生在创造性戏剧活动中感受合作的快乐，了解合作有力量，感受合作的力量。教师教学准备如下。

活动目标
1. 感受合作的力量及快乐，愿意与人合作，共同做事。
2. 在体验中获得"合作需要一定技巧和方法"的体验。
活动准备
1. 教师准备：花绳、小足球、气球、拼图、相关课件等。
2. 学生准备：尺子、回忆生活中合作的体验。
3. 场地准备：马蹄形座位。
活动时长：1课时

除了教学主题、目标的设定，实施时间和实施场地的要求都在策略制订的环节体现出来。

（二）暖身开动

创造性戏剧暖身开动练习包括身心放松练习、感知训练、肢体活动等等。主要目的在使参与活动的人能够把精神集中于将要进行的课程解说与演练活动之中，并且能够忘却表演的压力，进入自然的表演情境。

厦门何厝小学二年级《品德与生活》课程之《合作的魔法》的暖身游戏。

1. 准备体验游戏，邀请学生参与，激发参与兴趣。
- 赶紧一起来看看都是哪些好玩的游戏吧！（实物出现）这是——花绳，同学

们知道怎么玩吗？这是——小足球；这是气球。

● 这么多游戏，我们先玩哪一个呢？

● 暂时没有机会上来体验的同学别着急，可以和老师一起看看这些同学怎么玩，看看谁的表现更好？何老师为眼睛最亮的小观众准备了小礼物哦！

● 编花绳：两人或多人游戏，用绳子交替变换出不同的花样。

● 四人足球传递：脸靠脸夹住儿童小足球，合作运送到指定位置。

● 合力吹气球：三人游戏，分别出嘴巴、手、屁股，分工将气球用"手"拿起，让"嘴"吹起，让"屁股"坐破。

2. 说说在游戏中的感受（合作很重要，合作真愉快等）。

● 同学们，老师带来的第一组游戏大家喜欢吗？从游戏中你感受到了什么？（对着参与同学与观众说——合作很重要、合作真愉快）

《让我们学会合作》的活动场面（厦门梧村小学供稿）

成功的暖身活动设计最好与活动的主题相关,活动能够呈现首尾一致、水到渠成的效果。《合作的魔法》的活动目标是感受合作的力量及快乐、愿意与人合作、共同做事获得"合作需要一定技巧和方法"的体验。以上教学设计,通过不同玩法的合作游戏,"编花绳""四人足球传递""合力吹气球"等,既可以让孩子主动参与到教学活动中来,又可以让孩子通过游戏真切地感受到合作的重要,从而通过内省达到对自我意识的调整和平衡。基于这样的合作游戏进行暖身开动,非常有利于学生进入合作的情境,开展下一步的活动。厦门梧村小学的《让我们学会合作》这一活动采用"双簧合作表演"的方式进行暖身开动,效果也是一样。

又如,厦门梧村小学一年级《品德与生活》课程之《春天的盛会》采用肢体游戏的方式进行活动的开场,效果很理想。具体如下。

1. 多美的春天啊,不如我们把春天的美景留在我们教室里?你们瞧,有个小朋友想了个好办法,她用自己的身体再现了葵花籽生长的过程。(出示图片:课本26页)

2. 你们会用自己的身体表现哪些植物或动物的样子吗?这里有几幅春天的景物图,供你们参考。(如小草发芽、春笋破土而出、花儿开放、蝴蝶飞舞、蜜蜂采蜜、动物苏醒等)

3. 请同学们选择你最想展示的植物或动物,用你的肢体动作表现出来,每个同学不少于2种。(播放音乐,学生尝试创作,以肢体动作再现春天万物复苏的景象)

4. 谁愿意上台来表演,请台下的小观众猜,评议。

5. 音乐游戏——拍照。(动物、昆虫、植物、小朋友各选2名)

老师发现许多同学表演得很逼真,我想请他们来进行一项游戏,游戏的名字叫拍照。

规则:请同学一边听音乐,一边变换动作扮演春天的一种植物或动物。《春之声》音乐开始时,各种动植物以不同的姿态在指定区域内展现春天,音乐停止时,扮演动植物的儿童定格,留下春天的最美瞬间。

厦门梧村小学《春天的盛会》戏剧教育整合活动(一)

第七章　小学教育戏剧活动的应用模式

厦门梧村小学
《春天的盛会》戏剧
教育整合活动(二)

厦门梧村小学
《春天的盛会》暖身
游戏——定格与想
象

小结：刚才同学们出色的表演，给我们留下了许多美丽瞬间，就连影楼的摄影师都赞不绝口，他希望你们能把这些小片段串编成一段短剧，你们能不能做到啊？你瞧，摄影师们把小剧本都送来了。

(三) 情境导入

情境导入和暖身开动常常可以结合一起，也可以单独进行。教师一般可以用音乐、图片、道具或者一个故事引出活动的主题，引导儿童进入情境。一个故事引出活动的主题，是最常用且最有效的方法。在低年级教育中，教师喜欢用故事来当开场白，也喜欢在课程设计中引用故事，因为故事是最好的教材，故事是孩子的最爱。故事听多了，便忍不住要去说；故事说说，便忍不住要去演。因而，运用故事书引出活动的主题是一个很好的方法。一般做法是，先让孩子听故事、演故事，再让孩子说故事、演故事，最后让孩子尝试自编故事后，将故事述说的内容以个别或团体演出来。

厦门梧村小学《让我们学会合作》课堂上，教师先以"同舟共济"的成语故事进行情境导入，然后安排同学进行游戏表演——"同舟共济"：每双大木鞋可以穿下 8 位同学的脚，全班分成 6 个小组，每个小组刚好 8 人，三个小组一起比赛。通过老师的秒表计时，看看哪个小组用最短的时间从教室的一端走到另一端，地上已经画好起点和终点，最快的小组为获胜小队。通过故事的引入再进行实际的合作表演，孩子能充分体验在集体活动中分工与合作的重要性，认识合作的条件，具有初步的合作意识和能力，并在活动中感受合作的成功喜悦。

(四) 讨论交流

戏剧活动中的讨论环节可帮助孩子们达到交流、分享、接纳、规整、总结、升华的境地，成为他们成长中最为珍贵的礼物。

过去，在传统的戏剧表演活动中，儿童完全是被剧本、教师完全操控的。在创造性戏剧的课堂上，儿童是自愿参与、自主选择角色；戏剧的内容是儿童根据自己的生活经验创作出来的，而非由教师预设。他们可以在创作过程中有自己个性化的表现，充分地发挥创作戏剧的积极性与主动性。奇思妙想、独树一帜在这里是被允许、被鼓励的。如厦门梧村小学一年级《品德与生活》课程之《春天的盛会》在情境导入环节之后，要求学生进行讨论交流，包括情节设计、人物角色分配、道具合作等。然后学生自行排练短剧《春天》。

又如，厦门何厝小学三年级《我心中的老师》戏剧教育活动中，要求学生四人一小组，讨论自己最喜欢的老师并分享喜欢的原因，然后挑选一个最令人难忘的老师的故事来交流汇报。讨论前，教师给了关于创编戏剧的一些启发：有一定的故事情节；自行分配角色，表演时注意人物的表情、动作、语气语调（人物对话很重要）；

可以使用简单的道具、场景布置、音乐。这种讨论交流的过程就是一个创作的过程,学生可以自由想象和发挥。值得一提的是,教师在讨论交流之前应当做好解释和规范的工作。

何厝小学三年级思品课《我心中的老师》中,学生讨论商量着如何作即兴表演

厦门梧村小学《春天的盛会》戏剧教育整合活动——讨论交流

小组协作

（五）多重演练

一般是在讨论交流环节结束后，教师安排孩子们将讨论后的表演方案展示出来。这个环节可以分初次演练和复演两个阶段。复演是在扮演评论后，经计划、讨论、重组、安排后的再次扮演，一般可进行两到三次不等，以利学生发展成更佳的戏剧扮演。复演的次数由具体教学情况来灵活处理。

一般全体演练多由教师领导，而分组演练则由小组领导者依小组全体的决定与分工进行排练。教师视分组情况分配教室或场地的区域，供团体自行演练。演练相当于戏剧的排演，以简短且易于成功为宜。教师可视情况从旁指导，提供一些建议或表达一些看法。

梧村小学同学分组表演与体验春暖花开、万物生长的美景

厦门梧村小学以戏剧活动《疯狂的洗衣机》开展科学领域的学习活动

(六) 回顾分享

戏剧活动离不开回顾前情,在师生间进行感受分享。这个环节是对整个活动的评价环节,有益于培养儿童的审美眼光和理解事物特征的能力。正如张晓华教授所说,理解戏剧是一个让学生积极地从自身经验建构戏剧经验的过程,由此建立有效的批判能力,去判断戏剧的本质与用途,并找出普遍意义。在这个环节,要注意学生自我评价、生生互评和教师评价结合,对创造性戏剧活动的表演进行多元反思,在反思和分享中得到改进和提升。教师也应在上完一节课后,认真反思自己这节课的得失、不足与收获,并制定相应的整改方案。当反思逐渐成为一种自觉的习惯时,我们的课堂也将逐步走向深刻,走向有效。

寓教育于活动之中,是品德课活动化教学的特点。儿童的品德和社会性源于他们对生活的认识、体验和感悟,儿童的现实生活对其品德形成和社会性发展具有特殊的价值。教育的内容和形式必须贴近儿童的生活,反映儿童的需要,让他们从自己的世界出发,用自己的眼睛观察社会,用自己的心灵感受社会。儿童期是品德与社会性发展的启蒙阶段,教育必须从他们发展的现实和可能出发,采用儿童乐于和适于接受的生动活泼的方式,帮助他们解决生活中的问题。创造性戏剧无疑是一种适合品德课堂的有益方式。这里特别提出两点:一是认真做好课前准备活动,包括教师的课前准备(如各种教学资料:图片、课件、活动道具等)与学生的课前准备(主要包括课前搜集的资料:小调查、各种图片、实物等);二是重视开展课后拓展活动,因为学生的品德形成和社会性发展是一个连续的过程,不是我们短短一节课就能完成的,所以我们教师要重视开展课后的拓展延伸活动,并加强监督和检查,使我们的课程目标真正落到实处。厦门何厝小学二年级《品德与生活》课程之《合作的魔法》拓展延伸教学设计如下。

1. 欣赏、感受合作的力量:拔河、运动会、学科竞赛、出板报、卫生大扫除等。
哪位同学愿意与大家分享,从这些照片中你发现了"合作"精灵拥有什么神奇的力量?

2. 视频短片知识拓展。
- 不仅仅是人善于合作,许多动物也是合作的高手,认识两种善于合作的动物——蚂蚁和猫鼬。

3. 说说从短片中得到的收获。
- 从短片中大家还发现了合作精灵的哪些魔法?
- 同学们真厉害!"合作"这个小精灵,拥有的魔法可真神奇,可以让我们在拔河

比赛中拧成一股劲,努力拼搏;可以让我们在学科竞赛中互相帮助,互相启发,取得胜利;还可以让小蚂蚁战胜许多看似不可能完成的困难……合作的力量可真大啊!

第五节 儿童戏剧与心理健康教育学科整合

目前,小学心理健康课中常用的教学方法有故事法、表演法、比赛法、辩论法、游戏法等。在课题研究中,我们尝试将教育戏剧整合进入小学心理健康教育的课堂,以期探索出一种更适宜、更有效的心理健康课的教学方法。

心理健康课不是单纯知识的传授,它更注重的是学生的心理体验及由此而得到的新认识,以期改善自我、发展自我。戏剧作为一种独特的教育形式,能以自己的有效方式使人产生感同身受的直接体验,从而对人们的思想施加道德的、心理的、审美的多方面影响,最终产生积极的教育作用。其中,教育戏剧注重把戏剧作为一种教育工具和手段,突出和强化了戏剧的教育功能性。其目的不是娱乐,而是鼓励儿童思考各种问题,感受各种情感。当孩子们扮演各种戏剧角色,演绎人生百态,弘扬正义、鞭挞丑恶,他们会在虚拟的过程中去感受、表达自己的情感以及内心世界。同时,儿童教育戏剧充分关注到孩子的自信心、尊重感、参与性、主动性、创造性、团队协作、模仿力、观察力、应变能力、逻辑思维能力,最大限度地激发了孩子的情商和求知欲望。因此,教育戏剧在儿童心理健康教育中可以是一支"奇兵",能更好地达成儿童心理健康教育的目的。

具体而言,儿童戏剧与心理健康学科如何整合?如何实现素质教育的总目标?它的侧重点在哪个方面?这个问题曾经困扰着我们。经过几年的探索研究,课题实验基地厦门梧村小学心理健康组的老师总结了两种主要的方法。

一、精心提炼戏剧元素,开发校园心理剧

校园心理剧是在心理剧的基础上衍生出来的一种校园文化形式。它把学生在生活、学习、交往中的心理冲突、烦恼、困惑等,以小品表演、角色扮演、情景对话等方式编成"小剧本"进行表演,在剧中融入心理学的知识、原理和技巧。学生表演发生在他们身边熟悉的甚至是亲身经历的事,从中体验心理的细微变化,进而达到宣泄、释压的作用,并领悟其中道理。通过学生"自己演,演自己",把"大道理"用"心理剧"的形式表现出来,既能够让学生从中受到心灵上的启迪,又能够使学生感受到现实生活的美好,还能够

增进学生间的互动和交流,增进学生间的感情和友谊,使学生正确地认识自我和成长自我。

校园心理剧将心理健康与戏剧文化有机结合,以类似话剧的形式向同学们介绍心理健康知识,传播心理健康理念,为学生提供了一种发现、思考及解决自身问题的思维方式。校园心理剧不管是内容还是演出的场所、形式,都应该是与学生的校园生活紧密相关,以学生的现实生活为原型,从学生的一个或多个现实案例中去寻找和提炼剧本素材。创作的主体是学生,处于调控地位的教师将带领学生对真实的故事进行二次创作,加以改造、凝炼和完善,构建情节,设置悬念,凸显冲突,使其具有戏剧的基本要素。

校园心理剧以学生为主进行编导、创作、演出,其内容取自校园内外的生活,形式生动活泼,参与性、互动性强。通过演出,无论是"演员"还是观众,都能对发生于周围的事物有更多的感受和思考,提高对角色的理解力和彼此之间的理解力。特别是对参与者而言,不断演出排练的过程,就是使自己不断提高的过程。参与演出和观摩演出,也能从中看到生活中自己的影子,从而主动去认识自我、完善自我,实现心灵的成长与丰富。如今的独生子女往往以自我为中心,缺少与同伴合作互助的意识。针对这样的情况,在五年级《合作——我们的好朋友》一课中,教师运用学生最喜闻乐见的情景剧形式创编了剧本《五指论英雄》。剧本从一开始五个"指头"互相争着说自己最棒、互不认输,后来五指兄弟分头单独运球均告失败,最后在"智慧老人"帮助下合作运球成功。表演环环相扣、动静结合,生动地说明与人合作的重要性,合作力量大,孩子们也在热闹的心理剧表演与课堂分享中,潜移默化地接受"我要学会和他人合作,我要善于和他人合作"的意识。

校园心理剧《谁能听我说》的创编过程也值得一提。校园内的朋辈辅导员根据日常的观察与问卷调查总结出"合理的倾听"对于人际交往的重要性,利用业余时间自编自导了心理剧《谁能听我说》,这样创作的剧本,既有传统舞台剧的线索,又有与传统舞台剧不同的心理学元素。此外,舞台背景的设置,演员的站位、动作、表情的自然体现,引导者引导观众思考,观众跟随引导者的节奏参与心理训练等,无不体现戏剧对学生成长的作用。

校园心理剧往往以学生社团或课外活动的形式进行,以下我们着重介绍创造性戏剧与心理健康教育课堂的整合模式。以厦门市梧村小学《倾听的艺术》戏剧整合教育活动为例。

二、以心理健康教育为内容的创造性戏剧

《倾听的艺术》戏剧整合教育活动是厦门梧村小学"朋辈辅导员培训"的第 4 课

时,教学对象是五、六年级(10—12岁)的孩子。该课例旨在通过角色扮演,让学生认识倾听的重要性,体验不同的倾听态度和倾听行为给人带来的不同感受,培养自己成为一个良好的倾听者。

本次活动开场即是一个"情境剧表演",它是本课的第一个重点。这个环节需要在课前与5名学生进行沟通和一定的排演。

情境剧表演《谁能听我说》

情境1:学生甲一副愁眉苦脸的神情,沮丧地走着。碰到学生乙,上前诉苦求助:"班长啊,我最近好烦恼,我的数学考试又不及格了,被老师训了一顿,又被老爸打了一顿,而且……"乙一边打着呵欠伸懒腰,一边东张西望,一副毫不感兴趣的样子。"师尧,等等,你去哪儿?……哦,你去踢球,我也要去。等我踢完球你再来找我吧,拜拜。"

情境2:"哎——"甲更加烦恼,这时候他碰到了正在做作业的丙。甲上前去诉苦求助:"正贤,我最近好烦恼(丙头也不抬地说了句"你说吧"),我的数学考试又不及格了(丙头也不抬只是点头,回答"嗯"),被老师训了一顿(丙头也不抬只是点头),又被老爸打了一顿,而且……(丙头也不抬只是点头,回答"嗯",最后反问:"啊?你刚才都说了些什么?再讲一遍吧?"说完继续低头写字)

情境3:甲更加烦恼痛苦,这时候他又碰到了丁,甲上前去诉苦求助:"林晔,我知道你一定能帮助我的,对吧?"丁说:"对啊,我很乐意帮助你。"甲一听倍感开心:"真的吗?我最近好烦恼,我的……"丁一听,急忙插嘴:"怎么啦,你烦恼什么?"甲说:"我的数学……"丁又插嘴说:"数学作业又没交了吗?不会做吗?是你没有听课吧?"甲解释道:"不是,是我的……"丁继续插嘴自话自说:"是不是考试偷看作弊被老师抓到了,还是你老爸不让你玩游戏又把你的游戏碟给收了?……"甲看丁一股脑地说了一大串话,失去了谈话的兴趣,垂头丧气地走开了,自言自语(很无奈)道:"怎么就没有人能好好地听我说呢?"

以上情境剧表演的情节来源于学生生活。通过小演员们大胆用心的表演,启发学生自我发现作为一名听众最基本的倾听常识,初步领会倾听的重要性。这是一个戏剧化的开场。在这个环节,教师要善于引导学生思考,并在师生的讨论交流中引入"探索交流"环节。这个环节是本课的难点,教师要求学生思考:"如何才能成为一个好的倾听者呢?首先,我们在听别人说话的时候,要持一种什么样的态度?"这个思考的过程是通过讨论交流和角色扮演来实现的。不管是上场表演的演员还是幕后出谋划策的同学,对孩子们的即兴表演能力和理论知识都是一个很大的挑战。但是,孩子们的表现出乎听课老师的意料,他们不仅能生动地表演情境,

还能根据以往学过的知识认真解答受访学生的困惑,俨然是名合格的心理咨询师。

第四部分"情境剧再现"是第二部分"情境剧表演"的延续,是学生自主创作的过程。以下是分组表演中学生的创造性戏剧表演。

学生甲一副愁眉苦脸的神情,沮丧地走着。碰到学生乙。

甲:"泓冰,我最近好烦恼,我的数学考试又不及格了,被老师训了一顿,又被老爸打了一顿,而且,哎,一言难尽……"

乙:嗯,我很理解你的感受,别伤心,来,我们一起聊聊。数学成绩不理想,首先你要找找原因,是太粗心呢,还是学习方法运用得不太妥当,对自己信心不足?

甲:每次遇到难题,我的脑袋瓜就蒙蒙的,真想直接交卷。

乙:看来你对自己不太自信,要树立起解决难题的信心。考试时,可以先从简单的题目做起,一题一题认真思考,确保简单的题目都做对后,再去攻占难题。课余时间,若是碰到难题一定要虚心及时地请教老师,并且要多练习多总结经验。子鹤,以前我遇到大型考试也很紧张,自从采用了这种先易后难的解答方法后,我的成绩提高很多。相信你照这样坚持下去,也一定能在下次的考试中取得好成绩。

甲:更难过的是老师批评我,就连疼爱我的老爸,这回也狠狠打了我一顿,哎!

乙:我很理解你的感受,家长老师们总是希望你能学到更多的本领,取得更好的成绩,你除了要体会大人们的良苦用心,还要学会和大人们沟通,比如说写信或者是聊天,把自己的想法告诉他们。

甲:(露出满意的微笑)嗯,你说得挺有道理,谢谢你的帮助,我终于感觉轻松多了,再见。

乙:再见。

心理健康教育课《倾听的艺术》的情境剧表演(厦门梧村小学供稿)

《倾听的艺术》表演结束后的课堂讨论与分享（厦门梧村小学供稿）

通过两场戏剧表演生动直观的呈现，学生脑海中形成了前后鲜明的对比，无需教师多言，学生深切地认识到倾听的重要性，并体验不同的倾听态度和倾听行为给人带来的不同感受，对培养自己成为一个良好的倾听者有了深刻的领会。

刘子鹤同学：作为情境表演的主角，通过语言、动作、表情等，我在戏剧表演中深刻认识倾听的重要性，也在悄悄地感受着戏剧艺术。

陈可苒同学：我很喜欢"探索交流"这个环节的"情境体验"，不管是上场表演的演员还是幕后出谋划策的同学，对我们的即兴表演能力和理论知识都是一个很大的挑战，在挑战中我们学会分析和思考，也学会合作。

从以上学生的反馈来看，这样的课堂是受到欢迎的，效果是值得肯定的。本次课采用创造性戏剧活动形式整合整个课堂，融入戏剧表演、心理健康教育、语文学科中有效交流与表达的基本技能，体现了科学性与艺术性；同时，注重学生的内心体验，使学生通过参与多项人际互动的课堂活动，学会思考，产生对"倾听"重要性的正确理解，体现了人文性。

实践证明，儿童戏剧教育整合心理健康教育学科，既有利于改进教学方法、丰富教育手段，又有利于培养孩子们的综合素质和各种能力。戏剧教育对学生的角色意识和合作意识的培养，是其他艺术形式所不可替代的。

戏剧作为促进儿童发展的手段，对儿童的认知、社会适应性和情感等心理的健康发展有其特有的教育作用。在学校里，在家庭中，我们都可以尝试这种教育方式，设定一个主题，可以是童话故

事,或者是身边发生的故事,由孩子和家庭成员担任不同的角色,让孩子在这种艺术表演的形式中学会思考、学会生活。

第六节 儿童戏剧与音乐学科整合

新一轮的课程改革改变了单纯以学科知识体系构建课程的思路和方法,给音乐课程提出了更高的要求,它要求音乐课应激发学生学习音乐的兴趣,培养学生创新精神和解决问题的能力,而且要在广泛的文化情境中认识音乐,使学生形成基本的欣赏美、鉴别美、创造美等多方面的音乐素养。这也告诉我们,小学音乐学科教学中,我们要改变原有的教学手段,运用各种手段丰富学生的视觉,激发学生兴趣,还要注重学生的自主学习,不仅要使学生掌握基础的音乐知识和基本技能,还必须培养和发展学生的创造性与实践能力等综合素质。

在"儿童戏剧与音乐学科有机整合运用模式"实践研究中,我们努力把戏剧作为一种教育工具,充分利用戏剧的教育功能,将创造性戏剧融入小学音乐课堂,让儿童戏剧成为辅助孩子们音乐学习的新方法,让学生们在有趣又有效率的戏剧教学中快乐地学习与成长。

厦门梧村小学在实施学科整合的实践中,特别注重搜集、挖掘、整合闽南传统民间戏剧形式。如《安童哥买菜》戏剧整合教育活动即以闽南童谣资源为基础,从教材中选取与儿童戏剧相契合的适用内容,借用戏剧的不同表现形式与音乐学科进行有机整合。

《安童哥买菜》选自歌仔戏老剧目《梁山伯与祝英台》,是一出只有两位演员的小花旦歌仔戏唱段。剧情围绕祝英台的家奴安童

老师边讲解边示范边组织学生讨论,激发学生的学习热情

师生一起尝试
表演《安童哥买菜》
故事情节

学生自己发挥
想象力表演《安童哥
买菜》的片段

（以上组图由厦门梧
村小学供稿）

与仁心上街采购年货展开，对白风趣、幽默且喜庆，非常符合春节这样一个喜庆的氛围。这一唱段采用歌仔戏常用唱腔七字调和杂碎调，旋律诙谐，歌唱化的念白易学好懂。

整堂课在具有浓郁地方特色的闽台童谣律动中开场，气氛活泼而轻松，接着老师亲自表演歌仔戏《身骑白马》，孩子们看得

目不转睛。歌仔戏对于绝大部分孩子而言是门陌生的艺术,"这是什么?""真有意思!"在欣赏老师表演的同时,孩子们产生浓厚的求知欲望。这是一个较成功的情境引入。教师顺着同学们产生的疑问,介绍歌仔戏的基本知识后,让孩子对老师表演的歌仔戏《身骑白马》进行赏析,从中了解歌仔戏演员的唱腔、表情和动作在戏剧表演中的重要性。唱腔是戏曲艺术的重要表现元素,在表演中占据重要地位,它的音乐性能表现出剧中人物的性格和心理,因此这一环节着重让孩子对这一唱段进行感受与实践,通过演唱使学生真正领略歌仔戏的音乐美。接下来,借助歌仔戏身段学习让孩子对歌仔戏的表演程式有所了解,通过实践体会认识歌仔戏身段的内涵及美感。基于以上的环节,孩子们在对歌仔戏表演有了一定的体验与收获后,鼓励孩子们联想情境,创作出适合的情境表演。

1. 设计情境,运用歌仔戏身段进行创编
2. 设计出场和退场
3. 两人配对进行表演,注意表情

A:生使用道具自由编创,师巡视指导
B:师播放音乐学生练习,推选演员
C:展示表演
D:师生评价

在为唱段创编情景的表演环节里,大部分学生能够投入小组的活动。但由于学生能力水平的差异性,故表演起来还不尽人意。当然,创造性戏剧活动其实就是一种情境游戏,所以儿童学习歌仔戏不必过于追求其专业性和纯正性。重要的是感受歌仔戏——了解歌仔戏——学习表现歌仔戏,将欣赏、演唱、实践表演等教学内容有机结合起来,让学生在轻松和谐的氛围中学习歌仔戏。在这一过程中,学生在语言表达、艺术思维、创意表现、艺术评价等多个方面都得到了训练和提高,从而拉近学生与本土文化艺术的距离。

2012年新出台的音乐新课标指出,"在教学中,学科综合应突出音乐艺术的特点,通过具体的音乐材料构建起与其他艺术门类及其他学科的有机联系,在综合过程中对不同艺术门类表现形式进行比较,拓展学生艺术视野,深化学生对音乐艺术的理解。"本课程设计即是在此音乐课标的指引下,在传承歌仔戏剧文化的基础上,融戏剧与音乐教学于一体,并利用富有地方特色的闽南方言音乐对白发展了学生的语言能力,同时很好地进行了地方戏剧文化的熏陶,使学生亲身感受了戏剧艺术的表现力。

第七节 儿童戏剧与美术学科整合

美术在传统概念中是一门视觉艺术,而戏剧属于表演艺术,即使是在艺术教育中也是相互隔离的;而创造性戏剧让小学的美术课可以是一门融视觉艺术、听觉艺术和表演艺术为一起的立体生动的体验课。融入戏剧元素的美术课是怎么上的呢?经过多方教学实践,我们总结了创造性戏剧在美术活动中的运用主要有以下两种方式:一是以创造性戏剧方式导入美术活动;二是在创造性戏剧表演中,展示学生自己的美工作品。正如黄壬来(1996)认为,在创造性戏剧的过程中,让个体思想与情感表达出来,若应用创造性戏剧于美术教学,可让个人在创作前发觉、表达其观念及情感,并在创作时应用此观念与情感。因此,课题组首先将创造性戏剧应用于美术活动的导入环节,以激发儿童的创作情感。随后,课题组又尝试将创造性戏剧运用于美术作品的展示环节,以探求其适用性。

一、以创造性戏剧方式导入美术活动

教师在活动的导入环节运用创造性戏剧,目的在于激发儿童的想象,引起儿童的兴趣,集中儿童注意力,进而引发儿童的创作欲望与灵感,使他们能够愉快地、充满想象地进行美术创作。例如,厦门槟榔小学《古厝的门脚口》戏剧整合教育活动,以闽南童谣《羊仔囝》导入新课,根据《羊仔囝》讲述的发生在古厝门口的一个故事展开角色表演,从而导入美术活动。《羊仔囝》是孩子们已经学习过的童

厦门槟榔小学音乐课——《古厝门脚口》戏剧教育整合活动

谣,对于童谣的演唱和所表达的内容都已熟知,当要求他们用创造性戏剧方式表演时,孩子们特别兴奋。演小羊、小狗、牧童和老阿公的小演员都分外投入。整个表演风趣、幽默、生动,学生笑得前仰后合,课堂气氛特别轻松,孩子们也在不知不觉中进入到古厝的生活情境当中。随着教师介绍起剧中角色他们生活的古厝,孩子们也自然而然地进入了新课。他们认真观察古厝的主要特征,并通过"起大厝"的游戏,掌握红砖古厝的造型特点,同时感受红砖厝的美,体验闽南文化,增强热爱家乡文化的情感。

显然,在美术活动的导入环节运用创造性戏剧可以激发孩子强烈的兴趣、极好地集中了幼儿的注意力,这些都为他们积极地观察、投入地创作奠定了良好基础。

二、在创造性戏剧表演中,展示学生自己的美工作品

厦门梧村小学《有趣的皮影》戏剧整合教育活动中,首先选用了皮影戏片段,通过唱腔、皮影造型和动态表演,让学生感受传统戏剧皮影艺术的"视""听"之美。其次,立足美术学科特点,引导学生了解皮影造型之美,学习创作的手法和简单的皮影制作工艺。因考虑到传统皮影工艺制作纷繁复杂,若按传统做法,学生的操作能力无法实现。经过讨论,让学生在材料上选用易于裁剪的彩色卡纸,造型设计上选择自己喜爱的各种形象(突破传统造型界限),皮影的缝制则作为工艺技巧传授。且以小组为单位,在讨论生成故事情节的基础上,确定人物造型,共同制作皮影形象。整个教学设计"以生为本",知识技能的学习目标符合学生的学习特点,易于让学生接受掌握。整堂课通过看一看、说一说、做一做,让学生初步掌握了依据皮影的造型特点和制作特点。最后的"演

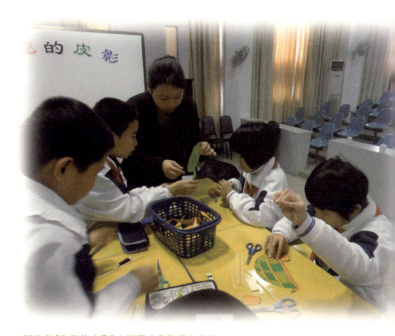

学生在《有趣的皮影》中学习皮影形象的制作

学生自己编、演皮影戏

厦门梧村小学美术课——《小盒子大舞台》学生自己设计与制作舞台

一演",正是通过创造性戏剧表演展示学生自己的美工作品的重要环节。教师让孩子们根据自己的制作的皮影形象自由创编故事,将其表演呈现出来。

在本案例中,教师通过创造性戏剧为孩子提供展示作品的途径与方式,使每个孩子都能够以自己的方式和情感来展示和演绎作品,满足他们的表达需要,因此孩子们热情很高。同时,创造性戏剧的融入引发了儿童对自己作品的思考,在充分理解自己作品的基础上,用可视的方式向同伴传达自己的思想,而同伴也给予积极地回应,从而促进了儿童之间的交流。

当然,除创造性戏剧外,其他的戏剧方式也能够在美术课堂上应用自如。例如:一年级美术课《我在空中飞》,可引导学生在美妙的音乐声中,模仿敦煌"飞天"的形象,并想象自己在空中飞的样子。有的学生挥动展开的双臂,像鸟一样飞翔;有的学生想象自己像超人一样飞;有的学生想象自己插上翅膀飞;还有的学生想象自己像哈利·波

学生用自己制作的"舞台"作创造性戏剧表演

特那样骑着扫帚飞……在画面表现时,学生画出人物飞翔的姿态各异,较有美感。通过情感体验和想象,听觉艺术和视觉艺术就能在学生的内心世界里建立起一种内在的纽带连接,实现一种综合艺术的融合。

美术教师如果能潜心提炼教材中的戏剧元素,引导学生关注自然环境和社会生活,启发学生以角色表演或情景表演等方式,展现观察、体验后的感受,便能激发出学生的原始创作天性,把形象思维转化为可视形象,再进行构思、描绘、塑造、设计和制作,使学生的美术学习活动能自然地建立学科间的联系,促进艺术综合素质的发展。

综上所述,可以看出我们在小学教育戏剧课程应用模式所具备的优势,是其他教育手段无法替代的,故值得我们珍视。虽然目前还不能做到像台湾推行的"表演艺术教育"那样成熟,也不是像台湾那样把戏剧作为一门独立的学科,有自己的课程纲要、教材编选和教学设计,但从我们的实践中,却看到我们在小学戏剧教育课程应用上,把戏剧作为学习媒介与语文、外语、数学、社会、科学、历史、生活技能、音乐、美术等课程内容相结合,使之成为传达其他领

域知识与技能、人文精神培养的工具,这种有效性的学科整合,为深化小学课程改革带来一道曙光。

参考文献

[1] 王友辉.台湾戏剧教育及儿童剧场发展历程[J].闽南文化研究.2013,(12).
[2] 黄秀英.创造性戏剧应用于艺术与人文课程之行动研究[D].台北师范学院课程与教学研究所,2003.

第八章 闽南文化与儿童戏剧教育

核心提示

　　本章着重介绍"闽南文化"与"儿童戏剧教育"整合的可行性研究。通过闽南文化历史、特色,闽南戏剧文化之现状的阐述,让读者了解发展儿童戏剧教育与闽南文化之间的必然联系,传承闽南文化的重要意义。文章站在全新的角度,对闽南文化与儿童戏剧教育相结合的路径提出初步构想;根据几年来的课程实践和反复论证,并结合课程设计案例,展示"儿童高甲戏""儿童歌仔戏""儿童木偶戏"等三大类型的儿童创造性戏剧教育课程框架与基本模式,以凸显儿童戏曲教育课程对传承民族优秀文化的重要地位与作用。章末,将厦门、漳州、泉州为代表的闽南文化和台湾地区闽南文化下的儿童戏剧教育进行了比较,据此总结海峡两岸的闽南文化传承与儿童戏剧教育交融的成功经验,为今后闽南文化乃至整个民族文化的传承、儿童戏剧教育事业的发展,提供一些新的视角和思路。

第一节 闽南文化与闽南戏剧文化

一、闽南文化

中国侨联主席林兆枢在《闽南文化研究》[①]序言中指出:"闽南文化历经千百年的传承与发展,在保留自身文化特质的基础上,兼收并蓄外来文化的精华,形成了具有鲜明特色、内涵丰富的地域文化,成为中华民族文化的一朵奇葩。"

文化是人类聚居的产物,但文化的存在却不以固定的区域为范围。闽南文化属于汉民族文化体系,与博大精深、源远流长的中原古典文化一脉相承,其主体核心还是中原儒家文化,但它又是一种移民文化,以其独特的地理位置,上接中原、吴楚,下续台湾、东南亚,涵盖面和影响的范围相当广泛。同时,作为海洋文化的一种,闽南文化又是一种开放的文化。唐宋元年间,外来的伊斯兰教、基督教等多种文化杂居交融,形成了偏居一隅的闽南文化的独特风貌。

研究闽南文化,有助于我们弘扬传统闽南文化的精华,摒弃闽南文化中的糟粕,批判地继承,在继承中创新,促进闽南文化资源的永续性发展;通过对闽南文化的研究,有助于深入了解闽南文化中蕴含的开放性、包容性、思辨性。

二、闽南戏剧文化

闽南戏剧是指用闽南方言演唱的戏曲、歌剧和用闽南方言对话的话剧等,其中最主要的剧种包括梨园戏、高甲戏、歌仔戏、闽南方言话剧与歌剧以及偶戏(包括布袋戏、提线木偶戏、影戏)等,多被列入国家级非物质文化遗产名录。闽南戏剧文化是闽南文化的一个有机组成部分,其中,闽南戏曲占很大比重。闽南地区是中国早期戏曲活跃的区域之一,宋代理学家朱熹及其弟子在他们的记述中,多次提到演剧活动,如今的竹马戏、梨园戏仍被认为是"南戏的活化石"。

① 黄少萍.闽南文化研究[M].北京:中央文献出版社,2003.

三、闽南文化对闽南戏剧文化的影响

闽南文化是山海交融的文化,是闽南戏剧成长的土壤,对闽南戏剧的生存与发展有着重大的影响。闽南文化作为一个庞杂的综合体系,其中的宗教信仰(多种宗教)、民间信仰(多神)、建筑、方言等都在闽南戏剧有所反映。

语言是思维的工具,是文化的工具。传载闽南文化的闽南方言既古老又独特。因为有了闽南方言,流行于闽台两地的宋元"南戏"梨园戏、以丑见美的高甲戏、闽台互为流转的歌仔戏、充满谐趣的民间"讲古"、世界一流的提线木偶和布袋戏,始终保留着古老的传统色彩。

闽南的民俗文化内容丰富。闽南人纷繁复杂的岁时节庆,少不了演戏,许多人生关口的过渡、人生礼俗也要请戏,有祈福禳灾的意味。繁多的民俗活动,为闽南戏曲提供了生存的机会、经费和演出场所。民俗活动的兴盛带动了闽南戏曲的蓬勃发展,祭祀、民俗等文化性内涵与戏曲形成一个完整、系统的生态链,保持戏曲的稳定性与生存力,这是闽南戏曲千百年不衰的重要因素[①]。

闽南地区多神教信仰也是闽南文化多元性的重要表现,多元的宗教信仰带来的是多元的宗教祭祀活动,以及与之相适应的各种演戏酬神活动,对闽南戏曲的各种构成要素影响也很大。例如,打城戏更是直接由宗教法事发展起来,其表演形式、舞蹈曲调就是在法事仪礼动作、佛曲、道士腔的基础上,吸收了本地梨园戏、高甲戏一些音乐曲牌和伴奏乐器形成的[②]。

四、闽南戏剧文化的传承

已有千年历史的闽南文化遗产的涵盖面和影响范围都相当广泛,不仅在闽南地区相当活跃,对港澳台及世界各地的闽南籍同胞都有十分深远的影响。"可以说,世界各地凡有闽南人的地方,就有闽南剧种到达,以家乡的渺渺音韵,诉说深深的乡情。乡音成了人们认同的名片,它是血缘、亲缘的凝聚力,是族群文化的代表。"[③]。闽南戏曲以不同的变异形式传输着属于闽南人共同的方言音调、宗教信仰、民风习俗,让身处异地的闽南人拥有着共同的精神家园。

随着经济的开放发展,闽南语在普通话大肆冲击下,岌岌可危。作为闽南文化

[①②] 王若君. 道教与闽南戏曲[J]. 中国道教,2002,(03).
[③] 闽南戏剧文化圈[EB/OL]. http://qiongyun.lingd.net/article-4896258-1.html. 2011-12-06.

载体的闽南话的日益淡化，导致的最终恶果是地域文化的日渐式微。现代化、城市化、国际化的影响，冲击、消解了农耕文化的戏曲土壤，闽南戏曲逐渐淡出城市的大舞台，跻身于乡村的庙台与草台，传统闽南文化缺乏表演舞台，一些传统文化项目后继无人。

近年来，人们已逐渐认识到在现代文明冲击下闽南文化传承的重要性，认识到学校教育对闽南文化传承的重要使命。闽南文化生态保护圈的各政府、教育部门不断出台措施，鼓励本土民间文化进校园、进社区。地方文化保护意识的觉醒值得欣慰，不过这些措施和努力还是远不能达到目的。对于处在各种娱乐媒介充斥的喧嚣环境、经受着各种浮躁功利思潮考验的儿童来说，其重要性尤为凸显。同时，也只有一代一代从小培育，才能让闽南戏曲得以生存并永续发展。

闽南文化中至今仍保留着的弥足珍贵的戏曲文化遗产，都是中华文化宝库中的瑰宝。厦漳泉三地都争相出台相关措施，来保护这些优秀的文化遗产。台湾戏曲文化传承的做法是：遴选传统艺术艺师，表彰肯定其艺术成就，制订"收徒传艺"计划以薪传、保存技艺，通过行政手段公布《中小学九年一贯课程暂行纲要》，通令在各中小学的人文与艺术学习领域中，加入对传统艺术、乡土戏曲的介绍与学习。

在现代社会，要继承传统戏曲的精华，就要创造观众喜闻乐见、反映时代心声的艺术精品。闽台戏剧文化的生态保护不仅仅是传统与现代的结合、创新，与其他艺术形式的整合，也不仅仅是扩展生存与传播的空间，更需要我们把身子蹲下，从儿童开始哺育，为闽南戏曲的枝繁叶茂开拓更加广阔坚实的土壤。

第二节　闽南文化与儿童戏剧教育

生活在闽南地带的儿童，其成长与当地的闽南文化有着千丝万缕的关系。闽南戏剧作为闽南文化的优秀代表，若走进校园，将成为走入儿童心灵的艺术形式，陶冶他们的情操，提高他们欣赏的品味，让他们感受更多的民族精华与人文精神。

一、闽南文化在儿童戏剧教育中的应用研究

在应试教育体制重知识技能、轻人文素质的教育理念下，以填鸭式灌输知识的教学模式为主的今天，将戏剧融入教育的教学方法给中国基础教育带来一股清新

之风。

基础教育作为闽南文化传承的一个重要阵地,厦漳泉已有不少的中小学、幼儿园开始将闽南文化引进校园,开展儿童戏剧教育活动,并取得了一定的成效。戏剧教育作为一种手段,闽南文化作为一种媒介,正朝着素质教育的方向努力,擦出闪亮的火花,迸发出耀眼的光芒。

(一) 闽南文化在闽台儿童戏剧教育中的意义

就闽台儿童戏剧教育中的应用而言,闽南文化元素主要涉及童谣、民间故事和闽南戏剧。这些闽南人日常生活中较常见的元素,在闽台儿童戏剧教育中起着重大的作用。

1. 学习方言,了解文化

语言与文化关系十分密切,地域方言和地域文化相互适应,互为表里,一种文化的传承,其前提就是语言的传承,享有"古化石"之称的闽南语也是如此。

闽南话在经济高度开放、人口流动性极大的今天已经日渐式微。成立闽南文化生态保护区后,厦漳泉各市均出台措施施行"闽南文化进校园",很多中小学、幼儿园都研究开发适用的闽南文化地方课程和校本课程,其中的小学、幼儿园课程不乏闽南特色的戏剧教育元素。在闽台戏剧教育中,学习、表演闽南童谣、闽南民间故事改编的戏剧以及闽南特色的歌仔戏、高甲戏、答嘴鼓,不仅让不会闽南话的小朋友接触、学习闽南话,而且让虽是闽南籍也鲜用方言交流的小朋友们用特别有趣的参演形式来进行闽南话的学习。

2. 追根溯源,传承文明

福建省文化厅在《闽南文化生态保护区规划纲要》[①]中指出:继续完善乡土教材编写,在学校进行普及型教育。在幼儿园推行闽南童谣和游艺教学;小学开设方言、传统艺术、传统技艺课程,初高中开设闽南民俗、乡土文化等文化课,其目的就是为了让一代代人能够更好地了解闽南文化的根,传承闽南文明之统。

闽南童谣内容丰富,既有童趣又充满哲理,既有生活气息又渗透知识。其素材来自生活,源于民间,将山水、树木、房屋、动物等融为一体,或描述幼儿园游戏、地方风俗民情,或表现田园风光、农家生活等。表达方式诙谐幽默,生动活泼。例如,闽南童谣《果子歌》,小朋友可以通过念、唱、演、逗等不同形式,轻松地了解闽南十二种不同月份成熟的果子。

闽南民间故事提供了考察闽南历史文化和民众习俗的丰富资料,蕴涵着闽南

① 孙惠柱. 从儿童戏剧的参与性看都市文化[N]. 文汇报. 2006,(05).

民众多元化的民间信仰,与"惩恶扬善""修身养性""乐善好施""崇天敬地"等佛教教义与民间信仰有关,真实再现了闽南民众的人生态度、价值取向和情感模式[①],如《穷无穷种,富无穷栽》、《退倭寇》、《李贽的传说》等,反映闽南文化中的拼搏进取、豪爽侠气、尊儒重商、义利和谐等心理特征[②]。了解这些民间故事对于弘扬闽南文化的优秀传统,继承发扬闽南人"勇于冒险,开拓创新,敢拼爱赢,尊重知识,诚信经商"等积极的文化精神,有着重大作用。

闽南地方戏曲中,梨园戏清雅优美,高甲戏诙谐幽默,木偶戏灵动鲜活,打城戏魔幻绮丽,歌仔戏率直亲切,各有千秋。不过唱腔和台词都是千锤百炼,雅俗并茂。这些戏剧内容丰富异彩纷呈,有神话传说类的高甲戏《观音传奇》、提线木偶《钟馗醉酒》;有推崇忠孝仁义的高甲戏《磕碑》、《五女拜寿》、梨园戏《节妇吟》;有宣传孝道的提线木偶剧《目连救母》;有传统经典的歌仔戏《窦娥冤》;有讽刺谴责现实的高甲戏《连升三级》等。通过看闽南戏、演闽南戏,演绎民间习俗、风情、信仰,宣扬"忠孝仁义"等道德观念和辨奸颂忠、斥邪匡正的价值取向[③],耳濡目染,可以起到很好的教化作用。

3. 戏剧体验,拓展经历

卢梭在《爱弥尔》[④]中提出,孩子的学习不是透过文字,而是透过经历;不是透过书本,而是透过生活。美国儿童戏剧学者麦凯瑟林强调创作性戏剧是通过戏剧培养儿童的批判性思考和创造性表达,即关注儿童在戏剧中面临各种矛盾、冲突、问题时的应变能力。通过戏剧教育,让学生扮演各种戏剧角色,演绎人生百态,弘扬正义,鞭挞丑恶,正是对人生的一种体验,可以帮助他们进一步认识社会、认识人生。

厦门何厝小学《天黑黑》的课程设计,将传统闽南童谣《天黑黑》的诵读与戏剧表演整合在一起,让同学们了解童谣里各种动物的特征,分组表演鲫仔鱼、泥鳅、龟、鳖、水鸡(青蛙)、火萤、虾蛄等动物动作,然后按婚庆礼仪的队伍进行表演排练。通过戏剧表演的形式,让小朋友们亲身体验这些即使在现代的闽南农村都少见的民间习俗,整个课堂气氛活跃,学生们表演的潜能都被激发出来了,融入到闽南婚庆的热闹场景中。

① 郑渺渺. 民间叙事与精神追求[J]. 文艺争鸣,2006,(05).
② 戴冠青. 民间想象中的文化盛宴[J]. 福建论坛,2007,(07).
③ 刘鹏. 泉州地区闽南戏曲传承中的社会文化功能之考察[J]. 艺苑,2011,(03).
④ 卢梭. 爱弥尔[M]. 北京:北京出版社,2008.

(二)闽南文化在儿童戏剧教育中应用的特征

1. 原汁原味,地域特色

地域文化是经济生活、历史传统、地理环境等因素综合作用形成的,集中表现为价值取向和生存心理。"一枝草,一点露""三分天注定,七分靠打拼,敢拼才会赢"都是大家熟悉的闽南俗语,无论是童谣、民间故事还是地方戏曲,都具有明显的地域文化特征。

闽南童谣不仅有丰富的地域文化内涵,有大量生动丰富的闽南方言词汇,而且还属于闽南本土音乐文化,方言演唱琅琅上口。小朋友唱诵的闽南童谣《果子歌》:"正月甘蔗节节长,二月青果两头黄,三月梅子酸兰兰,四月枇杷满街黄,五月杨梅红贡贡,六月莲蓬水中央,七月红菱人人爱,八月龙眼送上门,九月香蕉双头翘,十月金橘满山园,十一月柑仔用笼装,十二月红柿甜又软。"①通过有韵律的唱诵,小朋友们在富有音乐节奏的趣味游戏表演中就掌握了闽南特色的物产的季节。

在闽南地区,很多的戏曲活动也与民间信仰关系密切。厦门何厝小学根据厦金两岸风狮爷民间信仰和传说自创词曲——《神通广大风狮爷》,搬上舞台形成歌舞剧,让孩子们对海峡两岸风狮爷的文化有了进一步的了解。

源自台湾的歌仔戏,已有一百年的历史,它的曲调来自民众所熟悉的民歌小调,歌词、口白以浅显易懂的闽南语呈现。用闽南语演唱的歌仔戏,唱腔亲切动人,易唱易学,适宜改造成儿童歌仔戏。

2. 作为媒介,整合课程

这几年我国中小学幼儿园戏剧教育鲜有专门的戏剧表演训练的课程,多为创造性戏剧,不以表演作为要求和目的,只是作为教学手段,强调角色体验和游戏精神,增强学生接受知识的趣味性。闽南文化元素在学校的戏剧教育中更多是作为媒介,与学校人文、艺术课程进行整合。

(1) 与校本课程整合。传说郑成功收复台湾后,设计出的博饼游戏沿袭至今,成为厦门人中秋聚会的保留节目。闽南童谣《中秋博饼》("中秋月饼一面镜,照甲大厅光映映,街头巷尾博月饼,厝内喊甲大细声,孙仔细汉博一秀,阿姐博无让大兄,博着对堂安妈赢,安公博着状元饼")②描述的即为这一热闹场景。前埔南区小学的校本课程在上到博饼这一内容时,从叮叮当当的骰子博饼游戏体验拓展到许

① 闽南童谣《果子歌》.[EB/OL]. http://space.tv.cctv.com/video/VIDE1261483499805490.2009-12-22.
② 中秋博饼.[EB/OL].
　http://taihai.cntv.cn/special/minnantong/20100729/104685.shtml.2010-07-29.

多闽南特色的小吃和特色闽南节目,在热烈的氛围中加深了同学们对乡土民俗文化的认识。

台湾永乐国小多年来将歌仔戏纳入学校本位课程中,儿童歌仔戏剧团也蓬勃发展。该校已经连续举办多期的暑期歌仔戏体验营,有来自台北市各国小的小朋友参加。后来还专门开设了进阶班,特别为参加过初级班的小朋友设计全新的课程。希望经由这些文化小尖兵的传播,让更多人了解歌仔戏的文化价值与内涵。

(2) 与音乐课程整合。以反映闽南特色的农村幼儿活泼生动生活场景的闽南童谣《羊仔囝》为题材,厦门市槟榔小学音乐课教师将戏剧教育元素与音乐整合在一起,基本的学唱后,启发学生"童谣里有几组角色关系",然后合着音乐的节奏分组表演,体验角色关系。这些表演均来自小朋友直接、间接的生活经验,不少同学对小羊、老翁的表演有很好的创造性发挥。

(3) 与美术课程整合。厦门市梧村小学将皮影戏与美术课程整合:课程的导入就从一段皮影戏的表演开始,然后让学生根据课前的准备,介绍对皮影的认识。接着进行简单的皮影制作,再根据自己制作的皮影,寻找合作者即时编故事,进行创作表演。课程相当成功,同学们不仅了解了皮影戏的特点,学会皮影的简单制作技巧,还学会了编创、表演故事。

3. 继承传统,创新出彩

文化遗产的生态保护必须同时是文化创新发展,闽南文化的传承亦如此。以传承闽南木偶戏为教育特色的泉州刺桐幼儿园,从木偶的制作到偶剧的表演,均有很大的创新。刺桐幼儿园有一个特色木偶展厅,里面有老师、幼儿园小朋友以及小朋友与家长一起亲手制作的木偶作品,多数使用环保废弃材料,塑造出可爱的毛毛虫和大老虎、灵活的舞狮、拍胸舞,以及新潮的机器人等形象,琳琅满目。该幼儿园科学认知课程《家乡的民俗表演——火鼎公婆》,先由老师提供丰富的火鼎公婆道具、服饰、图片等,通过游戏"考眼力",让幼儿初步感知火鼎公婆。再结合实物观察、欣赏课件、定格画面、迁移生活经验,让幼儿进一步理解火鼎公婆的服饰及表演特点。最后通过让幼儿角色扮演,大胆表现,将整个活动推向高潮。至此,传统木偶、民间故事形象和戏剧表演融合在一起,传承与创新在小朋友的不知不觉中顺利完成。

(三) 闽南文化在闽台儿童戏剧教育中应用的几点思考

自 2010 年 11 月"闽台儿童戏剧教育比较研究"获批为教育部重点课题以来,课题组先后与厦门多家幼儿园和小学建立了课题研究合作关系,多次组织全体研究人员就儿童戏剧教育与课程整合进行现场观摩课的全方位研讨,儿童戏剧教育

课程模式研究取得了不小的成绩,给小朋友带来全新的课堂体验,不过也呈现出些许缺憾和不足。

就闽南文化在儿童戏剧教育中的应用,我们认为,还有几项工作是迫在眉睫的。

(1) 明确课程教学目标,建立适合闽南地区文化背景和儿童身心发展的课程体系和相应的评价体系。作为老师,要清楚地知道戏剧教育活动的主要目的,即通过戏剧手段为学生提供最佳的学习环境,诱发学生的学习兴趣,激发学生的想象力、创造力,而不是以表演训练为目标。由于是地域文化与戏剧教育的结合,那么,在教育学习的范围内就应以创作性戏剧活动为目的和手段,明确整个课程与戏剧的结合应达到的总体目标和阶段目标;作为课堂学习目标就应该分清是学习训练闽南语还是了解某一闽南文化。

(2) 提出不同年龄阶段的能力要求。适龄的教育教学活动,更易于让孩子从中获得成功感。因此,课题组可以拟定相应的儿童戏剧教学计划,清楚地设计从幼儿园到小学可分为几个接受阶段,每个阶段闽南文化与戏剧教育如何结合,以及需要达到的能力目标。

(3) 积极改编、创作优秀的儿童戏剧剧本。纵观闽南戏剧教育现状,无论是课本剧还是根据闽南童谣、民间故事改编的剧本,多数剧情简单,缺乏有效的戏剧冲突;缺乏儿童情趣,对孩子缺乏吸引力,更不用说达到预期的目标。传统的闽南戏曲都是演给成人看的,剧本内容和表现形式成人化,儿童最多只是当中的附属群,以儿童为主要诉求对象的戏曲演出实在难得,让小孩来演唱就更不适合。所以,一方面需要提升教师戏剧素养,鼓励教师尤其是熟悉闽南文化的本土教师能积极发挥

厦门原歌仔戏剧团团长林英梨到西林幼儿园指导剧本创作
(厦门西林幼儿园供稿)

优势,将优秀的闽南文化题材改编成适合儿童欣赏的剧本,用于儿童表演;另一方面,希望政府机构能够从政策、财力上提供支持,鼓励闽南戏曲的表演专家或剧作者们,能够将目光转向儿童,为儿童创作出适合他们表演和欣赏的优秀的剧本。

二、构建闽南文化特色的儿童创造性戏剧教育课程

"教育戏剧"作为运用到教育中的一种方法和手段,可以把戏剧元素作为教育方法应用在教学中,其重点已不是故事戏剧化或扮演戏剧,而是在于如何引导学习者进入学习主题的情况中,让他们在其中去检视与学习更多相关内容。注重学生参与的过程,使之在参与的过程中发挥想象力,发挥团体协作精神,通过角色的扮演,体验人物的经历、心理感受,从而增长人生的体验。创作性戏剧是创作程序结合戏剧程序的一种艺术教育,必须历经界定问题、发现事实、酝酿、灵感、执行五个阶段的艺术创作过程,来完成戏剧创作于表现的程序发展①。我国多地中小学、幼儿园也开展了引入儿童戏剧教育教学法的综合艺术课程的教学实践。

基础教育作为闽南文化传承的一个重要阵地,已有不少的中小学、幼儿园将闽南文化引进校园,开展儿童戏剧教育活动,并取得了一定的成效。"闽台儿童戏剧教育比较研究"课题组以厦门多家小学、幼儿园为基地,并前往上海华林小学、浦东青少年宫取经,飞越海峡到台湾几所小学、幼儿园参访,历经几十次课堂观摩、集中研讨,初步整理归纳出几类适用于小学、幼儿园的整合闽南文化特色的创作性戏剧教育课程,以期进一步尝试、推广。

(一) 整合闽南童谣的儿童创造性戏剧课程

1. 整合闽南童谣的儿童创造性戏剧

创造性戏剧由美国戏剧教育学家 Winifred Ward 所创始,她认为采用戏剧方法教学的理由在于:"'趣味',就是为了它有趣! 在教室的课程里,有比戏剧更有趣的吗?"②这种戏剧化教学的方法,并非把戏剧列为学校科目之一,如同图、工、体、乐一样,而是利用戏剧作为教学的方法,把功课变成游戏,把课堂变为娱乐的场地。

欧美的大多数儿童戏剧是以儿童演员为主的,重在孩子们的直接参与。所以,西方儿童戏剧的文本是根据鼓励儿童参与的需要来修改的,其目的不是单纯的娱乐,而是鼓励儿童思考问题,感受各种情感。孩子们既是演员,也是编剧,同时还是观众。厦门市槟榔小学的整合课程将人们耳熟能详的三首闽南童谣《老安公》、《羊

①② 张晓华.创作性戏剧教学原理与实作[M].台北:财团法人成长文教基金会,2007:1.

仔图》《大头仔》进行整合，先教学生唱读童谣，然后让学生根据这三首童谣创编故事剧。学生分组创编故事之后进行表演，表演后师生一起讨论表演的成功和不足之处，然后进一步修正，课堂气氛非常热烈。

2. 整合闽南童谣的儿童体验式戏剧

在我们的课题研究、课程实践中，我们选择把戏剧作为教与学的手段或媒介，所以重在体验，不在表演。厦门槟榔小学二年级音乐课，将闽南童谣《羊仔囝》[①]引入音乐课堂教学，学生跟随音乐演唱："羊仔囝，咩咩叫，牵你去吃草。行到老叔公仔门脚口，遇着一只狗。狗仔汪汪吼，羊仔惊甲赶紧走，害我绁甲抛辗斗。"在音乐的享受中反复体会童谣里的故事情节后，音乐老师让小朋友们讨论：童谣里有哪些角色？有几组人物关系？然后分组体验角色，创作性地表演故事情节。评析之后，进一步理解表演的技巧。课程活动中，小朋友们个个专注欣赏、专注表演，通过戏剧体验，更好地理解了闽南地方文化。

<center>《天黑黑》课程设计</center>

教学意图：

《天黑黑》一课，选自《闽南方言与文化》低年级教材第52课。这首在闽台地区广泛流传的闽南童谣把水中的动物拟人化，抓住各种动物的特性并赋予它们特有的动作行为，渲染了婚庆热闹的场面，显得生动、形象、风趣。该课程利用学生熟悉并会吟唱的儿歌《天黑黑》来导入新课，先初读童谣感知内容，用闽南语认读童谣中相关的动物，再通过动作表演来理解童谣中动物们的动作。然后在反复朗读、完整地背诵童谣的基础上进行拓展延伸，表演创作。

教学科目（范围）	校本	年级	二年级	执教者	林频
学校名称	厦门市何厝小学				
活动时间	2011年12月22日				
教学资源	1. 闽南方言与文化教材。 2. 多媒体课件、音频。 3. 表演的相关道具：贴图、动物头饰等。				
学生已有的知识经验	学生经过一年的学习，初步掌握了基础的闽南语词语的说法，特别是这首童话式的闽南童谣在闽台地区广泛流传，学生大都熟悉并会吟唱《天黑黑》。另外，学生对闽南婚庆习俗有一定了解，可以更好地理解动物们的行为。				

① 闽南童谣羊仔图[EB/OL]. http://www.baobao88.com/donghua/69710--1.html. 2014-1-1.

(续表)

教学目标	知： 1. 学会"鲗仔鱼、龟、鳖、青蛙、蜻蜓"这几种动物的闽南语说法。 2. 通过做动作来理解"担灯、拍鼓、扛轿、举旗"的意思。	
	情： 增强学生互助合作的意识,进一步提高沟通表达的能力。	
	技： 在理解童谣内容,熟读成诵的基础上进行表演与创造,从中感受闽南婚庆时的热闹场面。	
教学设计的领域内容	一、复习儿歌,导入新课 二、反复朗读,学习童谣 三、表演拓展,创作延伸	
活动过程	教学内容	备注
	(课前互动:让学生吟唱闽南语歌曲《天黑黑》) 一、复习儿歌,导入新课 师:同学们,我们已经学过一首闽南语儿歌《天黑黑》,今天我们要学习另外一首闽南童谣,名字也叫《天黑黑》。 二、反复朗读,学习童谣 1. 师范读,生思考:这首童谣主要讲了一件什么事?(娶亲) 2. 学生联系实际来介绍:闽南地区"娶某"都有哪些习俗? 3. 师一小句一小句地范读,生跟读,找一找:谁要"娶亲"?(认读"鲗仔鱼") 4. 师两小句两小句地范读,生跟读,说一说:鲗仔鱼要娶亲,那有哪些动物来"凑热闹"? (1) 认读动物的词语:龟、鳖、水鸡、田妮。 (2) 做动作来展示动物的特点。 5. 师一句一句地范读,生跟读,说一说:这些小动物都帮了什么忙呢? (1) 看图片,认读动词:担灯、拍鼓、扛轿、举旗。 (2) 生边读边配动作,通过动作来理解词语的意思。 6. 认识"妈祖",理解并朗读最后一句——妈祖气甲无法度,叫伊一人行一路。 7. 多种形式诵读童谣:自由读——男女生赛读——学生跟着老师配音读——全班配乐表演读。 三、表演拓展,创作延伸 1. 尝试表演。 2. 学生评议。 3. 拓展延伸:除了这些动物,可能还有哪些小动物也来"凑热闹"?他们会怎么做怎么说? 4. 学生小组内交流——全班交流。 5. 再次展示(配上音乐、加入道具、补充角色和情节等)。 四、总结归纳,畅谈收获。 1. 师小结。 2. 学生畅谈自己本堂课的收获,齐读整首童谣。	

课程评析:

戏剧教学始终要抓住"三性"——情境性、情节性和游戏性,从而更好地实现"三步走"目标:用戏剧手段帮助学生理解教学内容,更好地突破重难点;激发学生内在潜质,进行创作表演;在情感达到共鸣的基础上升华境界。

该课的成功之处有四个方面。

(1)引入戏剧元素,营造宽松和谐的气氛。教学过程中让孩子们在学中表演,在表演中学,课堂氛围活泼有趣,能够充分调动学生的积极性。

(2)借用戏剧元素,巧妙突破重难点。让学生联系实际,来认识闽南的结婚习俗,并且通过理解—表演动物动作来展示动物特点,也解决词语理解上的问题。

(3)融合戏剧元素,让学生进行角色体验,自由发挥,拓展延伸,对文本内容进行了升华和再创作,激发他们主动参与表演的热情。关注学生,肯定性的评价和鼓励的语言贯穿课堂,更好地组织教学的同时也给孩子们信心。

(4)渗透戏剧表演的方法。让学生自主讨论、交流之后,进行归纳、总结——动作表情要丰富,故事情节要生动,服装道具要形象,音乐背景不可少。方法的传授,提高了学生的能力。

这类课程应注意以下六个方面的问题。

(1)要注意在戏剧和课程的整合上多花心思,让各个环节更加顺畅。

(2)学生在角色扮演过程中,往往相应的性格特点不够突出,表情不够夸张,表演不够到位等,必须注意强化和引导。

(3)学生对童谣进行拓展表演,可以加入新的语言、情节,进行再创作。

(4)在戏剧的创作表演方面要给孩子留更多更广阔的自由空间,让他们自己分组讨论,分配角色,先尝试表演,之后再集中展示,点评。先放再收,收放自如,有机统一。

(5)由于时间的限制,

何厝小学闽南童谣与戏剧整合课《天黑黑》(厦门何厝小学供稿)

有些动作展示不一定要每个学生都来做一遍,可以自由练习各个动作,选出动作做得最形象生动的学生代表展示。

(6) 注重使用评价语来调控课堂,评价要善于抓住重难点,更有目的性和方向性,为教学服务。

(7) 教学中还应注意一些细节:道具的摆放、取放应更有序;课件的衔接点击使用遥控,老师才不会分散学生注意力;背景音乐的节奏若太快,可以适当拉长、稍微缓冲,或者加入鼓点,让学生更好地展示动作。

(二) 整合闽南话、闽南戏曲元素与教学内容的创造性戏剧课程

创造性戏剧教育作为一种教育手段、教育方法,在教学中的应用越来越受到重视。教师精心设计一些戏剧活动,如扮演、模仿、游戏,让参与的学生更好地学习知识,发展能力。闽南特色的创造性儿童戏剧教育,就是将创造性戏剧作为教学辅助手段,整合课程教学内容,其最终目的并非艺术教育,而是人格教育。

1. 用闽南话表演故事的创造性戏剧课程

小学二年级语文课文有一篇大家都耳熟能详的寓言《守株待兔》。理解这个故事对于大多数小朋友来说都不难,寓言所传达的寓意也不难概括。授课教师另辟蹊径,在开篇让小朋友掌握了重点字词和寓意后,设计"续编故事"的教学环节,让学生大胆想象:"当哥哥看到弟弟丰收了,他会怎么想、怎么做,在他的身上会发生什么故事呢?"有学生说,后来,哥哥碰到了一位商人,他跟商人说了事情的经过。商人告诉哥哥:"你多种一些树,兔子就会来撞树的。"于是,哥哥种了很多树,但是兔子还是没有来撞树。哥哥去找商人,商人说:"那你就再多种一些草吧。"哥哥又种了很多草,兔子果然来吃草了。哥哥就做了围栏,把兔子围在里面。他开始养兔子,之后就卖兔子赚了很多钱。有学生说,第二年,又要耕作了,哥哥想这次我可不能再守株待兔了,要不又会没粮食吃了。于是,哥哥辛勤地耕作,秋天到了,哥哥终于有收获了。还有学生则认为,哥哥还是一直在树下等兔子,兔子没有来撞树,哥哥活活饿死了……小朋友分组讨论,然后进行闽南话创作表演。老师课前准备了一些道具,供小朋友在表演的时候自由选择。用闽南话来演绎这个早已不新鲜的故事,小朋友感觉非常刺激有趣,都跃跃欲试,课堂气氛很活跃,在不同的体验中进一步理解了故事的寓意。这一课程设计既让小朋友练习了闽南话,又达到了课堂教学的目的。

2. 用闽南话演绎国学的创造性戏剧课程

幼儿园戏剧综合课程的核心理念,就是通过儿童戏剧经验成长的综合,让儿童在创造性的戏剧过程中实现经验的整合。从 2007 年以来,厦门市西林幼儿园以国

学创特色,从各方面创设良好的经典文化学习氛围,坚持开展经典国学教育与国学情景剧表演。自2010年承担《闽台儿童戏剧教育比较研究》的子课题"儿童戏剧与人文教育有机整合"后,全园教师积极投入。在闽南话与国学学习融合的基础上,大家学戏曲,唱戏曲,编戏曲,始终围绕这个课题,不断探讨如何将形式多样的儿童戏剧融入国学教育,同时兼具闽南特色。

厦门西林幼儿园的经武操(厦门西林幼儿园供稿)

例如,《孔融让梨》具有较强的故事性,孩子们容易通过它领会"兄道友,弟道恭,兄弟睦,孝在中""长者先,幼者后"的道理。表演时,可结合故事情节穿插其中,让幼儿无形中把戏剧活动内容与国学经典融合在一起。像这样将故事改编成戏剧,孩子们进入角色表演,能深刻体会到某个故事所要表达的真正含义,在戏剧体验中既领悟传统礼仪礼节,又学习了闽南话,很好地传承了闽南文化。①

闽南话演绎国学的创造性戏剧课程设计

内容:《道人善,多学善》

短句:道人善　即是善　扬人恶　即是恶
　　　见人善　即思齐　见人恶　即内省

教学主要程序:

(一)创设情景,提出问题,引发思考

1. 以情景《芊芊进步了》表演引入

情景A:小朋友芊芊到处说平平是个坏蛋,会打人、会骂人,不要

① 用民族经典育当代创新人才. http://www.xmet.org/clcms/Article/ShowInfo.asp? InfoID=359.

跟他好。

情景 B：小朋友芊芊看到平平藏起幼儿园的玩具，就跟其他小朋友说平平是个小偷。

情景 C：芊芊将平平平时很爱帮助人的事告诉大家，鼓励大家向他学习。

情景 D：芊芊在全班面前表扬平平是个乐于助人的好孩子。

2. 提问

(1) 在情景表演中芊芊前后做法有什么不同？

(2) 她说别人坏话和赞扬别人的两种行为，你喜欢哪一种？为什么？

(二) 结合生活，集体讨论，判断对错

1. 师幼谈论

小朋友们看到别人做好事应该怎样说？看到别人做坏事应该怎样做？

2. 判断对错

(1) 形式：错的双手抱头，对的双手举起

(2) 内容（教师根据实际情况，创设生活情景，自由添删）：

A. 东东总是在同伴面前说明明是个很懒的孩子。

B. 芊芊在同伴面前夸奖自己的爷爷奶奶经常在社区里当志愿者，并学爷爷、奶奶，也动手帮助捡垃圾。

C. 芊芊告诉自己的爸爸妈妈：我们班的澜澜今天又帮助小朋友了，我以后也要多帮助同学。

D. 芊芊总是说澜澜很贪吃，笑话她。

(三) 情景表演，建立行为，师生评价

1. 创设情景

场景：幼儿园班级

道具：玩具、衣裤、捡垃圾用具等。

角色：芊芊与若干小朋友

2. 幼儿分组表演《多表扬、多进步》

A. 别人不小心碰到芊芊，芊芊马上说："没关系，下次走路小心。"

B. 贝贝看到小玉帮忙老师一起搬玩具，马上夸小玉是个热心的好孩子。

C. 小玉看到小朋友在读书，自己也拿起一本书读起来。

3. 多维评价

教师与小朋友一起说一说、评一评：这些情景告诉我们什么道理？多表扬别人时，我们的内心会有什么感受？你喜欢争取进步的孩子吗？为什么？

(四) 学习短句，吟诵经典，巩固认识

1. 出示图谱,学习短句

道人善 即是善 扬人恶 即是恶

见人善 即思齐 见人恶 即内省

2. 以相互问答的形式复习短句

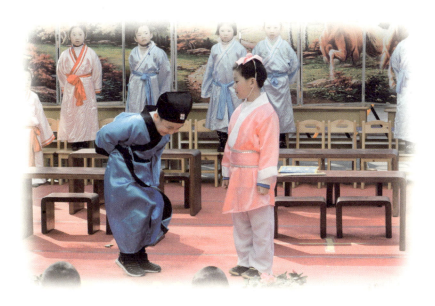

用儿童歌仔戏的形式演绎"见人善即思齐"的道理,效果十分显著(厦门西林幼儿园供稿)

3. 整合闽南戏曲与教学内容的创造性戏剧体验课程

厦门西林幼儿园有一个特色——早晨,经常在歌仔戏"草蜢弄鸡公"及闽南童谣"老安公"的练兵中拉开帷幕。园里请来了厦门原歌仔戏剧团团长林英梨女士,给全园教师教授高甲戏、歌仔戏动作。经过一段时间的训练,大多数老师对于高甲戏、歌仔戏的基本动作都做得有板有眼,小朋友也在晨练时进行基本动作

林英梨团长到西林幼儿园指导歌仔戏"草蜢弄鸡公"(厦门西林幼儿园供稿)

练习。该园的戏剧整合示范课《老鼠娶亲》,利用高甲戏经典曲目的片段,将高甲戏动作戏穿插于学国学。课程设计先观看视频,模仿、想象吹唢呐及老鼠新娘的动作,然后根据为幼儿设计的高甲戏动作图谱作示范表演,最后引导小朋友体验、创新表演。课程重点学习了高甲戏的走路、观看、害羞、摇头、吹唢呐等动作,将良好的生活与行为习惯带入闽南戏曲,引导幼儿大胆想象与表现。孩子们的积极性被充分调动,一个个表演得有模有样,气氛活跃。课程既强化了良好的生活与行为习惯,又通过闽南语与闽南戏曲动作感受了闽南戏曲的欢快与诙谐。

厦门梧村小学三年级音乐戏剧整合示范课选取了著名歌仔戏剧目《梁山伯与祝英台》中的一个唱段《安童哥买菜》,融戏剧与音乐教学于一体。该课将戏剧中的表现元素——唱腔与身段表演巧妙运用在教学设计中,以感受歌仔戏——了解歌仔戏——表现歌仔戏为主线,将欣赏、演唱、实践表演有机地结合起来,通过本课的学习,学生对闽南歌仔戏艺术中的行当、唱腔和表演的程式有所了解,培养了他们对闽南歌仔戏的兴趣,拉近了他们与本土文化的距离,也实现了音乐课标所指出的另一理念:"将我国各民族优秀的传统音乐作为音乐教学的重要内容"。

<center>《安童哥买菜》课程设计</center>

课程设计意图:

本课在"闽台儿童戏剧教育与比较研究"课题和音乐课标的指引下,试图在传

承歌仔戏剧文化的基础上,融戏剧与音乐教学于一体,以歌仔戏经典唱段《安童哥买菜》为题,让学生在探究学习中,感受歌仔戏的魅力。作为第二课时,在上节课已经学会歌曲的基础上,进一步将戏剧中的表现元素——唱腔与身段表演巧妙运用在教学设计中,以感受歌仔戏——了解歌仔戏——表现歌仔戏为主体,将欣赏、演唱、实践表演等教学内容有机结合起来,让学生在轻松和谐的氛围中学习歌仔戏,从而拉近学生与本土文化艺术的距离,实现音乐课标所指出的另一理念:"将我国各民族优秀的传统音乐作为音乐教学的重要内容。通过学习,学生熟悉并热爱祖国的音乐文化,增强民族意识、培养爱国主义情操。"

课题名称	《安童哥买菜》戏剧整合教育活动		
教学科目/范围	音乐	适用年级/年龄	小学四年级(9—10岁)
教案编写者	欧阳艳	活动指导者	欧阳艳
学校名称	厦门梧村小学		
活动时间	2012年11月7日		
教学资源	歌仔戏唱段《安童哥买菜》 道具:马鞭、篮子		
教学目标	1. 通过本课学习,使学生对闽南歌仔艺术中的行当、唱腔和表演的程式有所了解,培养他们对闽南歌仔戏的兴趣和热爱祖国优秀传统文化的情感。 2. 通过对歌仔戏中行当、唱腔和身段等艺术特征的介绍,启发学生积极体验与感受,从而提高学生鉴赏歌仔戏的能力。 3. 培养学生的探索精神和观察分析问题的能力。		
教学所涉及的领域内容	音乐方面——引导从音乐的角度了解歌仔戏的唱腔与表演。 语言方面——了解富有地方特色的闽南方言音乐对白。 艺术方面——感受戏剧艺术的表现力。		
活动名称/戏剧教学策略	教学内容		
(一)组织教学 (二)导入新课	1. 复习闽南童谣《大头仔》,律动进入教室 2. 师生问好 激趣导入: 刚才同学们演唱了一首咱们家乡闽南童谣,你们喜欢吗?老师也想给你们表演一个家乡的小节目,想不想看?(想) 师表演歌仔戏唱段《身骑白马》。 师:你们知道这是什么节目吗?(歌仔戏) 有没有不同意见?(……) 你是怎么知道的?(有看过类似的表演) 真棒,你知道的可真多。		

(续表)

活动名称/戏剧教学策略	教学内容
（三）学习新课	1. 了解歌仔戏 （师简单介绍歌仔戏知识） 刚才老师表演的是生角还是旦角？（生） 你怎么知道？（动作是男性化的） 那唱法和平时我们唱歌一样吗？（不一样） 是的，歌仔戏这种独特的唱法，我们把它称为唱腔。那表演的是什么场景？（骑马） 表演时的情绪是什么样的？（激动、紧张、忧伤） 说得真好，可见歌仔戏的唱腔和身段动作是演员用来表达情感、塑造人物的重要手段。 2. 学习歌仔戏 （1）学习唱腔，体会歌仔戏的声韵美。 师：现在我们来进一步了解它，再来欣赏一段。（播放《安童哥买菜》音频，学生欣赏） 同学们很熟悉吧？这首《安童哥买菜》也是选自歌仔戏剧目《梁山伯与祝英台》中的一个唱段，故事里有两个人物是祝英台的家奴安童哥和仁心姐。这个唱段讲述过年了安童哥上街采购年货时，两个人之间有趣的对话。我们一起来复习一下这个唱段吧！（生练唱） 唱得真不错。歌仔戏的特色之一就是它的唱腔，分为不同的曲牌。《安童哥买菜》就是歌仔戏的常用曲牌"七字调"和"杂念调"两种曲牌的连缀。其中，"七字调"由七字组成一句，如"备办年货要过年"。刚才那首《身骑白马》也是七字调。那杂念调很有说唱特点。你们看，这是带有标记的歌词。现在老师示范有带标记和没带标记时的演唱，你们来对比一下有什么不同。 （师示范。生回答"像在说话，使表演更有趣"） 那我们也用这种方式来唱一唱。（学生无伴奏练唱） （2）对比模仿，体会歌仔戏的身段美。 师：上节课老师请同学们按小组根据歌词创编动作，你们完成了吗？哪个小组来展示？（指名小组进行表演——师表扬） 现在老师再让你们欣赏一下演员的表演，（点播视频）你们仔细看，待会请你说说他们的表演和我们的有什么不同。（学生欣赏，说不同） 师总结： 其中的两个角色属于什么行当？（生、旦） 看到他们精彩的表演，你们想不想试试看？（想） 今天我们先来学几个生和旦的基本动作。（师分别示范生和旦分解动作，讲解指、掌、步，步履要点——学生模仿） 全班随音乐做一次。
（四）为《安童哥买菜》创编有故事情境的戏曲表演	导语：同学们学得真快，但我们学的只是歌仔戏的皮毛，正所谓台上三分钟台下十年功，演员们都要经过刻苦努力才能为观众呈现精彩的表演。今天就请同学们来当一回歌仔戏表演家，以小组为单位为这个唱段设计情境表演。 表演提示： 1. 设计情境，运用歌仔戏身段进行创编。

(续表)

活动名称/ 戏剧教学策略	教学内容
（五）课外延伸及结束语	2. 设计出场和退场。 3. 两人配对进行表演，注意表情。 （1）生使用道具自由编创，师巡视指导。 （2）师播放音乐学生练习，推选演员。 （3）展示表演。 （4）师生评价。 同学们，今天我们通过欣赏歌仔戏，了解歌仔戏，表演歌仔戏，感受了我们本土文化艺术——歌仔戏的美。走过百年历史的歌仔戏，是祖先为我们留下来的宝贵遗产，我们应该热爱并弘扬这一艺术。回去后可以表演给爸爸妈妈看。另外，还有很多经典歌仔剧目，有兴趣的同学可以上网搜来欣赏。最后让我们随着音乐用歌仔戏的身段走出教室吧！
学生反应的记录	在这堂戏剧与音乐的整合课中，孩子们始终充满着求知的欲望。在老师的引导示范下，学生兴致勃勃地学习了歌仔戏的表现元素唱腔和身段。在为唱段创编情景的表演环节里，大部分学生能够投入小组的活动。各小组学生的能力水平存在差异，有的小组能大胆加入自己创造的情节并运用所学歌仔戏身段进行表演，想法独特新颖，并突出寓意；有的小组对人物心理与情景表现理解还不够，在表演中略显拘谨或动作单一。

课程评析：

这节课有效地将闽南歌仔戏元素—唱腔与身段表演运用在教学过程的各个环节，时间安排合理紧凑，教师的示范生动到位，学生积极性高，最后的创编表演环节是创造性戏剧表演最重要的也是最难的。今后此类整合课程可将歌仔戏的知识环节放于第一课时，将精力放在引导孩子感受人物的性格特点，通过想象人物的心理活动，为最后的创编情境和实践表演做好铺设，效果会更好。

4. 整合闽南戏曲元素的创造性戏剧校本课程

英国著名戏剧教育家布莱恩·威认为："没有两个人是相近的。教育是关怀着每个人，戏剧则是关怀着每个人的独特性及其人格的特质。"[1]通过戏剧中的角色扮演、情境体验，儿童的人文素质得到了更好的教育。

泉州是木偶的故乡，有著名的木偶大师，有精湛的木偶制作工艺，也有不少关于木偶的传奇。制作木偶从材料的选择到外形的确定，从装饰到成品，都能够充分地发挥小朋友的想象力和创造力，推动孩子综合素质的发展。

以传承闽南木偶戏为教育特色的泉州刺桐幼儿园，经过多年的探索，已经建立

[1] 布莱恩·威. 透过戏剧来成长[G]//戏剧教育计划资料册. 香港：明日艺术教育机构，2007.

泉州市刺桐幼儿园小朋友表演木偶剧

了比较完整的木偶教育园本课程的目标体系、评价体系,以及比较完整的课程实施与管理规程和丰富的教学资源。《幼儿木偶教育活动实例》[①]作为刺桐幼儿园园本课程,收录了在幼儿园的教育中通过木偶对孩子的吸引力来激发他们学习兴趣的众多实例。在开学初的亲子活动中,老师就以观看木偶剧对小朋友们进行了安全教育,使他们能够在模拟的情境中树立安全意识,并引导他们讨论解决问题。这种形式的教学既活泼有趣,又寓教于乐,充分体现了幼儿教育"玩中学"的教学主旨。

木偶戏课程设计《武松打虎》[②]

活动目标	1. 喜欢观看木偶剧。 2. 感受布袋戏的表演特点,欣赏布袋戏丰富的动作表演。 3. 学习用恰当的动词讲述木偶剧的精彩情节。
活动准备	1. 幼儿已掌握布袋偶简单的表演技能。 2. 准备布袋偶剧《武松打虎》的录像。 3. 准备武松和老虎的布袋偶。
活动过程	1. 引导幼儿观看布袋偶剧《武松打虎》。 2. 老师提问:木偶剧中有谁?他做了什么事?(请幼儿说说自己对布袋偶剧的基本印象,教师可用木偶提示) 3. 引导幼儿再次欣赏人虎打斗的精彩片段,细致观察木偶的表演动作,然后提问,启发他们对木偶的表演的思考。 4. 使用定格播放的手段,引导幼儿理解一些关键动词的表演。 5. 让幼儿自由组合,两人一组,套上布袋偶,尝试表演,探索双手掌偶的表演方法。
活动延伸	1. 让幼儿回去与家长一起想象表演。 2. 鼓励家长在家与幼儿一起制作布袋偶,表演偶剧。

①② 杨君荔.幼儿木偶教育活动实例[M].福州:福建人民出版社,2009.

(三)闽南特色的校园儿童活动性戏剧

创造性活动必备要素包括引导者、团体、概念或想法、空间。在校园里,可以有一种基于学校剧团、剧社、兴趣小组的活动性戏剧。它不以学科知识的传授为主要目的,而是着重锻炼提高学生的综合素质和艺术实践能力。相对于渗透性戏剧教育以学习知识与发展能力为目标而言,就不再是参与那么简单,需要参与活动者有较为丰富的表现力、表演能力。

1. 儿童高甲戏表演活动

高甲戏是闽南的地方戏,当中的丑角戏非常有特色,熟悉高甲戏的人都知道一句话——"无丑不成戏"。厦门何厝小学的闽南文化传承工作做得很不错,经常有高甲戏、歌仔戏、木偶戏进校园的活动。该校成立戏剧社团以来,开展了多项闽南戏剧曲目学习和表演活动。

虽然高甲戏有着独特的表现手法,要把它引入课堂的教学却非易事。该校戏剧社团的活动性戏剧课,以改编的安徒生童话《皇帝的新装》为脚本,基于对高甲戏的初步认识,学习一些高甲丑的韵律及动作,引导学生重点复习高甲戏丑角艺术的知识,讨论《皇帝的新装》中各种人物适合用高甲戏的哪一个行当,特别是丑行各类别与故事中人物的对接。然后,学习把握人物基本性格特点,欣赏高甲戏经典唱段,熟悉高甲戏的基本动作、基本套路,初步学习用高甲戏的唱腔、表情、动作等艺术形式来表现人物的性格特征,然后发挥个人自主能动性和团体互助性,调动艺术创作潜能进行创编,用高甲戏的艺术形式表演整个故事内容,非常有趣。因为社团的学生有较好的表演能力,所以在活动过程中教师更多是以鼓励、赏识的方法来调动学生积极性、主动性和创造性,使学生愉快地投入到活动中。在整个活动中,孩子们从欣赏到模仿都充满了快乐的气氛。

2. 演绎闽南传说故事的儿童歌舞剧活动

风狮爷,又称风狮、石狮爷、石狮公,日本、琉球称"シーサー",是金门、琉球群岛等地设立在建筑物的门或屋顶、村落的高台等处的狮子像,用来替人、家宅、村落避邪镇煞。厦门何厝小学根据厦金两岸风狮爷民间信仰和传说自创词曲——《神通广大风狮爷》,搬上舞台形成闽南语歌舞剧,让孩子们对海峡两岸风狮爷的文化有了进一步的了解。

儿童戏剧教育作为儿童人文素质教育的载体,对儿童人格的培育和健康成长所起的重要作用也越来越被我们的儿童教育专家、教育者认同,只是由于国情所限,还需要采取有力措施来提高幼儿园、中小学教师的戏剧教育能力和素养。2012年8月26日,参加第二届中国儿童戏剧节的31家戏剧院团60余位代表在京共同

签署一份倡议书,呼吁各级党委和政府将儿童戏剧教育普及纳入国民基础教育体系,所有儿童艺术工作者自觉弘扬社会主义核心价值体系的使命。① 若能如此,那就是中国儿童也是中国基础教育之大幸了。

三、在儿童戏剧教育中传承与发扬闽南戏剧文化

梨园戏被称为中国宋元南戏的活态传承;提线木偶保留了宋元时期的傀儡调和剧目;南音是中国古典音乐的宝库,保留古老的乐器、演奏方法和许多唐宋乐曲,又不断吸收明清戏曲等各种音乐,形成不同的唱法和流派;北管什音、褒歌、四平锣鼓乐等传统音乐,至今仍唱响闽南本土。

厦大博导陈世雄教授在《论闽南戏剧文化圈》中提出"闽南戏剧文化圈"概念,把用闽南方言演唱的戏曲、歌剧和用闽南方言对话的话剧,都列入这一戏剧文化圈。使用闽南方言的闽南地区,包括泉州、厦门、漳州,是闽南戏剧文化圈的核心地带,或称中心地带。以闽南方言为主的台湾省是闽南戏剧文化圈的第二核心地带,或称次中心地带。在这两个地区,闽南方言是压倒优势的主要方言,闽南地方戏曲是压倒优势的主要剧种。中华传统文化是两岸戏剧共同的基础,闽南戏剧又是两岸结缘的重要纽带,因而闽南戏剧自然有着传承与发展的重要价值。

(一)闽南戏剧文化传承的现状

与非物质文化继承的紧迫性不相称的是闽南戏曲面临严重的生存危机。随着西方文化、快餐文化、网络文化等形式甚嚣尘上,对传统文化形式形成了巨大的冲击和消解。城市化与现代化也逐渐消除了农耕文化的戏曲土壤,如今大多数的闽南戏曲剧团,跻身于乡村的庙台、草台,专演神佛赛会戏、祝寿丧礼戏而难登大雅之堂。自20世纪80年代开始,我国传统戏曲以及优秀民间遗产均日渐消亡,闽南戏曲的观众与剧团数量急剧缩小,面临严重的生存危机。戏曲创作也与演出市场严重脱节,获奖剧目得不到普及推广。观念的迷失势必导致观众的流失,游戏和娱乐性的减少与消解,也是闽南戏曲危机的原因所在。

前两年我们做过教育部重点课题"闽台儿童戏剧教育比较研究"的课题调研,面向厦门、泉州、漳州等地的幼儿园、小学、中学做关于地方戏剧文化与校园戏剧文化传播情况的抽样调研(1000人),结果表明:受调查者中对地方戏剧有所了解的

① 全国31家院团呼吁将儿童戏剧教育纳入国民基础教育体系.[EB/OL]. http://www.chinadaily.com.cn/dfpd/dfjyzc/2012-08-26/content_6827502.html.2014-1-4.

只有16%,看过闽南戏剧的只有12%,对观赏戏剧表演表示不感兴趣的有75%。而课题组在对台北、台南等地的调查中发现,由于台湾十几年来从幼儿园开始闽南语教学,加上闽南语媒体的传播(如长达一千集的闽南语电视连续剧),使得台湾少年儿童大部分会讲闽南话,他们没有看戏的语言障碍。同时,丰富多彩的民间戏剧进入台湾校园,所以闽南戏剧文化广受普及和传扬。上述调查结果无情地告诉我们,闽南戏剧文化圈的核心地带终将会失去平衡,闽南地区的戏剧传承问题亟待解决。

传统的闽南戏曲文化只有生态地继承,才能扭转目前萧条的局面,走向繁荣和发展。首先,需要转变思维,探寻传承的生态形式,走出高雅的剧院舞台,寻找亲近民众之路。近年来,受改制、现代媒体冲击等的影响,民众越来越少主动走进剧院,泉州一些梨园戏剧团、高甲戏剧团就打破观念主动走到乡下,积极开拓农村市场,每年一两百场的演出,夯实了观众基础。其次,是结合造型、音乐、灯光等现代舞台艺术,探寻传统戏曲的现代化艺术之路。泉州木偶剧团的童话剧《千桃岩》就使用许多现代元素,很受欢迎。再次是将地方戏曲和其他艺术形式结合,或以其他科技传媒为载体。这也是一种既保留了鲜明的戏曲特点,又融入了新的艺术品种的生态形式,非常适合现代民众的接受心理。闽南戏曲与现代媒介形式——电影的结合,就是一种创新继承的方式。台湾的歌仔戏做了很多有益的尝试,并取得了很好的成效,20世纪50、60年代是电影歌仔戏的黄金时代。大陆方面,福建梨园戏实验剧团也与上海天马电影制片厂合作,拍摄了彩色电影戏曲舞台艺术片——《陈三五娘》《脂脂记》等[①]。不过,无论采用哪些形式,就长远的角度来看,"从娃娃抓起"应该是一项更切实可行的措施。

近年来,无论是教育理论研究者还是教育工作者,都认识到戏剧作为教育手段的积极重要的影响力,所以戏剧经常被引进课堂,作为巩固学生在文化知识课内学到的技能的一种手段。陈鹤琴老先生说过"生活即课堂",源于生活的教育是最有效的教育。应该让儿童戏剧教育扎根于地方文化的土壤,让孩子们体验地方文化的魅力,感受地方文化的真谛,获得积极的情感体验,促进儿童身心和谐发展。[②]

如果我们能在儿童对地方戏剧艺术茫然无知的阶段,为他们播下闽南戏剧的种子,以优美的地方音乐、唱段、梨园轶事等来熏陶的话,那他们最后终究可以从"看热闹"变成"看门道",成为地方戏剧艺术的知音。做适合儿童欣赏的闽南戏剧,就是切实考虑闽南戏剧的未来。台湾地区在这一方面做得比较好,不少剧团的团长都发出

① 刘鹏.闽南戏曲传承的文化功能与生态形式[J].泉州师范学院学报,2012,(01).
② 邱向琴.让幼儿游戏根植于地方文化的策略[J].学前教育研究,2011,(08).

"传统戏曲应该从儿童观众培养起"的声音,将戏曲文化的危机感转化为可供利用的契机,从儿童欣赏心理和认知发展出发,把满足儿童欣赏的需要摆在了非常重要的位置,重新包装戏曲当中的表演元素,赋予它们浓厚的现代感,吸引儿童的注意力。

(二)闽南戏剧文化校园传承的可行性实验

校园闽南戏剧文化的教育必须有一个平台,那就是要把地方戏剧教育纳入课程体系,让融合闽南特色的儿童戏剧进入孩子们的学习生活,给孩子们一个学习审美、学习创造、快乐成长的空间。

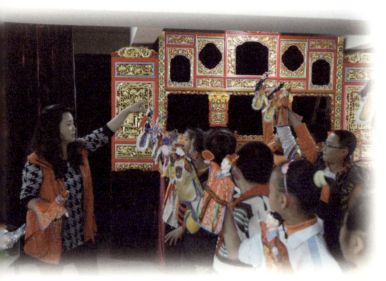

布袋木偶传承人庄晏红表演《偶戏大观》后,热心指导何厝小学学生表演木偶(厦门何厝小学供稿)

在戏剧教育课程的构建方面,台湾有一定的成功经验。2001年期间,台湾教育部门在先后出台的《国民中小学九年一贯课程暂行纲要》《国民小学及国民中学教科图书审定办法及相关规范汇编》《国民中小学九年一贯课程纲要》《国民教育阶段九年一贯课程总纲纲要》等艺术教育政策中,制定了有关戏剧表演艺术之规范与实施细则,公布了儿童各个阶段的能力指标,并明确指出了戏剧(包括话剧、儿童歌舞、皮影戏、乡土戏曲、说故事剧场)学习与欣赏的能力指标。课程纲要指出:戏剧表演艺术的教学重心"是在以表演艺术的学习与人文素养为内涵的教学,其目标不在培养一个专业剧场艺术家,而是在开发全体儿童皆能成为表演艺术的参与者,学习内涵包括表演学的本质学习与统整的跨科与跨领域学习",以此确立了戏剧在表演艺术中的教学地位和教学宗旨。

根据闽南地区学校的实际情况,闽南戏剧教育课程体系也要有相应的目标、计划、内容,活动方案、活动模式;要有戏曲兴趣小

组活动、戏剧社团活动,还要有"请进来"的戏剧活动。

以厦门何厝小学的闽南戏剧教育课程中的木偶学习课程为例。

1. 知识目标

知道布袋木偶的起源与发展,了解布袋木偶的文化与表演形式。

2. 能力目标

(1) 初步掌握布袋木偶的十个基本指法以及"大刀花"和"八字花",在教师的指导下能运用这些基本指法进行简单的木偶表演。

(2) 学习利用废品制作木偶,以此发展想象力、创造力与动手能力。

3. 情感态度价值观

(1) 在小组合作中,学会根据儿童剧本进行富有一定创意的木偶表演,提高团结协作的意识。

(2) 在收集材料和欣赏木偶表演的过程中,对民间传统木偶戏产生兴趣,感受民间艺术的独特魅力,增强对优秀传统文化的热爱之情。

有了明确的课程目标,何厝小学制定了切实可行的实施方案和评价标准,并积极构建以"欣赏感知、理解体验、自主创新、互动激励"等四个环节为主要形式的教学模式,为学生的有效学习填石铺路。如习练牵"手"动环节,老师要求孩子掌握表演动作的基本要领,每节课必须留出一定的时间,让孩子动手体验,参与实践。在学习木偶基本动作时,对如何推指张指,以带动木偶手臂的张开,如何推指揉指,以使木偶的身体舒展开来,孩子们之间总是互相切磋、演练,不断地提高表演技能,不断地感受到小手转起掌上乾坤的精彩。

从何厝小学的木偶艺术教育课程的构建,我们可以看出,艺术教育在学校中已经成为一种动态的教育,孩子们不仅可以充分感受独具一格的民间艺术魅力,而且可以在动手动脑的实践中,学会学习与创造,达到心灵手巧。对于学校的闽南戏剧文化课程的建设,地方剧团、著名艺人给予很大的支持。例如,木偶戏国家级传人庄宴红老师常常领着她的弟子,带来了诸如《大名府》《雷万春打虎》《自作聪明的小猫》等优秀剧目,让孩子们大开眼界,享尽眼福。台湾木偶大师黄俊雄也曾带队到校进行精彩的演出,还给孩子们讲解木偶戏表演的技巧。厦门的高甲戏团不仅为学校的孩子们表演精彩的节目,还和他们互动,一同"戏丑迎新春"。可见,整合闽南文化的优质资源,酿造生动活泼的戏剧课程氛围,是闽南儿童戏剧课程进校园所必需的。

台湾作家林清玄说:"我相信也只有取其精神的重新创造以适应现代剧场,才是传统戏剧最可发展的实验方式。"[①]台湾歌仔戏,由大众到精致,是有社会精英

① 林清玄. 观实验剧《荷珠新配》兼谈中国戏剧的常与变[J]. 时根杂志,1980,(01).

台湾木偶大师黄俊雄到厦门市何厝小学表演(厦门何厝小学供稿)

(大学教师)的介入。最早提出"精致歌仔戏"的曾永义指出,所谓的精致歌仔戏是彰显歌仔戏成熟以后所有的传统和乡土的美质,自然地融入当前艺术的思想理念和技法,并切实地调适于现代化剧场,与之相得益彰,能愉悦地焕发台湾人民心灵的地方戏曲。

课题组在闽南戏剧教育课程实验中,创建了儿童高甲戏、儿童歌仔戏、儿童木偶戏等戏剧教育课程。

1. 儿童高甲戏教育课程的构建

所谓的"儿童高甲戏",即指借用闽南传统戏曲高甲戏演出的戏剧形态和丑行表演特点,创设符合儿童欣赏和表演的,幽默风趣、寓教于乐的儿童戏曲。之所以设立"儿童高甲戏"教育课程的原因:一是高甲戏的表演形态与儿童那种天性快乐、天真烂漫、喜好幽默的性格十分相符,便于儿童欣赏与接受;二是高甲戏丑行表演极大地符合儿童戏剧的游戏性本质和趣味性特性,符合儿童的审美需求;三是高甲戏的套路组合形式,以及"幕表制"的无剧本、无对白、无动作提示的即兴演出,符合创作性戏剧的创意性强的本质特征,使得将高甲戏这种戏剧形式运用于儿童戏剧教育课程成为可能。

高甲戏是门以丑角表演为见长的表演艺术。面对套路复杂、表演技能纷呈的高甲戏,我们只能采用一些儿童易于掌握的基本、

常用的传统戏曲套路程式,保持高甲戏原汁原味的传统个性,又能为表现儿童文学题材与内容服务。

以何厝小学戏剧社团儿童高甲戏《皇帝的新装》戏剧教育活动的设计为例。

活动目标:

(1) 学会欣赏高甲戏,对传统戏剧文化有一定的了解和审美能力。

(2) 进一步了解高甲戏的各种行当、套路的表演模式及其使用场合,掌握不同角色的基本动作,并运用于本作品的表演之中。

(3) 在合作性学习中,学会沟通与创造;在表演中体验童话作品的内涵。

活动准备:

(1) 观看高甲戏折子戏的录像,了解高甲戏的戏剧表现特征。

(2) 学习安徒生童话《皇帝的新装》,掌握基本的故事情节。

(3) 学习高甲戏常见的基本套路、唱腔和锣钹的使用方法。

活动过程:

(1) 指导孩子们欣赏高甲戏《连升三级》,分析高甲戏剧种主要以展示丑来抨击与批判现实生活中的歪风邪气从而烘托美的审美特点。

(2) 指导孩子学习高甲戏常见的几种套路的表演技巧,如自报家门、跑龙套、跑圆场、搭架子、打背弓、耍下场、抄过场、对子、抬轿、档子、亮相、走鞭、起霸以及趟马跑龙套、抬骄、跑圆场等。

(3) 在师生一起讨论的基础上,让孩子们发现有哪几种套路适合《皇帝的新装》中几位丑角表演(如金殿戏中大臣排班、皇帝坐殿、金殿谏君等故事情节套路,其间穿插运用坐场套路、过场套路、武戏套路等)。分组讨论《皇帝的新装》不同角色有什么不一样的思想性格特点?各个角色的动作、表情特点是什么?与高甲戏的套路有何相通之

课本剧《皇帝的新装》采用儿童高甲戏的形式表演(厦门何厝小学供稿)

处?故事中人物之间有什么共性?最有讽刺性意义的情节是什么?其后,孩子们共同协商角色分工、表演任务和表演的程序,揣摩和练习角色的不同套路动作。如皇帝游行,可以选用过场套路,各角色分别进行跳台跑马过场;皇帝、大臣、骗子、孩子,都可以选用各自的坐场套路。

（4）练习人物对话（语调、声音、表情）。

（5）根据高甲戏人物服饰的特点,自主选择或制作角色的服装、道具（大多是废品利用的环保服装）,共同布置场景。

（6）孩子们分组表演儿童高甲戏《皇帝的新装》的整个故事情节。

（7）师生共同评价（围绕学生的角色意识、动作表情、创造性、合作性等表现情况评价）。

开展儿童高甲戏教育活动须注意以下三个问题：

第一,在学习过程中,老师要鼓励学生灵活自如地运用套路,根据自己对童话故事的理解,合情合理地将故事情节串联起来表演。孩子们应当很容易运用到高甲戏最独特的丑行表演套路,而且孩子们的童心必然能令他们乐在其中地进行丑角的套路表演。他们也许会创造性运用"女丑骑驴""使假脚"等套路,让丑的形象更鲜明独持。这恰恰是高甲戏独特个性的彰显。

第二,想象力和创造力的培养是戏剧教育活动的核心之一,应鼓励孩子们大胆改编剧情与作品中人物的语言等。不是一味地模仿成人高甲戏的表演程式,而是利用高甲戏的元素,巧妙、自然地为教学服务,为培养有创造性思维的人才服务。

第三,有条件的学校可以利用家长或社区资源,邀请一些高甲戏的演员、行家对学生加以培训,帮助孩子们学习高甲戏固有的表演模式,掌握一些塑造角色的基本技法和手段,激发孩子们的学习兴趣,逐步提高他们灵活串联扮演的能力。

高甲戏独特的自由活泼、无所拘束的丑行表演套路,特别适合类似《皇帝的新装》《掩耳盗铃》《愚人骑驴》《阿凡提的故事》《乌鸦和狐狸》等幽默讽刺故事的表演。如果我们充分挖掘高甲戏的艺术元素,运用于校园课本剧的编排表演、整合式的创造性戏剧教育,以及学校戏剧社团儿童戏曲的学习,将促使儿童高甲戏的兴旺发展。

2. 儿童歌仔戏教育课程的构建

歌仔戏是农业社会的产物,是综合民间说唱"锦歌"和民间"车鼓戏"等艺术而逐渐形成的,因而带有强烈的民间色彩,属于民俗文化的范畴。在所有的闽南戏剧剧种中,歌仔戏也许最容易让儿童接受,主要原因有四个:第一,歌仔戏运用闽南声腔和生活化语言,比京剧、梨园戏等古雅剧种更容易为孩子们接受;第二,运用民众熟悉的歌仔调为唱腔,容易上口;第三,表演上有较为固定的程式;第四,风格欢快

活泼,便于编演儿童生活趣事和经典小故事。根据歌仔戏与儿童审美的契合点,我们设置了"儿童歌仔戏"的戏剧教育课程。

所谓的"儿童歌仔戏",是指运用闽南生活化语言、民间熟悉的歌仔调,以生动活泼和较简单的剧情,供儿童欣赏和表演的儿童歌仔戏。儿童歌仔戏的题材比较宽泛,可以是民间传说故事、历史人物小故事、童话故事、儿童生活故事、国学经典内容等,表现形式较为简单易懂,所以很容易走进孩子们的生活,走进课堂,达成与语文(语言)、社会(品生、品社)、科学、艺术等学科领域的整合与运用,形成具有浓郁特色的儿童歌仔戏教育课程。

以幼儿园大班儿童歌仔戏《老鼠嫁女》戏剧教育活动的设计为例。

该活动将民间故事《老鼠嫁女》加以改编,叙述一只有着许多坏毛病的老鼠,通过爷爷的教育,变成一只好老鼠,最后出嫁的过程,带领幼儿层层递进地学习闽南语,学习表演歌仔戏,让孩子在轻松愉悦的氛围中学习,同时懂得要养成良好的生活与行为习惯的道理。

活动设计如下:

活动目标:

(1) 学习歌仔戏的闽南语与戏曲动作,感受歌仔戏的诙谐与表演的欢乐。

(2) 乐于参与闽南戏曲活动,并大胆地想象、创造与表现。

(3) 养成良好的生活与行为习惯。

活动准备:

(1) 经验准备:欣赏成人歌仔戏《老鼠嫁女》录像,学习其中主要的简单曲调和动作。

(2) 物质准备:歌仔戏的乐曲,歌词与节奏的图谱,红手帕若干,唢呐若干,老鼠头饰若干,打击乐器具若干。

活动过程:

(1) 幼儿与老师一起听歌仔戏音乐做走圆场动作进入活动室。

(2) 利用《老鼠娶亲》直接引题,了解闽南戏曲特点。

1) 师生共同讨论闽南歌仔戏曲调的特点。

2) 教师小结学习闽南戏曲的方法:大胆开口说闽南语,大胆用动作进行表演。

(3) 讲述故事,观看《老鼠嫁女》的视频,理解内容,学习对话与动作。

(视频片段一:老鼠改掉坏毛病)

1) 故事引入,倾听音乐,大胆想象,动作展示。

动作表现:醉酒、挑拣衣服。

幼儿听故事,感受乐句。

经过孩子们改编与表演的《老鼠嫁女》别有情趣（厦门西林幼儿园供稿）

鼓励幼儿大胆想象创编："从音乐中，你听出老鼠可能在做什么？""老鼠喝醉了酒可能是什么样子的？"

2）看图谱表演动作。

3）幼儿相互评价。

4）学习闽南语：老鼠爷爷与小老鼠的对话。

① 教师教闽南语，鼓励幼儿大胆开口学习。

让孩子们先听老鼠爷爷与孙子对话的录音后模仿人物对话：将孩子们分成两组，一组扮演老鼠爷爷，一组扮演小老鼠，当"老鼠爷爷"们发现老鼠们爱喝酒的毛病时，就得教育他们。老师告诉"爷爷们"，这是一群只会讲闽南语的老鼠，要用闽南话教育她。

② 幼儿用闽南话表演老鼠爷孙的对话，相互评价。

5）教师小结与引导

① 结合图谱，评价幼儿学习闽南语与歌仔戏基本动作的情况。

② 引导幼儿吟诵学过的《弟子规》，进一步懂得"年方少，勿饮酒，饮酒醉，最为丑"及"衣贵洁，不贵华，上循分，下称家"的道理。

6）幼儿完整表演片段。

（视频片段二：娶亲队伍）

1）观看视频，模仿、想象吹唢呐及老鼠新娘的动作。重点学习剧中人物走路、观看、害羞、摇头、吹唢呐等动作。

① 幼儿观看视频，想象模仿，重点学新娘和吹唢呐的动作。

② 幼儿分成男女两组，看图谱学习动作。

③ 教师示范表演。

④ 幼儿两人合作连贯表演片段二，相互评价。

2）教师小结幼儿学习情况。

3）鼓励幼儿带有创意地表演《老鼠娶亲》剧情。

① 幼儿完整表演。

② 教师小结,给予评价。

该活动最大的特色就是将闽南戏剧与"国学"巧妙地结合,以歌仔戏的基本动作、唱腔为基础,以孩子们的生活经验为辅助,让孩子们生动地演绎民间故事,感受闽南戏剧文化的美。

3. 儿童木偶戏剧教育课程的构建

木偶艺术作为最具历史也最为精深的华夏民族文化之一,经三千多年历代先辈艰苦执著的探索,已经成为珍贵的民族非物质文化遗产。如今,闽南木偶戏已发展到世界一流的木偶艺术水平。

木偶的艺术特性,使之产生独特的价值。我们可以从学校实际出发,以木偶教育为纽带,有机整合各领域的教育内容,从不同角度促进幼儿情感、态度、能力、知识、技能等方面的发展,以满足幼儿的发展需要。木偶教育课程包含两个方面:一是了解木偶的种类、木偶的文化、木偶的表演与制作等;二是发挥木偶独特的教育作用,以它为教育手段来实施国家课程和地方课程,为教育教学服务。校园木偶教育课程的总目标是:培养儿童活泼开朗、乐于与人交往合作、大胆表现与创造的良好个性品质和行为习惯;激发儿童对表演与参与创造的兴趣,让他们在动口、动手和动脑中发挥潜能;感受各种木偶的奇特美,陶冶情操,身心获得健康和谐的发展。

当然,木偶教育课程的具体要求(包括木偶艺术教育与其他学科的相互渗透)要根据不同年龄段的儿童学习特点和接受水平,从而制定出与情感态度、认知能力和动作技能等相关的不同水平目标。

木偶戏剧教育课程的两个方面都涉及有关木偶文化、种类和操作方式等知识技能的介绍,对木偶感知、操作和对木偶艺术体验、表现等方面经验的积累,以及对各种木偶类别、木偶制作原理和操作表演的学习探索等方面,意在让孩子们学习和接受木偶艺术文化。在开发课程中要重视观念的整合、目标的整合、内容的整合、资源的整合、方法形式及其手段的整合等,是为了充分发挥木偶艺术教育的显性功能和隐性功能,使之为其他学科教育教学服务。

以大班木偶教育活动《造房子》为例。

活动目标:

(1) 理解木偶剧的内容,感受木偶剧幽默、夸张与亲和的艺术特点。

(2) 根据自己的经验讲述树木与人的关系,养成一定的环保意识。

(3) 学习合作性表演,学习合作制作木偶或房子等道具(利用废品制作)。

活动准备:

(1) 初步了解树木对人类的作用。

(2) 排练好木偶剧《造房子》。

(3) 木偶台一个，相应的木偶形象与道具，塑料泡沫、报纸、纸箱、碎布片等废品。

活动过程：

(1) 教师有感情地讲述《造房子》的故事。

(2) 组织幼儿观看木偶剧《造房子》，提出问题，帮助幼儿了解木偶剧的内容。例如：小猴子为何请来其他动物，发生了什么事情？后来其他小动物也都在做什么事情，它们都说了些什么？为什么风姑娘无法停下来，也没法再唱好听的歌？

(3) 组织幼儿讨论：树木对我们人类有什么好处？树木不断减少，会给人类带来怎样的危害？通过讨论让幼儿懂得树木可以挡风沙、吸附尘埃、调节气候等，所以人们要爱护树木。

(4) 启发幼儿说一说：看木偶戏与听故事有什么不同？引导幼儿感受木偶戏的音乐和布袋、杖偶表演的特殊性。

(5) 引导幼儿分组讨论编构关于环保的故事，或改编《造房子》的故事情节，鼓励幼儿小组合作动手做简易的木偶形象和道具等。

(6) 以小组为单位上木偶台表演自编的节目。

(7) 师幼评价。

活动延伸：

在艺术表演区角提供木偶剧的录音，让幼儿学习表演木偶剧《造房子》；请家长与孩子一起植树、种花，培养幼儿爱护树木、保护环境的意识。

以上活动既有木偶剧的欣赏和表演的教育任务，又整合了社会、科学和手工艺术等领域的教育内容，促进孩子们的合作、交往能力的获得，体现闽南木偶戏剧教育的课程理念。在孩子们的眼中，木偶是有生命的。活灵活现的木偶、富有幻想色彩的内容以及夸张的手法，与现实生活取得巧妙的联系，既加强了教育与自然界、社会生活、家庭生活的联系，又能让幼儿在自身操作木偶中体现自我价值，由此获得满足感。

上述三种类型的戏剧教育课程实践给了我们以下四个方面的启示。

第一，闽南戏剧教育课程，是促使儿童生态成长的课程。闽南戏剧文化经过儿童戏剧教育课题的筛选与过滤，已经不是成人戏剧世界里的单纯性戏剧，而是投注了儿童生命成长中最重要的东西，那就是生态的、自由的、健康的、快乐的。儿童戏剧的体验经历将成为儿童人生美好记忆的一部分。

第二，闽南戏曲的各种戏剧元素成为培养孩子创造力的重要媒介，是儿童用来发现戏剧的美、发现内在自我、进入自发性的即兴创作的重要媒介。丰富多样的戏

剧音乐、动作表演，各种历史事件或普通老百姓的有趣故事，故事中的同理主题，都可唤醒孩子们的旧经验、情感、想象力、创造力与表演欲望（哪怕是游戏性的表演），成为刺激儿童戏剧创作以及学科学习的主要动力。

第三，活动中的评价机制促使儿童不断成长。一般从三个方面评价：一是根据孩子们对戏剧技巧的学习和掌握情况做鼓励性、支持性的评价，如"某某小朋友学习大臣甩长袖的动作很有进步，如果能把大臣无可奈何的表情做出来就更棒了"；二是对戏剧活动与其他学科内容整合的学习情况评价，如"某某小组的小朋友改编故事时，除了用木头造房子，还试用挖建地下室的形式造房子，可以防台风，很有创意"；三是对孩子们在活动中合作的态度、投入的程度、喜悦的感觉作出评价，如"刚才某某小组的小朋友在讨论和表演中感觉怎么样？你觉得学到了什么"。

厦门市民立小学高甲戏《管甫迎亲》是传承民族戏曲文化上的成功尝试

第四，形式多样、生动活泼的戏剧课程活动，闽南戏剧多元素的运用，有利于儿童学习普通话和闽南语的学习，有利于学习闽南音乐、闽南童谣，有利于儿童了解闽南建筑、闽南习俗、闽南服饰和生活用品等。

总之，戏剧教育课程是传承闽南文化、促进儿童全面发展的一个大舞台。当然，要搭建好这个大舞台，首先要有本地政府有关部门、社会演艺界和戏剧研究机构的重视与支持，给课程的建设予以政策性、技术性和文化氛围的支撑，为闽南戏剧教育课程的建设和持续性发展保驾护航；此外，要组织培训戏剧课程的师资；再者，剧团应多创作一些适合儿童欣赏的戏曲剧目。

戏剧教育是当今世界教育改革的一项重要内容，闽南戏剧文化进入学校戏剧教育课程，属于一种尝试，还要进一步的探索和研究。如何在现有的基础上，进一步推广闽南儿童戏剧教育课程，逐步构建一套系统、科学、操作性强的戏剧教育模式，让戏剧在校园充分发挥起"艺术内容"和"教学工具"的双重功效，是我们今后必须进一步努力的方向。

第三节 闽南文化背景下的闽台儿童戏剧教育之比较

中国著名戏剧理论家、厦门大学教授陈世雄认为,使用闽南方言的闽南地区,包括泉州、厦门、漳州三市,是闽南戏剧文化圈的核心地带,台湾省是闽南戏剧文化圈的第二核心地带。由于政治上的原因,1949年之后长达三十多年,一百多公里宽的海峡将闽南和台湾两个核心地带隔绝开,两地的戏剧生态发生了不同的变异,有些剧种如梨园戏、高甲戏、北管在台湾濒临灭亡,有的剧种如歌仔戏在台湾发扬光大。大陆地区戏剧文化的稳定性显然比较高。①

这些年无论是闽南地区还是台湾,都在致力传统文化的保护,同时也意识到文化除了继承一途,还要不断地进行创新,才能适应时代的需求。泉州的各种地方戏曲进校园,台湾高雄县的皮影戏推动策略,都在争取做到"保存传统不忘推陈出新"。②

一、大陆(厦漳泉地区)闽南文化传承与儿童戏剧教育

作为文化部批准建立的第一个文化生态保护实验区,厦漳泉三地都积极采取措施,进行传统文化进校园的普及活动,为闽南文化的继承打开了一个新的局面。

(一)厦门:传统文化进入校园,儿童戏曲尚须努力

作为闽南文化生态保护实验区核心区之一,厦门市于2008年9月率先在全省出台了《厦门市闽南文化生态保护实验区建设规划》,在没有任何可参照模式的情况下,厦门市摸着石头过河,边实践边总结,经过5年多的努力,已经初步建立起一套切实可行的文化生态保护制度和运行机制,取得了阶段性成果。在深入调研和评估论证的基础上,厦门市确定建设14个保护试点、26个"非遗"项目传习中心和3个闽南文化传承展示区。根据计划,厦门市还将继续加强保护试点和传习中心建设,以生态博物馆建设的理念打造部分试点项目,确保全市"非遗"项目50%的

① 陈世雄. 论闽南戏剧文化圈[J]. 文艺研究,2008,(07).
② 钟茂瑞. 台湾儿童戏曲的创新与发展[D]. 成功大学,2009.

传承人拥有自己的传习中心,尤其要重点推动国家级"非遗"项目在学校建立传习中心,各区至少要推动在 1 到 2 个学校建立传习中心。① 厦门市闽南文化生态保护实验区建设的第二阶段,厦门市还将组建以国家、省、市级"非遗"传承人为主的非物质文化遗产展示表演团,每天定时表演。

不过,从总体上来说,在"闽南文化进校园"系列工程中,进入校园的还都是成人戏曲,很少进行儿童化的改编,我们必须重视儿童戏曲进校园工作,以戏剧教育为手段,渗透闽南文化元素,让孩子们通过不同的体验代替经历,感受并接受闽南文化元素。闽南儿童戏曲于厦门,还有很长的路要走。

(二)泉州:地方戏曲进课堂,学生普遍受熏陶

侨乡泉州,千年的历史文化底蕴丰富而深厚,戏曲文化异彩纷呈,南音、梨园戏、木偶戏、高甲戏、打城戏,传唱不衰,饮誉海内外,被称为泉州戏曲的"五朵金花"。

让传统文化薪火相传得从娃娃抓起。泉州市很注重传统戏曲进课堂,并做得颇有成效,给闽南其他地区的戏曲传承提供不少可供借鉴的经验。

1. 南音进校园

(1) 政府重视,政策支持,南音进课堂活动广泛开展。

在泉州,南音是普及面最广的传统艺术。为防止泉州南音传承出现断档,20 世纪 90 年代初,市教育局、文化局曾联合颁文发出通知,在全市开展"泉州南音进中小学课堂"活动。泉州市教育局和泉州市文化局联合编辑了一本南音集,入选一些通俗平易的传统南音散曲,为南音进中小学课堂奠定了基础。

(2) 开展赛事营造浓厚氛围,南音进校园成果显著。

从 1990 年到现在,十几年来,泉州市教育局都坚持推行"南音进课堂"的教学,持续组织泉州市中小学生南音大赛。目前,南音比赛已经成为检验南音教学的一面镜子,而且赛事的客观、公正和高水准也赢得了海内外南音票友的一致好评。大赛涌现了一批南音演唱、演奏人才,为传统戏曲的传承做出了积极的贡献。

(3) 开展南音多声部的教学研究与实践,力图形成一套科学实用并且具有推广价值的非物质文化遗产教育传承体系。泉州七中的"南音多声部合唱"课题是全国教育科学"十二五"规划教育部重点课题《非物质文化遗产校园传承研究》的子课题,突破了单声部的传统南音模式,有利于让更多的中学生接触南音,其预期目标就是形成一套科学实用并且具有推广价值的非物质文化遗产教育传承体系。

① 林泽贵.厦门闽南文化生态保护渐入佳境[N].福建日报,2012 - 12 - 19.

(4) 注重师资培训和培养。

泉州市教育部门为推广南音出台了优惠政策,并组织中小学部分老师进行短期培训,2003年泉州师院艺术学院创办南音系,这是我国民间乐种第一次进入高校的专业设置,从而培养了一批高素质的南音人才。

2. 高甲戏进校园

(1) 校本课程及校园高甲戏团建设

泉州传统文化进课堂已成为业界的共识。晋江青阳象山小学1995年组建了高甲剧团,从此原汁原味的乡土艺术就被引进了校园。2002年该校专门编成了校本课程高甲戏的教材,高甲戏正式纳入学生日常课程。学校不仅有整套的高甲戏设备,有自己的高甲戏团,全校360多名学生几乎个个都会唱高甲戏。

(2) 营造良好氛围

晋江青阳象山村自古就有唱高甲戏的习俗,当地至今还有多个高甲戏剧团,经常参加省市各种演出。许多学生家庭本来就是高甲戏世家,高甲戏氛围浓厚。

(3) 利用社会资源,校、社共同培育

晋江陈埭、东石一带,每到暑假,村里的老人会都会免费招收一些学生,让孩子们在那里学习传统南曲乐器的演奏技巧。在晋江象山小学,每周二下午学校都会组织专门的高甲戏学习和培训。目前象山小学的高甲戏剧团有正式小团员70多人,已经可以承接整台节目的完整演出,包括前台表演与后台伴奏。学校、社会一起发力,充分利用现成的资源,高甲戏也可以发扬光大。

泉州市通政中心小学高甲戏艺术深受孩子们的喜爱(泉州通政中心小学供稿)

3. 北管进校园

除了南音进校园,泉州市北管进校园的工作也不逊色。2006 年,泉港北管被国家文化部确定为中国民族民间文化保护工程综合性试点项目。泉港区一方面加大抢救保护北管文化的力度,另一方面着手筹建北管协会,编写《泉港北管校本教材》内容,除了北管基础知识,还选编比较出名的曲牌,北管课程将逐步进入泉港区中小学生课堂。为了在全区推广北管教学,泉港还专门组织全区音乐骨干教师培训。目前,泉港区已在多所小学设立北管培训基地,请民间北管老艺人、音乐教师为学生授课。

4. 木偶戏进校园

泉州提线木偶戏是中国古代一种重要的舞台戏剧形式,历史悠久,是我国戏曲的一朵奇葩。但表演难度较大,每个木偶形象都设置有 16 条至 30 余条纤细的提线,对于中小学生来说学习有较大难度。为此,泉州木偶戏创造了以提线木偶表演为主,综合杖头木偶和掌中木偶(布袋戏)于一台的新颖演出形式。

泉州市木偶剧团每年在当地大学、中学、小学、幼儿园开展普及性、公益性演出,帮助各学校、社区开设木偶表演的兴趣班和学习小组,为推动木偶艺术的普及教育做了大量工作。[①]例如,惠安县启动"木偶戏进校园"活动,2012 年惠安木偶剧团组织百场木偶戏到全县各小学进行巡回演出,特地编排了课本剧目《西门豹》《字典公公家里的争吵》等广大学生喜闻乐见而又富有教育意义的节目。[②] 惠安县掌中木偶剧

泉州提线木偶艺术的传承得到校方与木偶剧团的高度重视
(泉州通政中心小学供稿)

[①] 湛强. 木偶戏传承弘扬后继有人[N]. 光明日报,2013 - 1 - 12.
[②] 泉州市教育局网. 惠安县:木偶戏进校园 丰富第二课堂[EB/OL]. http://www.qzedu.cn/content.aspx?uni=b0be8e52 - 8093 - 4014 - a272 - 8050f34e285f. 2012 - 5 - 28.

团的儿童掌中木偶剧《魔香》,进校园巡演也有将近 400 场。

(三)漳州:闽南文化传承颇有成绩,芗剧走进校园仍有差距

闽南文化生态保护实验区成立后,2009 年 7 月漳州市出台了《闽南文化生态保护实验区建设规划(试行)》,提出分三阶段保护闽南文化。其"闽南文化进校园"活动,主要在学校开展学讲闽南话、学唱闽南童谣、学说闽南语故事、收集闽南语民间故事、追寻闽南文化历史的足迹、举办兴趣小组以及让学生学习芗剧、锦歌等活动,还通过学科教学和课外活动渗透闽南文化,目的在于推动青少年对闽南语、闽南童谣、闽南文化的了解,感受闽南文化的魅力,传承、弘扬家乡优秀传统文化。

漳州地区闽南文化传承的主要成果如下。

(1) 开设校本课程,让"芗音"走进课堂。漳州实验小学就制作了名为《漳州市实验小学乡土音乐系列教材》的"闽南戏曲音乐""闽南南音""闽南民间歌曲""闽台儿歌童谣"等四类音乐课件,编写了《闽南民间音乐》校本教材,作为教学资料。将闽南文化内容纳入课程教学,形成常规,便可以扎扎实实把文化传承下去。

(2) 将闽南文化传承的主题活动和美术、音乐、语文等学科结合起来,对闽南文化某个领域进行深挖细究,使两者相辅相成,相得益彰。

(3) 开展闽南童谣、闽南歌谣说唱,讲闽南语小故事,用闽南语给动画片配音、表演小品等活动,用地道的闽南语生动活泼地演绎传统闽南风情。

(4) 发动教师积极拜民间艺人为师,全面提高教师的艺术教学水平。例如,漳州市实验小学就聘请省非物质文化遗产保护项目芗剧代表性传承人、中国戏剧家协会会员、国家二级演员洪镇平老师等到校传授技艺,并定期邀请闽南文化专家和学者到校培训指导。同时,在专家和民间艺人的指导下,积极编写、排演适合儿童的木偶课本剧、芗剧、锦歌,以全新的形式将闽南艺术发扬光大。

二、台湾地区闽南文化传承与儿童戏剧教育

(一) 起步早,经验足,有创新

很多有识之士早早地做了开拓者、先行者,让台湾的儿童戏剧教育领先大陆几十年。具有开拓意义的人物、美国归来的戏剧家李曼瑰首先从 20 世纪 50 年代初广播电台播出的儿童广播剧为肇始,而后积极推动"中国戏剧艺术中心",加上教育主管部门的配合支持,使台湾儿童剧有了自己的发展机遇和发展空间,开启了台湾

现代儿童剧成长的道路。

"创造性戏剧教学"随着九年一贯制教育政策在台湾的推广,将表演艺术正式纳入国中国小教学课程,并开始注重创作性戏剧教学,儿童戏剧研究方面的大量著作的坚实理论和实践经验,又助推了台湾儿童戏剧事业的发展。

(二)注重儿童戏剧与闽南文化的整合

1. 将乡土语言、乡土文化与儿童戏剧整合,形成艺术教育课程。

台湾高雄县积极采取措施,将学校、儿童、皮影文化区共同组成一个动态的民俗应用场域,很好地继承了传统影戏艺术。1994年,高雄成立了一个全台唯一的皮影戏馆,以此为平台,经常举办定期演出、巡回公演、教师研习、学生纸影戏育乐营等活动,并在全县初中、国小推广影戏,在校园中进行训练,逐步形成了一门特有的校园皮影戏表演艺术。

2. 将地方文化,如民间故事、童谣等,融入到闽南传统戏剧形式中。

传统戏曲艺术家们以儿童为本位,注重将传统与现代元素整合,推陈出新,极富创意地创作出儿童喜闻乐见的戏剧作品。例如,由黄丽萍与陈嬿菜领衔主演风靡全台的儿童歌仔戏《木兰从军》,题材就是千古传颂、中外驰名的花木兰代父从军传说故事,从中传递智仁勇孝悌的传统文化精神。

3. 将现代的童话故事、绘本等内容用闽南传统戏曲的形式来改编

2005年,海山戏馆参加第七届台北儿童艺术节儿童戏剧创作征选活动的作品——儿童歌仔戏《谁是第一名》,改编自信谊基金出版社出版、萧湄羲小姐创作的同名绘本。导演蒋建元发挥独特的创意,整合歌仔戏与儿童剧、传统与现代的元素,处理现实与梦幻,真人与动物、画中人等虚实穿插的剧情,给予观众一场难得的歌仔戏经验和人文艺术之旅。

4. 儿童戏曲的全新创编

在为儿童创作戏曲方面,台湾做了很多实事。自1996年开始至2004年,台湾戏剧界已累积了至少三十来部儿童戏曲作品。例如:由黄丽萍与陈嬿菜领衔主演的儿童歌仔戏《木兰从军》曾风靡全台。为让小朋友能够轻松观赏此剧,特别加入了《西游记》中孙悟空、猪八戒、唐三藏等人和木兰一起从军,并首创可爱的动物布偶,更是吸引小朋友注意力。

此外,台湾政府的重视,民间的参与,以及注重师资培训也是台湾儿童戏剧教育成功的主要保证。

第四节　民族文化传承与发展前景的构想

三年来,经过"闽南文化与儿童戏剧教育"课程的实践研究,以及到台湾作关于地域文化与儿童戏剧教育结合情况的实地考察与研究,我们对如何构建以戏剧艺术为主要手段,以达到闽南文化乃至民族文化的传承与发展,有了进一步的认识,并由此获得一些新启迪和新思路:

一、政府出台政策,戏曲专家介入,民间大力支持

国家首个文化生态自然保护实验区——闽南文化生态保护实验区挂牌成立以来,厦、漳、泉作为实验区的三个核心城市,各市政府马上出台了相关的政策,从人力、财力、物力上大力支持闽南文化传承活动,其中就包括闽南文化进校园的活动。2001年教育部颁布的《全日制义务教育国家艺术课程标准(实验稿)》,首次把戏剧、舞蹈列入艺术课程标准之中,为儿童戏剧教育带来了极大"红利"。民间的支持,延请民间老艺人传授才艺,特别是那些被誉为非物质文化遗产的剧种(如木偶戏、梨园戏、高甲戏等),需要走进校园,通过儿童戏曲的形式而得到传承。当然,儿童戏曲至今发展还不成熟,需有戏曲专家与儿童戏剧专家联手研究儿童戏曲,使儿童戏曲在传承民族戏曲文化方面发挥巨大的作用。如果有政府、专家、民间等三方携手出力,就一定能更好地开展儿童戏曲教育活动,传承与发展民族戏曲文化就不会是一纸空谈。

二、营造氛围,重在熏陶

对厦漳泉三地"地方戏曲进课堂"的调查研究中,我们发现泉州地区这项工作的成效比厦门、漳州两地更为显著,其重要原因是,泉州不管是社区还是学校,都有着浓厚的戏曲氛围。南音、梨园戏、木偶戏、高甲戏、打城戏被称为泉州戏曲的"五朵金花"而传唱不衰,饮誉海内外。泉州的晋江素有"戏窝子"之称,被国家文化部命名为"中国民间戏剧之乡",是高甲戏最繁荣、最活跃的地区之一。所有这些,都成为戏曲进校园的坚实基础。正如泉州市原文化局局长龚万全所说:"在学校对青少年进行戏剧艺术教育,可解决源头上的传承问题。一是有利于孩子们兴趣上的

培养,二是让孩子们获得一种高尚、传统的德育理念的滋养。著名的戏剧作品传播的是公道、正义与真善美,让孩子们接触和了解博大精深的中国传统文化,对目前国家宣传的社会主义核心价值有着重要的意义。戏剧文化对青少年的感染和影响十分直接,在学校实施戏剧教育课程,创设浓厚的戏剧氛围便可以在很大的程度上解决之。"(选自"泉州市文化局龚万全局长访谈录")

三、戏剧与课程整合,创新课堂教学

我们的课堂不能仅仅停留在传授知识上,要借用戏剧为教育的手段,活跃课堂气氛,将闽南文化内容进行整合(如与校本课程整合、与音乐美术课程整合等),在继承中创新,在创新中继承。要构建具有闽南特色的儿童创造性戏剧教育课程,如整合闽南童谣的课程,闽南戏曲元素与教学内容整合的课程,构建"儿童木偶戏"、"儿童歌仔戏"、"儿童高甲戏"等儿童戏曲课程等,促使学生获得各种学习和体验,接受民族民间文化的熏陶。

四、传统戏曲需现代化与儿童化

传统戏曲内容一般比较陈旧,若要让儿童接受,除了经典戏剧作品的欣赏指导,还要把戏曲舞台交给儿童,使戏曲表现内容与形式具有儿童化、游戏化和现代化,才能吸引儿童,给儿童带来艺术的、美的熏陶。目前,厦门与泉州,能深受儿童欢迎的戏曲都是经过创新的、具有儿童情趣的儿童戏曲作品。这说明,过去以成人为观赏主要群体的戏曲,经过改造,或经过创新,也有可能诞生出一系列的儿童戏曲作品。

五、戏曲进课堂要充分考虑地域化特征

厦、漳、泉三地都有各自突出的戏曲种类,如漳州的芗剧,厦门的歌仔戏、高甲戏,泉州的"五朵金花"。但即便泉州以南音、梨园戏、木偶戏、高甲戏、打城戏为主,也不是每个区、县都"五朵"齐全,而是不同地方有不同的爱好,有的是"南音进课堂",有的是"木偶戏进课堂",有的是"高甲戏进课堂",不一而足。在地方戏曲进课堂的时候,要考虑到不同的地域特征和倾向,要有利于地方戏曲的传承,不要生硬地一刀切。

六、多方发力，加强师资培训

鉴于戏剧教育对学生全面发展的重要性，教师的培训就显得尤为重要。泉州师范学院南音专业本科班的开设，为在大学培训专门的地方戏曲专业人才开拓了一条路子，不过毕竟学生数量有限，有点杯水车薪。而教育主管部门不定期举行的专门的戏曲教师培训，就可弥补这方面的不足。此外，"请进来，走出去"也不失为一条好路子。如，本课题组开题第一年，就请厦门市台湾艺术研究院副院长吴慧颖博士给参加课题研究的老师们开设"闽南传统戏剧的艺术特征"的讲座，取得很好的效果；请厦门高甲剧团、歌仔戏剧团的著名演员给六所学校的一线老师训练戏曲的唱腔、动作，指导戏曲唱词的编写等，一年下来，老师们已能登台表演，并给孩子们上戏曲表演课或开设创作性戏曲活动课。有不少学校一方面将剧团演员、传承人请进学校，作为兼职教师直接教授课程技艺；另一方面将学校的老师送出去，通过外出进修、在岗培训、以老带新、现场观摩、学术参与等途径，不断提高戏剧教育师资的专业素质和业务水平。

无论大陆还是台湾，闽南文化借由儿童戏剧教育的继承创新之路正越走越宽，通过海峡两岸儿童戏剧教育的比较研究，为我国儿童戏剧教育、传统戏曲文化的传承、建设提供一定的参考与借鉴。

参考文献

[1] 黄少萍.闽南文化研究[M].北京:中央文献出版社,2003.
[2] 卢梭.爱弥尔[M].北京:北京出版社,2008.
[3] 陈世雄.闽台戏剧与当代[M].厦门:厦门大学出版社,2011.
[4] 蔡欣欣.活化传统 跨界文创－台湾传统戏曲的自我发声[J].福建艺术.2012,(02).
[5] 张晓华.创作性戏剧教学原理与实作[M].台北:财团法人成长文教基金会,2007.
[6] 李婴宁.教育性戏剧在中国[J].艺术评论,2012,(09).
[7] 陈晞如.融合与开创——台湾儿童戏剧教育史述评[J].台湾戏剧学院学报,2012(03).